KB152487

〈테마 한국문화사〉의 심볼인 네 개의 원은 조선시대 능화판에 새겨진 태극무늬와 고려시대 상감청자대접의 연화무늬, 훈민정음의 ㅇ자, 그리고 부귀와 행복을 상징하는 길상무늬입니다. 가는 선으로 이어진 네 개의 원은 우리나라의 국토를 상징하며, 과거와 현재를 이어주는 〈테마 한국문화사〉의 주제를 표상합니다.

테마한국문화사 01

순백으로 빚어낸 조선의 마음, 백자

방병선 지음

돌베개

테마 한국문화사 01

순백으로 빚어낸 조선의 마음, 백자

2002년 3월 2일 초판 1쇄 발행
2022년 4월 18일 초판 6쇄 발행

지은이 방병선
펴낸이 한철희
펴낸곳 도서출판 돌베개

기 획 돌베개
편집장 김혜형
책임편집 김수영
편 집 최세정·김윤정
디자인 민진기디자인

등록 1979년 8월 25일 제406-2003-000018호
주소 (10881) 경기도 파주시 회동길 77-20 (문발동)
전화 (031) 955-5020
팩스 (031) 955-5050
지로 3044937
홈페이지 www.dolbegae.co.kr
전자우편 book@dolbegae.co.kr

필름출력 (주)한국커뮤니케이션
인 쇄 백산인쇄
제 본 백산제책

ⓒ 방병선, 2002

KDC 631.2
ISBN 89-7199-138-0 04600
 89-7199-137-2 04600 (세트)

이 책에 실린 글과 사진의 무단 전재와 복제를 금합니다. 책값은 뒤표지에 있습니다.

순백으로 빚어낸 조선의 마음, 백자

〈테마 한국문화사〉를 펴내며

　　〈테마 한국문화사〉는 전통 문화와 민속·예술 등 한국 문화사의 진수를 테마별로 가려 뽑고, 풍부한 컬러 도판과 깊이 있는 해설, 장인적인 만듦새로 짜임새 있게 정리해 낸 21세기 한국의 새로운 문화 교양 시리즈입니다. 청소년에서 일반인에 이르기까지 아름다운 우리 전통 문화의 참모습을 감상하고, 그 속에 숨겨진 옛사람들의 생활 미학과 지혜를 느낄 수 있도록 기획된 이 시리즈에는, 한국인의 문화적 정체성을 확인시켜 주는 의미 깊은 컨텐츠들이 살아 숨쉬고 있습니다.

　　자연 속에 스며든 조화로운 한국 건축의 미학, 무명의 장인이 빚어낸 도자기의 조형미, 생활 속 세련된 미감이 발현된 공예품, 종교적 신심이 예술로 승화된 불교 조각, 붓끝에서 태어난 시·서·화의 청정한 예술 세계, 민초들의 생활 속에 녹아든 민속놀이와 전통 의례 등등 한국의 마음씨와 몸짓과 표정이 담긴 한권 한권의 양서가 독자의 서가를 채워 나갈 것입니다.

　　각 분야별로 권위 있는 필진들이 집필한 본문과 사진작가들의 질 높은 사진 자료 외에도, 흥미로운 소주제들로 편성된 스페셜 박스와 친절한 용어 해설, 역사적 상상력이 결합된 일러스트와 연표, 박물관에 숨겨져 있던 다양한 유물 자료 등이 시리즈 속에 가득합니다. 미감을 충족시키는 아름다운 북디자인과 장정, 입체적인 텍스트 읽기가 가능하도록 면밀하게 디자인된 레이아웃으로 '色'과 '形'의 조화를 극대화시켜, '읽고 생각하는 즐거움' 못지않게 '눈으로 보고 감상하는 기쁨'을 누릴 수 있습니다.

Discovery of Korean Culture

This is a cultural book series about Korean traditional culture, folk customs and art. It is composed of 100 different themes. With the publication of the series' first volume in March 2002, other volumes about different themes are being introduced every year. Following strict standards, this series selects only the essence of Korean traditional culture, providing detailed explanations together with abundant color illustrations, thus allowing the readers to discover higher quality books on culture.

A volume about the aesthetics of harmonious Korean architecture that blends into nature; the beauty of ceramics created by an unknown porcelain maker; handicrafts where sophisticated sense of beauty is manifested in everyday life; Buddhist sculptures filled with religious faith; the pure world of art created through the tip of a brush; folk games and traditional ceremonies that have filtered into the lives of the people-each volume containing the hearts, gestures and expressions of the Korean people will fill the bookshelves of the readers.

The series is created by writers who specialize in each respective fields, and photographers who provide high-quality visual materials. In addition, the volumes are also filled with special boxes about interesting sub-themes, detailed terminology, historically imaginative illustrations, chronological tables, diverse materials on relics that lay forgotten in museums, and much more.

Together with beautiful design that will satisfy the reader's aesthetic senses, careful layout allows for easier reading, maximizing color and style so that the reader enjoys not only the 'pleasures of reading and thinking' but also 'joys of seeing and enjoying'.

A White Porcelain, The Heart of Chosun

The Chosun(1392~1910) was the dynasty different from the Koryo(918~1392) in that it had not only its own political and economical system but also its own ideology and culture. From the foundation the royal and the ruling group adopted the Confucianism instead of the Buddhism as the leading ideology and were concerned about the centered unity than the decentralized diversity. And they thought that the model of the ruling group ought to be worthy of respect from the common people than Koryo state officers because they had witnessed the corruption and the luxury of the Koryo royal group in the 14th century.

All the creations are made by the will to copy the nature. The Chosun porcelain were not exceptions to that point. They were another nature made by the Chosun people. The Chosun porcelain, previously stated, have the dignity, the refinement and the unrestrained freedom. This is the power, the life, the dream, and the pride of the Chosun people.

This book was written about the background and the procedure of choosing the Chosun porcelain as the royal ceramics. This book also discussed the producing system and technique, the beauty, and the stylistic change of the Chosun porcelain.

In chapter II, the meaning and the procedure of choosing the Chosun royal ceramics and the craftsmen were examined. The reason why the royal and ruling group had changed the royal ceramics from Koryo celadon to porcelain, was studied.

Next in chapter III, the establishment of the official kiln, the periodic characteristics of manager, the management of official kiln during the 15th-19th century were examined. After the collapse of official handicraft industry and the privatization of official kiln in 1884, the decline of Chosun porcelain production because of the decrease of consumers and competition with Chinese and Japanese ceramics were surveyed and the ceramic making conditions of Japanese colonizing period(1910~1945) were briefly explained.

In chapter IV, the design, the sense of space, the humor, and the elegance of the blue and white and the iron-painted porcelain with literati taste and ink smell were studied and some poems written on the porcelain were introduced because they represented the identity of poem and painting in porcelain.

In chapter V, the stylistic change of porcelain was examined by comparing the design and the shape. The aesthetic and periodic taste of Chosun people at the middle of the history of art fully showed the introducing and copying of Chinese Ming style and the creation of new Chosun style that had appeared on the blue and white and the inlaid porcelain during the 15~16th century, the magnanimity and the high spiritual state full of humor on the iron-painted porcelain during the 17th century, the literati taste on the design of Sosangpalkyung(the eight views of Sosang in China), the full moon shaped jar and the rice cake hammer shaped vase during the 18th century, the Chinese style decoration and the adornment on the blue and white of the 19th century.

In chapter VI, the producing technique of Chosun porcelain were studied. The clay, glaze, pigment, firing kiln and method were examined and compared with especially Chinese ones.

In final chapter VII, the interchange of technique and style with China and Japan was examined. As for the relationship with Japan there were two special kinds of mutual relationship through the kidnapped potters and tea bowls.

I endeavored to describe the Chosun porcelain in the historical point of view in order not to simply explain the style. I suppose that the final appraisement would be done by readers.

Now let's go traveling to the Chosun porcelain.

저자의 말

도자기는 볼수록 오묘하고 복잡하다. 태생 자체가 상극인 불과 물, 그리고 흙이 만나 결합되었기 때문이다. 더욱이 도자기의 관습적인 이해에서 벗어나 미술사적으로 이해하고자 할 때는 물리, 화학, 열역학 같은 자연과학뿐 아니라 정치, 경제, 사회, 문화, 외교 등 거의 전 분야에 걸친 상식이 줄기차게 요구된다. 예를 들어 조선 백자의 경우 조선과 백자, 그리고 조선의 백자라는 세 가지 분야의 개별적이고 유기적인 이해가 필요하다. 조선은 어떤 나라인지, 조선 사람은 누구였는지, 백자는 어떻게 제작되었고, 조선의 백자는 누가·왜·어떻게·어디서 만들고 사용했는지, 중국이나 일본의 백자와는 어떤 차이가 있는지, 또 이러한 것들이 유기적으로 시대에 따라 어떻게 변화했는지 등이다.

이러한 광범위한 연구 영역 탓에 도자사 연구에는 엄청난 인내와 노력이 뒤따라야 한다. 그럼에도 연구자들이 인내의 한계를 시험하며 연구에 매진하는 이유는 연구 끝에 만날 수 있는 많은 사람들의 따뜻한 마음 때문이다. 백자에 자신의 심정을 토로하며 의리와 충절을 지킨 선비들, 전국의 험준한 바위산에 올라 백자 원료를 캐낸 이름 모를 백성들, 분원의 각 공방에서 신기에 가까운 솜씨로 오직 조선의 백색을 창조하려 한 장인들, 이들을 후원한 왕실 종친들과 어느새 희로애락을 나누게 되는 것이다.

필자가 이 책을 쓴 목적은 조선 백자의 깊은 매력을 전문가들뿐 아니라 보다 많은 이들과 함께 느껴보고자 하는 데 있었다. 기존의 딱딱한 논문 형식에서 벗어나 자유로운 구성과 풍부한 컬러 도판을 사용하여

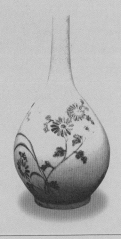

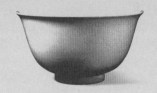

이 책의 독자들이 우리 백자를 보다 쉽게 이해하고 애정을 갖게 하자는 의도였다. 이에 따라 2년여에 걸친 작업에서 가장 주안점을 둔 것은 우리 백자에 나타난 미의 세계를 객관적이면서도 되도록 쉽고 편안하게 설명하는 것이었다. 보충 설명이 필요한 부분은 별도의 해설을 덧붙였고 읽기 어려운 원문은 풀어서 설명하였다.

또한 도판과 도표, 지도, 단면도 등의 선택에 있어서도 이러한 점을 염두에 두었다. 내용상으로는 먼저 조선 백자에 나타난 시문을 추려서 시와 어울린 백자의 문양과 기형을 설명하였다. 다음으로 백자에 조선 선비의 상징인 대나무와 매화 등을 그린 묵죽도와 묵매도를 별도로 해설하였다. 여기에 보다 실질적인 제작 과정을 소개하기 위해 요즘 재현 공장의 현장 사진을 추가하고 상세한 설명을 더하였다. 또한 조선 전 시기에 걸쳐 도자사의 흐름을 분원 설립과 운영, 백자의 시대별 양식 변천이라는 두 가지 축으로 서술하였다.

위와 같은 기획하에 집필 과정을 거친 이 책이 조선 백자의 실체를 훌륭히 파헤쳤다고 자부하기는 어렵다. 그러나 이 책의 독자들이 백자 이해의 출발점에서 한 발자국이라도 나아갈 수 있으면 필자는 그것으로 대만족이다. 끝으로 이 책이 나오기까지 출판을 맡아 주신 돌베개의 한철희 사장님, 편집 기획과 교정을 꼼꼼히 처리해 준 김수영 씨, 궂은 날씨에도 열심히 사진 촬영을 해주신 양영훈 씨, 한시 번역을 살펴주신 고려대학교 중문과 이해원 선생님께 심심한 감사를 드린다.

<div align="right">2002년 초봄 서울에서 방병선</div>

차례

제1부 | 조선 백자를 이해하기 위한 첫걸음

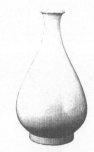

제2부 | 조선 왕실이 택한 그릇

|sb|는 'special box'의 약자로, 이 책의 흥미를 더해 주는 본문 속의 '특별한 공간'입니다.

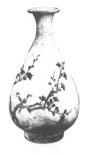

제5부 | 기형과 문양을 통해 본 백자의 변천사

제6부 | 조선 백자는 어떻게 만들어졌나?

제7부 | 도자기를 통한 조선시대 대외 교류

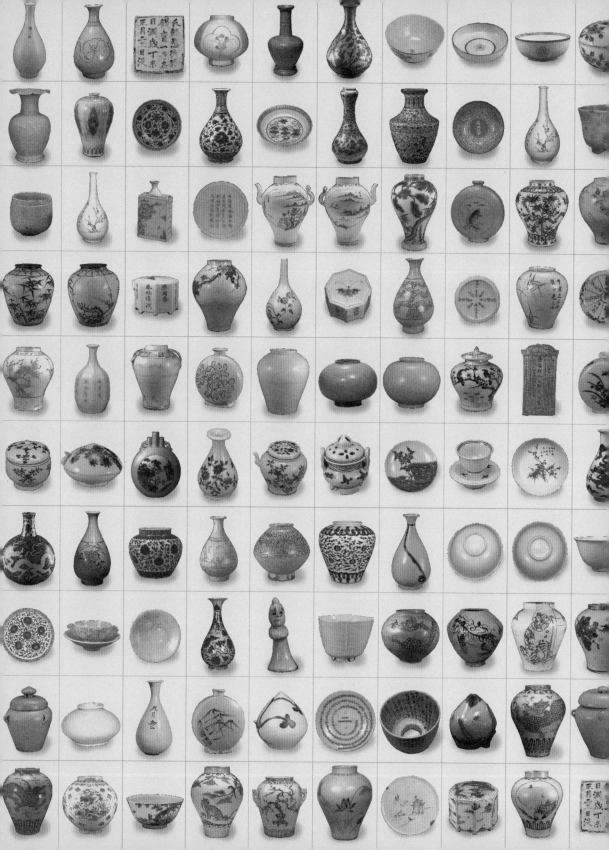

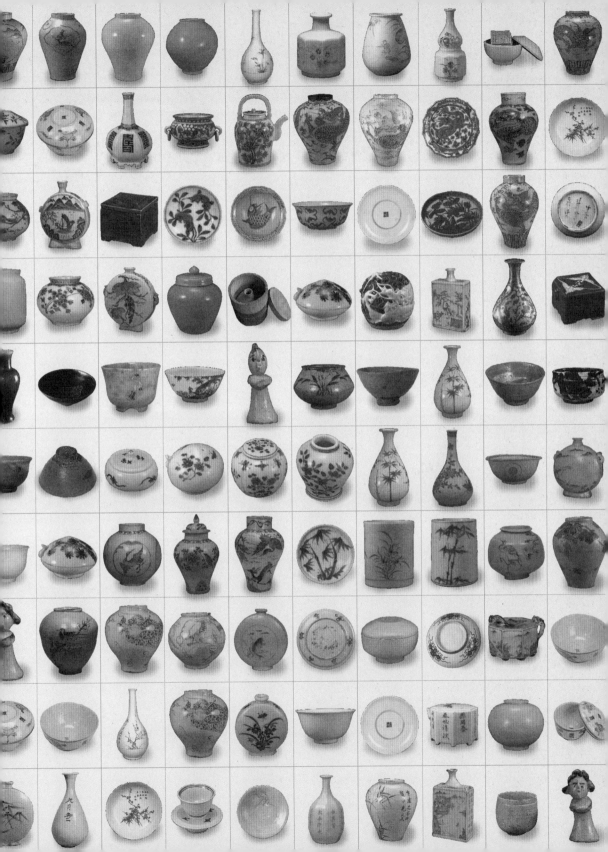

순백으로 빚어낸 조선의 마음, 백자

그릇은 사람이다

온전한 형체를 갖추었든 가장자리 파편으로만 존재하든 그릇에는 만든 사람과 주문자와 사용자의 혼이 담겨 있다.
그릇은 시공을 초월하여 영원히 살아 숨쉬는 생명체와 같은 것이다.

제 1 부

조선 백자를 이해하기 위한 첫걸음

하나의 자기가 제대로 되지 않으면 나라의 만사가 모두 이를 닮는다는 박제가의 말은 우리에게 많은 점을 생각하게 한다. 올바른 그릇을 만들어야 하는 장인 정신이 그 첫번째요, 그릇 하나에도 풍속을 생각했던 조선시대 수요층들이 두번째다. 결국 그릇은 만들고 사용하는 사람 그 자체라는 이야기다. 장인 정신과 그릇을 아끼고 사랑할 줄 아는 수요층, 이 두 가지가 올바로 결합할 때 과거의 영화에 만족하지 않고 이를 올곧게 계승 발전시키는 자랑스런 조선의 후예가 되는 것이다.

『세종실록』 「지리지」를 통해 나라 안 도자기의 실상을 파악하고 어기(御器)로 백자를 채택했던 15세기 세종대, 국난을 슬기롭게 극복하며 조선 최고의 자기를 생산하도록 후원했던 숙종에서 정조대까지의 18세기 진경시대는 바로 우리 백자의 황금기였다. 진경시대 이후 삼백 년, 이제 또 다른 황금기를 위해 제작자와 후원자 모두 그릇은 사람이라는 일념으로 다시 한번 매진해야 하지 않을까.

1

조선인이 추구한 아름다움, 백자

그릇은 바로 사람이다. 온전한 형체를 갖추었든 가장자리 파편으로만 존재하든 그릇에는 만든 사람과 주문자와 사용자의 혼이 담겨 있다. 그래서 그릇은 시공을 초월하여 영원히 살아 숨쉬는 생명체와 같은 것이다.

조선 백자에는 거대 중국 자기의 기술과 양식에 영향을 받으면서도 조선의 특성을 유감없이 발휘한 자긍심과 여유로움이 있었다. 그 속에 나타난 아름다움은 바로 조선 사람들이 추구한 아름다움이었다.

조선은 고려와 다른 정치·경제 체제를 지녔을 뿐 아니라 독특한 사상과 문화를 지닌 국가였다. 개국 이래 지배층들은 불교보다는 성리학을 주도 이념으로 삼았고, 지방 분권적인 다양성보다는 중앙 집권적인 통일성에 관심을 두었다. 또한 고려 말기 사회의 향락과 부패를 목격하면서, 백성들에게 모범이 되는 지배층의 모습을 이상으로 삼았다. 예술 작품에서도 완벽을 드러내지 않는 절제와 품격을 중요하게 여겼다.

이런 관점을 배제하고 단지 외면에 나타난 장식과 장르의 다양함만을 본다면, 조선시대 미술은 고려시대에 비해 기술적으로 퇴보하였고 제작 역량도 상대적인 열세를 면치 못했으며 예술 활동 역시 매우 위축

되었던 것으로 보일지도 모른다. 특히 일제시대의 몇몇 일본인 사가(史家)와 미술 전문가들의 영향으로 고려와 조선의 외양적 비교가 교묘하게 집중적으로 부각되었다.

의식적으로 또는 무의식적으로 진행된 일본인들의 식민지 미술 사관은 해방이 되고 반세기가 지난 지금까지도 조선시대 미술을 올바르게 평가하는 데 커다란 장애로 남아 있다. 아무런 장식이나 꾸밈 없이 덤덤한 색상과 기형(器形)만으로 아름다움을 표출해 낸 조선 백자의 조형의식은 식민지 미술 사관 아래 묻혀 버렸으며, 그 대신 중국 백자를 그대로 모방했다거나 순진무구한 농민 미술의 표본이라는 식의 견해들만 제시되었다. 이는 그야말로 조선 백자를 만든 사람과 사용한 사람, 그리고 이들의 후원자가 지향했던 미의 세계를 철저히 왜곡한 것이라 할 수 있다.

오늘날 이런 왜곡된 시각에 붙들려 조선 백자를 바라본다면 그것은 우리 자신을 스스로 폄하하고 자긍심을 저버리는 것과 같다. 여기에 "왜 조선 백자를 올바르게 보아야 하는가?"라는 문제 의식의 필요성이 존재한다. 그것은 우리의 자긍심을 지켜 나가고 우리 시대 우리 그릇을 올바르게 제작하며, 이들을 후원할 수 있는 역량을 스스로 키워 나가기 위한 첫걸음이기 때문이다.

철화백자호로문항아리 뚜렷한 공간의 구획 없이 자유롭고 해학적으로 호랑이를 표현하였다. 17세기, 높이 30.1cm, 일본 오사카(大阪) 시립동양도자미술관 소장.

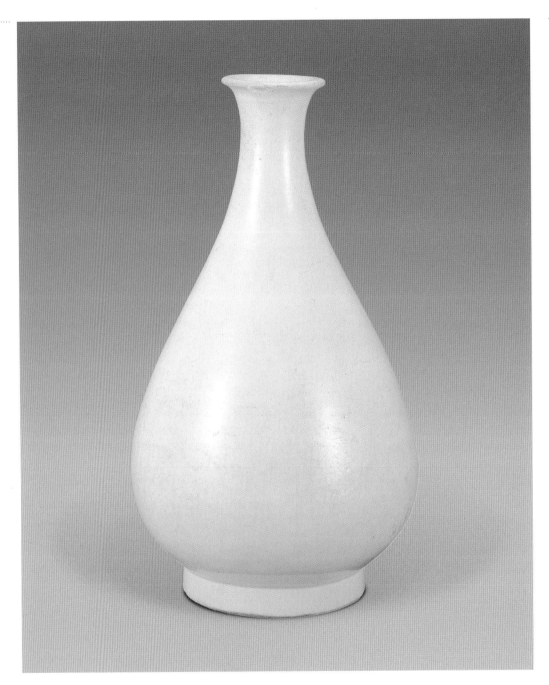

백자병 부드러운 곡선과 백색만으로 아름다움을 드러내어 조선 초
기 사대부들의 외유내강을 그릇에 재현한 듯하다. 15세기, 높이
36.2cm, 개인 소장.

2

한 권의 책,
조선 백자로 떠나는 여행의 길잡이

조선 백자에는 조선 사대부와 왕실이 지향했던 절제와 품격, 그리고 자유분방함이 살아 숨쉬고 있다. 이것은 조선의 힘이자 조선인의 삶과 꿈, 그리고 자랑이었다. 이 책에서는 이런 조선의 정신을 바탕으로 백자가 왕실 전용 그릇으로 채택된 과정과 배경, 제작 체제, 백자의 아름다움과 양식의 변천 및 제작 기술에 대해 이야기해 나갈 것이다.

먼저, 조선 백자의 시대별 흐름을 간단히 정리해 보면 다음과 같다. 15세기의 백자는 분청사기와 더불어 고려 청자를 계승한 상감백자를 통해 보편성과 고유성을 함께 선보였으며, 15~16세기의 화려한 청화백자에는 당대 화풍을 반영하는 최고의 운필(運筆) 솜씨가 발휘되었다. 17세기의 철화백자에는 고단한 당시의 상황을 슬기롭게 극복했던 조선 고유의 해학과 여유가 살아 숨쉬고 있다.

18세기에는 달항아리와 떡메병, 사대부의 손길이 그대로 느껴지는 문방구류, 소상팔경문을 중심으로 한 산수문(山水文)이 여백의 미와 함께 펼쳐진 청화백자가 본격적으로 등장하였다. 조선 최고의 유색(乳色)을 자랑하는 18세기 백자들은 진경시대(眞景時代) 사대부들의 우리 문

화에 대한 자긍심과 멋을 한껏 느끼게 해준다.

그런가 하면 19세기에는 왕실 재정의 파탄에 따라 진상(進上)이 어려워지면서 백자를 생산하는 국영 도자기 공장이라고 할 수 있는 분원(分院)이 민영화되었다. 또한 북학(北學)의 열기가 고조되고 중국풍의 도자기가 크게 유행하였으며, 시대를 반영하듯 중국과 일본 도자기의 사용과 유행이 눈에 띄게 늘어났다. 이후 1960년대까지 이 땅에서 도자기의 주류를 이룬 것은 아쉽게도 일본 자기와 미제 플라스틱 그릇들이었다.

이 책은 이러한 조선 백자의 시대별 흐름을 토대로 하여 6가지의 주제로 구성되었다. 먼저 이 글이 실린 제1부는 조선 백자를 이해하기 위한 첫머리 글로서, 조선 백자와 관련된 역사적인 전제와 함께 이 책의 구성에 대해 소개하였다.

제2부에서는 조선 왕실이 백자를 택한 과정과 의미, 그리고 제작에 참여한 장인들에 대해 살펴보았다. 그들이 왜 고려 청자에서 백자로 왕실의 그릇을 바꾸었는지 알아보고, 세종(재위 1418~1450)에서 성종(재위 1469~1494) 연간에 전개된 백자 제작지의 이전과 확산, 조선 백자의 최대 제작소인 사옹원(司饔院) 분원의 설치 시기와 당시의 주변 상황을 둘러보았다.

제3부에서는 사옹원 분원의 경영 주체와 실태의 시대적 특성을 정리하였다. 또한 관영 수공업 체제가 붕괴되고 분원이 민영화된 이후 백자가 중국과 일본 그릇에 밀려 점차 시장성을 상실하고 화려한 대미를 거두는 과정, 그리고 일제시대의 상황을 간략히 살펴보았다.

제4부에서는 왕실과 사대부들의 문기(文氣)와 묵향(墨香)이 가득한 청화백자와 철화백자의 문양과 공간감, 그 속에 표현된 해학과 여유를 살펴보고 당시 시화 일치 사상의 표현으로 도자기에 그려진 도화시(陶畵詩)도 간추렸다.

청화백자운룡문항아리 전형적인 달항아리에 구름 사이로 헤쳐 나와 여의주를 쫓는 용을 정갈한 청화로 그려 넣었다. 세 개의 발톱과 뒤로 휘날리는 머리카락이 이채롭다. 17~18세기, 높이 35.3cm, 국립중앙박물관 소장.

제5부에서는 그릇의 기형과 문양을 통해 시대별 양식의 변천 과정을 살펴보았다.

제6부에서는 백자의 제작 기술을 태토(胎土: 도자기를 만드는 데 쓰는 흙), 성형, 안료, 유약, 가마와 번조(燔造: 구워서 만들어 냄) 기술 등으로 나누어 살펴보았으며 실제 제작 방법 등을 알기 쉽게 풀이하였다. 또한 문헌에 나타난 원료 산지와 함께 실험을 통해 밝혀진 백자 원료의 물리적·화학적 성질 등을 설명하였다.

제7부에서는 중국·일본과의 대외 교류를 시기별로 간단히 정리하였으며, 일본에 전래된 조선 다완(茶碗)에 대해서도 살펴보았다.

이 책은 지면 관계상 중국·일본과의 양식 교류, 회화·조각·건축 같은 미술사 다른 분야와의 연관 관계에 대해서는 미처 서술하지 못했으며, 사료의 원문 역시 다 망라해 싣지는 못하였다. 그럼에도 단순한 양식 설명에 그치지 않고 문화사적인 관점에서 조선 백자를 서술하기 위해 노력하였다. 이에 대한 최종적인 평가는 독자들의 몫이라 생각한다.

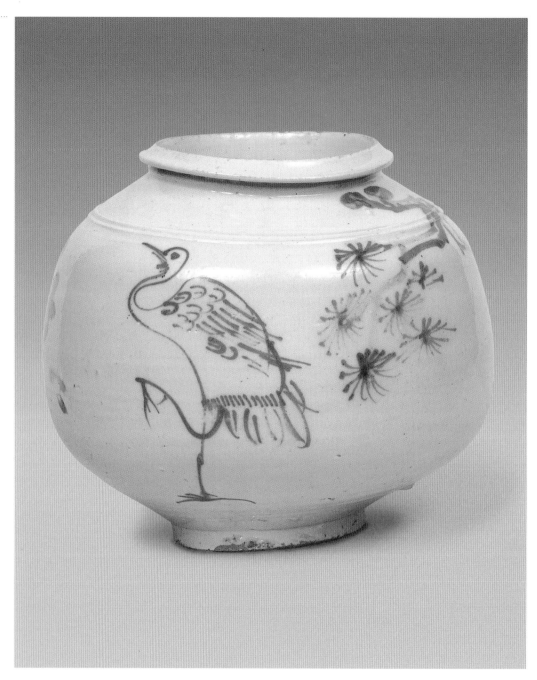

동화백자송학문항아리　밖으로 벌어져 주저앉은 구연부가 이색적인 항아리이다. 빨간 동화 안료로 일필휘지로 그려 넣었는데, 소나무 아래 한쪽 다리를 든 학의 모습에서 수준 높은 화원의 솜씨를 엿볼 수 있다. 18세기, 높이 24.8cm, 일본 오사카 시립동양도자미술관 소장.

3

하나의 자기가 제대로 되지 않으면

어떤 미술 작품보다 도자기는 그 시대의 정치·경제·문화적 상황을 종합적으로 반영한다. 이는 자기의 생산이 집단 작업이라는 이유도 있지만 후원 세력의 관심과 재정적인 지원 여부가 자기의 품질과 양식에 많은 영향을 미치기 때문이다.

그러면 분원이 민영화된 이후로 한 세기가 훨씬 지난 오늘날의 그릇은 어떠한가? 엄청난 정보의 홍수와 물밀듯이 밀려오는 서구 문화 안에서 여전히 한국인의 품성과 보편적인 아름다움을 지니고 있다고 자신 있게 이야기할 수 있을까?

그런데 이런 질문에 그리 쉽게 답이 나오지 않는 것은 조선 후기 북학파 박제가(朴齊家)가 그의 대표 저서 『북학의』(北學議)에서 질타했던 문제가 아직도 남아 있기 때문이다.

> 대개 물건이 오래가거나 빨리 없어지거나 손상되거나 온전하게 되는 것
> 은 사람의 수습(收拾)에 있는 것이지 그릇의 두껍고 얇음에 있는 것이
> 아니다. 그릇을 믿고 방심하기보다는 차라리 그릇을 아끼고 조심하는 것

이 훨씬 낫다. 그러므로 대개 민가의 혼례 잔치나 나라의 사신 대접 또는 제향 때 하인들의 손에서 얼마나 많은 그릇이 파손되는지 모른다. 이것이 어찌 그릇 때문이겠는가. 처음에는 솜씨가 거칠어서 이에 익숙해진 백성들이 거칠어졌고 처음에 그릇이 거치니 마음 또한 거칠어져 점점 풍속이 되어 버렸다. 하나의 자기가 제대로 되지 않으면 나라의 만사가 모두 이를 닮는다. 그 기물 기물이 작다고 여겨 소홀히 할 수 없음이 이와 같다. 도공에게 훈계하여 그릇이 격식에 맞지 않으면 시장에 내지 못하게 해야 한다.

『북학의』「내편」(內編) 자(瓷)에서

"하나의 자기가 제대로 되지 않으면 나라의 만사가 모두 이를 닮는다"는 박제가의 말은 우리에게 많은 점을 생각하게 한다. 올바른 그릇을 만들어야 하는 장인 정신이 그 첫번째요, 그릇 하나에도 풍속을 생각했던 조선시대 수요층들이 두번째다. 결국 그릇은 만들고 사용하는 사람 그 자체라는 이야기다. 장인 정신과 그릇을 아끼고 사랑할 줄 아는 수요층, 이 두 가지가 올바로 결합할 때 과거의 영화에 만족하지 않고 이를 올곧게 계승 발전시키는 자랑스런 조선의 후예가 되는 것이다.

『세종실록』「지리지」(地理志)를 통해 나라 안 도자기의 실상을 파악하고 어기(御器: 왕실 그릇)로 백자를 채택했던 15세기 세종대, 국난을 슬기롭게 극복하며 조선 최고의 자기를 생산하도록 후원했던 숙종(재위 1674~1720)에서 정조(재위 1776~1800) 연간까지의 18세기 진경시대는 바로 우리 백자의 황금기였다. 진경시대 이후 300년. 이제 또 다른 황금기를 위해 제작자와 후원자 모두 "그릇은 사람이다"라는 일념으로 다시 한번 매진해야 하지 않을까.

조선 후기 북학파, 박제가

박제가(朴齊家, 1750~1805)의 호는 초정(楚亭)이다. 서얼 출신으로 편모 슬하에서 자라 가난한 유년 시절을 보냈다. 1776년(정조 즉위년) 이덕무(李德懋), 유득공(柳得恭), 이서구(李書九) 등과 함께 『건연집』(巾衍集)이란 사가시집(四家詩集)을 내어 중국에 '조선의 시문 사대가'로 알려졌다. 1779년에 규장각의 검서관(檢書官)으로 임명되었고 후에 부여현령, 영평현령, 오위장 등을 역임하였다.

박제가는 세 번이나 중국의 수도 연경(燕京: 지금의 베이징)을 왕래하였고, 북학에 깊은 관심을 보였다. 1778년 제1차 연행(燕行: 사신이 중국 연경에 가던 일)에서 귀국한 이후 『맹자』 속에 있는 말을 취하여 『북학의』를 저술하였다. 이 책에서 그는 나라의 부강을 위해서는 반드시 청나라의 문물 제도와 과학 기술을 배워 생산 기술과 도구를 개선하고, 상업을 장려하여 대외 무역을 발전시켜야 한다는 주장을 하였으나 실현되지는 않았다. 그는 1801년 9월에 신유사옥(辛酉邪獄)에 연루되어 3년 동안 함경북도 경원(慶源)으로 유배되었고, 1804년에 석방되어 돌아왔으나 다음해 10월에 세상을 떠났다.

박제가는 이용후생(利用厚生)을 정치의 기본이며 도덕의 근본이라고 보았고, 절용(節用)·절검(節儉)보다 사치가 국부를 증진시킨다는 용사론(用奢論)을 주장하기까지 하였다. 그가 정조의 근검 정책을 비판한 이유도 여기에 있었다. 그는 이러한 급진적인 주장 때문에 '당귀'(唐鬼)라고 불리기도 하였다.

우리 문화의 황금기, 진경시대

진경시대는 조선 왕조 후기 문화가 조선의 고유색을 한껏 드러내면서 난만한 발전을 이룩하였던 문화 절정기를 일컫는 문화사적인 시대 구분의 명칭이다. 그 기간은 숙종대에서 정조대에 걸치는 125년간이라 할 수 있다.

조선 왕조는 중국으로부터 수용한 주자 성리학(朱子性理學)을 국시로 천명하여 개국한 나라였다. 따라서 조선 전기에는 문화 전반에서 중국풍이 만연하였다. 그러나 반만년 동안 중국과 다른 문화를 이루고 가꾸어 온 우리의 풍토는 중국과 다를 수밖에 없었으므로, 주자 성리학의 이념도 발전적으로 심화되어 조선 성리학이라는 고유 이념을 창안하게 되었다.

조선 성리학의 이념을 기반으로 율곡학파는 문화 전반에 걸쳐 조선의 고유색을 드러내는 운동을 전개하기 시작했다. 송강(松江) 정철(鄭澈, 1536~1593)은 한글 가사문학으로 국문학 발전의 서막을 장식하였고, 간이(簡易) 최립(崔岦, 1539~1612)은 독특한 문장 형식으로 조선 한문학의 선구를 이루었으며, 석봉(石峯) 한호(韓濩, 1543~1605)는 조선의 고유 서체인 석봉체를 이루어 냈다.

또한 회화에서는 창강(滄江) 조속(趙涑, 1595~1668)으로부터 조선 고유의 화풍이 출현하기 시작하였다. 그는 전국의 명승지를 유람하며 시화(詩畵)로 이를 사생(寫生)하는 일에 몰두했는데, 이때 사생해 낸 시를 진경시, 그림을 진경산수화라 부르게 되었다. 진짜 있는 경치를 사생해 낸 시와 그림이라는 의미도 되고, 실제 있는 경치를 그 정신까지 묘사해 내는 기법으로 사생한 시와

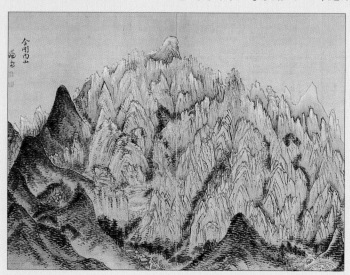

금강내산도(金剛內山圖) 진경시대의 화성(畵聖) 겸재의 대표작으로 암산과 토산이 마치 주역의 태극 모양을 연상시킨다. 남·북종화에서 사용되는 여러 준법을 종합하여 뜨거운 국토애를 표출하였다. 정선(1676~1759), 비단채색, 32.5×49.5cm, 간송미술관 소장.

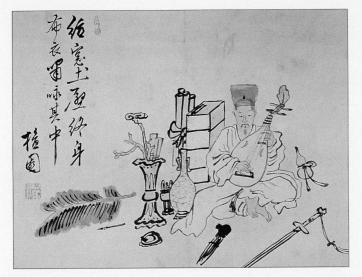

포의풍류도(布衣風流圖)　시·서·화뿐 아니라 음악에도 조예가 깊었던 단원 자신을 그린 그림이다. 중국의 골동을 완상하고 풍류를 즐기던 진경시대 후반 경화사족들의 모습을 그대로 보여준다. 김홍도(1745~1806?), 종이담채, 27.9 ×37cm, 개인 소장.

그림이라는 의미도 된다.

인조반정(1623년) 후 조선의 사림들이 성리학적 이상 사회 건설의 꿈에 부풀어 있을 때 국제 정세는 조선에 불리하게 전개되었다. 조선은 명을 멸망시키고 청나라를 건국한 여진족에게 정묘·병자호란의 치욕을 겪으면서 그 좌절감을 극복할 수 있는 자기 회복의 방법을 치열하게 모색하였다. 이때 우암(尤庵) 송시열(宋時烈, 1607~1689)이 주자 연구를 심화시켜 『주자대전』(朱子大全)의 조선화를 진행시켰다.

이렇게 조선의 고유 이념으로 조선 성리학이 사상적 기반을 이루어 나가는 가운데, 중화 문화의 원형을 그대로 간직하면서 주자 성리학의 적통을 발전적으로 계승하고 있는 조선이 곧 중화가 될 수밖에 없다는 '조선 중화주의'가 조선 사회 전반에 팽배해졌다. 이러한 시대적 배경 아래 조선 고유의 문화가 찬란하게 꽃피기 시작하였다.

특히 회화에서는 조선의 자연, 조선인의 모습을 그대로 표현하고자 했던 진경산수화와 풍속화가 출현하여 조선의 고유색을 한껏 드러냈다. 도자기에서는 이 시기에 경기도 광주 금사리와 분원리에 분원이 차례로 정착되면서 달항아리나 술병, 각종 제기, 문방구류 등에서 독특한 기형과 깊이 있는 순백색을 자랑하며 조선 고유의 백자 문화를 한껏 고양해 갔다.

항아리 모양의 제기, 산뢰(山罍)

조선시대의 길례(吉禮)에 사용하는 제기로 술항아리다. 세 개의 산과 뇌문(雷文), 삼각문 등이 그려진 이 항아리는 중국의 제기
와 유사한 모양들이 실려 있는 『세종실록』,「오례의」의 그림이다. 조선 전기에 이 산뢰의 그림과 유사한 항아리가 실제 만들어져
전하고 있어 당시 백자의 기형이 중국 백자의 영향을 받았음을 보여준다.

제 2 부

조선 왕실이 택한 그릇

조선의 개국과 함께 고려의 그릇이 완전히 사라진 것은 아니었다. 조선 초기 관공서와 왕실에서는 고려 청자에 뿌리를 둔 분청사기를 사용하였다. 그러나 이는 일시적인 것이었고, 여러 제례와 실생활에서 고려와는 다른 그릇을 사용할 필요를 느끼게 되었다. 화려한 장식과 색상을 자랑하는 청자보다는 사대부들의 검소함을 드러낼 새로운 그릇이 필요했던 것이다.

당시 조선의 문물 제도에 영향을 미쳤던 명이 경덕진(景德鎭)에 어기창(御器廠)을 설치하고 황실 전용의 백자를 생산한 것은 세계 도자의 흐름이 청자에서 백자로, 조각칼에 의한 장식에서 붓을 사용하는 회화세계로 점차 바뀌고 있음을 예고하는 것이었다. 조선의 왕실과 사대부들 역시 명의 백자를 받아들이면서 백자에 대한 새로운 호기심과 동경을 현실로 옮기고자 노력했을 것이다. 또한 청수하고 맑은 색상과 강도 높고 튼튼하다는 실용적인 측면에서도 백자에 눈길을 두지 않을 수 없었을 것이다.

白瓷

1

고려 백자에서 조선 백자로

그릇은 실생활에서 사용하기 위한 실용적인 목적과 함께 장식을 위한 예술적인 욕구에 의해 제작되었다. 그러나 시간이 흐르면서 사회 구성원들은 그릇에 상징적인 의미를 부여하였고, 그 의미를 드러낼 수 있는 요소들을 중요하게 여기기 시작했다. 특히 신분제 사회에서는 그릇의 재질과 장식, 형태 등이 바로 신분을 드러내는 중요한 요소가 되었다.

고려시대 왕실 그릇은 청자였다. 비록 초기의 제작 기술은 중국에서 도입되었지만, 고려 청자는 세계에 유례없는 비색의 발현과 상감 기법의 채용, 독특한 문양과 상형청자의 제작 등으로 고려 왕실과 귀족들의 총애를 한 몸에 받으며 일세를 풍미하였다. 그러나 달도 차면 기울 듯 고려 왕실은 사치와 향락에 젖어 민중과 유리되었고, 불교 역시 더 이상 고려의 사상계를 이끌고 나가기에는 역부족이었다. 여기에 남으로는 왜구가 발호하고 북으로는 중국의 원·명이 교체되면서, 고려는 신진 사대부들이 주축이 된 조선에 500여 년간 이어온 왕권을 넘겨주었다.

조선의 개국과 함께 고려의 그릇이 완전히 사라진 것은 아니었다. 조선 초기 관공서와 왕실에서는 고려 청자에 뿌리를 둔 분청사기를 사용

하였다. 그러나 이는 일시적인 것이었고, 여러 제례와 실생활에서 고려와는 다른 그릇을 사용할 필요를 느끼게 되었다. 화려한 장식과 색상을 자랑하는 청자보다는 사대부들의 검소함을 드러낼 새로운 그릇이 필요했던 것이다.

당시 조선의 문물 제도에 영향을 미쳤던 명이 경덕진(景德鎭)에 어기창(御器廠)을 설치하고 황실 전용의 백자를 생산한 것은 세계 도자의 흐름이 청자에서 백자로, 조각칼에 의한 장식에서 붓을 사용하는 회화 세계로 점차 바뀌고 있음을 예고하는 것이었다. 조선의 왕실과 사대부들 역시 명의 백자를 받아들이면서 백자에 대한 새로운 호기심과 동경을 현실로 옮기고자 노력했을 것이다. 또한 청순하고 맑은 색상과 강도 높고 튼튼하다는 실용적인 측면에서도 백자에 눈길을 두지 않을 수 없었을 것이다. 그러면 조선 백자는 어떻게 탄생하였는지 그 과정을 찬찬히 짚어 나가 보자.

백자는 고려시대에도 제작되었다. 고려시대가 청자의 전성기였지만 초기 가마터인 경기도 용인을 비롯하여 전라도 부안, 강진 등에서도 백자는 꾸준히 제작되었다. 아무 문양이 없는 소문(素文)백자와 음각 및 상형백자를 비롯해 상감청자의 전성기에는 상감백자도 제작되었다. 그러나 13세기 후반 이후에는 상감백자가 사라지고 소문백자만이 일부 제작되었다. 가마터에서 출토된 파편들의 수량을 대략 살펴보면 청자의 1%도 채 안되는 소량에 불과하였다.

고려 백자의 경우 점토질이 풍부한 원료를 사용하는 점에서는 청자와 유사하지만, 철분의 양이 적어 번조(燔造)한 후에는 백색을 띠었다. 유약의 경우에도 철분이 적당히 함유된 청자 유약과 달리 철분이 거의 없는 투명유를 사용하였다. 하지만 철분을 충분히 제거하지 못하여 유색이 담청색을 띠는 경우도 많았다.

고려 말에 제작된 백자 가운데에는 이성계가 불전(佛殿)에 발원(發

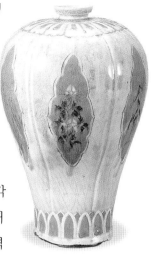

상감백자모란문매병 고려시대에 만들어진 이 백자는 능화형 안을 청자토로 메운 후 다시 흑상감과 백상감을 한 특이한 매병이다. 유약 표면에는 잔잔한 균열이 있으며 매끄러운 몸체를 자랑한다. 12세기, 높이 29.2cm, 국립중앙박물관 소장.

1 14세기 고려의 백자 가마터로 알려진 경기도 안양 석수동 가마에서는 유약 표면에 균열이 있고 유약이 연질(軟質)의 무른 태토와 밀착하지 못하여 떨어져 나간 파편들뿐만 아니라, 경질(硬質)의 단단한 태토에 유약의 두께가 얇고 백색도가 상대적으로 우수한 파편들도 발견되었다. 이전의 고려 백자에서는 볼 수 없었던 이런 새로운 경향은 아마도 두 가지 이상의 점토와 고령토를 조합하여 이전에 비해 단단한 태토의 백자를 생산하기 시작한 중국 원대 경질 백자의 영향을 받아 생겨난 것으로 보인다.

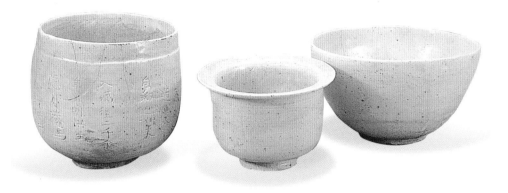

이성계가 발원한 백자 일괄품 금강산 월출봉에서 출토된 고려 백자의 마지막 유품들이다. 태질은 단단하지 않은 편이며, 유색은 약간의 황색기가 있다. 1391년, 높이(왼쪽) 17.5cm, 국립춘천박물관 소장.

顯)한 금강산 월출봉 출토의 백자 일괄품이 있다. 그 중 백자발(白磁鉢)에는 홍무(洪武) 24년(1391)에 방산(防山) 사기장(沙器匠) 심룡(沈龍)이 제작했다는 내용의 명문이 새겨져 있어 제작 연대와 제작자를 알 수 있는 귀중한 자료로 평가된다.

최근 강원도 양구군 방산면에 있는 백자 가마터의 지표 조사 결과, 이들 금강산에서 출토된 백자들이 양구의 방산에서 제작되었을 확률이 높은 것으로 보고되었다. 이로 미루어 보면 양구 지역은 조선 백자의 주원료인 백토(白土)의 중요한 공급지였고, 이 지역에서 이미 고려 말기부터 백자가 생산되었음을 알 수 있다.

양구 방산의 백자 가마터 전경 강원도 심심산골에 이처럼 엄청난 백자 원료 공급지가 있었다는 사실이 자못 흥미롭다. 여기서부터 원료와 그릇 등이 개성이나 한양까지 배편으로 운반되었다. ⓒ 방병선

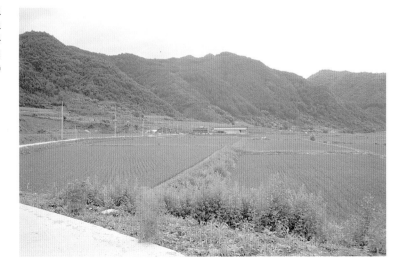

이러한 내부 상황과 함께 원·명 교체기에 중국이 경덕진을 중심으로 질 좋은 백자를 제작하기 시작한 것 또한 조선 조정에 새로운 그릇에 대한 제작 욕구를 불러일으키는 충분한 요인이 되었다. 결국 고려가 망하고 조선이 들어서면서 신흥 국가로서 지배 체제가 개편되는 상황과 함께 그릇의 제작과 사용에 있어서도 안팎으로 새로운 기운이 감돌기 시작한 것이다.

조선이 개국 직후에 사용한 그릇들은 주로 분청사기였다. 태조 이후 일정 기간 동안 대전(大殿)을 비롯한 각 관서에서 분청사기를 공사용(公私用) 그릇으로 사용한 것으로 보인다. 『태종실록』을 보면 태종 7년(1407)에 성석린(成石璘)[2]이 사치와 향락을 배격했던 조선의 사대부답게 금은기(金銀器) 대신 사기와 칠기를 사용할 것을 건의하는 상소를 올린 기록이 있다. 건국 초 나라의 기틀을 올곧게 다지기 위한 사대부의 표본을 그릇에서부터 찾으려 한 것이다. 이후의 사료에도 금은기 대신 사기나 목기·칠기를 사용해야 한다는 건의가 이따금 보이며, 사기 사용의 중요성 역시 계속 강조되었다. 물론 이런 건의가 나온 배경에는 당시 명나라가 조선에 금은의 상납을 과도하게 요구했던 것과 또, 그릇 제작 비용의 상승 등 정치·경제적 요인도 작용했을 것이다.

태종 17년(1417)의 기록을 보면, 관용(官用)으로 상납하는 자기의 은닉과 파손을 방지하기 위해 장흥고(長興庫)[3]를 비롯한 각 사(司)에서 그릇의 표면에 사호(司號)를 새겨 상납하도록 조치하였다. 이 기록은 개국 초기에 각 사에서 사용하는 자기의 공납과 수납 과정에서 적지 않은 폐해가 발생하였음을 역설적으로 보여준다. 또한, 당시에 관용 자기의 수납을 호조(戶曹)에서 관장하였으며, 아직 자기에 대한 관영 수공업 체제가 뿌리내리지 못했음을 알 수 있다. 이 기록에는 '외공사목기'(外

장흥고(長興庫)명 분청사기인화문대접
원과 톱니바퀴, 국화, 여의두(如意頭) 등의 인화문(印花文)을 그릇 가득 찍어서 분청사기 특유의 추상미를 느끼게 한다. 명문을 통해 장흥고에 상납하는 도자기였음을 알 수 있다. 15세기, 높이 6.5cm, 국립중앙박물관 소장.

2 성석린(1338~1423)은 고려 말과 조선 초의 문신으로 자는 자수(自修), 호는 독곡(獨谷)이다. 1357년(공민왕 6)에 과거에 급제하여 국자학유(國子學諭)의 벼슬을 받았으며, 이성계의 역성 혁명에 참여하여 태조대에 문하시랑찬성사, 개성부판사, 한성부판사를 지냈다. 검소한 생활을 즐겼으며, 초서를 잘 쓰고 시를 잘 지었다.

3 조선시대 왕실에서 사용하는 돗자리, 기름종이, 종이 등의 물품을 공급·관리하던 관청이다.

貢砂木器)라는 표현도 등장하는데, 이는 각 지역의 토산 공물로 관용 자기를 상납받았음을 의미한다.

또한 같은 해에 화기(花器)의 진공(進貢: 관공서에 공물을 바침)이 어려워 상납에 대한 특별한 교지(敎旨)가 없을 경우에 진상(進上: 임금께 공물을 바침)을 폐지토록 하였다는 기록이 남아 있다. 화기란 견치(堅緻: 단단하고 치밀함)한 인화문(印花文) 분청사기로 추정되는데, 이 시기에는 아직 백자가 진상품으로 자리잡지 못했던 것 같다.

자기 수납상의 문제점과 관련해서 세종 3년(1421)의 기록을 보면, 견치한 그릇을 제대로 만들어 내지 못한 장인에 대한 관리와 그릇의 품질 향상을 위해서 기명(器皿)에 장인의 이름을 써넣도록 조치하였다고 한다. 이러한 일련의 기록들은 조선 초기의 자기 수공업이 아직 본격적인 관영 수공업 체제로 자리잡지 못했음을 의미하며, 그 과정에서 발생하는 여러 가지 문제점들을 해결하기 위해 다방면의 노력을 기울였음을 알 수 있다.

위의 기록들과 남아 있는 유물이나 가마터의 상황으로 볼 때, 견고하고 백색도(白色度: 흰색의 정도)가 우수한 백자가 정확히 조선 초기 언제부터 제작되었는지는 확실치 않다. 다만 새로운 그릇을 제작하기 위한 시도가 있었던 것은 사실인 듯한데, 이러한 내용은 다음 장에서 논의할 『세종실록』 「지리지」에 그 전모가 어느 정도 드러나 있다.

2

조선의 그릇을 제작하기 위한 노력

조선시대 그릇이 조선다워진 데에는 세종대왕의 공헌을 빼놓을 수 없다. 세종은 부왕인 태종의 강력한 왕권 구축에 힘입어 명의 제도와 문물을 수용하면서도 조선의 풍토와 조선 사람에게 어울리는 것이 무엇인가를 찾기 위해 전심전력을 기울였다. 한글 창제를 바탕으로 여러 서책을 간행하였으며, 우리 땅에 맞는 농사법을 연구하고, 우리 민족에게 맞는 음악과 악기를 만들어 냈으며, 질병을 고치는 데 필요한 의서(醫書)를 편찬하는 등 세종은 헤아릴 수 없는 많은 업적을 남겼다. 한마디로 중국과는 다른 조선의 기틀을 세우기 위해 치세 기간의 대부분을 보냈다고 해도 과언이 아니다.

그릇의 제작에서도 마찬가지였다. 개국 초부터 청화백자를 비롯한 많은 백자가 명으로부터 유입되었지만, 조선에서 생산할 수 있는 새로운 그릇을 제작하여 어기(御器)로 삼기 위해서는 많은 자료가 필요했다. 이를 위해 도자기에 관련된 전국적인 '데이터베이스'의 구축이 선결 과제로 떠올랐음은 쉽게 예측할 수 있다. 이러한 내용을 파악할 수 있는 기록이 바로 『세종실록』 「지리지」이다.

세종실록 지리지 조선 도자사 연구에서 없어서는 안될 보고(寶庫) 중의 보고로, 국가 자원의 효율적인 운영을 위한 세종의 혜안이 번득이는 자료이다. ⓒ 유남해

『세종실록』「지리지」의 자기소와 도기소

『세종실록』「지리지」는 도자기에 관한 내용에 국한된 것이 아니라 대내적인 통치 기반의 확보를 위해 정치·경제·군사 등의 제반 자료가 중점적으로 수록된 기록이다. 세종 6년(1424)부터 자료를 모아 세종 14년에 완성된 「지리지」는 단종 2년(1454)에 간행되어 그 빛을 보았다. 세종 14년에 각 도의 지리지를 종합한 『신찬팔도시리지』(新撰八道地理志)가 편찬되었지만 지금은 전하지 않으므로 이 『세종실록』「지리지」의 중요성은 아무리 강조해도 지나치지 않는다.

『세종실록』「지리지」의 도자기 부분을 살펴보면, 우선 자기소(磁器所)와 도기소(陶器所)가 등장한다. 하지만 이 기록에 나타나는 자기소와 도기소는 조선시대에 갑자기 등장한 것이 아니라 이미 고려시대부터 존재했을 가능성이 높다.

그런데 고려시대 자기소는 강진의 대구소(大口所)와 칠량소(七良所) 외에는 별로 알려진 곳이 없는 데 비해 『세종실록』「지리지」에 나타나는 자기소는 무려 139곳에 이른다. 이들 지역 중 일부는 고려시대의 소(所)였을 가능성도 있으나, 고려 말에 신분제의 동요와 일부 자기소에 소속되었던 장인들이 여러 사정으로 전국에 흩어졌을 가능성도 있어서 일률적으로 적용하기는 어렵다. 또한 고려시대의 소는 향(鄕)·부곡(部曲)과 함께 특수한 공물을 생산하는 지역의 하나여서 세종대의 자기소·도기소와는 성격이 다르다.

『세종실록』「지리지」에 따르면, 전국을 8도로 나누어 자기소와 도기소를 조사한 후 도자기의 품질에 따라 상·중·하로 구분하였다. 품질 표시를 하지 않은 '무'(無)자도 눈에 띄는데, 자기소 가운데 7곳, 도기소 가운데 20곳에 이런 표시가 있다. 여기서 왜 품질에 '무'라고 표시했는지는 정확히 알 수 없다. 품질을 논하기 어려울 정도의 하품을 따로 '무'라고 했는지, 아니면 품질을 가늠하기 어려워서 그랬는지는 가마터 조사가 더욱 자세하게 이루어져야 확실히 알 수 있다.

또한 어떤 기준으로 자기와 도기를 나누었는지, 상·중·하의 기준이

무엇인지도 정확히 알 수는 없다. 그러나 그간의 연구와 발굴 자료에 따르면 적어도 백자는 자기로 구분했음이 확실하고, 분청사기도 대부분은 자기로 구분했던 것 같다. 그 중 조질(粗質: 거칠고 품질이 열악함)의 분청사기는 간혹 도기로 분류되었으며, 옹기와 질그릇 등이 도기로 분류되지 않았나 추정된다.

그러면 『세종실록』「지리지」의 자기소와 도기소를 좀더 구체적으로 살펴보자. 우선 지역별로 살펴보면 자기소는 경기도가 14곳, 충청도가 23곳, 경상도가 37곳, 전라도가 31곳으로 경상도가 가장 많았다. 도기소는 경기도가 20곳, 충청도가 38곳, 경상도가 34곳에 이르렀으며 전라도가 39곳으로 가장 많았다. 그밖에 강원도, 황해도, 평안도, 함길도(함경도)에도 자기소와 도기소가 존재하였으나 그 수는 미미했다. 아쉬운 점은 현재의 위치가 정확하게 밝혀진 자기소와 도기소가 많지 않다는 사실이다. 당시의 지명이 지금은 많이 바뀌었고 각종 토지 공사 등으로 가마터를 찾기가 쉽지 않기 때문이다.

이 기록 중에서 관심을 끄는 것은 상품(上品) 자기소에 관한 것이다. 상품 자기소는 경기도 광주가 1곳, 경상도 고령이 1곳, 상주가 2곳으로 전국에 걸쳐 4곳에 불과하다. 이들 지역에서는 백자는 물론이고 견치한 분청사기도 채집되고 있어, 당시 상품이란 백자와 정제가 잘된 분청사기를 총칭했던 것으로 보인다.

이들 지역은 조선시대 국영 도자기 공장이라 할 수 있는 사옹원(司饔院) 분원(分院)의 후보지로 떠올랐을 가능성이 큰데, 그 중에서도 서울의 사옹원 본원(本院)에서 가깝고 우수한 백토가 산출되며 수운(水運)이 편리한 곳이 바로 경기도 광주이다. 이곳은 훗날 분원의 땔감처로 지정되어 10년마다 한 번씩 분원을 이동하는 본거지가 되었다.

경상도 고령과 상주도 상품 자기소로 등재되었다. 세종 7년(1425)에 간행된 『경상도지리지』(慶尙道地理志)와 『태종실록』의 태종 11년(1411) 상주목 기사에서도 드러나듯이, 이 지역에서는 일찍부터 우수한 자기가 제작되었던 것 같다.

자기와 도기, 그리고 사기

서양과 달리 동양에서는 구체적인 수치로 자기(磁器)와 도기(陶器)에 대한 분류 기준을 제시한 문헌 기록이 없으며, 다만 경험을 통한 구분법이 기록되어 있을 뿐이다. 자기의 경우 태토(胎土)가 치밀하다든지 두드리면 맑은 쇳소리기 난다든지, 유약의 색상이 균일하다든지 하는 말로 설명되는데, 특히 자기를 만들 때는 원료의 선별과 정제에 많은 정성을 기울여야 함이 강조되고 있다. 이러한 내용은 서양에서 말하는 굽는 온도와 횟수, 유약의 시유 여부, 원료의 강도와 수비(水飛), 정제 등의 개념과 관련이 있다.

이렇듯 자기와 도기의 구분에는, 과학적인 데이터를 중요시하는 서양과 사회적 경험에 따른 분류를 중시하는 동양의 문화적 차이가 나타난다. 또한 동일한 그릇이라도 분류 기준에 따라 동·서양이 자기와 도기를 다르게 구분하기도 한다. 예를 들면 고려 청자와 분청사기는 우리의 기준으로는 자기이지만, 굽는 온도가 1,300℃ 이하이고 태토의 색상이 백색이 아니므로 서양의 기준으로는 자기로 보지 않는다.

어쨌든 우리는 백자나 분청사기를 자기라고 지칭하며, 도기는 거칠고 품질이 열악한 분청사기와 옹기, 혹은 토기류를 지칭한다고 정리할 수 있다. 그러면 사기(沙器)는 조질 백자로 볼 수 있지 않을까? 조선시대의 여러 문헌에서 자기와 사기를 혼용한 점을 보면 사기에 대해 커다란 의미를 부여하기가 어려울 수도 있으나, 조선 초기에 자기와 사기가 구별되었다는 사실 자체는 매우 흥미롭다.

● 수비는 원료를 정선하는 과정을 일컫는 말이다. 백자의 원료는 자연에서 채굴하는 것이어서 철분이나 굵은 모래, 자갈 등의 불순물이 섞여 있고 입자가 고르지 못하다. 이를 잘게 부수고 물에 풀어 불순물을 제거하는 과정을 수비라 하고, 이때 사용하는 통을 수비통이라 한다. 수비통에 원료와 물을 붓고 혼합하면서 물 위로 떠오르는 찌꺼기를 건져낸 후 건조대에 흙을 말리면, 수분이 증발하고 입자 간의 간격이 좁아지면서 강도가 세지게 된다.

또한 김종직(金宗直)의 『이존록』(彛尊錄)[4]을 보면, 1440년대에 김종서(金宗瑞)[5]가 고령을 방문해서 백자의 품질을 칭찬하는 내용이 있는데 이를 보더라도 고령 일대에서 제법 질 좋은 그릇이 제작되었음을 알 수 있다.

한편 세종은 자기와 도기의 생산 여건에 대한 전국적인 조사를 진행한 후 백자를 어기(御器)로 선택하고, 품격에 맞고 정제가 잘된 질 높은 백자의 생산을 요구하였다. 후대의 기록인 성현(成俔)[6]의 『용재총화』(慵齋叢話)[7]에도 세종 연간에 백자를 어기로 전용(專用)하였음을 기록하고 있다.

세종이 어기를 선택하는 과정에는 그동안 조선 조정에 유입된 중국의 백자도 영향을 미쳤을 것이다. 당시에는 명나라 사신을 통해 중국의 백자가 유입되기도 했지만, 유구(琉球: 지금의 오키나와)와 일본을 통해 조선에 전래되는 경우도 있었다. 세종 즉위년에는 유구국의 왕자가 사신으로 와서 조선에 청자, 즉 당시의 청화백자를 전하였으며, 세종 5년에는 일본의 구주(九州) 총관(總管)이 다른 예물과 함께 그림이 그려진 자기인 화자(花磁)를 예조에 전하였다. 이들은 모두 중국의 청화백자로 여겨지는데, 특히 해상 활동이 활발했던 유구국이 중국의 백자를 조선에 전한 사실은 매우 흥미롭다.

세종 11년에서 12년에 명 사신을 통해 유입된 자기는 80여 점으로, 결코 적은 숫자가 아니었다. 이때 들여온 자기는 커다란 항아리인 주해(酒海)를 비롯해 다병(茶瓶)과 찻잔인 다종(茶鐘), 대반(大盤)과 소반, 식기인 탁기(卓器) 등 종류도 다양했으며, 주로 청화백자였다. 이러한 상황은 훗날 조선이 백자를 어기로 선택하고, 중국으로부터 청화(靑畵) 안료를 수입하여 청화백자를 생산하는 계기를 마련하는 데 많은 영향을 주었을 것이다.

또한 중국의 백자는 조선 백자의 기형에도 영향을 미쳤던 것으로 보인다. 문종 1년(1451)에 편찬된 『세종실록』「오례의」(五禮儀)를 보면 의기(儀器)의 대부분이 중국의 것과 유사한데, 그 중 산뢰(山罍)[8]의 기

4 김종직이 아버지 김숙자(金叔滋)의 언행을 기록한 책으로, 연산군 3년(1497)에 초간되었다.

5 김종서(1383?~1453)의 자는 국경(國卿), 호는 절재(節齋)다. 태종 5년(1405)에 문과에 급제한 뒤 사간원 우정언(右正言) 등의 벼슬을 거쳤고, 정인지와 함께 문종 1년에 『고려사』(高麗史)를 완성했다. 문종이 승하한 후 어린 단종을 충심으로 보살폈으나, 수양대군에게 두 아들과 함께 목숨을 잃었다. 그후 1746년(영조 22)에야 명예를 회복했다.

6 성현(1439~1504)의 호는 용재(慵齋), 부휴자(浮休子), 허백당(虛白堂)이다. 예조관서, 공조관서, 대제학 등을 지냈고, 시와 음악에 남다른 재능이 있어 장악원 제조를 겸했으며, 『악학궤범』과 『용재총화』를 편찬했다. 사후에 갑자사화에 연루되어 부관참시를 당했다.

7 조선 세조 때 성현이 시화(詩畵)·인물·풍속·문화·사화(史話) 등을 엮은 기록으로, 중종 20년(1525)에 간행되었다.

8 산뢰란 조선시대의 길례(吉禮)에 사용하는 제기로 술항아리를 말한다. 『예서』(禮書)에 따르면 그릇 표면에 산과 뇌문(雷文)을 그렸고, 형태가 항아리와 같다고 한다.

청화백자철화산형문산뢰 가운데 놓인 세 개의 산은 청화로, 위쪽의 뇌문(雷文) 과 아래쪽의 삼각문은 철화로 그렸다. 『세종실록』 「오례의」에 실린 산뢰와 기형이 유사하여 중국의 영향을 받았음을 알 수 있다. 15세기, 높이 27.8cm, 호암미술관 소장.

『세종실록』 「오례의」에 실린 산뢰

형과 호암미술관에 소장된 청화백자철화산형문산뢰를 비교하면 이 사실을 쉽게 알 수 있다. 또한 문종(재위 1450~1452) 연간에도 명의 청화백자가 유입되었음을 『문종실록』의 기록을 통해 알 수 있다.

『신증동국여지승람』의 자기소와 도기소

『세종실록』 「지리지」 이후 조선 요업(窯業)의 변화를 보여주는 기록으로 성종 12년(1481)에 찬술(撰述)된 『동국여지승람』(東國輿地勝覽)이 있다. 그러나 『동국여지승람』은 전하지 않고 대신 중종 25년(1530)에 이를 증보, 발간한 『신증동국여지승람』(新增東國輿地勝覽)이 전하고 있어 1481년 이전의 상황을 알려준다. 『신증동국여지승람』에 나타난 전국 주·군·현의 자기소·사기소·도기소의 분포 상황과 『세종실록』 「지리지」의 기록을 비교하면, 50여 년의 시간 차이를 두고 조선의 요업이 어떻게 변화하였는지를 확연히 알 수 있다.

9 성종 9년(1478)에 노사신, 강희맹, 서거정, 양성지 등이 편찬을 시작하여 성종 12년에 완성된 총 50권의 지리서이다. 각 도의 인물·물산·지리·풍속·명승 등이 담겨 있으며, 이후 수정·보완과 교정 작업을 거쳐 중종 25년에 총 55권의 『신증동국여지승람』으로 증보·발간되었다. 그러나 도자기 부분은 새로이 신증된 것이 없어서 『동국여지승람』의 내용과 같다.

우선 자기소와 도기소의 전체 숫자를 살펴보면, 『세종실록』「지리지」에서는 324곳인 데 비해 『신증동국여지승람』에서는 43곳으로 대폭 줄어들었다. 수치로 보면 전국적으로 도자기의 생산이 위축된 것으로 해석할 수 있으나, 이는 토산 공물을 상납하는 지역의 숫자가 줄어든 것으로 파악해야 한다. 즉, 갑작스럽게 발생한 외부 요인으로 인해 조정에서 사용하는 그릇을 생산할 수 있는 역량을 갖춘 곳이 줄어들었거나 생산을 담당한 장인의 숫자가 줄어든 것으로 해석할 수 있다. 이때 외부 요인이란 이후에 서술할 분원의 창설과 깊은 연관이 있을 것이다.

또한 자기소와 도기소의 숫자가 모두 감소한 것은 이들 모두에 속해 있던 분청사기의 제작과 연관지어 생각해 볼 수 있다. 즉, 15세기 말에는 15세기 전반에 비해 분청사기의 제작이 급격히 감소했을 가능성이 있다. 실제로 전국 분청사기 가마터의 숫자가 시기별로 어떤 변화를 보이는지는 확실치 않으나, 백자가 왕실이나 관용 자기로서 서서히 주도적인 위치를 차지함에 따라 분청사기의 제작이 자연스레 위축되지 않았을까 추정된다.

신증동국여지승람 조선의 인물·풍수·지리·물산 등 다양한 자료가 총망라된 지리서로, 특히 각 지역의 도기 생산 실태를 파악할 수 있는 좋은 자료이다. ⓒ 유남해

자기소와 도기소의 자체 비율을 보면, 『세종실록』「지리지」에서는 자기소가 139곳, 도기소가 185곳이고, 『신증동국여지승람』에서는 자기소가 31곳, 도기소가 12곳으로 도기소의 비율이 자기소보다 급격히 줄어들었다. 이는 상대적으로 도기보다는 자기가 성격상 공물로서 훨씬 적합하여 많은 양이 요구되었던 것이 아닐까 생각된다.

지역별 자기소의 분포를 보면, 『세종실록』「지리지」에는 경기도·충청도·경상도·전라도가 각기 14:23:37:31로, 경상도가 가장 많고 다음으로 전라도, 충청도, 경기도의 순서다. 그런데 『신증동국여지승람』에는 5:7:4:10으로 전라도가 가장 많고 충청도, 경기도, 경상도의 순서로 바뀌었다. 타지역에 비해 경상도 지역의 자기소 숫자가 급격히 줄어든 이유는 무엇일까? 이는 분원의 창설과 연관지을 수 있는데, 고령과 상주 등 상품 자기소가 있던 경상도 일대의 장인들이 분원으로 가장 많이 차출되었을 것으로 짐작해 볼 수 있다.

그런데 성종 16년(1485)에 완성된 『경국대전』(經國大典) 「공전」(工典)을 보면, 사기 장인은 사용원에 소속된 경공장(京工匠) 380명과 각 지역에 소속된 외사기장(外沙器匠)으로 나뉜다. 외사기장 숫자는 경기도가 6명, 충청도가 14명, 전라도가 29명, 경상도가 27명으로, 경상도 외사기장이 전라도 다음으로 많은 수를 차지하며 타지방에 비해 결코 뒤지지 않는다. 오히려 경기도 지역이 6명으로 가장 적은 것을 보면, 분원에서 가장 가까운 경기도 장인의 차출이 더 많지 않았을까 추정된다.

따라서 앞에서처럼 경상도 장인의 차출이 유독 많았을 것으로 보는 데는 한계가 있다. 분원이 성립되면서 각 지역 사기 장인의 차출이 있었을 것으로 볼 수는 있지만, 특정 지역 장인이 어느 정도 차출되었는지는 정확히 알 수 없기 때문이다. 이는 앞으로 문헌 조사와 경상도 지역의 가마터 조사에 따라서 좀더 합리적인 추정이 이뤄져야 할 것이다.

앞에서 살펴보았듯이 세종 연간은 조선 백자의 기틀이 마련된 시기였으며, 조선 백자가 어기로 탄생하는 중요한 시기였다. 이는 민본주의에 바탕을 둔 세종의 다방면에 걸친 노력과 영민함, 백성에 대한 사랑, 신료들에 대한 믿음, 그리고 도자기와 관련한 종합적인 데이터베이스의 구축 위에서 가능했던 일이다. 여기에 또 하나 중요한 사건이 있는데, 그것은 바로 다음 장에서 살펴볼 분원의 설치다.

조선시대의 수운 제도

수운(水運)은 각 지방의 조세를 선박을 이용하여 서울까지 운송하는 제도로, 조운(漕運)의 하나이며 조전(漕轉)이라고도 불렸다. 내륙의 강 길을 이용하는 것을 수운·참운(站運)이라 하고, 바닷길을 이용하는 것을 해운(海運)이라 하였다. 국가에서는 지방의 세곡을 조운으로 운반하기 위하여 각 세곡의 출발지와 도착지에 조창(漕倉)을 설치하였다. 즉, 강변에는 수운창(水運倉), 해변에는 해운창(海運倉)을 설치하여 세곡을 모으고 선박을 통해 중앙의 경창(京倉)으로 수송하였다.

조선시대 조운 제도는 고려의 것을 토대로 제정되었는데, 조선은 건국 직후부터 서해안 예성강구로부터 남해안 섬진강구에 이르는 해안 9곳에 조창을 설치하였다. 또한 차사원(差使員), 해운판관(海運判官), 수참판관(水站判官) 등을 두어 각 조창에서의 조세 수납과 반출을 감독, 관리하게 하였고 그 아래로 서기 이하 몇 명을 두어 창고의 행정을 맡겼다. 조운을 실제 담당하는 사람들을 조군(漕軍)이라 불렀는데, 조군 안에서도 사공(沙工)과 격군(格軍)의 구별이 있었다. 사공은 선장, 격군은 선원에 해당하였다. 또한 수운에 속한 조군은 수부(水夫)라고도 하였다. 이들은 세습직이었으며, 본래 신분은 양인이었지만 누구나 기피하는 천역에 종사하였기 때문에 신량역천(身良役賤)이라 하였다.

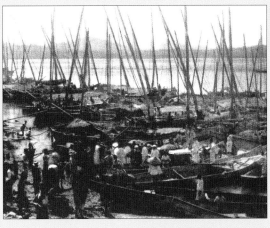

일제시대의 마포나루 지방의 세곡을 운반해 온 배들이 마포나루에 정박해 있다.

조선 전기에는 체계화된 관선 중심의 조운 체제가 운영되었으나 15세기 말에는 사회·경제적 변화와 함께 조운 체제도 점차 동요되었다. 대립제(代立制: 사람을 사서 군역을 대신시키는 제도)와 수포제(收布制: 포를 납부하여 군역을 면제받는 제도)가 성행하여 국역(國役) 체제가 문란해지면서 조군들의 피역(避役) 현상이 가속화되었고, 관영 수공업 체제의 붕괴로 선박의 건조(建造)도 어려워졌다. 이에 반해 상업 활동과 연안 어업의 꾸준한 성장으로 사선(私船) 소유자들의 활동이 활발해지자, 국가에서도 조운의 운영을 점차 사선에 의존하게 되었다.

임진왜란 이후에는 이전까지 현물로 징수하던 공물 제도를 쌀로 대신하는 대동법의 실시로 조운량이 증가하자, 지토선(地土船: 조창에 소속되지 않은 각 읍의 배), 경강사선(京江私船: 한강 일대 상인들의 배), 주교선(舟橋船: 국왕이 한강을 건널 때 사용하는 배), 훈국선(訓局船: 훈련도감의 배) 등을 이용하여 세곡을 운반하였다. 그러나 지방 관리와 사공들 간의 결탁으로 인한 조세 횡령과 잦은 해난 사고, 경창 도착이 지연되는 등의 병폐는 여전히 해결되지 않았다. 그 뒤 조세의 금납화(金納化)가 일반화되면서 세곡 운송이 불필요해지자 조운 제도는 서서히 폐지되었다.

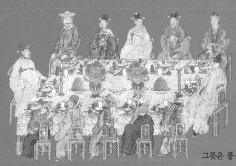

고종대의 한일통상조약기념연회도

1900년대에 서울과 평양 등에 세워진 일본 자기 공장들은 황실의 상징인 오얏꽃을 새
긴 그릇들을 생산하여 황실에 납품하였다. 그릇 하나라도 한 나라의 표상으로 여겼던
조선 초기의 관념은 사라지고, 이제 외국인들이 제작한 그릇이 황실의 그릇으로 사용
되기에 이른 것이다. 궁핍하지만 건강함을 담고 있던 이전의 그릇은 사라지고, 조선의
그릇은 풍전등화 같은 조선의 정치적 상황과 운명을 같이하고 있었다.

제 3 부

조선의 국영 도자기 공장, 분원

영조 연간은 분원 체제의 정비를 바탕으로 분원 제도가 완성되고, 수요층이 확대되면서 문인 취향의 양식이 개화를 이룬 시기였다. 이 시대 도자기의 문양과 기형에 보이는 서정적이고 고아한 면면은 문예군주였던 영조의 예술적 취향과도 무관하지 않다. 영조는 일찍이 진경시대의 화성(畵聖)인 겸재(謙齋) 정선(鄭敾)과 돈독한 관계를 맺었으며, 사옹원 도체조로 있던 왕세제 시절부터 분원에 대한 관심이 지대하였다. 보위에 오르기 전에는 분원 자기의 유출을 막기 위한 묘책을 강구하였고, 시·서·화에 뛰어나 도자기에 산수·화훼 등 밑그림을 직접 그린 뒤 분원에 가서 구워 오라고 명하기도 하였다. 이러한 임금의 관심과 배려 속에 분원 자기의 품질은 더욱 향상될 수밖에 없었다.

1

국영 도자기 공장, 분원의 설치

15세기

조선은 세종과 세조(재위 1455~1468) 연간을 거치면서 왕실에서 사용할 그릇으로 백자를 선택하고 이를 생산할 방안을 강구하였다. 우선 왕실 음식을 담당하던 사옹원에 분원을 설치하고 관영 수공업 체제로 운영토록 하였다. 그런 다음 생산 가마를 어디에 둘 것인지 논의하였다.

특히 당시 중국 내부의 사정으로 청화백자 등의 유입이 중단되자 국내에서도 원활한 생산을 위해 국가에서 직접 관할하는 자기 공장이 필요하였다. 이런 배경을 바탕으로 사옹원에 분원을 설치하였고, 왕실의 종친(宗親)들이 중심이 되어 분원을 운영하였다.

그러면 15세기에 분원이 설치되는 과정을 좀더 자세히 살펴보자.

조선 전기의 수공업은 국가에서 직접 생산, 유통, 판매를 책임지는 관영 수공업의 형태를 띠었다. 자기 역시 철저한 관영 수공업 체제에서 생산되었는데, 당시 조선의 국영 도자기 공장이 바로 사옹원의 분원이다. 고려시대에 사옹방(司饔房)으로 불렸던 사옹원은 임금의 식사와 그에 필요한 그릇들을 담당하는 기관이었다.

『고려사절요』(高麗史節要) 공양왕 1년(1389)의 기록을 보면, 각 도에

관리를 파견하여 자기의 품질을 감독하였는데, 수급 과정에서 관리들이 그릇을 빼돌려 사취하는 등의 폐단이 발생하였다고 한다. 고려시대에는 사옹방에 별도의 관영 도자기 공장을 두지는 않았던 것 같은데, 여기서 각 도에서 생산하는 자기를 관리·감독한 것은 분명했다.

세종과 세조대를 거치면서 왕권이 강화되고 중앙 집권 체제의 정비가 어느 정도 마무리되자 조정에서는 관영 수공업 체제를 확립시켜 나갔다. 당시 자기 생산은 전국 자기소에서 이루어졌는데, 그 중에서 백자는 상품 자기소가 있던 경기도 광주를 비롯해 경상도 상주와 고령에서 제작되었을 것이다. 『세종실록』에는 세종 7년(1425)에 명나라 홍희제(洪熙帝, 재위 1424~1425)가 조선에 백자 조공을 요구한 기록이 나오는데, 이를 보면 당시 백자의 품질이 어느 정도 궤도에 오른 듯하다.

세종 연간에 이르러 전국 자기소에 대한 파악이 완료되자, 이제 국영 자기 공장을 어디에 세울 것인가 하는 문제가 제기되었다. 경기도 광주와 경상도 상주·고령이 모두 우수한 자기를 생산하던 곳이었지만, 연료와 원료의 수급, 제작 기술의 역량, 서울과의 운송 문제 등을 고려하면 경기도 광주가 가장 적당했다. 이러한 선택에는 광주가 당시 백자 제작이 가장 성행했던 지역이라는 점도 고려되었을 것이다.

그러면 그 시기는 언제일까? 아쉽게도 이를 확정할 수 있는 단서는 없고, 단지 당시의 상황을 파악할 수 있는 몇 가지 기록이 남아 있다. 『세조실록』을 보면, 세조 13년(1467)에 사옹방을 사옹원으로 개칭하고 정식으로 녹관(祿官)을 임명했다고 한다. 고려시대의 관사(官司)를 그대로 운영하며 단지 이름만 바꾼 것이 아니라 정식으로 관리를 임명했다는 사실이 특이하다. 이는 사옹원의 기존 관리 이외에 새로이 다른 임무를 띤 관리가 필요했음을 의미하는데, 그 임무는 바로 분원의 감독 및 관리와 연관이 있었을 것이다.

후대이긴 하나 성현의 『용재총화』에도 이를 보충하는 기록이 등장하는데, 사옹원의 관리가 좌우 둘로 나뉘어 서리(書吏)를 데리고 감독〔監造〕과 수납을 하였다고 한다. 이를 보아도 당시 사옹원 관리의 임무가

청자항아리 백자 태토에 청자 유약을 입혔으므로 엄밀히 얘기하면 청백자로 불러야 한다. 부드러운 어깨 곡선과 보주형(寶珠形)의 뚜껑이 15세기의 미감을 유감없이 보여준다. 15세기, 높이 23.4cm, 호림박물관 소장.

분원의 감독과 매우 밀접한 연관이 있었음을 알 수 있다.

또한 예종 원년(1469) 1월부터 3월에 걸쳐 편찬된『경상도속찬지리지』(慶尙道續撰地理志)에 자기소에 대한 기록이 있는데, 상품 자기소는 없고 중품과 하품 자기소만 등장한다. 이는 분원이 설치됨으로써 경상도 지역의 상품 자기소가 존재의 의미를 상실한 것으로 해석된다.

그리고 1481년 이전의 상황을 알려주는『신증동국여지승람』의 광주목 토산조(土産條)에도 "해마다 사옹원의 관리가 화원을 거느리고 어기로 쓰일 그릇을 감조하였다"(每歲司饔院官率畵員監造 御用之器)는 내용이 있어, 그 이전에 분원이 설치된 것으로 볼 수 있다.

한편 세조 연간에 분원이 설치된 것으로 볼 수 있는 외부 요인으로는 중국의 상황 변화를 들 수 있다. 중국은 명 초기의 혼란을 극복하고 선덕(宣德) 초년(1426)에 경덕진(景德鎭)에 어기창(御器廠)을 설치하여 활발한 자기 생산 활동을 벌였다. 그러나 경태(景泰)·천순(天順) 연간인 대종(代宗)·영종(英宗) 치세(1450~1464)에 이전부터 권력의 핵심에 있던 환관(宦官)들의 발호와 토목보(土木堡)의 변란[1] 등으로 경덕진의 생산 활동이 위축되고 생산량이 급감하였다.

당시 경덕진의 운영은 환관들의 감독하에 있었으므로 경덕진은 많은 타격을 받았다. 따라서 당시 조선에 유입되던 중국 자기 역시 대폭 축소되거나 거의 찾아보기 힘들었을 것이다. 이를 뒷받침하듯 문종 후반과 단종, 세조 연간에는 중국에서 유입된 백자의 기록이 눈에 띄지 않

1 1499년에 명의 영종이 하북성(河北省)의 토목보에서 몽골의 오라이트 부족과 싸우다 패하여 포로가 된 사건을 말한다.

는다.

그동안 중국의 청화백자나 경질 백자로 수요를 충당하며 조선의 백자를 준비하던 조정(朝廷)에서는 이제 그 시기를 앞당길 필요성을 더욱 절감하였을 것이다. 그러나 분원의 설치에 관한 정확한 기록이 남아 있지 않기 때문에, 분원이 왜 설치되었는지를 확실하게 말하기는 어렵다.

다음으로 분원의 설치 장소를 살펴보면, 수목이 무성하고 수운이 편리해서 분원의 땔감처로 지정된 경기도 광주시 6개면과 양근군 1개면 혹은 양근군 3개면 안이 분명하다.[2]

또한 지금까지 자료들을 종합할 때 광주시 우산리와 번천리, 도마리, 도수리 일대가 초기 분원의 설치 장소로 여겨진다. 중국이 명·청대에 걸쳐 경덕진 주산(珠山) 일대에 반경 750m 정도의 면적으로 어기창을 고정시켰던 것과 비교해 보면, 조선의 분원이 차지하는 공간과 규모는 엄청난 것이었다.

상감백자모란문병 15세기 병의 특징인 부드러운 S자형의 몸체와 간결하게 상감된 모란문이 절묘하게 조화를 이루며 품위 있는 자태를 드러내고 있다. 15세기, 높이 29.6cm, 호림박물관 소장.

2 숙종 연간의 기록을 보면 분원의 땔감처를 광주 6개면과 양근 3개면으로 지정하였다가, 숙종 후반부터 양근에서만 1개면으로 축소되었다. 당시 광주 일대는 수목이 무성하여 사옹원뿐 아니라 여러 기관의 땔감처로 지정되었는데, 서로 많은 땔감처를 차지하기 위해 힘겨루기를 하기도 했다.

경덕진 전경 원료가 풍부하고 수운이 발달해서 오래 전부터 굴뚝에 연기가 끊이지 않는 동양 도자기의 메카이다. © 방병선

경덕진은 강서성(江西省) 부량현(浮梁縣) 홍서향(興西鄉)에 속하는 곳으로, 창강(昌江)의 남쪽에 있어서 창남진이라고도 불린다. 송(宋)나라 진종(眞宗) 경덕(景德) 연간(1004~1007)에 창남진에 감진(監鎭)을 설치하고 조정에 바치는 사기의 바닥에 '경덕년제'라고 쓰도록 명함으로써, 이때부터 창남진이 경덕진으로 개명되었다. 원대인 1278년에는 장작감(將作監: 황실 소용 물품의 제작 및 관리 담당) 소속의 '부량자국'(浮梁磁局)이 설치되어 황실에서 사용하는 제기와 하사품뿐만 아니라 수출 자기를 관리, 감독하였다.

경덕진에 어기창이 설치된 시기에 대해서는 명대 홍무(洪武) 2년(1369), 홍무 35년(1402), 선덕 초년(1426)의 세 가지 설이 있다. 명 초기의 정치·경제적 상황을 고려한다면 어기창에 공부(工部) 영선소(營繕所)의 관리를 파견한 기록을 중시한 선덕 초년설이 가장 타당하다.

명대의 어기창은 공창(工廠)과 기물 제작을 관할하는 공부 영선소 소속이었다. 영선소는 정7품의 소정(所正) 1인, 정8품의 소부(所副) 2인, 정9품의 소승(所丞) 2인으로 구성되었는데 주로 궁중의 주문을 전달하고 제작된 품목을 인수하는 역할을 담당하였다.

제작된 품목은 인수 후에 황제의 식사를 담당하는 상식(尚食), 물품을 관장하는 상방(尚房) 등으로 전달되었다. 상식은 황제의 음식·의복 등 개인적인 보조 역할을 하는 광록시(光祿寺) 소속으로, 환관이 그 주요 임무를 맡았다. 따라서 공부에서 어기창을 운영하였지만, 실질적으로 생산품을 사용하는 곳은 광록시였다.

실제로 경덕진의 어기창은 공부 영선소 소속임에도 황제의 측근인 환관의 감독 아래 운영되었다. 또한 사용처가 주로 환관 기관에 집중되었으므로 황제의 취향에 맞는 자기 생산을 담당하였다. 경덕진 어기창의 장인은 매달 은전(銀

錢)을 내는 윤반(輪班)과 열흘씩 공역을 담당하는 주좌(住坐)로 구분되어 부역제 아래에서 생산을 담당하였다.

다음은 경덕진에서 생산된 자기들의 특징을 시대별로 살펴보자. 먼저 송대에는 백자 태토에 청자 유약을 씌운 청백자가 주로 생산되었다. 각종 병과 주자(注子: 주전자), 매병(梅瓶), 합(盒), 완(碗)과 발(鉢) 등에 모란문과 연화문, 용문, 어문 등이 다채롭게 음각 또는 양각되었다. 특히 과형병(瓜形瓶)이나 매병 등은 고려 청자의 기형들과도 유사하며, 국내에서 출토되기도 하였다. 이는 당시 고려와 송의 활발했던 도자 문화의 교류를 짐작하게 한다.

원대에 들어 경덕진에 획기적인 변화가 발생하였는데, 바로 청화백자의 등장이다. 원래 청화 안료의 원료로 사용되는 코발트는 이슬람에서 수입되었지만, 이를 이용해 만든 청화백자는 다시 이슬람으로 수출되었고, 그 수출의 주역이 바로 경덕진이었다. 청화백자의 생산으로 경덕진은 중국 도자의 명실상부한 메카가 되었다. 각종 접시와 매병, 완, 항아리, 주자 등에 S자형 당초문과 용문, 어문, 파초문(芭蕉文) 등의 화려한 문양들이 시문(施文)되었다. 또한 구연부(口緣部: 사람의 입이 닿는 맨 윗부분)가 작고 밖으로 벌어졌으며 목이 가늘고 몸통이 풍만한 옥호춘(玉壺春) 스타일의 병이 제작되었고, 항아리 등에 고사(高士) 인물문이 정교하게 묘사되기도 하였다. 원 말부터는 산화동을 사용한 유리홍(釉裏紅)자기가 명대 초반까지 크게 유행하였다.

명대 초반에는 유리홍자기와 더불어 청화백자가 크게 유행하였는데, 특히 접시류의 제작이 이전에 비해 증가하였고, 용봉문과 각종 당초문을 비롯하여 화조문이 새롭게 등장하였다. 명 중기 이후에는 백자 유약을 입혀 한 번 구운 뒤에 다시 안료로 그림을 그린 후 재차 굽는 상회(上繪)자기인 오채(五彩)자기가 청화백자와 더불어 경덕진의 주 생산품으로 자리잡았다. 항아리와 병, 접시, 제기, 완 등이 정교하고 다채로운 색상의 오채자기로 제작되었다.

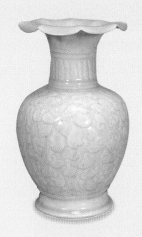

청백자모란당초문병 구연부가 여섯으로 나뉘어 나팔꽃 잎처럼 벌어졌으며, 길게 뻗은 목에 비해 굽다리가 짧아 비례가 어색하다. 유사한 기형이 고려 청자에도 발견된다. 11~12세기, 높이 22.5cm, 일본 아이치현(愛知縣) 도자자료관 소장.

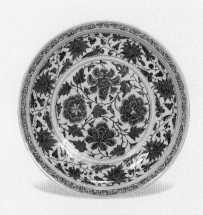

청화백자모란당초문접시 원대 청화백자의 대표작이다. 모란 또는 보상화 잎의 끝부분이 날카롭게 처리되었고, S자형의 당초문이 특징이다. 원(1271~1368), 입지름 44.5cm, 일본 오사카 시립동양도자미술관 소장.

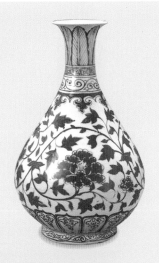

유리홍모란당초문병 원 말에서 명대 초반에 크게 유행한 유리홍자기다. 휘발성이 강한 동을 안료로 사용했는데도 문양이 선명하다. 14세기, 높이 32.2cm, 일본 아이치현 도자자료관 소장.

오채연지수금문접시 간결한 연지수금문(蓮池水禽文)이 한가운데 시문되었고, 그릇의 테두리에 아라비아 글자가 적혀 있어 수출용으로 제작되었음을 알 수 있다. 명 성화(1465~1487), 입지름 16.6cm, 대만 타이베이(臺北) 고궁박물원 소장.

명대 경덕진의 자기는 대체로 공예 의장화된 문양과 정형화된 기형이 특징이며, 장식적인 분위기를 많이 자아냈다. 이들 중에는 이슬람이나 유럽으로 수출되기 위해 지역의 특성에 맞는 전통 문양과 기형으로 제작된 그릇들도 상당수 있었다. 또한 복고풍 분위기에 자극받아 송대의 그릇들을 모방한 청자와 백자도 제작되었다.

17세기 명 말, 청 초에는 전쟁의 여파로 어기창이 문을 닫고 잠시 수출이 중단되었다. 그러나 이때 사대부 문인들을 중심으로 한 수요층이 새롭게 등장하면서 이들을 상징하는 연적과 필통 등 문방구류의 생산이 급증하였다. 또한 산수문과 매죽·난초 등의 사군자문, 소설의 장면을 묘사한 삽화, 그리고 당(唐)의 유명한 시인인 왕유(王維)의 시문(詩文) 등이 그릇에 표현되었다. 기형으로는 사각병과 편병, 각접시 등이 새롭게 등장하였다. 원·명시대의 그릇들에 주로 장식적이고 화려한 황실 취향의 용봉문 등이 시문되었다면, 17세기 경덕진의 그릇에는 산수문과 매죽문 등 품격 높은 문인들의 취향이 반영되었다. 또한 다기를 비롯한 일본 취향의 청화백자들이 제작되어 일본으로 수출되었다.

청의 안정기인 18세기 강희(康熙, 재위 1662~1722) 후반과 옹정(雍正) 연간(1723~1735)에는 경덕진의 주 생산 그릇으로 분채(粉彩)자기가 새롭게 부상하였다. 이전의 오채자기가 다섯 가지 색상을 표현한 것이라면, 분채는 거의 모든 색상의 표현이 가능하였다. 따라서 경덕진의 장인들에게는 기술적인 완벽을 추구하는 것이 최상의 미적 가치가 되었다. 이를 반영하듯 정교한 필치와 섬세한 구도를 자랑하는 그릇들이 제작되었다. 각종 항아리와 병·접시·대접과 문방구류·제기·인형 등이 제작되었고, 산수문과 화조문·매죽문 등 다양한 문양들이 그릇 표면에 재현되었다. 또한 높은 온도에서 구울 수 있는 각종 색상의 단색유(單色釉)가 새롭게 개발되어 목기와 청동기를 모방한 그릇들이 생산되었다. 이밖에 송대부터 원·명대의 명품들을 재현한

그릇들도 제작되었다.

　이렇듯 완벽미를 추구하던 경덕진의 장인들은 19세기 이
후에는 다시 화려한 장식미에 치중하였다. 분채자기에는
길상문이 크게 부상하였고, 회화적인 아름다움보다는 공예
적인 장식이 우선시되었으며, 커다란 합과 항아리·병 이외
에 다양한 음식 기명이 새롭게 선보였다.

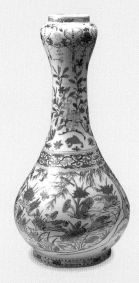

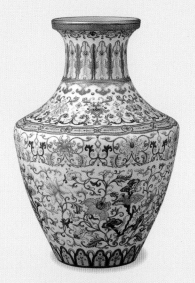

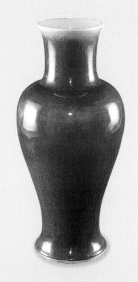

오채화조초충문병 여백이 없이 각종 화
훼문과 초충문, 화조문 등으로 가득 차
있다. 16세기 말에서 17세기에 걸쳐 이
렇듯 장식적이고 화려한 오채자기가 많
이 제작되었다. 명 만력(1573~1619),
높이 55.3cm, 대만 타이베이 고궁박물
원 소장.

**대청건륭년제(大淸乾隆年制)명 분채화당
초문항아리** 청의 황금기인 건륭기의 작
품답게 정교하고 화려하다. 분채자기의
장점인 다양한 색상으로 당초문과 파초
문 등을 채색하였다. 청 건륭(1736~
1795), 높이 38cm, 대만 타이베이 고궁
박물원 소장.

홍유병(紅釉瓶) 동은 안료보다 유약으
로 사용할 때 휘발성이 높기 때문에 더욱
힘들다. 18세기에는 이런 기술적인 어려
움을 극복한 고화도(高火度) 동유(銅釉)가
개발되어 병 등에 시유되었다. 청 강희
(1661~1722), 높이 45.5cm, 중국 베이
징(北京) 고궁박물원 소장.

2

왕실에서 지방으로 퍼저 나간
분원 백자

16세기

15세기는 아직 분원의 생산 체제가 자리잡지 못한 시기였기 때문에 자기의 생산량이 많지 않았으며 청화백자의 생산량도 미미했다. 16세기에 접어들면서 청화백자가 본격적으로 생산되기 시작했는데, 다양한 문양이 그려졌으며 음각·양각의 백자들도 활발히 생산되었다. 기종도 다양해져서 명기(明器)와 묘지석(墓誌石) 등이 이전에 비해 훨씬 증가하였다. 반면 연산군(재위 1494~1506)과 중종(재위 1506~1544) 연간에는 관영 수공업 체제가 흔들리면서 분원 자기가 외부로 유출되어 사사로이 이용된 사례가 기록에 등장하는데, 이 유출 사건에는 사옹원 운영에 간여했던 종친들이 연루되어 있었다.

분원이 속해 있는 사옹원을 운영하는 도제조(都提調)와 제조(提調)·제거(提擧) 등의 중요 직책은 조정 대신과 종친들이 도맡았는데, 그 안을 찬찬히 들여다보면 사실상 종친들의 영향력이 가장 크게 작용하였다. 최고 책임자인 도제조는 영의정이 겸임하였으나 왕자와 대군(大君)도 그 자리를 맡을 수 있었다. 다음 직급인 제조는 4명으로 구성되며 문관 1명이 겸임하고, 나머지 3명은 종친이 맡았다. 부제조는 5명으로, 도

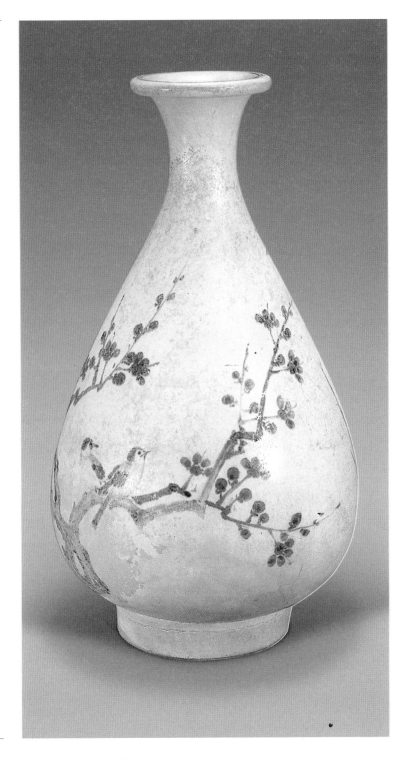

청화백자매죽문병 한 폭의 화조화를 그대로 백자에 옮겨 놓은 듯한 조선 전기 작품으로, 매화가지 위에 정겹게 앉아 있는 한 쌍의 새와 만개한 매화가 기형과 조화를 이룬다. 15~16세기, 높이 32.9cm, 덕원미술관 소장.

승지가 겸임하고 나머지는 역시 종친이 맡았다. 이를 통해 사옹원 경영에 종친들의 입김이 강하게 작용하였음을 알 수 있다.

또한 관영 수공업 체제에서 생산된 분원 백자에는 당연히 왕실의 미적 취향이 강하게 반영되었다. 그 결과로 사옹원 도제조와 제조는 왕실의 최고 측근들이 차지하였다. 이는 환관이나 내무부 관료가 책임을 도맡았던 중국 경덕진의 어기창과도 구별되는데, 조선 왕실이 어기 번조를 얼마나 소중하게 생각했는지를 보여준다.

분원의 관리자 중에는 분원 백자를 사사로이 사용하는 등 올바르게 관리하지 않은 사람도 있었다. 당시 백자는 왕실 전용이었기 때문에 사대부와 중인들에게는 동경의 대상으로 그칠 수밖에 없었다. 하지만 어떻게든 백자를 향유하고픈 이들이 사옹원 관리들을 이용하여 자신들의 욕구를 충족시키고자 했던 일들은 지엄한 국법으로도 막기 어려웠다. 특히 사옹원 경영에 깊숙이 간여했던 종친들은 사옹원 관리가 불법을 저지르는 데 직접적인 동기를 제공하였다. 어기가 아닌 사기(私器)를 제작하여 사욕을 채우거나, 사치 풍조를 막기 위해 시행된 정조 연간의 갑번(匣燔)³ 금지 조치를 위반했던 이들이 대부분 종친 제조였고, 이들은 이처럼 조정의 제반 시책을 제대로 따르지 않는 경우가 종종 있었다.

반면에 종친의 간여는 왕실의 취향이 강하고 신속하게 반영되는 데 한몫을 하였다. 연잉군(延礽君: 뒤의 영조)⁴처럼 시(詩)·서(書)·화(畵)에 능하고 자기에 관심이 지대한 종친이 그 책무를 맡았을 때는 자기의 질적 수준도 함께 상승되었다.

한편 도제조와 제조, 제거 등의 사옹원 최고 책임자 외에도 분원에는 실무 책임자인 번조관(燔造官)과 장인들이 있었다. 실무 책임을 맡은 봉사(奉事: 종8품 낭청), 즉 번조관은 매년 2월에 분원으로 내려가 작업 시작을 명하고, 원료를 굴취(掘取)할 때 해당 지역에 파견되어 정조(精粗) 상태를 확인하며 감독하였다. 또한 분원 가마에서 최종적으로 불을 땔 때 잘 구워졌는지 확인한 뒤에 그릇을 선별해서 서울 사옹원 본원

3 유약을 입힌 백자 그릇은 최종적으로 1,300℃ 가까운 높은 온도에서 한 번 더 구워야 한다. 이때 가마 안의 나뭇재와 여러 불순물 등이 그릇 표면에 부착되는 것을 방지하고, 불꽃이 직접 그릇에 닿지 않고 안정적으로 그릇 주위를 순환토록 하기 위해 갑발(匣鉢)을 씌워 구웠다. 이렇게 갑발을 사용하여 굽는 것을 갑번, 사용하지 않고 그냥 굽는 것을 상번(常燔)이라 한다. 대개 청화백자와 왕실에서 연례에 사용하는 고급 그릇들은 필히 갑발에 넣어 구웠고, 일상적인 그릇들은 상번으로 구웠다.
4 영조는 1710년대부터 사옹원 도제조로 있었으며, 보위에 오른 후에도 분원에 관심이 지대하였다.

(本院)으로 운송하는 일을 감독하였다.

분원에 파견된 번조관들은 비록 실무 책임자였지만 분원에 상주하지 않고 제작 상황에 따라 일시적으로 파견되었기 때문에, 제작 과정을 완전히 이해하거나 기술 개발에 참여할 수 있는 여건이 되지는 않았다.

따라서 실질적으로 분원에서의 자기 생산을 맡고 있는 사람들은 바로 장인들이었다. 이들의 구성을 살펴보면, 우선 각 공정을 종합 감독하고 제작하는 우두머리인 변수(邊首)가 있으며, 그 아래에 공정별로 장인들이 배치되었다. 일제시대에 아사카와 다쿠미(淺川巧)가 『분주원보등』(分廚院報謄)을 참고하여 조사한 바에 따르면, 사옹원 분원 장인의 정원인 380명을 초과한 총 552명의 인원이 각기 28개의 직급 체계로 나뉘어 있었다. 그 장인들의 명칭과 구성은 다음과 같다.

1. 감관(監官: 감독원) 1명

2. 원역(員役: 서기) 20명

3. 사령(使令: 심부름하는 자) 6명

4. 변수(邊首: 분원 장인의 우두머리, 지금의 공장장) 2명

5. 조기장(造器匠: 성형하는 자) 10명

6. 마조장(磨造匠: 굽 깎는 자) 10명

7. 건화장(乾火匠: 건조하는 자) 10명

8. 수비(水飛: 수비하는 자) 10명

9. 연장(鍊匠: 흙 이기는 자) 10명

10. 참역(站役: 수리 담당자) 18명

11. 화장(火匠: 불 때는 자) 7명

12. 조역(助役: 불 때는 보조) 7명

13. 부호수(釜戶首: 불 때는 우두머리) 2명

14. 남화장(覽火匠: 불꽃을 보아 온도를 계산하는 자) 2명

15. 화청장(畵靑匠: 그림 그리는 자) 14명

16. 연정(鍊正: 유약 제조자) 2명

5 변수는 분원의 제반 사무를 맡아보는 번조관들을 상대하여 분원을 이끌어 가는 사실상의 리더였다. 그러나 조선 말기에는 국가에서 정한 수량을 제때 생산하지 못해 변수들이 이를 변제하느라 파산하는 일이 빈번해지면서, 상인들이 변수를 자칭하여 분원 경영에 참여하였다. 그 결과 점차 상인들의 뜻대로 제작 방식이 바뀌고 분원의 원래 설치 목적과 달라지자, 장인의 우두머리로서 존재하던 변수들도 사라져 갔다.

6 『분주원보등』은 19세기 후반에 분원의 여러 가지 정황과 문제점, 건의 사항 등을 기록한 책이다. 그러나 현재는 전하지 않고 이를 좀 더 상세히 설명한 『분원각항문부초록』(分院各項文簿抄錄)이 남아 있다. 이 초록은 『분주원보등』과 각종 첩보(牒報)를 일기 형식으로 서술한 것으로, 각종 원료와 원료 가격, 진상의 현황, 분원 변수 등의 이름이 기록되어 있다. 또한 고종 초반부터 분원의 운영비를 자비로 부담할 수밖에 없는 상황에 처한 분원 원역(員役)들의 고충이나 자칭 변수들의 명단, 굴토가(掘土價: 굴취한 흙의 가격)의 지급이 안되어 파산하는 색리(色吏: 아전) 등에 대한 기록도 있다.

17. 간수장(看水匠: 시유하는 자) 2명

18. 파기장(破器匠: 제품 선별자) 2명

19. 공초군(工抄軍: 잡부) 186명

20. 허대군(許代軍: 잡부) 202명

21. 운회군(運灰軍: 재를 운반하는 자) 1명

22. 부회군(浮灰軍: 재를 수비하는 자) 1명

23. 수토 재군(水土載軍: 물토 운반자) 10명

24. 수토 감관(水土監官: 물토 감독원) 1명

25. 수세고직(水稅庫直: 수세 고지기) 1명

26. 노복군(路卜軍: 짐꾼) 2명

27. 감고(監考: 문지기) 3명

28. 진상 결복군(進上結卜軍: 진상품 포장하는 자) 10명

다음은 16세기의 분원 가마에 대해 알아보자. 분원 가마에서 도자기를 구울 때 사용하는 연료는 시장(柴場: 땔감처)으로 지정된 광주 6개면과 양근 1개면에서 조달되었다. 가마는 바로 이 땔감처 안에 위치했는데, 이는 수목이 무성한 곳에 가마를 지어 그곳에서 바로 제작 활동을 한다면 연료를 멀리서 운반할 필요가 없었기 때문이다.

가마는 10년에 한 번씩 이전하였는데, 이는 전적으로 연료 문제 때문이었다. 이러한 상황은 숙종 연간까지도 지속되었다. 『성종실록』을 보면 광주 일대의 시장은 사옹원뿐 아니라 군기시(軍器寺) 등 다른 관아의 시장과도 섞여 있어서, 서로 더 넓은 지역을 차지하기 위해 그 경계를 두고 힘겨루기를 했던 것으로 나타난다. 또한 같은 기록에서는 물가쪽의 나무를 다 써서 점차 깊은 산속으로 가마터를 옮겨야 하는 고충을 늘어놓고 있으며, 시장 안으로 들어오는 화전민에 의해 나무가 소모되는 상황도 전하고 있다. 이러한 상황은 그후 별로 개선의 기미를 보이지 않다가 숙종 이후 분원을 재정비하는 과정에서 분원을 고정시키고 땔감을 외부에서 사오는 방식으로 바뀌었다.

7 갑발은 그릇보다 10~20% 정도 큰 부피로 만들며, 높은 온도에서 견디는 힘이 강한 내화토(耐火土)로 제작한다. 원통형의 몸체에 뚜껑이 있으며 초벌구이만으로 제작이 완료된다. 몸체에 구멍이 있는 것과 없는 것이 있으며, 대개 10~20회 정도 사용하면 이지러지거나 터져서 다시 제작해야 했다.

분원의 가마는 상품 백자를 주로 굽는 가마와 중·하품 백자를 굽는 가마로 이원화되었다. 청화백자와 같은 고급 자기와 왕실 전용 백자는 최고의 품질을 유지하기 위해 갑발(匣鉢)[7] 등에 넣어 정성을 다해 구웠지만, 외방(外方) 관사 등에서 이용하는 일반 그릇들은 갑발 없이 포개 굽거나 그냥 바닥에 놓고 하나씩 구웠다. 이로 인해 분원 안의 가마는 이른바 A급 가마와 B급 가마로 나뉘어 운영된 것으로 보인다.

조선 전기의 대표적인 가마터로는 경기도 광주의 번천리와 도수리, 우산리, 무갑리 등이 있으며 그밖에 많은 가마터들이 아직도 발굴 조사를 기다리고 있다.

세조를 거쳐 성종 연간에 접어들면서 분원의 자기 생산은 처음에 비해 상당히 안정되었다.

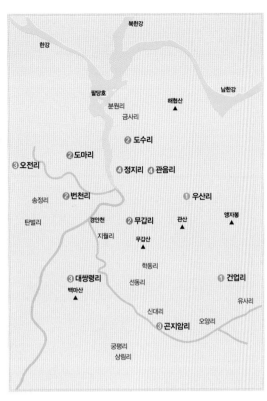

15~16세기 광주 분원의 이동 경로
15~16세기에는 편년이 확실한 가마터가 적은 편이어서 그 이동 경로가 다른 시기에 비해 불확실한데, 대체로 수목이 무성한 지역을 찾아 위의 번호 순서대로 이동한 듯하다.

『성종실록』에 따르면, 성종 연간에는 사치 풍조의 만연을 걱정할 정도로 중국으로부터 들여오는 청화백자의 수요가 증가하였다. 이에 힘입어 분원에서의 청화백자 생산도 초기에 비해 늘어났으며 수요층도 확대되었다. 이는 왕실이나 서울의 사대부가뿐만 아니라 지방에까지 분원 백자를 향유하고자 하는 사람들이 확산되었음을 뜻한다.

16세기 연산군대에는 연산군의 실정과 사치로 분원을 비롯한 관영 수공업 체제에 약간의 혼돈이 생겼다. 『연산군일기』에는 궁중에서 사용하는 물품 생산을 위해 민간 수공업에 종사하는 장인들인 사장(私匠)까지 동원하였으며, 생산량의 과다한 주문에 따라 관영 장인들의 이탈 현상이 나타났다는 기록도 있다.[8] 분원에서의 백자 생산도 예외는 아니었다.

『중종실록』과 『대전후속록』(大典後續錄)[9]에 따르면, 16세기 중반에는 사기장(沙器匠)의 이탈을 방지하기 위해 사기장의 세습을 법제화하

8 연산군은 여러 사화(士禍)를 거치면서 초기의 영민함은 사라지고 점차 개인적인 사치와 향락에 빠져들었다. 빈번한 연회로 왕실 공예품의 주문 물량이 늘어나면서, 관청 장인들만으로는 이를 충족시킬 수 없어 사영 수공업자들의 힘을 빌리게 되었다.

9 『대전속록』(大典續錄) 이후 52년간의 법령을 정리하여 모아 엮은 책으로, 중종 38년(1543)에 간행되었다.

였는데, 이는 연산군대부터 비롯된 관영 수공업 체제의 일시적인 붕괴와 관련이 있었다.

중종 4년(1509)의 기록을 보면, 이제 서울에서 멀리 떨어진 함경도 육진(六鎭)에서조차 분원 백자를 구입하러 올 정도로 백자는 문인 사대부들에게 선망의 대상이었다. 이렇듯 광주 분원의 백자를 사기 위해 함경도를 비롯해 전국에서 몰려들었다는 사실은 분원에서 사사로이 백자를 만들어 민간에 내다 팔았다는 것을 의미한다. 이러한 행위는 장인이 주체가 되었다기보다 사옹원 제조를 비롯한 관리들이 자행한 것으로 보아야 한다.

『중종실록』에는 사옹원 제조이자 종친인 경명군(景明君) 침(忱)이 진귀한 백자 술항아리를 사사로이 탐했다는 기록이 나와 있어 이러한 실정을 이해하기에 충분하다. 또한 분원에 번조관으로 파견된 낭청들이 사적인 이용을 위해 자기를 구웠다는 기록도 있어, 분원 자기를 둘러싼 폐단이 점차 늘어난 것으로 보인다.

이처럼 조선 초기에 설치된 분원은 시대의 흐름에 따라 많은 변화를 겪었는데, 17세기 이후에는 누적된 폐단을 해소하기 위해 제도적인 변화를 모색하게 되었다.

조선시대 사기 장인의 삶은 어떠했나?

고려시대의 소(所) 수공업은 고려 말에 이르러 붕괴되고 조선의 건국과 함께 새로운 수공업 체제가 자리를 잡았다. 향·소·부곡이라는 특수한 생산 단지를 통해 수공업 제품의 수급이 이루어졌던 고려시대와는 달리 조선시대에는 중앙 관청과 각 군·현에서 이를 담당하였다. 업종에서도 조선시대 수공업은 고려시대에 비해 훨씬 분업화되었고, 인력과 생산 규모도 엄청나게 확대되었다.

1485년에 간행된 『경국대전』에 따르면, 중앙 관청 수공업에는 상의원(尙衣院)·군기감(軍器監) 등 30개 관청에, 능라장(綾羅匠: 비단을 짜는 장인)·야장(冶匠: 대장장이) 등 129개 직종, 총 2,807명이 소속되었다. 또한 지방 각 군·현의 관청 수공업에는 350개 관청에 21개의 직종, 총 3,650명이 소속되었는데, 이 중 분원 사기장이 380명으로 가장 많은 수를 차지하였다. 이들 직종은 대개 당시 민간 수공업의 직종과 유사한데, 고려시대에 비해 그 수가 증가한 것은 분업화된 민간 수공업의 업종들을 관청 수공업에서 흡수하였기 때문이다.

중앙과 지방, 그리고 소속 관청에 따라 달랐지만 장인들은 대개 2교대 혹은 3교대로 2개월에서 1년까지 근무하였다. 그밖의 기간에는 쌀과 포(布) 등 일정한 세금을 납부하도록 되어 있어서 과중한 부담이 끊이지 않았다. 따라서 16세기 이후에는 관청 수공업 장인들의 도피와 이탈이 계속되었다. 명목상의 장인만 남아 있을 뿐 실제로는 장인이 없는 경우도 많아 민간 수공업자에게 생산을 위탁하는 일이 빈번해졌다. 결국 조선 후기에 접어들면서 자기나 종이를 제외한 상당수는 민간 수공업으로 이전되었으며, 왕실이나 관청의 일시적인 수요를 담당하기 위해 별도로 도감(都監)이나 청(廳) 등을 설치하여 필요한 공예품을 생산하였다.

380명으로 구성된 분원 장인들은 분원 안의 장인과 분원 밖에서 장포(匠布)*만을 바치

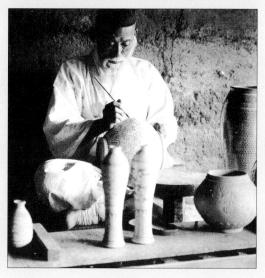

도자기를 채색하는 일제시대의 장인 일제시대 자기 생산은 일본인들이 주도했고, 그들의 요구에 따라 장인들이 고려청자를 재현하였다.

는 외방 장인(外方匠人: 외사기장)으로 나누어졌다. 특히 외방 장인들이 바치는 장포는 분원 장인들의 생계비에 소용되는 것으로, 분원 경영에 없어서는 안될 재화였다. 그러나 외방 장인들이 그 업을 그만두거나 사망할 경우 이런저런 이유를 들어 장포를 제대로 바치지 않는 경우도 있었다. 따라서 중종 연간에 이르러서는 사옹원 분원에 소속된 사기 장인들이 대대로 그 업을 이이 나가도록 하였다.

원래 분원 장인들은 삼번입역(三番立役)이라 하여 셋으로 나뉘어 차례로 돌아가면서 분원에 상경하여 역을 담당하였다. 이들은 음력 2월에서 10월까지 9개월간 작업을 하였으며, 봄과 가을에 그릇을 배편으로 왕실에 진상하였다. 장인들은 전국 각지에서 차출되었는데 이들의 명단이나 출신 지역에 대해서는 구체적으로 확인하기 어렵다. 변수 등 분원 백자 제작의 핵심 책임자들의 역할이나 작업 형태 등에 대해서도 마찬가지다.

사기장들의 생활상을 상세히 알 수 있는 기록은 남아 있지 않으나 『승정원일기』와 『비변사등록』 등에 단편적으로 나타난 것을 보면, 분원에 상경한 장인들은 작업을 하는 동안 점심과 숙소를 제공받았던 것으로 보인다. 원래는 셋으로 나뉘어 분원에서 작업하였으나, 17세기 말 이후에는 분원에 전속으로 고용된 장인들이 나타났다.

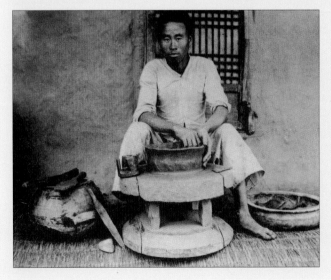

일제시대의 물레대장 도자 장인 중 물레대장은 물레와 성형 도구를 짊어지고 자신을 필요로 하는 공방이 있으면 어디든 달려가 실력을 유감없이 발휘하였다.

이들은 사번(私燔)을 허락받았지만 이로 인해 부를 축적하거나 자유로운 상업 활동을 하는 것은 어려웠던 것으로 보인다. 또한 17세기 말에는 기근이 들어 굶어죽는 사람들도 있었고, 분원에 입역하지 않는 장인들은 장포를 내는 것이 힘겨웠다. 이들은 정해진 연간 생산량, 즉 13,720개 이외에 별번(別燔)과 점퇴(點退)**로 인한 추가 생산으로 고된 생활을 지속해야 했다.

18세기 문인화가인 담헌(澹軒) 이하곤(李夏坤)***이 그의 문집

『두타초』(頭陀草)에 남겨 놓은 시 중에 분원 사기장에 관한 부분이 있어 간단히 소개한다.

앵자산(鸚子山) 북쪽 우천(牛川) 동쪽에 남한산성이 눈 안에 있고
강 구름은 능히 밤비를 만들며 산골 나무에 십일풍이 길게 부네.

장인들은 산모롱이에 사는데 오랜 부역이 괴롭다네.
스스로 말하길 지난해 영남으로 가서 진주 백토(白土) 배에 실어 왔단다.

선천토(宣川土) 색상은 눈과 같아서 어기(御器) 번성(燔成)에는 제일이라.
감사(監司)가 글을 올려 백성의 노역은 덜었지만 진상은 해마다 퇴물(退物)이 많네.

수비(水飛)하여 만든 정교한 흙은 솜보다 부드럽고 발로 물레 돌리니 저절로 도네.
잠깐 천여 개를 빚어내니 사발 접시 병 항아리 하나같이 둥글다네.

진상할 그릇 종류는 삼십 가지에 사용원 본원에 바칠 양은 사백 바리나 되네.
깨끗하고 거칠고 색과 모양 논하지 말게 바로 무전(無錢)이 죄이로다.

청화 한 글자를 은처럼 아껴 갖가지 모양 그려내도 색이 고르네.
작년 대전에 바친 용항아리로 내수사(內需司)에서 면포를 공인에게 상 주었다네.

칠십 노인 성은 박씨라 그 안에서 솜씨 좋은 장인으로 불린다네.
두꺼비연적은 가장 기이한 물품이고 팔각 중국풍 항아리 정말 좋은 모양이네.

● 조선시대의 모든 백성들은 국가에 대한 의무로서 각자의 신분에 맞는 역을 지게 되어 있었다. 사기장인들은 장역(匠役)이라 하여 일정 기간 동안 국가가 지정하는 곳에서 그릇을 제작하거나 그외의 기간에는 포를 바쳐야 했는데 이를 장포라 한다. 장포는 시기별로 다르지만 대략 1년에 3필 또는 2필로 그 부담이 만만치 않았다.
●● 별번은 왕실 행사 때 별도로 그릇을 제작하는 것을 뜻하며, 점퇴는 진상한 그릇을 돌려보내서 다시 제작하는 상황을 말한다.
●●● 이하곤(1677~1724)은 숙종대의 문인화가이자 평론가로, 본관은 경주(慶州), 자는 재대(載大), 호는 담헌(澹軒) 또는 계림(鷄林)이다. 진경시대 시인인 이병연(李秉淵), 서예가 윤순(尹淳), 화가 윤두서(尹斗緖), 정선(鄭敾) 등과 두터운 교류를 맺었으며, 이들에 대한 기록이 문집인 『두타초』에 전한다. 『두타초』에는 이외에도 그의 시를 비롯해서 당대의 화가들과 중국의 화가들에 대한 평이 실려 있다.

3

사회·경제 변화에 따른
분원 제도의 정비

17세기

다른 수공업들이 대부분 양란을 전후로 관영 수공업의 형태에서 벗어나 민영화의 길에 들어선 것과 달리, 분원은 어기를 번조한다는 임무 때문인지 겉으로는 관영의 형태를 그대로 유지하였다. 그러나 내부적으로는 많은 변화를 겪게 되었다.

우선 신분제의 변화[10]에 따라 장인의 모집이 부역제에서 사실상 전속 고용제로 바뀌었다. 숙종대에는 원료 확보를 위한 노력이 강화되었는데, 이는 영조와 정조대에 우수한 백자를 생산하는 밑거름이 되었다. 연료 공급의 문제는 광주와 양근 분원의 땔감처에 화전민이 들어서면서 이들에게 세금을 거두어 땔감을 사는 방식으로 전환되었다. 또한 숙종대에는 10년에 한 번씩 관요(官窯)를 이전하는 데 드는 막대한 물력(物力)을 절감하기 위해, 땔감과 원료 운송에 편리한 한강의 지류인 우천(牛川)강변으로 분원을 고정시키자는 분원 고정론이 대두되었다.

사회·경제적으로는 대동법의 실시에 따라 상품 경제가 변화하였으며,[11] 명·청 교체에 따라 조선을 명의 유일한 후계자로 생각하는 조선 중화주의가 팽배해지는 등 중국에 대한 인식의 변화가 일어났다. 또한

10 조선 후기 들어 농업 생산력과 상품 경제의 발달로 농지 면적이 확대되고, 상품 작물의 경작이 늘어나면서 점차 농민층의 분화가 이루어졌다. 또 전쟁으로 인해 양인·노비 등의 계층 구분이 느슨해지는 등 신분제에 변화가 생겼는데, 이는 뒤에 양반 수의 증가로 표출되었다.

11 현물로 징수하던 공물 제도를 쌀로 대신하는 대동법이 시행되면서 해당 관청에 물품을 조달하는 공인(貢人)이 등장하였다. 이들은 관청에서 필요한 각종 수공업 제품을 민간에서 사들여 중앙에 납품하였고, 이에 따라 민간 수공업과 화폐 유통이 발전하였다.

중국·일본과의 중계 무역을 통해 막대한 부의 창출이 이루어졌다. 이에 따라 도자기의 수요층이 확대되고 청화백자의 생산이 증가하였으며, 사사로이 자기를 제조·판매할 수 있는 사번(私燔)의 성행과 지방 가마의 활발한 활동 등이 뒤따랐다.

그러면 17세기의 분원 제도에 대해 상세히 살펴보자. 17세기 분원은 나라의 경제적 어려움과 체제 이완으로 경영상 심각한 위기에 직면하였다. 하지만 이러한 위기를 극복하기 위해 문제점을 점검하고 이를 제도적으로 보완하는 데 총력을 기울였다.

먼저 장인 제도의 경우, 예전에는 장인들이 셋으로 나뉘어 교대로 부역을 하였기 때문에 일시적으로 분원에 머물렀는데, 이제는 아예 분원에 전속된 장인이 등장하면서 분원 주위에 마을이 형성되었다. 전속 장인이 구체적으로 등장하는 시기는 『승정원일기』의 기록에서 보이듯, 숙종 후반인 1700년대 초로 여겨진다.

장인들에 대한 관리와 더불어 중간 관리자의 사취를 방지하는 것 또한 중요한 일이었다. 『승정원일기』를 보면, 영조는 보위에 오르기 전에 분원 관리들의 사취를 방지하기 위해 철화백자의 안료인 석간주(石間朱)[12]로 '進上茶甁'(진상다병)이라 써서 진상하게 하였다. 이 기록은 분원 중간 관리들의 농간이 어느 정도였는지 짐작하게 하는 동시에, 도자기에 대한 영조의 관심을 드러내는 대목이다. 결국 장인들에 대한 안정적인 대우와 중간 사취의 방지는 분원 자기를 반석 위에 올려놓는 계기를 마련하였다.

태토를 수급하는 방식은 원래 채굴 지역의 백성들에게 부역을 가하고 그에 대한 임금을 지급하였으나, 임금을 중간에서 사취하거나 진상용 이외의 채굴이 빈번하여 그 지역의 백성들에게는 상당한 고역이었다. 따라서 『비변사등록』을 보면 이를 시정해 달라는 상소가 적지 않게 등장한다. 이렇듯 지역민에게 부역을 가하는 과정에서 폐단이 늘어나고 민원이 더하자, 숙종 43년(1717)에는 흙을 캐는 사람을 고용하는 등 좀더 합리적인 방식으로 바뀌었다. 이는 당시의 사회·경제적 발전에

진상다병(進上茶瓶)명 철화백자병 뽀얀 우윳빛 색상에 갈색의 철화로 進上茶瓶 이라 씌어 있어 사료적 가치가 큰 작품이다. 이전 시기에 비해 목이 길고 몸통이 날씬한 편이다. 1720년대, 높이 39.5cm, 해강도자미술관 소장.

12 석간주는 글자 뜻 그대로 돌 사이에 빨간 철분이 끼어 있는 광물을 지칭하는 것으로, 산화철이 다량 함유된 암석이다. 붉은색을 내므로 잘게 부수어 불화(佛畵)나 철화백자의 안료로 사용하였다.

우천강 전경 지금은 각종 유흥업소들로 뒤범벅이 되었지만 예전에는 남한강과 북한강이 만나는 한강 팔경의 하나답게 빼어난 경관을 자랑하였다. 이 물길을 따라 분원의 그릇들이 한양 사옹원 본원으로 운송되었다. ⓒ 양영훈

따른 제도 정비의 일환으로 진행된 것이다.

이 시기에 실제 채굴된 태토로는 원주 백토(白土), 서산토(瑞山土), 경주 백점토(白粘土), 선천토(宣川土) 등이 문헌에 등장한다. 평안북도의 선천토와 경주 백점토처럼 멀리 있는 태토를 운반할 때는 그곳에서 수비(水飛)하여 적당한 크기로 나누어 옮겼는데, 이것은 실로 과학적이고 현명한 방법이었다. 태토뿐만 아니라 가마를 축조하거나 갑발을 만들 때 쓰는 흙인 내화토(耐火土: 고온에서 잘 견디는 점토)와 유약 원료로 사용하는 재 또한 진주 등지에서 굴취한 뒤 운송하였다.

연료는 초벌구이와 재벌구이를 거치면서 막대한 양이 소용되었다. 정확한 사용량을 추측할 수는 없지만 대략 10년 후에는 가마터를 다른 지역으로 옮기지 않으면 안될 정도였다. 『승정원일기』 숙종 23년(1697)의 기록을 보면, 광주 6개면과 양근 3개면에 분원 시장(땔감처)이 있었으나 이후 양근의 경우 1개면으로 축소 지정되었다. 또한 시간이 갈수록 지역민들이 시장 안에 들어와 농사를 지으면서 대부분의 시장이 화전으로 변하였고, 계속되는 벌목으로 경종 즉위년(1720)에는 더 이상 땔감을 구할 수 없는 지경에까지 이르렀다.

이와 같은 연료 시장의 문제점을 타개하기 위해 숙종 44년(1718)에는 시장 안에서 거둬들이는 세금으로 우천강변을 지나는 나무를 구입

하여 땔나무로 사용하였다. 이러한 조치는 상당히 설득력 있는 것이었으나, 더욱 항구적이고 합리적인 대책을 모색하여 분원을 고정시키고 땔감을 운반하는 방안이 제기되었다. 즉, 운송이나 제작에 편리한 강변으로 분원을 옮겨 고정시키자는 분원 고정론이 대두되었는데, 이러한 주장이 처음 제기된 때가 숙종 23년이다.

인조 이후의 관요 가마터가 있던 곳으로 경기도 광주시 도척면 상림리(1629~1640)와 초월면 선동리(1640~1649), 광주시 송정동(1649~1653), 실촌면 유사리(1660년대)와 신대리(1670년대)를 들 수 있다. 이들 가마터에서 생산한 그릇들은 대부분 백자였으며 간혹 백태청자[13]도 들어 있었다. 갑발을 사용하지 않은 상번(常燔) 백자가 주를 이루었으며 모래받침[14] 번조를 하였고, 철화백자와 소문·음각백자가 주 생산품이었다.

숙종 연간에 분원이 이동한 경로를 보면 초월면 지월리(1677~1687), 도척면 궁평리, 퇴촌면 관음리(1690년대)를 거쳐 숙종 43년에 오양리로 옮겼다.

그 뒤 경종 연간에는 수상 운반이 편리한 우천강변으로 다시 분원을 옮기면서, 관청·곳간·작업장을 짓는 일은 경기도에서, 기타 잡물은 강원도에서 맡도록 건의하여 왕의 승낙을 얻었다. 이에 따라 1721년에 다시 분원을 옮겼는데, 이곳은 지금의 경기도 광주시 남종면 금사리로 여겨진다.

한편 분원에 소속된 사기장은 국가에서 필요한 자기 이외에는 제작할 수 없도록 되어 있었지만, 실제로는 사대부나 사용원 고위 관리들의 부탁으로 사사로이 번조할 기회가 심심찮게 있었다. 그러한 예로 조선 초기부터 제작된 묘지석(墓誌石)을 들 수 있는데, 조선 후기 들어 각 가

17세기 광주 분원의 이동 경로 17세기의 관요들은 이동 시기가 대체로 밝혀져 있는데, 대략 10년이면 다른 곳으로 옮겼다.

13 백자 태토에 청자 유약을 입힌 것이다. 대개 백자를 생산하는 가마터에서 많이 발견되며 후기로 갈수록 생산량이 줄어들어 점차 자취를 감추었다.

14 그릇을 구울 때는 유약이 흘러 갑발이나 가마의 바닥에 도자기가 들러붙지 않도록 굽바닥에 받침을 사용하는데, 17세기 이후에는 모래받침을 많이 사용하였다.

금사리 전경 마을 전체가 입구에서 안으로 들어갈수록 둥근 원을 그리며 산으로 둘러싸여 있는 항아리 모양이다. 이곳에서 조선 최고 색상의 백자들이 제작되었다. ⓒ 양영훈

문의 문벌 숭상 경향이 유행하면서 특히 18, 19세기에 묘지석의 제작량이 점차 증가하였다. 현재는 현종 후반의 철화백자묘지석들과 몇 점의 청화백자묘지석이 국내외에 남아 있다.

숙종대에 상품 경제가 활기를 띠면서 장인들이 생계를 위해 상품(商品) 자기를 제조, 판매할 수 있는 사번이 공식적으로 허용되었다. 사번 자기로는 주로 청화백자처럼 갑발에 넣어 굽는 자기인 갑기(匣器)가 주류를 이루었는데, 묘지석뿐 아니라 다양한 기명의 청화백자로 점차 확대되었다. 분원의 경영이 악화될수록 사번이 성행하였고, 분원 장인들도 새로운 수요층으로 등장한 사대부 문인들의 취향에 맞는 자기 제작에 점차 박차를 가하였다.

철화백자묘지석 17세기 묘지석의 특징은 압도적으로 철화가 많다는 점이다. 장방형 외에 사발형이나 접시형의 묘지석도 이때부터 등장하였다. 17세기, 15.1×14.2cm, 개인 소장.

4

문예 부흥과 함께 꽃핀 분원 백자

18세기

영조대: 문인 취향의 고아한 품격 영조(재위 1724~1776) 연간은 분원 체제의 정비를 바탕으로 분원 제도가 완성되고, 수요층이 확대되면서 문인 취향의 양식이 개화를 이룬 시기였다. 이 시대 도자기의 문양과 기형에 보이는 서정적이고 고아한 면면은 문예 군주였던 영조의 예술적 취향과도 무관하지 않다.

영조는 일찍이 진경시대의 화성(畫聖)인 겸재(謙齋) 정선(鄭敾, 1676~1759)과 돈독한 관계를 맺었으며, 사옹원 도제조로 있던 왕세제 시절부터 분원에 대한 관심이 지대하였다. 보위에 오르기 전에는 분원 자기의 유출을 막기 위한 묘책을 강구하여 시행하였고, 시·서·화에 뛰어나 도자기에 산수·화훼 등 밑그림을 직접 그린 뒤 분원에 가서 구워오라고 명하기도 하였다. 이러한 임금의 관심과 배려 속에 분원 자기의 품질은 더욱 향상될 수밖에 없었다.

영조는 장인들의 관리를 엄격하게 하여 사기장들이 다른 부역에 종사하는 것을 방지하였다. 이러한 배경에는 안정적인 자기 생산을 위한 것도 있었지만, 외방 장인들에게서 거둬들이는 장포를 통해 재정을 확

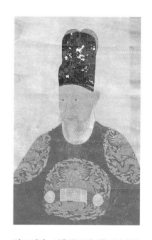

영조 어진 사옹원 도제조를 지낸 영조는 진경시대 조선 백자의 가장 큰 후원자였으며, 시·서·화를 겸비한 문예 군주였다. 채용신 외, 1900년 이모(移模), 비단채색, 203×83cm, 궁중유물전시관 소장.

청화백자초문팔각항아리 둥근 항아리
를 여덟 면으로 각을 내고 두 면에 걸쳐
능화형 테두리를 그린 후 그 안에 초문
사군자를 그렸다. 18세기 청화백자의
대표작이다. 18세기 중반, 높이 23cm,
일본 오사카 시립동양도자미술관 소장.

15 조선 전기에는 무상 강제 노동
으로 지역민에게 태토를 캐도록
하였으나, 후기에는 인부를 고용
하거나 지역민에게 급료를 지급하
는 고립(雇立) 노동의 형태로 변하
였다. 이를 고군굴토제라 한다.
16 영조 20년(1744)에 영의정 김
재로(金在魯) 등이 편찬한 법전이
다. 『경국대전』 이후에 『대전속
록』·『대전후속록』·『수교집요』·
『전록통고』 등을 참고하여 누락된
수교(受敎)와 조례(條例) 중 시세
에 적합한 것을 보충하였다.
17 장석, 규석, 도석 등이 혼합된
천연의 유약 원료. 수토(水土)의
순 우리말로, 수을토(水乙土)라고
도 한다. 물에 섞으면 가루약처럼
퍼져서 이렇게 불렀다.
18 나뭇단이나 풀단을 세는 단위
로, 양손을 한 바퀴 빙 두른 것이 1
거이다.

보하려는 이유가 사실상 더 컸을 것이다. 또한 영조는 분원 관리들의
민폐 행위와 중간 사취를 막기 위한 조치도 강화하였다.

태토의 수급에서는 숙종 말의 고군굴토제(雇軍掘土制)[15]가 계속 진행
되었다. 굴취 때에는 사옹원에서 낭청을 파견하여 이를 감독했으나 이
들의 폐단이 심해지자 영조 4년(1728)에 낭청의 파견을 금지하였다. 대
신 현지의 현감을 차사원(差使員)으로 정하여 굴취를 전담시켰으며 개
굴(開掘)은 본 현에서, 운송은 인근 읍에서 맡도록 하였다. 그러나 이후
에 낭청 파견에 대한 기사가 나오는 것을 보면 다시 낭청을 파견한 것
으로 보인다.

이런 가운데 광주·진주·양구토가 태토의 주원료로 『속대전』(續大
典)[16]에 등재되었고, 곤양토(昆陽土)는 유약의 원료인 물토[17]로서의 역할
을 한 것으로 보인다. 이러한 원료들이 영조 연간에 백자 최고의 색상
을 내는 데 결정적인 역할을 했으니, 숙종 후반기부터 진행된 각고의
노력이 결실을 보게 된 것이다.

연료는 대개 1년에 8,000여 거[迲][18]나 되는 막대한 양의 나무가 소용
되었다. 연료를 구하기 위해 분원을 10년에 한 번씩 옮겨야 했기 때문에

분원리 선정비(좌) 분원초등학교 한구석에는 분원의 도제조와 제조, 번조관 등의 선정비가 줄지어 서 있다. 무명의 장인들은 선정비 여기저기에 흩어져 있는 파편들과 함께 영생을 누리고 있는지도 모른다. ⓒ 양영훈

분원리 가마터 전경(우) 현재 분원초등학교 운동장과 신구 교사 일대는 1752년부터 1883년까지 분원이 있던 곳이다. 본격적인 발굴이 진행되면 조선 후기 백자에 관한 많은 부분이 밝혀질 것으로 기대된다. ⓒ 양영훈

안정적인 생산을 위해서는 어떻게든 연료 문제를 해결해야 했다. 이를 위해 우선 땔감처 내에서 거둬들이는 가호미(家戶米)와 화전세(火田稅)[19]로 우천강변을 지나는 나무를 구입해 땔나무로 사용하였다.

또한 우천강을 지나는 상인들의 나무에 10%의 세금을 붙여 이를 토대로 땔나무를 구하였으니, 이것이 바로 영조 원년(1724)부터 시행된 우천강목물수세(牛川江木物收稅)이다. 분원에서 필요한 목조(木槽: 나무로 만든 구유)와 목판 역시 이전처럼 10년에 한 번꼴로 개비가 필요하였고, 이는 주로 강원도에서 맡았다. 흙을 이기거나 운반할 때 사용하는 배판(排板), 광판(廣板) 등은 한 입(立)[20]에 50냥이나 하였다.

경종(재위 1720~1724) 연간에 경기도 광주시 금사리로 이전한 분원은 30여 년을 정착한 후 영조 28년(1752) 봄에 분원리로 이전하였는데, 남한강과 북한강이 만나는 수운의 편리함이 이곳으로 옮기는 데 결정적인 역할을 하였다.

한편 영조대에는 분원을 통하지 않고도 각 사에서 사용하는 자기들을 진상할 수 있었다. 공인(貢人)[21]들이 사기전(沙器廛)을 통해 각 사에 자기를 납품하였던 것이다. 그러나 당시 장인들이 사기전을 열거나 매

19 분원 안에는 민간인의 출입이 금지되었지만 분원이 10년마다 옮겨 간 자리에는 백성들이 몰려와 화전을 일구고 농사를 지었다. 이들을 내쫓을 방도가 마땅치 않자 각 세대당 가호미를 2두씩 거두고, 화전 정도와 경작 기간에 따라 2두에서 4두의 화전세를 징수하였다.
20 물품을 셀 때 사용하는 명칭은 재질이나 크기에 따라 달랐다. 면이나 포는 필(疋)과 건(件), 공예품에는 개(個)가 가장 많이 쓰였지만 크기가 큰 것은 부(部)나 좌(座)도 쓰였다. 벽돌이나 목판 등에는 입(立)이 사용되었는데, 한 입이란 지금의 한 장을 뜻한다.
21 조선시대 관청에 공물을 바치는 공계(貢契)의 계원(契員)이다. 대동법 시행 이후 현물 진상이 쌀로 바뀌자 각 관청이 필요로 하는 공물을 구입하여 납품하는 중간 상인의 역할을 하였다.

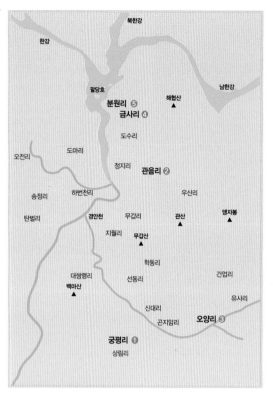

18세기 광주 분원의 이동 경로 18세기에는 금사리에서 분원리로 옮겨 가며 점차 강가 쪽으로 자리를 잡았다. 결국 원료와 연료 및 진상품의 운송에 편리한 지리적 여건이 가장 크게 작용하면서 분원은 분원리에 고정되었다.

22 조선 후기에 연경에 사신으로 간 사대부들이 남긴 연행 일기를 보면, 당시 화려한 중국 자기에 많은 관심을 가졌으며, 이를 완상하는 취미가 크게 유행했음을 알 수 있다. 이러한 시대 풍조는 역으로 우리 자기에 대한 관심의 결여와 제작 기술의 취약점에 대한 상대적 비판으로 이어졌다.

매 행위에 직접 나서는 것은 여러 견제로 인해 현실적으로 불가능했다.

정조대 : 장식적인 자기의 유행 정조 연간에는 더욱 장식적이고 화려한 도사기가 제작되었다. 경제적인 안정과 번영 위에 상품의 생산이 확대되었고, 지방 시장의 발달과 전국적인 상품 유통에 힘입어 도자기 또한 폭넓은 소비 시장을 구축할 수 있었다. 청 문물의 유입 역시 점차 증가하였으며, 이에 편승한 일부 계층의 사치 풍조도 더욱 기세를 부렸다.

한편 서울의 도시화가 급속히 이루어지면서 일반 사대부와 중인 계층에서는 분재를 키우거나 서책을 수장하며 그림·골동을 완상(玩賞)하고, 차를 마시며 여가를 즐기는 도시민적인 취미 활동이 유행하였다. 이러한 취향 탓으로 당시 쏟아져 들어오던 청의 문물 중에서는 중국 자기의 유입이 만만치 않았다. 청의 문물에 대한 호상(好賞)과 경도(傾倒)가 갈수록 심해져 연행(燕行) 사신들의 일기에는 중국의 도자와 골동 등에 대한 감탄이 끊이지 않았고, 많은 물건들을 구입해서 돌아왔다는 기록이 이압(李押, 1737~1795)의 『연행기사』(燕行記事)[22]에도 남아 있다.[22]

이와 같은 사회 분위기는 도자 수요층의 확산과 함께 지방의 자기 생산과 유통에도 영향을 미쳤다. 순조(재위 1800~1834) 연간에 서유구(徐有榘)가 지은 『임원경제지』(林園經濟志)[23]에는 사기, 자기, 토기와 원료 및 시장까지 아주 상세히 적혀 있어 전국에 걸쳐 도자 유통이 원활했음을 짐작하게 한다. 장인들은 사기촌 같은 집단 마을을 형성하여 작업한 것으로 보이며, 세금 역시 마을 전체에 부가되었다.

사옹원인(司饔院印) 백자 사옹원의 직인으로 사방형의 몸체에 사자가 올라앉아 있다. 보주(寶珠)를 발 아래 두고 두 눈을 부릅뜬 사자가 정교하게 조각되었다. 18세기 후반, 높이 10cm, 인면(印面) 9.2×9.2cm, 간송미술관 소장.

청 도자의 영향과 사회 분위기의 변화로 조선 백자는 이전에 비해 종류가 다양해지고 장식적인 취향이 더욱 심화되었다. 영조 이래에 사치품으로 규정된 고급 자기인 청화백자 같은 갑기(匣器)는 숭검지덕(崇儉之德)을 강조하던 정조에 의해 호된 규제를 받기도 하였지만, 넘치는 수요를 억누를 수는 없었다.

자기의 장식뿐 아니라 기명의 종류도 더욱 다양해져서, 다양한 크기의 사발과 대접을 비롯하여 접시·종지 등이 하나의 반상(盤床)을 이루어 각 사(司)에 진상되었다. 이러한 반상 풍조는 경제적인 여유와 다양해진 식생활을 반영하는 것이었다.

1795년의 『승정원일기』에는 정조가 어머니인 혜경궁 홍씨의 회갑잔치에 분원의 각종 갑번 자기뿐 아니라 화당(畫唐)대접·화당사발·화당접시 등과 채화동(彩花銅)사기를 사용하였다고 적혀 있다. 여기서 화당대접과 채화동사기는 중국에서 수입한 청화백자와 법랑채(琺瑯彩)자기[24]로 추정된다.

결국 청화백자나 갑번 자기의 일반 소비를 극히 제한하여 사치 풍조를 바로잡으려는 노력도 있었지만, 조정의 잔치에 사용된 다종다양한 갑번 자기와 수입 자기는 이 시대 수요층의 양면성을 보여주는 좋은 예이다.

23 『임원경제지』는 풍석(楓石) 서유구(1764~1845)가 『산림경제』, 『증보산림경제』, 『농가집성』 등을 토대로 편찬한 백과사전적인 농서이다. 그 내용 중 집·가재 도구·장식품 등을 다룬 9권 「섬용지」(贍用志), 생활 제구·취미·골동을 다룬 14권 「이운지」(怡雲志), 물산과 시장 등 경제 문제를 다룬 16권 「예규지」(倪圭志)가 당시 자기 현황을 파악하는 데 참고가 된다.

24 유리와 동(銅)에 사용하던 법랑 안료를 자기에 응용한 것이다. 법랑 기법은 원래 유럽에서 응용한 것으로, 청은 강희 말에서 옹정 연간에 내무부 조판처 산하에 법랑작을 두고 이 기법을 경덕진 백자에 응용했다. 법랑채자기는 유약을 입힌 뒤 법랑 안료를 칠한 후 한 번 더 구우면 완성되는데, 세밀한 색상 묘사와 농담 처리가 가능해서 마치 한 폭의 유화를 보는 듯한 느낌을 준다. 법랑채 그릇들은 당시 조선에도 유입되어 많은 이들의 시선을 끌었던 듯하다.

진경시대에 조선 사대부들은 명이 멸망한 이후 중화(中華) 문화의 유일한 계승자로 자처하며, 대명의리론(大明義理論)을 바탕으로 한 조선 중화주의를 사상적 기반으로 삼았다. 이는 조선 중화 의식과 문화 자존 의식으로 나타나서 조선의 문화는 그 자체로 가장 우수하며, 조선의 물산만으로도 자체 경제 생활에 충분하다는 인식이 비롯되었다.

그러나 지속된 연행(燕行)으로 청의 변화된 모습을 목격하고 당시의 국제적 현실을 인정하게 되면서, 자기 문화의 개성을 뚜렷이 인지한 채 문제점을 극복하고 발전시킬 수 있는 방법을 모색하기 시작하였다. 이로부터 비롯된 것이 북학론(北學論)이며, 연암(燕巖) 박지원(朴趾源, 1737~1805)을 필두로 박제가, 유득공, 이희경(李喜經) 등이 그 뒤를 이었다. 이들은 청의 문물을 객관적으로 직시하면서 청 문화의 선진성을 찬미하고 수용하려는 사회 분위기를 주도하였다. 도자에 대해서도 마찬가지였는데, 이들이 직접 목격한 중국 자기의 화려함에 비해 조선 백자는 제작 기술뿐 아니라 제작자의 인식에 있어서도 극복의 대상이었다.

박제가는 『북학의』에서, 중국과 비교해 조선 백자의 질적인 수준이 낮은 근본적인 이유가 바로 제작자의 인식에서 비롯된다고 보았다. 또한 장인 의식을 아무리 장려한다 해도 국가가 정책적인 차원에서 후원해 주지 않는다면 현실적인 해결책이 될 수 없다고 생각하였다. 이에 정조의 검약 정책을 비판하면서 조선 백자의 소비 증진과 시장 경쟁력의 강화를 강조하였다.

박제가와 같이 박지원의 제자인 이희경은 『설수외사』(雪岫外史)*에서 자기 사용의 보편화와 이를 뒷받침하기 위한 제작 기술의 근본적인 향상을 주장하였다. 원료 정제에서 가마 구조까지 중국과의 비교를 통해 우리 백자의 문제점을 나열하였고, 더 나아가 일본의 상회(上繪)자기의 성공을 예로 들면서 장인 정신의 부족이 결국 다양한 장식 기법의 발전에 걸림돌로 작용하고 있음을 성토하였다.

박제가의 다음 세대인 서유구는 『임원경제지』에서 자기와 도기에 대한 수요층의 경향과, 상품으로서 청·일본 도자기와 비교했을 때의

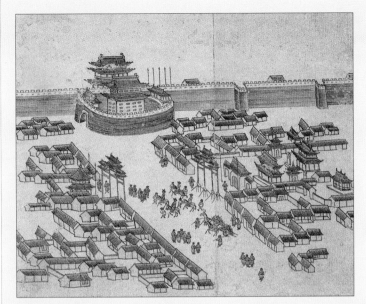

연행도(부분) 조선의 연행사(燕行使)들이 말을 타고 북경성을 향해 가는 모습이다. 기록화답게 사실적인 묘사가 돋보인다. 작가 미상, 1760년, 34.4 × 44.7cm, 숭실대학교 박물관 소장.

문제점, 원료의 산지와 시장 등에 대해 백과사전식으로 구체적인 언급을 하여 이전 세대와 차이점을 보여주었다. 또한 이규경(李圭景)은 『오주연문장전산고』(五洲衍文長箋散稿)**에서 좀더 구체적인 예를 들면서 이를 증명하여 고증학적인 태도를 견지하였다. 서유구와 이규경은 인식론적인 문제보다는 구체적이고 실증적인 문제에 더욱 관심을 두었다.

이상과 같이 조선 백자에 대한 북학파의 인식은 우리 것에 대한 무조건적인 비판으로 비칠 수도 있다. 그러나 우리 백자에 대한 폄하는 급변하는 정세를 목격하면서 자기 반성을 통해 조선을 산업화와 부국의 길로 이끌어 가고자 했던 조선 후기 지식인들의 또 다른 선택으로 볼 수 있을 것이다.

● 윤암(綸巖) 이희경(1745~1805 이후)은 이용후생에 관심을 가진 북학파로, 박지원·박제가의 영향을 받아 농서(農書)인 『설수외사』를 지었다. 『설수외사』는 우리 농업을 중국과 비교하면서 과학적인 혁신 방법을 제시한 내용이 주를 이루는데, 기와와 자기 제작을 중국과 비교하여 우리 기술의 낙후성을 지적하였다.
●● 이규경(1788~1860)은 19세기 청의 고증학적 학풍과 박학(博學)의 분위기에 영향을 받아 60권 60책의 방대한 백과사전적 저서 『오주연문장전산고』를 남겼다.

5

민영화의 길에 들어선 분원

19세기

19세기의 조선 백자는 중국의 자기를 모방한 장식화 경향이 심화되었으며, 상품(商品) 자기의 유행과 수요층의 취향 변화에 따라 전 시대에 보여주던 문인 취향의 고아한 품격과 격식이 점차 변모되었다. 분원의 운영은 중간 사취의 만연으로 혼탁해졌으며, 분원의 재정 역시 갈수록 어려워졌다. 따라서 정선된 원료와 기술로 최상의 제품을 제작하기보다는 숫자를 채우는 데 급급해졌고 자기의 대량 생산에 더욱 힘쓰게 되었다.

문헌을 보면 전대와 거의 유사한 원료를 사용한 듯하지만, 분원리에서 수습된 도편들은 강도와 백색도에서 전대와 달리 정제에 관심을 기울이지 않은 듯한 모습을 보여준다. 청화의 색상도 탁하고 진한 청색을 띠고 있는데, 당시 중국으로부터 대량으로 들여온 청화 안료는 그다지 고급이 아니었던 것 같다. 분원의 운영이 갈수록 어려워져 결국 고종(재위 1863~1907) 연간에는 분원 운영을 전적으로 민간에 위탁하기에 이르렀고, 이후 막강한 후원 세력과 수요층을 상실한 채 조선 백자는 일본 자기에 그 자리를 빼앗기게 되었다.

분원리 도편 각형이 많고 두께가 두꺼우며, 색상은 청백색을 많이 띤다. 다른 가마터 출토품들과 비교할 때 청화백자의 양이 월등히 많다. ⓒ 양영훈

순조~철종대 : 왕실에서 멀어져 간 분원 운영

19세기에는 정조 연간에 일시 금지되었던 청화백자와 갑발 자기가 다시 활발히 제작되었다. 또한 18세기 후반부터 등장한 백자 반상기(盤床器)가 널리 사용되면서 분원에서 많은 제작이 이루어졌다. 이는 이 시기에 음식 기명의 수요가 매우 증가하였음을 의미한다. 즉, 경제적인 여유로 식생활이 다양해짐에 따라 상차림에 있어서도 많은 수의 그릇들이 필요하였고, 이것이 반상 차림으로 정착되어 유행하였던 것이다. 식생활의 변화가 자기의 종류와 수요에 영향을 미친 좋은 예라 할 수 있다.

한편 당시 궁중에서 사용하는 자기는 분원에서 직접 조달했지만, 각 아전에서 사용하는 자기나 신하들의 성적을 고사(考査)하여 우열을 매겨 선물로 주는 자기로는 일부 민간에서 제조하거나 분원에서 장인들이 사사로이 구운 자기가 사기전을 통해 유통되었다. 당시는 사기전을 통해서 궁중과 관청에 자기를 납입하고, 이를 사기계(沙器契) 공인이 담당할 만큼 유통의 규모가 크게 성장하였다.

그러나 이에 따르는 병폐도 만만치 않았다. 『비변사등록』(備邊司謄錄) 헌종 10년(1844)의 기록에 따르면, 가례(嘉禮)[25] 때에 소용되는 자기가 만여 죽(竹)[26]에 이를 만큼 엄청났는데, 조정에서는 실제 가격보다

25 가례란 국왕 및 왕세자의 혼례 의식을 말한다. 가례에 소용되는 그릇을 별번(別燔)이라 하여 별도로 분원에 제작을 명하였고, 그릇의 굽바닥에 별(別)이라는 음각 명문을 새기는 경우도 있었다.

26 조선시대에 그릇·옷·방석 등의 수를 세는 단위로, 1죽은 10에 해당한다. 30의 단위로는 삽(卅)을 사용하였다.

청화백자모란문합 19세기의 대표적인 합으로, 부귀를 상징하는 커다란 모란꽃이 탐스럽게 그려져 있어 그릇을 볼 때마다 흐뭇함에 젖게 한다. 대형 합으로 뚜껑을 맞추어 굽기가 만만치 않았을 것이다. 19세기, 총 높이 16.3cm, 호림박물관 소장.

휠씬 낮은 사기전의 가격에 준하여 납품량의 십분의 일에 해당하는 가격만 셈해 주었다. 공인들의 입장에서 보면 제값을 받지 못하고 납품하는 것이므로, 질 좋은 자기보다는 수량을 맞추기 위해 조악한 물품으로 대체하였을 가능성이 높다.

19세기 분원 경영에 가장 심각한 위협을 가한 것은, 관리들의 전반적인 기강 해이와 부패 분위기에 편승하여 사용원 이외 각 사의 관리들이 자기를 중간에서 사취하는 과외 침징(課外侵徵)이었다. 실제로 해마다 분원 자기를 진상할 때 각 사에 뇌물로 주는 자기의 숫자가 엄청나게 증가했는데, 정조 18년(1794)에는 350죽, 즉 3,500개였지만 헌종 11년(1845)에는 무려 2,830죽, 즉 28,300개에 이르렀다.

위와 같은 상황은 각 사 관리들의 분원 자기에 대한 별도의 침탈이 해가 갈수록 심해졌음을 알려주는 동시에, 이에 따른 분원 경영의 어려움과 대량 생산으로 인한 질의 저하를 예측하게 한다. 결국 조정 각 사의 관리들이 왕실의 진상 어기를 함부로 침탈하는 수가 연례에 진상되는 수를 휠씬 웃돌 정도로 늘어났는데, 이를 통해 순조 이후 미약해진 왕권과 이에 따른 분원의 위상을 짐작할 수 있다. 이러한 진상의 문제점을 바로잡으려는 하나의 시도로서 고종대에 분원의 민영화가 추진되기에 이른다.

고종대 : 민영화의 길에 들어선 분원 | 고종 4년(1867)에 간행된 『육전조례』(六典條例)[27]에는 사용원의 관제와 인원, 분원의 원료 및 연료 사용과 사기 진상가(進上價) 등에 대한 상세한 기록이 있다. 이를 참고하면 당시의 분원은 연간 총 1,372죽, 즉 13,720개의 자기를 6월과 10월에 진상해야 했다.

그러나 원료의 획급(劃給)과 각종 시설 수리 등에 드는 비용이 만만치 않아 왕실 재정이 어려울 경우 분원의 운영 또한 어려움에 직면하였

27 『육전조례』는 『대전회통』(大典會通)에서 누락된 법규 등을 육전(六典)으로 정리하여 고종 4년에 간행한 법전이다.

다. 따라서 장인들이 일부 사번을 통해 부족한 재원과 생활비를 충당해야 하는 상황이 초래되었고, 상인의 자본이 분원에 침투하는 것이 어렵지 않게 되었다.

이러한 상황 아래 분원의 민영화라는 큰 변화가 일어났다. 당시 분원은 하급 관리와 상인, 기술자들이 한데 얽혀 관요가 아닌 사상(私商)으로서의 업이 주가 될 정도로 전락하였던 것 같다. 상인 물주들이 스스로 최고 제작 책임자인 변수가 되어 좋은 기술자와 원료를 빼돌려 자신의 이익을 위한 생산에만 몰두했으므로, 사실상 분원은 조정에서 요구하는 관요의 역할을 거의 수행하지 못했다.

또한 분원 자기의 든든한 버팀목이었던 왕실을 비롯한 고급 수요층이 점차 청의 자기에 관심을 기울이면서 분원의 고급 백자까지도 이들의 관심에서 멀어졌다. 이는 더 이상 분원을 과거의 체제로 끌고 갈 수 없게 하는 주요한 원인이 되었다. 회복의 기미가 보이지 않던 왕실의 재정 악화 역시 진상 자기의 생산을 더 이상 관영 수공업 체제 아래 묶어 둘 수 없게 하였다.

또한 각 사의 중간 사취가 심하여 진상 수량보다는 선물이나 뇌물로 나누어 주는 숫자가 훨씬 늘어나면서 진상 자체를 위협하였다. 그릇 진상을 담당한 사기계(沙器契) 공인이 진상에 필요한 노무를 청부받아 실행하였지만, 번조에 소용되는 엄청난 인정 잡비(人情雜費: 선물이나 뇌물을 마련하는 데 드는 비용)가 더 큰 부담이 되었다. 이러한 제반 사항들이 맞물리면서 결국 관영 수공업 체제로는 더 이상 제대로 된 어기를 번조할 수 없었다.

따라서 왕실이 분원 경영에서 완전히 손을 떼고, 왕실에서 사용하는 사기의 제작도 역원(役員: 분원의 관리)에게 일임하는 형식을 취하게 된 것은 어찌 보면 당연한 일이었다. 이미 고종 20년(1883)에 왕실 재정의 축소와 합리적인 경비 지출이라는 대의명분에 따라, 감생청(減省廳)[28]을 통해 각 사에 바치는 공물의 수가(受價)와 진공에 개혁이 이루어졌고, 왕실의 기구 개편 작업과 맞물리면서 사옹원을 통한 진상에도 개혁이

28 조정의 불필요한 기구와 인원을 감축하여 경비를 줄일 목적으로 고종 19년에 관상감(觀象監) 안에 설치되었으나 다음해에 폐지되었다.

뒤따랐다.

『고종실록』에는, 1883년부터 공물의 품목과 수량에 대한 개혁을 진행하여 점차 진상 물량을 줄이고 각 사의 분담을 확실히 하는 등 이전의 폐단을 개혁하면서 더욱 안정적인 진상을 위한 관심을 촉구하였다고 기록되어 있다.

이런 가운데 갑신년(1884)에 『분원자기공소절목』(分院瓷器貢所節目)을 발표하기에 이른다. 이 절목은 호조가 모든 재정을 관할함으로써 재정의 효율성을 기하는 것으로, 왕실 관할이었던 사옹원 분원의 경영을 사실상 포기하는 것이었다. 이를 계기로 분원은 급기야 민영화의 길을 걷게 되는데, 실질적으로는 그 이전에 이미 관영 수공업 체제에서 벗어나 몇몇 상인들에 의해 분원 경영이 좌우되었던 것으로 보인다.

『분원자기공소절목』을 살펴보면, 이미 분원을 장악하고 있던 일부 상인들의 권리를 인정하면서 과외 침징과 인정 잡비의 증가로 어렵게 된 진상을 바로잡는 한편, 국가의 재정 부담을 줄이려는 의도를 읽을 수 있다. 즉, 사기 제작에 소용되는 원료 및 연료의 수급과 일부 경비를 제외한 모든 제작 경비를 상인들에게 떠맡긴 것이다. 대신 가격은 보통 그릇의 경우 원납가(元納價: 원래의 납품 가격), 고급품인 별번품(別燔品)은 별번가(別燔價: 최고급 백자 가격)를 적용해 시가보다 터무니없이

한일통상조약기념연회도 연회 테이블에 놓인 그릇들이 당시 조선 궁중에서 어떤 그릇을 주로 사용했는지를 그대로 보여준다. 안중식, 1883년, 비단채색, 35.5×53.9cm, 숭실대학교 박물관 소장.

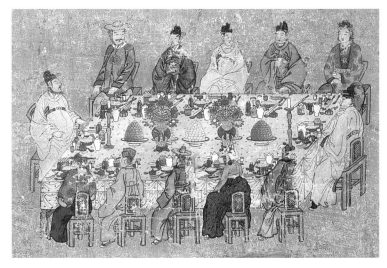

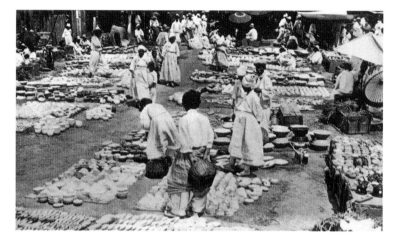

근대의 그릇 시장 19세기 이후 전국 주요 도시에 걸쳐 형성된 사기전(沙器廛)에는 분원 자기를 비롯한 많은 그릇들이 거래되었고, 전국에서 모인 상인들이 이를 좋은 값에 사들이기 위해 흥정하였다.

낮았던 가격을 어느 정도 현실화했다. 또한 이를 보충하기 위해 진상품을 제외한 사상(私商)의 매매를 더욱 자유롭게 하고 공인들의 생산 참여도 인정했다.

한편 갑오개혁 이후에 국가의 재정권이 왕실로부터 분리되었으나, 왕실은 내장원(內藏院)[29]을 설치해 금·인삼 등 주요 자원을 계속해서 관장했다. 하지만 분원 자기의 관리를 포함시키지 않았다는 사실에 주목할 필요가 있다. 이는 개항 이후 밀어닥친 일본 자기 등의 영향으로 분원 자기의 판매 수익이 급감해 경제적인 매력을 상실한 탓이 아닐까 추정된다. 즉, 고급 수요층들이 분원 자기보다는 점차 외국 자기에 경도되어 분원 자기가 더 이상 소유와 선망의 대상이 되지 못한 것이다.

또한 갑오개혁 직후 사용원의 편제도 이조에서 궁내부(宮內府)[30] 소속으로 바뀌어 왕실의 재정권 행사가 예전보다 어렵게 되었다. 참여 인원에서도 4명의 제거 중 종친은 1명만 참여하게 되어 사실상 영향력을 상실하였고, 어기 번조의 임무도 더 이상 부여되지 않았다. 이처럼 고종 후반에 들어서면서 분원은 드디어 민영화의 길을 걷게 되었다.

민영화 이후 : 조선의 운명과 함께한 분원 백자

분원이 민영화된 후 일본 자기들은 조선의 고급 자기 시장을 사실상 거의 장악하였다. 1876년 개항 이후

29 왕실의 보물과 기구의 보관, 재산 관리, 경리, 회계 등을 맡아보던 궁내부 소속의 관아이다. 고종 32년에 설치되어 내장사로 이름이 바뀌었다가 순종 원년(1907)에 다시 내장원으로 개칭되었다.

30 고종 31년에서 순종 4년까지 존속했던 관아로, 왕실에 관한 일체의 사무를 맡아보았다.

인천·원산·부산 등지를 통해 일본 자기의 수입이 급격히 증가하였고, 1890년대에는 일본의 아리타(有田)[31]를 거점으로 한 도자기 산지에서 성형공(成形工)과 화공(畫工)들이 들어와 제작에 투입되었다. 이들은 석고틀을 사용하여 일시에 동일한 기형을 대량으로 제작하였으며, 일본에서 개발한 코발트 안료[32]를 청화 안료로 사용하였다.

1892년의 통계 자료에 따르면, 일본 자기의 수입 금액은 총 42,000엔(圓)[33]으로, 대부분 조선의 일용기로 사용되었으며 개항장 부근의 조선인들은 거의 다 일본 그릇을 사용하였다. 작은 접시와 사발 등은 아리타 등지에서 제작되어 조선에 수입되었고, 각 항구를 중심으로 점차 상권이 확장되었다. 개항 이후 밀어닥친 일본 자기는 직접적인 점포 개설 등으로 유통까지 장악하였으며, 조선의 자기 시장은 새로운 국면을 맞이하였다.

갑오개혁 이후 왕실에서 외국인 접대를 위해 사용한 그릇의 면모를 보면 분원 자기가 설 곳이 없었음을 짐작할 수 있다. 궁내부에서 연회 때 사용할 그릇의 차용(借用)을 위해 건양(建陽)[34] 2년(1897)에 낸 공문을 보면, 양(洋) 우유기, 포도주잔, 양(洋) 대접시, 양(洋) 소접시 등 서양 기명이 눈에 띄고 유리완도 등장한다. 이후 왕실에서는 조선 백자보다 외국 자기를 더 많이 사용하였는데, 이는 조선의 자의적인 선택이라기보다는 외국 자기를 사용하도록 강요당했던 조선의 처지에서 비롯된 것이다.

1900년대에 서울과 평양 등에 세워진 일본 자기 공장들은 황실의 상징인 오얏꽃을 새긴 그릇들을 생산하여 황실에 납품하였다. 그릇 하나라도 한 나라의 표상으로 여겼던 조선 초기의 관념은 사라지고, 이제 외국인들이 제작한 그릇이 황실의 그릇으로 사용되기에 이른 것이다. 궁핍하지만 건강함을 담고 있던 이전의 그릇은 사라지고, 조선의 그릇은 풍전등화 같은 조선의 정치적 상황과 운명을 같이하고 있었다.

20세기에 들어서면서 분원의 장인들은 전국으로 흩어졌다. 그 중 몇몇이 모여 공장을 설립하기도 했지만 일본의 제작 기술과 자본에 눌려

31 일본 규슈의 작은 마을로, 임진 왜란과 정유재란 당시 일본에 납치됐던 조선 장인들이 일본에서는 최초로 백자 원료를 발견하고 백자 제작을 시작하면서 일본 자기의 메카로 불렸다. 초기에는 조선 풍의 그릇을 제작했지만 얼마 안 가 중국의 기술과 양식을 받아들여 중국풍의 화려한 청화백자와 오채자기를 주로 생산하였다.
32 일본은 19세기 후반부터 유럽에서 대량 생산용 요업 기계와 시설을 들여와 새로운 제작 체계를 갖추었다. 또한 코발트에 다른 광물을 섞어 고스(吳須)라는 청화 안료를 개발하였는데, 이 안료는 이후 조선에 유입되어 조선 내 일본인 공장에서 사용되었다.
33 일본의 화폐 단위. 1876년 이후 국내에 유통되었으며, 1엔은 1냥(兩)이었다. 당시 분원 자기 중 가장 비쌌던 양각칠첩반상기 한 세트가 13냥 정도였으니, 42,000엔어치 수입량은 엄청난 물량이었다.
34 건양은 조선이 자주 독립국임을 표시하기 위해 고종 32년(1895) 8월에 집권한 김홍집 내각의 연호다. 음력 1895년 11월 17일을 양력으로 환산해 1896년 1월 1일부터 건양이라는 연호를 사용했으나, 1년 7개월 후인 1897년 8월에 두번째 연호인 광무(光武)로 바뀌었다.

계속 실패의 고배를 마실 수밖에 없었다. 장인들은 어쩔 수 없이 일본인 공장에 들어가 일을 하거나 자신의 연고지를 찾아 새로운 가마를 열었다. 1900년대에 경기도 여주 일대에 몇몇 장인들이 모여 도기촌을 형성한 것은 그 좋은 예이다.

물론 조선인이 설립한 근대식 도자기 공장이 전혀 없었던 것은 아니다. 1887년에는 평양에 도자기회사가 설립되었고, 1909년 4월에는 애국계몽운동의 일환으로 설립된 신민회가 평양에 평양자기제조주식회사를 설립하였다. 그러나 앞선 생산 기술과 소비층을 지닌 일본 자기와 경쟁하기는 어려웠으며, 단지 저렴한 가격으로 일부 서민층에게 애용되었을 뿐이다.

결국 구한말과 일제를 거치면서 생산 자본의 규모와 상품화에 뒤진 조선 도자기는 일본에 시장을 빼앗겼고, 조선 왕실이 그토록 심혈을 기울였던 자기 수공업은 주도적인 지위에서 벗어나 외국 자기의 주변을 맴도는 종속적인 위치로 전락하였다.

금채백자오얏꽃문대접 20세기 대한제국의 황실에서는 이처럼 일본에서 제작된 금채 그릇이 사용되었다. 조선의 정치적 운명을 그대로 대변하는 듯하다. 20세기 초, 높이 8.2cm, 궁중유물전시관 소장.

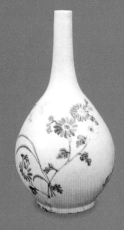

청화철화동화초충국문병

처음 이 병을 보면서 그 매무새를 직접 손으로 만졌을 때의 감흥은 지금도 쉽게 잊혀지지 않는다. 우윳빛 유색에 당당한 달항아리 같은 몸통부, 곧게 뻗은 목과 구연부, 여기에 당대 최고 화가인 겸재의 화풍으로 초충도를 그리고, 조선 백자에서 낼 수 있는 온갖 채색 기법을 총동원하였으면서도 전혀 도식적이 거나 화려하지 않은 그 품격에 반하지 않을 수 없었던 것이다.

제4부

조선 백자의 아름다움

조선 백자는 초기부터 그림과 시가 함께하였다. 시화 일치 사상을 굳이 논하지 않더라도 술에 취해 인생을 논하고 그리운 벗이나 임과 마주 앉아 시정(詩情)에 젖을 수 있다면, 그 곁에 있는 그릇 역시 실용적인 것에만 머무는 것이 아니라 정서와 향을 연결해 주는 매개체의 역할을 톡톡히 하는 것이다. 시의 주제는 대부분 그릇의 아름다움을 찬미하거나 술에 대한 것이며, 시의 형식은 오언절구와 칠언절구로 되어 있는데 칠언절구가 압도적이다. 중국 당시(唐詩)를 그대로 옮겨 놓은 것도 있지만 사대부 문인의 창작시도 눈에 띈다. 시가 쓰인 기명의 종류는 접시와 편병·병·수주(水注)·연적 등으로 다양하고, 청화로 그린 것이 대부분이다. 철화는 17세기 접시와 항아리, 18세기의 역작에만 사용되었고, 동화 역시 18세기 항아리에서만 발견된다.

1

시(詩)·도(陶)·화(畵)

조선시대 문예 사조에는 시화(詩畵) 일치 사상이 굳건히 자리잡고 있었다. 한 폭의 그림은 시를 형상화한 것이고 시는 곧 그림을 묘사한 것이니, 시와 그림은 바로 하나의 근원에서 비롯된 것이라는 시화동원(詩畵同原)의 의미를 일찍부터 강조한 것이다. 이러한 경향은 회화뿐 아니라 도자기에도 그대로 적용되었다. 도자기에 문양을 그리고 시까지 쓰면 결국 시화에 도(陶)를 곁들여 삼위 일체를 이룬 셈이라 할 수 있다.

대개 그릇의 문양은 장인이 직접 그리는 것이 아니라 화원들의 몫이었다. 간혹 그릇을 주문하기 위해 분원을 방문한 사대부 문인들이 직접 그릇의 표면에 시나 그림을 남겨 놓기도 했을 것이다. 어떤 경우든 앞으로 살펴볼 작품들에 나타난 시화는 장인들의 솜씨가 아님이 분명하다. 왜냐하면 조선시대에 청화 안료의 구입과 관리는 전적으로 화원들의 책임이었고, 도자기에 그림을 그리는 것 역시 18세기 후반까지는 화원들의 몫이었기 때문이다.

그러면 몇몇 작품들에 나타난 시·도·화의 세계를 실례를 통해 감상해 보자.

청화백자시명전접시

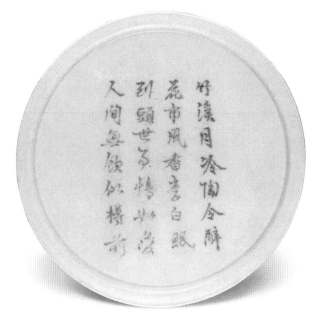

청화백자시명전접시
15세기,
입지름 21.5cm,
국립중앙박물관 소장.

달빛 차가운 대나무 계곡에 도연명이 취해 있고	竹溪月冷陶合醉
꽃 시장의 향기로운 바람 속에 이백이 잠들었네	花市風香李白眠
돌이켜 보면 세상사 정이 드는 것 같고	到頭世事情如疊
인간사 술을 마시지 않아도 술 취한 것 같네	人間無飲似樽前

15세기 후반에서 16세기 초반에 제작된 것으로 보이는 이 접시는 굽 높이가 낮고, 전형적인 전접시의 형태이다. 전접시란 구연부(口緣部)가 예리하게 꺾여서 밖으로 넓게 벌어진 접시를 말하는데, 특히 조선 전기에 많이 제작되었다. 접시 전면에는 사대부의 솜씨로 보이는 칠언절구(七言絶句)가 청화로 정갈하게 씌어져 있다. 조선 초기 대부분의 청화백자들처럼 색상은 진한 청색이다. 이것은 청화의 안료인 회회청(回回靑)의 특징인데, 당시에는 중국이 이슬람에서 수입해 온 회회청을 국내에 다시 들여와 사용하였다.

도마리 요지에서 발견된 시명(詩名) 도편 청화백자시명전접시와 유사한 형태로 한시가 씌어 있다. 국립중앙박물관 소장.

이 접시는 안료의 배합과 두께, 정제 상태 등이 모두 적당한 편이다. 본래 안료의 두께가 얇으면 구운 뒤에 휘발하게 되고, 두꺼우면 유약 밖으로 튀어나오는데 이러한 결점 없이 정갈하게 마무리되었다. 광주 분원이 있던 도마리 요지(窯址: 가마터)에서 유사한 도편이 발견되었는데, 이 접시 역시 도마리 가마에서 제작되었을 확률이 높다.

움푹하지 않은 이 접시에 술을 직접 담아 마셨을 리야 만무하지만 술에 취해 한시름을 잊고 옛정을 그리워하는 인간의 마음을 정갈한 청화의 색상이 한층 심화시키는 듯하다. 단정한 글씨와 뽀얀 접시 면을 한참 바라보고 있으면 도연명이나 이백이 부럽지 않은 천하 풍류에 빠져들 것 같다.

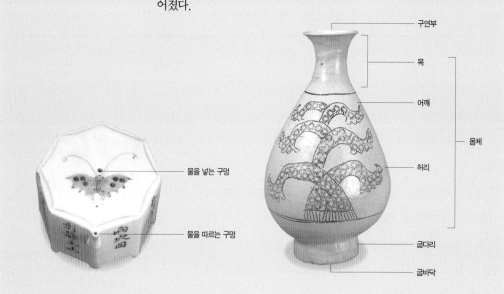

도자기 각 부분의 명칭

도자기의 각 부분을 이르는 말들은 흡사 사람의 신체를 지칭하는 것과 유사하다. 맨 아래 지면에 닿는 부분을 굽바닥, 바로 위를 굽다리라 부른다. 이에 비해 맨 윗부분은 사람의 입이 닿는다 하여 구연부라 한다. 굽과 구연부 사이는 몸체라 부르는데 몸체는 허리와 어깨, 목으로 이루어졌다.

물을 넣는 구멍

물을 따르는 구멍

구연부

목

어깨

몸체

허리

굽다리

굽바닥

청화백자시명전접시

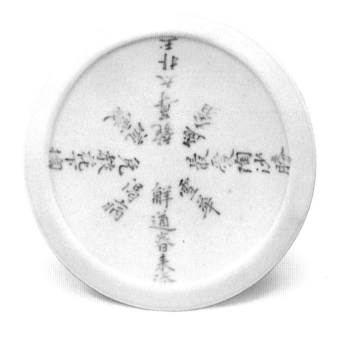

청화백자시명전접시
16세기,
입지름 16cm,
일본 개인 소장.

다 알듯이 봄이 오면 갈병이 생기나	解道春來添渴病
꽃 아래 유하주를 손으로 떠 마시도록 하지는 않네	免敎花下掬流霞
표형병은 몹시 질박하고 옥배는 사치스러우니	匏樽太朴玉盃侈
가장 사랑스러운 백자야말로 눈의 화려함을 이겨내네	最愛陶沙滕雪華

이 작품은 16세기에 제작된 순백의 전접시로, 청화의 색상이 15세기에 비해 훨씬 선명하다. 굽 높이가 낮고 폭넓은 구연부가 예리하게 밖으로 벌어져 있다. 15세기 전접시에 나타나는 구연부 바깥 측면의 좁고 곧게 올라간 경계 부분이 없어져서 형태의 변화를 감지할 수 있다. 또한 굽의 지름도 이전에 비해 작아져서 구연부 지름의 반 정도로 축소되었다.

접시 한가운데에는 마치 컴퍼스로 원을 그리듯이 시계 방향으로 돌아가며 칠언절구의 시가 멋들어지게 씌어져 있다. 시는 오언과 이언, 즉 다섯 글자와 두 글자로 나뉘어 씌어 있어 마치 시계의 큰 바늘과 작

은 바늘을 형상화한 듯한 느낌이다.

　시의 내용을 잠시 살펴보면, 투박한 바가지 잔이나 사치스러운 옥잔보다 뭐니뭐니 해도 술 그릇은 도자기가 최고라는 듯, 눈의 화려함을 이겨낼 정도라고 표현하였다. 겨울 내내 술을 참고 지내다가 이제 봄이 왔으니 서서히 기지개도 켜 보고 그리운 임과 함께 술도 한 잔 나눌 만하지 않을까. 이 접시를 한참 바라보고 있으면 꽃 그늘 아래 한 잔 술 생각이 절로 난다.

철화백자매죽문시명항아리

질이 하얀 것은 천성을 드러내는 것이요	質白見天性[1]
몸체가 빈 것은 족히 만물을 담기 위한 것이네	中虛足容物

말은 삼가지만 능히 천하를 드러내니	守口能天吐
때때로 탁하고 맑음을 그대로 두네	隨時任濁淸

　조선 도자사에서 17세기에 가장 눈에 띄는 특징은 철화백자의 유행이다. 임진왜란과 병자호란의 연이은 전쟁으로 피폐해진 경제 상황과 명·청 교체기의 혼란스러운 대중 관계로 인해 청화 안료인 회회청을 더 이상 비싼 값을 주고 수입하기는 어려웠다. 그래서 청화백자보다는 조선 땅 어디에서나 쉽게 구할 수 있는 산화철을 안료로 사용하는 철화백자에 제작자와 수요층의 관심이 쏠리게 되었다. 왕실에서조차 청화백자의 사용이 여의치 않았으니 일반 사대부들은 오죽했을까.

　이 항아리는 그런 사정을 잘 반영하듯 철화 문양 위에 철화 안료로 시구를 적어 놓았다. 철화 안료는 청화 안료보다 농담의 조절이나 선을 긋는 데 어려움이 있지만 오랜 노력과 끈기로 이를 무난히 극복하여 시문하였다.

1 원래의 한시에는 '性'으로 되어 있으나 자기에는 '成'으로 씌어져 있다.

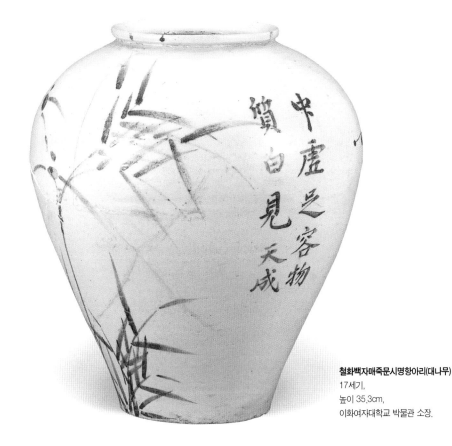

中虛之容物
質白見天成

철화백자매죽문시명항아리(대나무)
17세기,
높이 35.3cm,
이화여자대학교 박물관 소장.

　항아리의 구연부는 밖으로 벌어지다가 다시 안으로 오므라든 모양이
다. 어깨 부분은 당당하게 벌어지다가 굽까지 곱게 뻗어 내려간 형태
로, 17세기 항아리 중 입호(立壺: 매병형 항아리)의 전형적인 모습이다.
매화와 바람에 나부끼는 대나무를 각각 양면에 시문하였고 시구도 따
로 적어 놓았다. 매화의 경우 가느다란 가지는 곧게 위로 뻗고 좀더 굵
은 가지는 왼쪽으로 휘어져 나갔는데, 두 가지가 교차하는 부분이 중첩
되지 않게 채색하였고, 가지 위에 동글동글한 매화 잎을 간간이 표현하
였다. 대나무의 경우 바람에 흔들리면서도 부러지지 않는 가는 댓가지
를 위아래에 집중적으로 배치하였다. 댓잎이나 마디 등에 세필(細筆)로
나타낸 힘찬 용필(用筆: 붓놀림)은 매화를 그린 화원이 아닌 다른 이가
그린 것이 아닐까 생각될 정도이다. 매화에 비해 대나무의 표현은 훨씬

유려한데, 아마 당시에 유행하던 대나무의 화풍을 많이 참고한 듯하다.

한평생 이 백자의 매화와 대나무처럼 살기를 바라지만 아무리 세속에 초연하고 공부가 출중한 사대부라도 이는 쉽지 않은 일이었을 터이다. 특히 전란과 당쟁으로 고단한 결단의 삶을 강요당했던 17세기 사대부들은 이러한 이념을 실천에 옮기는 문제의 중차대한 기로에 자주 서게 되었을 것이다. 그러니 사랑방 한구석에 놓인 백자에 그려진 매화와 대나무를 보며 스스로 다짐을 새롭게 했을지도 모를 일이다.

세찬 바람에 꺾일 듯하면서도 본연의 모습을 잃지 않는 꿋꿋한 대나무의 기상을 표현한 풍죽(風竹) 옆의 시구는 백자의 하얀 태질과 항아리의 넉넉함을 칭송하였다. 또한 매화 옆에 두 줄로 써내려 간 시구에는 아무리 고고하고 싶어도 시류를 무시할 수는 없는 지은이의 역설적인 고뇌가 엿보인다. 입을 굳게 다물어야만 천하를 이야기할 수 있고, 매죽을 감상하면서 시류에 초월한 듯하지만 시류의 흐름에 어쩔 수 없었던 지은이의 심정이 잘 드러나 있다. 문양과 기형, 투박하지만 활달한 철화의 색상과 운필(運筆), 그리고 시구가 기막히게 어울리는 작품이다.

정사조(丁巳造)명 철화백자전접시

그대의 집에 술이 있어 나를 부르고	君家有酒頂呼我
내 정원에 꽃이 활짝 피어 역시 그대를 부르네	我苑花開亦喚君
봄빛은 완상을 견디지만 돌아서 (어찌) 한을 감당하나	春光堪賞還堪恨
조용히 꽃이 피고 또 지는 걸 보네	澹見開花又落花

정사조(丁巳造)명 철화백자전접시
1677년,
입지름 22cm,
호림박물관 소장.

병자호란은 조선의 국토 여기저기에 상흔을 남겼을 뿐 아니라 조선 사대부들의 가슴 한가운데에 자리잡은 자긍심에도 깊은 상처를 남겼다. 이를 이겨내기 위해서는 한두 해가 아니라 적어도 몇 십 년은 걸린 듯했다. 이 접시에는 숙종 3년(1677)에 제작되었음을 알리는 '丁巳造'란 명문이 굽바닥에 적혀 있다. 숙종 3년이면 조선이 전란의 폐허에서 점차 벗어나 조선 중화의 기치를 걸고 다시 한번 부흥을 준비하던 시기였기 때문에, 자기의 색상이나 질이 아직 만족할 만한 수준은 아니었다. 회백색에 잡물이 많이 섞인 태토와 유약, 발색이 일정치 않은 철화 문양이 당시 상황을 그대로 보여준다.

　조선 전기의 전접시와 비교해 보면, 형태는 구연부가 넓게 밖으로 벌

어진 전접시이지만 전체 높이가 높아졌고 전²의 날카로움이 많이 줄어들었다. 벌어진 구연부에 매화와 대나무를 간략하게 시문하였는데, 마치 한 몸에서 나와 다른 방향으로 가지를 치듯 뻗어 나갔다. 대나무와 매화의 잎만 강조하였고 그외의 부분은 간략하게 형태만 표현하였다.

그릇의 안쪽을 여덟 칸으로 선을 그어 나누고 그 안에 4·3조의 시문을 시계 방향으로 빙 돌려 가면서 써내려 갔다. 붕낭성치의 구도 아래 치열한 논쟁이 벌어지던 당시의 시국과는 아랑곳없이 철화로 쓴 시구는 인생과 사랑을 노래하고 있다. 술과 꽃이 있어 지인을 초대하고 싶고 봄빛에 꽃을 완상하지만 돌아서면 한을 이겨내야 한다. 세월은 유수와 같아 꽃은 피고 다시 지지만 그걸 감당해야 하는 것이 우리네 인생인가 보다. 그럼에도 남녀간의 정은 깊어만 가니, 항상 곁에 두고 술과 꽃 향기를 같이하고 싶은 것은 당연한 일이다.

청화백자시명팔각병

하얀 태질은 순결을 취하기 위함이네	白其質取乎潔也
넓은 용량은 만물을 담기 위함이네	宏其量容於物也
그릇이 비록 작아도 (술을 담아 먹기에는 적합한) 바리라네	器雖小柯之則也
말을 삼가는 것은 계율이 침묵에 있기 때문이네	守其口戒在默也

18세기 영·정조 연간에 들어서면서 팔각이나 사각처럼 각이 진 그릇들이 많이 제작되었다. 이런 각병들은 먼저 둥그런 항아리를 만든 후 면을 깎아 내는 방식으로 만들어졌다. 구연부가 좁은 이 팔각병은 모양새가 매우 독특한데, 팔면이 예리한 각을 이루기보다는 부드럽게 처리되어 전체적으로 원만한 인상이다. 살짝 밖으로 벌어진 구연부의 지름은 같은 시기의 다른 팔각병에 비해 비교적 좁은 편이며, 통형에 가까운 몸통은 곧게 뻗은 목 부분과 자연스럽게 연결된다.

색상을 살펴보자. 조선 백자의 특징은 바로 자연스런 백색의 아름다움에 있다. 중국이나 일본의 이른바 백분장(白粉粧)을 한 백색 미인의 눈부신 모습과 달리 조선 백자는 한겨울 소박하게 내린 눈을 연상시킨다. 내면에서 우러나온 순결의 미를 더 큰 덕목으로 생각했기에 백자에 티끌이 있거나 약간의 회백색을 띠어도 상관하지 않은 듯하다.

술병으로 보기엔 좀 작다 싶지만 구연부가 좁아 사대부의 굳게 다문 입, 즉 신의와 정절을 상징하는 듯하다. 넓게 퍼진 팔각의 몸체에는 3·4조로 나눈 칠언절구를 시계 방향으로 돌아가며 정갈한 서체로 써내려 갔다. 술병으로서 부족함이 없음을 시로 새겨 넣은 것이다. 순백의 아름다움과 형태의 오묘함, 그리고 술을 매개로 한 조선 풍류의 한 장면이 생생하게 떠오른다.

청화백자시명팔각병
18세기 전반,
높이 22.4cm,
일본 교토(京都) 국립박물관 소장.

청화백자철화나비문팔각연적

형태는 정갈하고 수려하며 마음은 심신을 치료하는 약수로네	形靜玉山心藥水
남의 모자람을 미워하는 지혜가 나은가 가엾게 여기는 어짊이 나은가	孰如其智孰如仁
하빈에 남겨 놓은 질로 주진시대를 거쳐	河濱遺質歷周秦
푸른 파도를 삼키고 토해 내며 양 구멍을 떠도네	呑吐淸波兩穴回

청화백자철화나비문팔각연적
18세기 중반,
높이 6.5cm,
호림박물관 소장.

조선 후기에는 전기에 비해 백자로 제작된 문방구의 수량이 눈에 띄게 증가한다. 이는 양반 수요층의 증가와 분원에서 사사로이 그릇을 만들어 팔 수 있는 사번(私燔)의 확대에 힘입은 것이다.

18세기 중반에 제작된 이 연적은 나비를 위쪽에 정교하게 묘사하고 측면의 여덟 면에 칠언절구의 시구를 기록하였다. 여덟 면의 바닥에 작은 굽다리를 별도로 만들어 부착하였고 연적의 주구(注口) 또한 모서리에 따로 붙였다. 나비의 윤곽선을 철화로 그리고 몸통과 작은 눈을 청화로 채색하였으며, 날개에 철화로 3개의 원을 그려 놓았다. 양 방향으로 곡선을 그리며 넓게 뻗어 나간 더듬이를 보면 솜씨 좋은 화원이 그렸을 것으로 추정된다.

연적의 팔면에 적힌 시를 보면 칠언절구 중 네 글자는 철화로, 세 글자는 청화로 표현하여 색상의 다양성을 꾀하였다. 시구에 나오는 '하빈'(河濱)은 『사기』(史記) 「오제기」(五帝記)에 나오는데, 순(舜) 임금이 질그릇을 구웠던 황하 일대를 일컫는다. 여기서 만든 그릇의 질이 우수하다 하여 '하빈유보'(河濱遺寶) 혹은 '하빈유질'(河濱遺質)이라는 말을 쓰기도 한다.

이러한 순 임금의 시기를 지나 주진시대(周秦時代)를 거쳐 오늘에 이르렀다는 것이니, 연적의 색상이나 질에 대해서 시의 주인공이 상당한 자부심을 가진 듯하다. 또한 남의 잘못을 판단하기보다 남을 가엾게 여기는 어짊〔仁〕을 최상의 덕목으로 생각했던 사대부들의 심성을 다시 한번 확인할 수 있다. 동일한 시구를 시문한 백자 연적들이 여럿 있는 것을 보면 아마도 문방구류에 즐겨 시문된 시구로 여겨진다.

3 한(漢)의 사마천이 황제(黃帝)부터 한 무제(武帝)까지 3,000여 년의 일을 적은 역사서로, 기전체(紀傳體)의 형식을 띠고 있다.

청화백자동화매조문항아리

원컨대 주천토로	願以酒泉土
백옥 같은 항아리를 만들어	陶成白玉壺
나를 아는 벗을 만나	相逢知己友
아무 말 없이 오래 술을 나누리	長酌莫而言

18세기에 들어 조선과 중국의 교류가 다시 활발해지면서 안료를 중국에서 수입해야 하는 청화백자의 생산이 다시 활기를 띠었다. 또한 분원 장인들의 사번이 허락되면서 일반 사대부들도 공공연히 자신이 원하는 자기를 주문해서 소유할 수 있게 되었다. 여기에 중국에서 수입한 화려한 오채나 분채[4]자기들은 조선의 수요층들에게 화사한 채색 그릇에 대한 동경을 불러일으켰다. 그 결과 조선에서도 여러 안료를 혼합하여 문양을 채색하는 새로운 방식이 등장하는데, 이 항아리가 바로 그러한 예이다.

넓게 벌어진 구연부는 곧게 올라가 있고 어깨에서 허리를 지나 굽으로 이어지는 선은 직선미보다는 곡선미가 더 강조되었다. 청화 안료와 산화동을 기본으로 하는 동화 안료를 같이 사용하였는데, 동화 안료를 쓴 부분은 번조 온도가 잘 맞지 않았는지 상당 부분이 휘발되어 제작자가 의도했던 원래의 색보다 희미해진 듯하다.

하반부에 청화로 두 줄의 가로선을 긋고, 굵은 매화나무 위에 다정하게 걸터앉아 서로 몸을 기대고 있는 두 마리의 새를 표현하였는데, 청화로 윤곽선을 그리고 동화로 채색하였다. 빨간 동화로 채색한 탐스런 매화꽃은 활짝 핀 채로 마치 두 마리 새를 호위하듯 배치되었고, 'ㄹ'자 모양으로 휜 매화 등걸에는 연륜을 나타내는 주름이 표현되어 있다. 이렇듯 화사한 화조문(花鳥文)과 S자형으로 굴곡진 기형, 그리고 운치 있는 시구가 서로 어우러진 항아리를 가운데 놓고 마주 앉아 술을 나누

4 안료를 사용하여 자기의 표면에 다양한 문양을 그리는 방법 중에서 시유 전에 채색하는 것을 유하채(釉下彩), 시유 후에 채색하는 것을 유상채(釉上彩)라고 한다. 유상채는 700~800℃ 정도로 한 번 더 구워야 하는데, 오채와 분채는 모두 유상채에 속한다. 명대에 성행한 오채는 에나멜에 산화금속을 혼합하여 적·황·녹·흑·자색 등의 색상을 나타낸다. 청대 강희 말부터 크게 유행한 분채는 오채 안료에 산화주석을 첨가하여 좀더 다양한 색상을 낼 수 있었다.

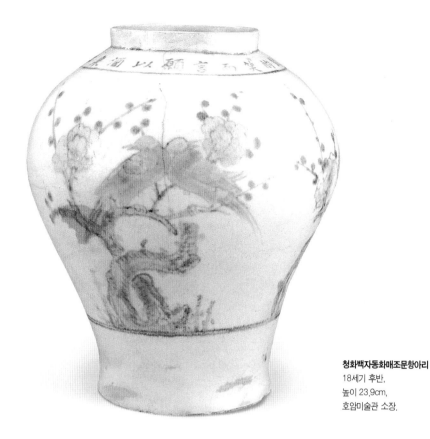

청화백자동화매조문항아리
18세기 후반,
높이 23,9cm,
호암미술관 소장.

었을 문사들은 흥취가 한층 더했을 것이다.

항아리의 어깨 상단에 시계 방향으로 돌아가며 적혀 있는 시가 영·
정조기에 제작된 여러 작품에도 동일하게 보이는 것을 보면 제법 인구
에 회자된 시였던 것 같다. 시의 내용처럼 백자로 술병이나 술항아리를
만들어 나를 알아주는 벗을 만나 오랫동안 술을 나누는 데 사용한다면
이보다 더한 흥취는 없으리라.

시구 중에 나오는 '주천'(酒泉)은 현실의 지명이 아닌 술과 연관된
이상적인 지명으로 여겨진다. 술이 내〔川〕처럼 흐르는 곳의 흙으로 술
항아리를 빚어 벗과 오래 술을 나누니 시간의 흐름을 어찌 알겠는가.
아마도 이 시는 당시 지식인들이 권주가(勸酒歌)의 하나로 읊조렸던 것
으로 보인다.

청화백자매화문병

청화백자매화문병
18세기 후반,
높이 36.2cm,
일본 오사카 시립동양도자미술관 소장.

그대에게 다시 술 한 잔을 권하나니　勸君更進一杯酒

서쪽 양관으로 가면 친한 벗도 없으리　西出陽關無故人

18세기에 접어들면 병의 목 부분이 곧게 뻗어 올라가서 전 시기에 비해 길어지고 몸체는 완전한 구형을 이룬다. 이 병 역시 전형적인 18세기 병의 모습이다. 구연부와 목이 전체 길이의 반 이상을 차지하는 비례를 보이는데 대략 18세기 전반부터 이런 기형이 등장한다. 도톰하게 말려 있는 구연부와 당당해 보이는 몸체는 이 시기에 유행하는 달항아리를 연상시킨다. 전형적인 우윳빛의 유색이 청초한 느낌의 청화 색상과 절묘한 조화를 이룬다.

지면을 나타내는 하반부의 한 줄 선 위에 양쪽으로 정갈하게 그려진 두 그루의 매화는 이 작품의 주된 감상자가 모진 풍상도 꿋꿋이 견뎌내고자 하는 사대부 문인임을 암시한다. 매화 등걸은 V자형으로 갈라져 뻗어 있으며, 구연부를 향해 곧게 뻗은 가는 가지는 진하게 채색되어 있는 뿌리 부분과 대조를 이룬다. 중앙에는 활짝 핀 네 개의 꽃잎이 배치되어 있어 시선을 끈다.

매화나무 양옆에는 당(唐)나라의 유명한 시인 왕유(王維)[5]가 친구 원이(元二)를 멀리 안서(安西: 중국 감숙성甘肅省 주천酒泉 지방에 있는 현)로 떠나보내며 쓴 「송원이사지안서」(送元二使之安西)의 한 구절이 적혀 있다. 이별의 애틋함이 담긴 구절을 읊조리며 백자 술병에 이별주를 담아 운치를 즐겼던 조선 사대부의 모습이 세한(歲寒)을 이겨낸 매화와 어울려 문기(文氣)를 더해 준다. 이 구절은 순조 20년(1820)에 자비대령화원(差備待令畵員) 녹취재(祿取才)[6]의 화제(畵題)로 나온 적이 있어 당시 유행하던 구절임을 알 수 있다. 또한 고려 청자에도 시문된 적이 있어 이별의 권주가로서 시대를 초월해서 유행하던 구절로 여겨진다. 원전에는 원래 다음의 시구가 더 있다.

5 왕유(701~761)는 당대(唐代)의 시성(詩聖)으로, 서화와 음악에도 뛰어난 위대한 예술가였다. 40세를 전후로 전기에는 의협심을 주제로 한 시를 남겼으며, 후기에는 산수와 전원, 이별을 다룬 시를 많이 지었다. 「송원이사지안서」는 후기의 대표작이다.
6 자비대령화원은 정조 7년(1783)에 규장각의 잡직(雜職)으로 설치돼 고종 18년(1881)까지 약 100년간 운영됐던 화원 제도이다. 예조에 속했던 도화서(圖畵署) 화원들을 대상으로 시험을 통해 선발하여, 국왕과 규장각 각신(閣臣)들의 통제 아래 특별하게 운영되었다. 녹취재는 이들이 추가로 지급되는 녹봉을 받기 위해 치른 시험이다.

위성의 아침 비가 촉촉이 먼지 적셔	渭城朝雨浥輕塵
객사의 푸른 버들 그 빛이 새롭구나	客舍靑靑柳色新

청화백자산수문사각병

단지 생전의 즐거움은 한 잔의 술이니	且樂生前一盃酒
어찌 죽은 후 이름을 날리겠는가	何用身後千載名
짧은 일생에 오직 술이 있으니	短送一生唯有酒
명예와 관직은 은일만 못하네	尋思百計不如閑

청화백자산수문사각병
19세기 전반,
높이 17.8cm,
일본 도쿄(東京) 국립박물관 소장.

19세기로 접어들면 많은 수요층이 중국 자기의 기형[7]을 모방한 자기들을 선호하였다. 사각 그릇도 그 중의 한 예로, 18세기에 비해 각이 더 예리해지고 구연부가 길어졌다. 직사각형의 형태를 지닌 이 작품은 네 개의 판을 만들어 세로로 바닥에 붙인 모서리를 둥글게 깎은 윗부분과 구연부를 붙여서 마무리하였다. 각은 예리하게 꺾였으며 넓은 사각형에는 산수문을, 옆면의 좁은 사각형에는 시를 적었다.

주제문(主題文)[8]인 산수문은 경물들이 한쪽으로 치우친 편파(偏頗) 구도로 이루어졌는데, 왼쪽 중경(中景)에 2층 누각을 크게 배치하고 근경(近景)에는 범선(帆船)을, 원경(遠景)에는 세 개의 산을 중첩해서 두 그룹으로 그려 넣었다. 이 사각병은 물결과 근경 왼쪽의 바위 등을 간결하게 표현하였는데, 정교하고 세밀한 면에서는 이전 18세기 작품들과 비교할 때 떨어지는 편이다.

18세기에 들어 청화백자에는 소상팔경문(瀟湘八景文)을 필두로 한 누각산수문 계열이 크게 유행하였다. 19세기에도 이런 경향은 계속 이어졌지만 점차 필치가 거칠고 정교함이 떨어졌다. 사대부나 전문 화원의 솜씨가 아닌 장인들의 필치로 느껴지는데, 이를 통해 19세기에 분원 안에서도 화원이 아닌 장인들이 청화백자의 문양을 시문하였음을 알 수 있다. 이것은 그만큼 청화백자의 수요층이 확대되었기 때문이다.

칠언절구의 이 시구를 보면 풍류가 절로 느껴진다. 술은 언제나 양면성을 지니고 있어서 마실 때의 즐거움과 과음 후의 괴로움을 동반하게 마련이다. 그럼에도 불구하고 술은 짧은 일생을 보내는 데 없어선 안될 친구인 것이다. 어렵게 시간을 내서 술을 마시며 그러한 자신의 심정을 다시 한번 곱씹는 시구를 이 사각병에까지 적어 놓았던 것 같다. 일생을 보내는 데 있어 명예와 관직을 얻는 것보다 한가로이 술을 즐기며 여유를 갖는 것이 낫다고 하니, 이 얼마나 멋들어진 이야기인가. 같이 시문된 산수문은 도안화된 느낌을 주고 있어, 단지 시를 위해 공간을 채운 장식물 정도로 여겨진다. 대략 19세기 전반에 만들어진 작품으로 보인다.

7 청대에는 명대 자기로의 복고 바람이 불어 명 선덕(1426~1435)·선화(1465~1487) 연간의 청화백자와 청동기를 모방한 그릇들을 제작하였다. 주로 사각·팔각 등의 각형이 많았으며, 병과 항아리의 경우 하반부가 풍만한 것이 특징이었다.

8 그릇에 문양을 그릴 때 몸통과 같은 주요 부분에 크게 그린 문양을 주제문이라 하고, 구연부나 굽 부근에 마치 주제문을 둘러싼 울타리처럼 배치한 문양을 종속문(從屬文)이라 한다. 주제문과 종속문은 시대에 따라 다르며, 종속문 없이 주제문만 있는 경우도 있다.

청화백자산수문호형주자

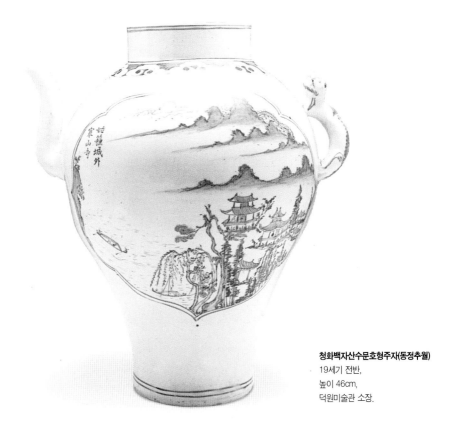

청화백자산수문호형주자(동정추월)
19세기 전반,
높이 46cm,
덕원미술관 소장.

고소성 밖 한산사　姑蘇城外寒山寺

중국인들은 흔히 천하 산수는 계림(桂林)이요, 천하 절경은 항주(杭州)의 서호(西湖)라 했는데, 고소성(姑蘇城)과 한산사(寒山寺)는 바로 이 두 가지를 고루 갖춘 물의 도시 소주(蘇州)에 위치한다. 소주는 천하 절경을 이야기할 때 빠지지 않고 등장하는 곳으로, 많은 문인과 묵객(墨客)들이 이곳을 노래하고 그림을 그렸다. 원래 이 시는 중당(中唐) 장계(張繼)[9]의 칠언시 「풍교야박」(楓橋夜泊)의 한 구절로, 장계가 한밤중에 소주의 서쪽 교외에 있는 풍강(楓江)의 작은 다리 풍교(楓橋)에 배를 대

9 장계의 자는 의손(懿孫)이며, 지금의 호북성(湖北省) 양양(襄陽) 출신이다. 감찰어사와 염철판관 등을 지냈으며, 박학다식하였고 정치적인 재능도 뛰어났다. 현실에 대한 불만과 백성의 아픔에 관심이 많았던 그는 나그네의 여행이나 자연 풍경, 농민들의 피폐한 삶을 진지하게 시의 소재로 다루었다.

며 밤 풍경을 읊은 것이다. 이 시는 원래 순조 32년(1832) 자비대령화원들의 녹취재 화제(畵題)였다. 시의 전문은 다음과 같다.

달 지고 까마귀 울며 서리는 하늘에 가득한데	月落烏啼霜滿天
강가의 단풍나무와 고기잡이 불을 보며 시름에 잠 못 드니	江楓漁火對愁眠
고소성 밖 한산사	姑蘇城外寒山寺
한밤중 종소리가 나그네 배에 들려오네	夜半鐘聲到客船

이 주자는 한밤중에 들려오는 종소리와 나그네의 배가 정박한 주변 경치를 청화로 그려낸 것이다. 작품의 기형을 보면, 구연부가 똑바로 내려오다가 어깨에서 넓게 펼쳐지고 둥그렇게 내려가는 곡선이 허리 아래쯤에서 직선을 이루며 굽까지 이어진다. 18세기 이후에 등장하는 대형 항아리의 형태를 보이는데, 커다란 항아리에 주입구(注入口)와 해태 모양의 손잡이를 부착한 것으로 보아 실생활보다는 의식용이나 장식용으로 사용한 듯하다. 이 작품과 유사한 형태의 것이 국립중앙박물관에 소장되어 있는데, 아마도 당시에 유행하던 기형으로 보인다.

문양은 당시 인기 절정이던 소상팔경(瀟湘八景)의 한 장면인 '동정추월'(洞庭秋月)과 유사하며, 필치는 유려하기보다 어딘지 어색하고 딱딱한 편이다. 어깨 부분에 종속문으로 여의두문대(如意頭文帶)[10]를 돌렸고, 몸체의 대부분을 차지하도록 커다랗게 능화형(菱花形)의 선 그림을 이중으로 그린 뒤 그 안에 오른쪽으로 치우쳐 한산사와 고소성을 배치하였다. 처마 끝이 뾰족하게 하늘로 치솟아 올라간 중국식 누각들이 근경에 자리잡았고, 멀리 산 너머로 고소성이 반원형으로 그려져 있다. 왼쪽에는 호수 위를 한가로이 오가는 고깃배와 깎아지른 절벽이 대비되면서 "姑蘇城外 寒山寺"(고소성 밖 한산사)라는 시제(詩題)가 위에서 아래로 적혀 있다. 타원형으로 휜 소나무와 버드나무가 근경에서 중경을 잇는 가교 역할을 하고 있으며, 반대편에는 소상팔경 중 하나인 '원포귀범'(遠浦歸帆)의 장면이 시제와 함께 묘사되었다.

여의두문대

10 법회나 설법 때 법사가 손에 드는 물건을 여의(如意)라고 하는데, 그 머리 부분을 떼어 도안한 것이 여의두문이다.

이상처럼 조선 백자는 초기부터 그림과 시가 함께하였다. 시화 일치 사상을 굳이 논하지 않더라도 술에 취해 인생을 논하고 그리운 벗이나 임과 마주 앉아 시정(詩情)에 젖을 수 있다면, 그 곁에 있는 그릇 역시 실용적인 것에만 머무는 것이 아니라 정서와 한을 연결해 주는 매개체의 역할을 톡톡히 하는 것이다.

시의 주제는 대부분 그릇의 아름다움을 찬미하거나 술에 대한 것이며, 시의 형식은 오언절구와 칠언절구로 되어 있는데 칠언절구가 압도적이다. 중국 당시(唐詩)를 그대로 옮겨 놓은 것도 있지만 사대부 문인의 창작시도 눈에 띈다. 시가 쓰인 기명의 종류는 접시와 편병·병·수주(水注)·연적 등으로 다양하고, 청화로 그린 것이 대부분이다. 철화는 17세기 접시와 항아리, 18세기의 연적에만 사용되었고, 동화 역시 18세기 항아리에서만 발견된다. 또한 시구 외에 인장(印章)이 시문된 예는 없으며 시를 써넣은 사람의 이름이 남아 있는 것도 없어서 주문자를 확실히 알 길이 없다.

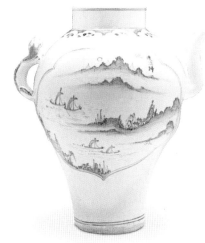

청화백자산수문호형주자(원포귀범)
19세기 전반,
높이 46cm,
덕원미술관 소장.

원래 '소상팔경'이라 함은 중국 호남성(湖南省) 동정호(洞庭湖)의 남쪽 영릉(零陵) 부근, 즉 소수(瀟水)와 상수(湘水)가 합쳐지는 곳의 늦가을 여덟 가지 경치를 말한다.

《소상팔경도》는 그 여덟 가지 경치를 주제로 삼아 각 화폭에 그린 것인데, 원래는 중국 당대 이후의 시에 주로 나타나다가 송대 이후로 회화에 등장하였다. 우리나라에는 조선 전기부터 회화의 주제로 꾸준히 등장하였다. 중국과 달리 조선에서는 많은 화가들이 관념산수의 하나로서 《소상팔경도》를 그렸는데, 특히 18세기 이후에는 청화백자의 주제 문양으로도 등장하였다. 팔경의 주제는 다음과 같다.

산시청람(山市晴嵐)

푸르스름하고 흐릿한 기운이 감도는 산간 마을

연사모종〔煙寺(遠寺)暮鐘〕

연무에 싸인 산사의 종소리가 들리는 늦저녁 풍경

소상야우(瀟湘夜雨)

소상강에 밤비가 내리는 풍경

원포귀범(遠浦歸帆)

먼 바다에서 포구로 돌아오는 배의 정경

평사낙안(平沙落雁)

모래밭에 내려앉는 기러기를 멀리서 그린 풍경

동정추월(洞庭秋月)

동정호에 비치는 가을 달을 그린 풍경

어촌낙조〔漁村落照(夕照)〕

저녁 노을이 물든 어촌 풍경

강천모설(江天暮雪)

저녁 때 산야에 눈이 내리는 풍경

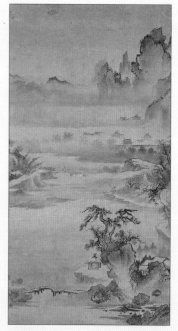

산시청람

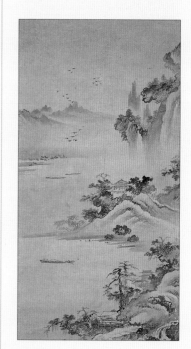

평사낙안

소상팔경도 작가 미상, 16세기 전반, 종이수묵, 91×47.7cm, 국립진주박물관 소장.

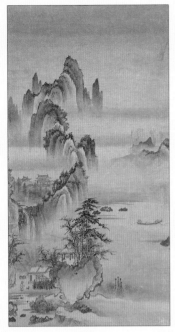

연사모종

소상야우

원포귀범

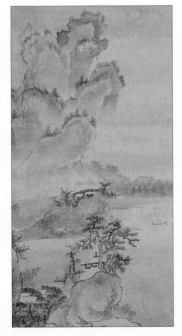

동정추월

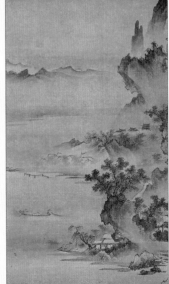

어촌낙조

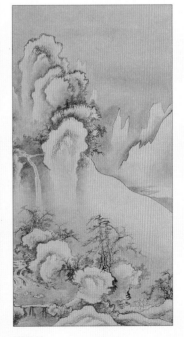

강천모설

2

묵향(墨香)과 조선 백자

조선 백자에는 조선시대 회화에 주로 등장하는 수묵화의 주제와 필법이 그대로 등장하는 경우를 간혹 볼 수 있다. 대개 분원에서 생산하는 백자의 그림은 18세기 후반까지 장인이 그리는 것이 아니라 도화서(圖畫署)[11]의 화원만이 그리는 것이었으므로 이는 당연한 일이기도 하다. 이에 따라 자연스럽게 사대부 문인들이 즐겨 완상하던 묵죽과 묵매·묵란·묵국의 사군자와 묵포도 등이 시문되었고, 사번이 공식적으로 허용된 숙종 후반부터는 자연스럽게 생산량도 증가하였다. 비단이나 종이 같은 평면과 달리 백자라는 입체 기형에 수묵의 세계를 펼치는 데에는 각고의 노력이 뒤따랐을 것이다. 또한 구운 후에 나타나는 결과를 쉽게 예측할 수 없으니 그 어려움은 한층 더했을 것이다.

그러면 옥처럼 하얗고 둥근 바탕에 푸른 청화와 빨간 동화, 그리고 갈색의 철화로 그려낸 또 하나의 조선 수묵화를 만나 보자.

11 도화서는 조선시대에 어진(御眞)을 제작하거나 지도와 각종 궁중 행사를 그리는 일을 맡아보던 관청으로, 예조에 소속되었다. 고려시대에는 도화원(圖畫院)이었으나, 조선 예종 1년(1469) 이후부터 도화서로 개칭되었다. 직제는 제조(提調) 1명과 별제(別提) 2명, 화원 20명으로 구성되었다. 화원을 뽑을 때는 대나무, 산수, 인물·영모, 화훼 등을 4등급으로 나누어 이 중 두 가지를 시험하여 선발하였다.

홍치이년(弘治二年)명 청화백자송죽문항아리

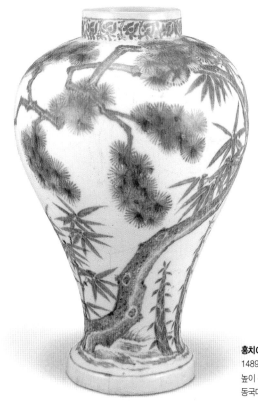

홍치이년(弘治二年)명 청화백자송죽문항아리
1489년,
높이 48.7cm,
동국대학교 박물관 소장.

이 항아리는 원래 구연부에 '弘治二年' 이란 명문이 있었으나 현재는 '弘治' 만 남아 있다. 홍치[12] 2년인 1489년(성종 20)에 제작되어 화엄사(華嚴寺)에 오랫동안 비장(秘藏)되어 오다가 현재는 동국대학교 박물관에 소장되어 있다. 전형적인 S자형 매병(梅瓶)의 기형과 넓은 구연부를 지니고 있으며, 문양은 수직 구도를 위주로 여백 없이 좌우로 어우러져 대나무의 의취(意趣)보다는 화려하고 장식적인 궁정 취향이 부각된 듯하다. 곧게 올라간 구연부에는 연화절지문(蓮花折枝文)을 나란히 배치하였으나 아래쪽의 종속문은 생략하였다. 청화의 사용이 익숙하지 않은 듯 청화가 번진 부분이 있으며, 진하게 묻은 부분에는 번조 때 안료

연화절지문

12 홍치는 명나라 효종의 연호로 1488~1505년에 해당한다.

가 타서 까맣게 그을린 흔적이 유약 표면에 남아 있다. 위아래 종속문을 구획하는 선 그림도 말끔하게 처리되지 못하였다.

주제문으로 커다란 소나무와 대나무, 땅에서 새롭게 솟아나는 신죽(新竹)을 묘사하였는데, 농담의 차이를 두고 솔잎과 신죽을 위아래에 배치하여 공간의 깊이를 강조하려는 의도가 엿보인다. 그러나 입체면이라는 특수한 공간 활용에는 익숙지 않았는지 위쪽의 소나무들은 더 뻗어 올라가야 할 것 같은 가지를 억지로 구부린 듯하다. 이들은 원근과 비례, 그리고 기형과의 조화로움으로 볼 때 상당히 경직된 긴장감을 준다. 15세기 후반까지만 해도 도자기의 입체면에 송죽(松竹)을 비례에 맞게 시문하는 것이 아직 익숙하지 못하여 송죽을 각기 표현하는 데 너무 빠져든 결과가 아닐까 생각된다.

그러나 힘차게 뻗은 소나무 줄기와 마치 로봇의 팔처럼 날카롭게 꺾인 가지는 15세기 후반에서 16세기에 걸쳐 소나무 표현에 자주 보이는 형식이다. 방사선 형태로 뻗어 있는 솔잎이 가지 군데군데에 달려 있고, 비스듬히 올라간 대나무 가지와 마디는 조선 초기 묵죽화의 일면을 그대로 보여주는 것 같다.

짧고 넓은 형태의 죽엽(竹葉)이 방사선 형태로 뻗쳐 있는데, 6엽과 '士' 자형의 5엽이 주를 이룬다. 대나무의 마디와 가지는 굵은 편으로 죽엽과 적당한 비례를 보이며, 일직선으로 마디를 표현한 후 양쪽 테두리만 덧칠하여 입체감을 강조하였다. 구륵(鉤勒)[13]의 표현 기법이 도화서 화원들의 솜씨를 그대로 보여준다.

13 문양을 시문할 때 테두리를 선으로 그리고 그 안을 채색하는 것을 구륵 기법이라 하고, 테두리 없이 바로 채색하는 것을 몰골(沒骨) 기법이라 한다. 대개 정교한 묘사에는 구륵 기법을, 종이나 비단에 은은히 번지는 느낌과 효과를 강조할 때는 몰골 기법을 사용한다.

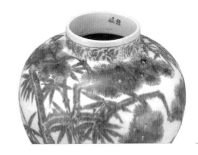

청화백자매죽문항아리

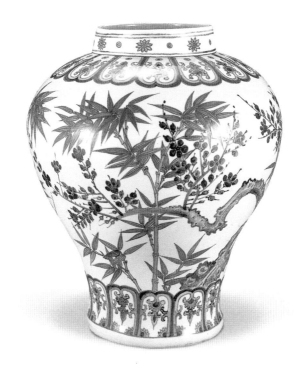

청화백자매죽문항아리
15세기 말,
높이 41cm,
호암미술관 소장.

연판문과 보상화당초문

앞의 작품과 유사성을 보이면서도 다른 면을 보이는 것이 호암미술관에 소장된 15세기 말의 청화백자매죽문항아리이다. 균형 잡힌 기형에, 중국 원·명대의 청화백자에 자주 보이는 것과 유사한 연판문(蓮瓣文)을 위아래에 종속문으로 배치하였다. 연판문 안에는 화려한 보상화당초문(寶相華唐草文)을 간략화시켜 위아래 거의 비슷한 모양으로 표현하였다.

종속문 사이에는 대나무와 매화나무를 배치하였는데, 대나무는 수직으로 올라가다 두 갈래 혹은 세 갈래로 화면 가득 나뉘어 있다. 윤곽선을 그린 후 채색을 하였고, 죽엽은 '土' 자형의 5엽을 기본으로 하였다. 그러나 대나무의 마디와 가지는 이전에 비해 훨씬 가늘고 길어졌으며, 마디와 마디 사이의 경계선을 일직선이 아닌 곡선으로 처리하였다. 죽엽의 표현에서도 잎 안에 두 줄 혹은 세 줄의 선을 그어 정교함과 입체

14 동양에서 화가는 많은 서책을 접하여 그림에서 학식과 품격 높은 선비의 모습을 보여야 한다고 생각하였다. 이때 문자향(文字香)이나 서권기란 말을 사용하는데, 이는 그림의 기교보다 사의(寫意)를 중시하는 말이다. 특히 대나무나 매화는 시류에 흔들리지 않고 고고함을 간직한 문인에 종종 비유되므로, 이들을 화제로 그릴 때는 서권기 가득한 문인풍이 더욱 부각되었다.

감을 더하였다. 그러나 전체적으로 장식성이 강조되면서 경직되고 어색한 표현이 남아 있어 대나무 본연의 기품이나 의취(意趣)가 별로 느껴지지 않는다.

굵은 매화나무는 힘차게 뻗어 올라가다 좌우로 길게 구부러졌으며 군데군데 옹이와 껍질까지 세밀하게 묘사되었다. 항아리의 몸통부에 집중적으로 매화 잎을 표현하였는데, 동글동글한 대칭 구도로 배지하였다. 매화나무와 대나무가 중첩되는 부분은 매화 뒤에 대를 묘사하여 입체감을 살렸는데, 이는 당당한 항아리의 기형과 함께 어우러져 장식성을 더해 준다.

이처럼 조선 초기 청화백자에 나타나는 묵죽 화풍은 힘차고 생동감이 있지만 긴장감과 경직성을 벗어나지는 못하였다. 또한 장식에 치중하여 여백을 충분히 살리지 못한 아쉬움을 보여주는데 시기가 지날수록 점차 서권기(書卷氣)[14] 가득한 문인풍을 드러내는 방향으로 전환되었다. 이런 경향은 17세기 철화백자, 18세기 청화백자로 점차 이어지면서 장식적인 면이 사라지고 여백을 중시하는 한 폭의 문인화를 보는 듯한 경지에 이르게 된다.

철화백자매죽문항아리

17세기 전반 작품으로 여겨지는 대표적인 철화백자로는 국립중앙박물관 소장의 철화백자매죽문항아리가 있다. 이 항아리는 시원한 여백에 묵죽과 묵매를 문기(文氣) 어린 솜씨로 그려낸 수작이다. 종속문으로 당초문과 파도문을 위아래에 시문하였으며, 둥그런 어깨에서 곡선의 변화 없이 굽으로 이어지는 기형에서는 세련되고 우아한 기풍을 느낄

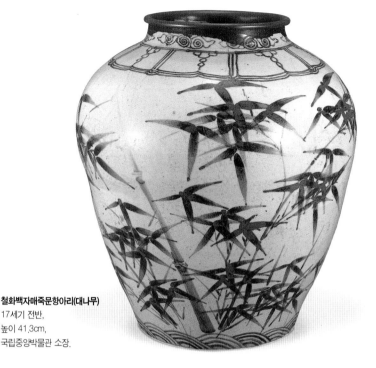

철화백자매죽문항아리(대나무)
17세기 전반,
높이 41.3cm,
국립중앙박물관 소장.

묵죽도 이정(1554~1626), 1611년, 비단
수묵, 127.5×71.5cm, 간송미술관 소장.

당초문과 구름문

수 있다.

이 작품은 기형뿐 아니라 묵죽이나 묵매의 표현에서도 이전에 비해 확연히 달라진 모습을 보여준다. 우선, 윤곽선을 먼저 그리고 채색을 가한 구륵법에서 윤곽선의 구분 없이 농담의 표현으로 그려내는 몰골법(沒骨法)으로 표현 기법이 바뀌었다. 또한 여백을 중시하고 기형과 어울리도록 문양을 배치하여 어느 한 면이 집중적으로 부각되지 않도록 하였다. 이는 그림을 그린 화가가 백자의 기형과 공간감에 대한 이해를 확실히 가지고 있었음을 보여준다.

먼저 대나무를 보면, 3엽과 4엽의 죽엽으로 이루어졌고, 잎의 끝부분에서 마치 마침표를 찍듯이 붓을 마감하여 자연스레 농담을 조절하였다. 무성하면서도 곧게 좌우로 뻗은 잎은 대나무의 상징성을 잘 보여준다. 가지는 밑부분이 굵고 위로 갈수록 가늘어지는데, 하나는 왼쪽으로 기울었고 다른 하나는 오른쪽으로 가늘고 길게 뻗어 두 개가 서로 V자

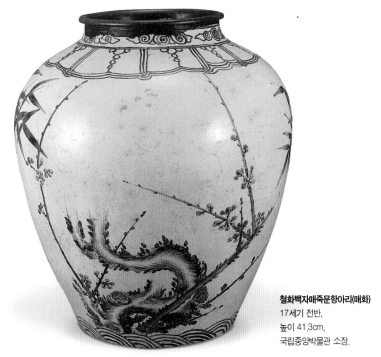

철화백자매죽문항아리(매화)
17세기 전반,
높이 41.3cm,
국립중앙박물관 소장.

묵매도 어몽룡(1566~?), 비단수묵,
119.2×53cm, 국립중앙박물관 소장.

형을 이루고 있다. 왼쪽의 가지는 위로 갈수록 담묵(淡墨)을 사용하여
아래쪽의 굵고 힘찬 뿌리 부분과 대조를 이룬다. 또 잎과 줄기를 서로
중첩시켜 입체적으로 표현하였는데 이전에 비해 사실성을 강조하였다.

이러한 구도와 시문법은 당시 묵죽화의 대가인 탄은(灘隱) 이정(李
霆)[15]의 〈묵죽도〉와 비교된다. 죽간(竹幹: 대나무 마디 사이의 줄기)과 죽
엽의 사실적인 묘사, 구도와 포치(布置)에 따른 공간감의 표현, 특히 갈
고리 모양의 마디 표현은 이정의 그림과 상당히 유사하다. 다만 이정
화풍의 후반기에 등장하는 죽엽에는 구부리는 표현이 등장하지 않는
것으로 보아, 17세기 초 이전의 화풍을 따른 것으로 보인다. 어쨌든 16
세기 후반에서 17세기에 이르는 묵죽 화풍이 의식적이든 무의식적이든
당시 철화백자의 시문법에 영향을 미친 것으로 여겨진다.

뒷면의 묵매를 보면 S자형의 굴곡이 심한 나무 등걸을 아래쪽에 묘
사하였는데, 그 오른쪽에 사선으로 뻗은 가지와 잎이 눈에 띈다. 나무

15 이정(1554~1626)의 자는 중
섭(仲燮), 호는 탄은(灘隱)이다.
시·서·화 삼절(三絶)로, 조선 묵
죽의 최고 화가로 꼽힌다. 대나무
그림 여러 점과 《삼청첩》(三淸帖)
이란 화첩을 남겼다.

등걸의 네 군데에 ㄱ자 형태의 옹이를 큼직하고 사실적으로 표현하였다. 매화나무 등걸 위쪽은 여백으로 시원한 공간감을 연출하여 밀도 있게 배치된 앞면의 대나무와 비교된다. 가늘게 사선형으로 뻗은 가지에는 이전보다 훨씬 적은 수의 매화 잎을 동글동글하고 작게 그려 넣어, 기형의 원만함과 어우러져 부드러움이 느껴지도록 하였다. 매화 잎과 가지의 표현은 어몽룡(魚夢龍)[16]의 〈묵매도〉와 사뭇 흡사한 면도 있으나 더욱 진전된 양식을 보여준다.

이 작품은 조선 후기 백자에 나타난 묵죽이나 묵매의 표현이 조선 전기와 어떻게 달라지는가를 잘 보여주는 수작이다.

철화백자포도문항아리

"그림보다 더 잘 그린 그림"이라면 어떤 상상이 갈지 모르겠지만 적어도 이 작품만큼은 이러한 표현 이외에는 마땅히 떠오르지 않는다. 조선시대의 포도 그림 중에서 수작이라면 황집중(黃執中),[17] 이계호(李繼祜)[18] 등의 〈묵포도도〉를 들 수 있다. 이 그림들이 종이나 비단 같은 평면 위에 포도넝쿨과 잎, 가지 등을 표현한 것인 반면 백자 위의 그림은 입체면 위에 그리는 것이니 운필(運筆)에서 여러 가지 어려움을 예상할 수 있다.

또한 종이에 그릴 때와 달리 초벌구이를 한 도자기의 표면에 철화나 청화 안료로 그릴 때는 붓끝이 잘 나가지 않는데, 이는 도자기의 수분 흡수율이 종이나 비단보다 훨씬 높기 때문이다. 또한 철화 안료는 청화 안료에 비해 휘발성이 강하기 때문에 고온에서 번조한 뒤 유약 아래에 안료가 남아 있지 않고 사라져 버리는 경우가 많다. 처음 의도한 표현대로 그림이 남아 있지 않고 아예 휘발해서 보이지 않게 되는 것이다. 그러니 백자에 농담 표현을 제대로 한다는 것은 만만한 일이 아니다.

이러한 제작 과정의 어려움을 염두에 두고 이 작품을 다시 찬찬히 살

16 어몽룡(1566~?)은 조선 중기의 선비 화가로, 본관은 함종(咸從), 자는 견보(見甫), 호는 설곡(雪谷) 또는 설천(雪川)이다. 1604년(선조 37)에 충청북도 진천현감을 지냈으며, 오로지 매화 그림으로 당대에 이름을 날려 대나무의 이정, 포도의 황집중과 함께 삼절로 불린다. 그의 〈묵매도〉는 굵은 줄기가 곧게 솟아나는 직립식 구도와 격이 높은 담백한 분위기가 특징이다.

17 황집중(1533~1593 이후)은 선비 화가로, 본관은 창원(昌原)이며, 자는 시망(時望), 호는 영곡(影谷)이다. 1576년(선조 9)에 진사시험에 합격하여 종4품을 지냈으며, 포도 그림으로 유명하다. 남아 있는 작품이 거의 없는데, 간송미술관의 〈묵포도도〉한 점이 대표작으로 꼽힌다.

18 이계호(1574~1646 이후)의 호는 휴당(休堂) 또는 휴휴당(休休堂)이다. 그의 포도 그림은 특히 생동감이 뛰어나다.

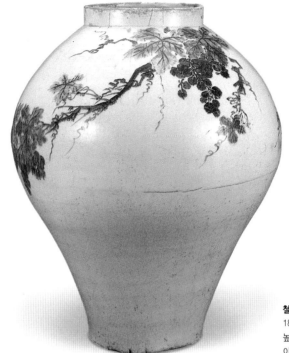

철화백자포도문항아리
18세기 전반,
높이 53.8cm,
이화여자대학교 박물관 소장.

포도도 심정주(1678?~1750?), 비단
담채, 22.5×20.7cm, 간송미술관 소장.

19 윤순(1680~1741)의 호는 백
하(白下)이다. 이조판서와 평양감
사 등 고위 관직을 거쳤으며, 그림
과 글씨에 뛰어난 선비 화가이다.
인물, 화조 등의 그림뿐 아니라 초
서, 행서 등 많은 글씨를 남겼다.
20 심정주는 생몰년이 분명치 않
으나 17, 18세기에 걸쳐 활약한 선
비 화가로, 심사정의 부친이다. 포
도와 산수, 화훼, 영모 등의 그림에
능했다.

펴보자. 기면(器面) 전체를 둘로 나누어 하반부는 여백으로 그대로 비
워 두었고, 상반부에는 포도넝쿨과 잎을 배치하였다. 대각선으로 비스
듬히 내려온 가지는 굵고 진하게 채색하였고, 다섯 손가락을 활짝 편
듯한 포도 잎은 잎맥까지 세세하게 윤곽선을 그려 넣은 후 엷게 담채로
처리하였다. 그 아래에 각각 크기가 다른 동글동글한 포도 알을 진하게
채색하였다.

어린아이 키만한 높이인 53.8cm의 대형 그릇이 전해 주는 무게감과
부피감에 눌려 자칫 그림이 그림답지 않게 보일 우려는 간데없고 마치
한 폭의 묵죽화를 보는 듯한 느낌이다. 일반적으로 도자기에 나타나는
문양은 장식성에 치우치는 경향이 많은데 이런 욕구를 잘 억제하였다.

백자에 그려진 포도의 표현은 윤순(尹淳)[19]과 심정주(沈廷冑)[20]의 〈포
도도〉에 나타난 것과도 유사하다. 일반 도자 장인의 솜씨라기보다는
화원이나 사대부 화가가 직접 그릇에 몸을 의탁하면서 몇 날 며칠을 고

심한 끝에 붓을 들었으리라 짐작된다.

숙종 후반부터 점차 그 유입량이 증가하던 화려하고 장식적인 중국의 오채자기에 전혀 구애받지 않고 조선 백자의 당당함과 귀족적인 분위기, 문기(文氣)를 한껏 뽐내며 자긍심을 드러낸 대표작이라 하겠다.

청화철화동화초충국문병

조선시대 그림 중에서 꽃과 곤충을 함께 그린 초충도(草蟲圖)의 대표작으로는 조선 전기의 신사임당 작품으로 전하는 〈초충도〉가 있고, 조선 후기에는 겸재(謙齋) 정선(鄭敾)과 현재(玄齋) 심사정(沈師正), 단원(檀園) 김홍도(金弘道)[21] 등이 남긴 〈초충도〉가 있다. 신사임당 작품으로 전하는 〈초충도〉는 자수본(刺繡本)의 인상이 짙어서 그림은 예쁘고 아담한 느낌을 주지만 사대부의 문기를 드러내지 못한 아쉬움이 있다.

반면 정교한 묘사와 세세한 붓질을 통한 사실적인 표현이 돋보이는 겸재의 《초충팔폭》(草蟲八幅)은 이전의 그림에서 느낄 수 없는 진경시대의 아취(雅趣)를 자아낸다. 대각선 구도로 국화가지가 위로 뻗어 있고, 그 아래 반대 방향으로 키 작은 몇 줄기의 난이 푸른 청화로 활기차게 그려져 있다. 탐스럽게 활짝 피어난 빨간 국화꽃과 그 향기에 취해 주위를 맴도는 한 마리 벌은 조선의 가을 들녘 어디에서나 볼 수 있는 정취이다.

청화철화동화초충국문병은 바로 이런 초충도를 옮겨 놓은 듯한 병이다. 곧게 뻗은 목 부분과 달항아리를 연상시키는 몸통부가 당당함과 힘찬 기상, 그리고 둥근 맛을 한껏 자아낸다. 몸통부에는 V자 형태로 부드럽게 뻗은 가지에 듬성듬성 좌우로 늘어진 잎과 홍국(紅菊), 백국(白菊), 그리고 갈색의 꽃을 표현하였는데, 탐스럽게 활짝 핀 모습을 별도로 제작하여 그릇 위에 덧붙였고 그 위에 채색을 하였다. 특히 난초와 국화의 화려함을 재현하기 위해 청화와 철화, 그리고 동화까지 동원하

21 겸재 정선(1676~1759)과 현재 심사정(1707~1769)은 18세기를 대표하는 사대부 화가이며, 단원 김홍도(1745~1806?)는 화원 화가이다. 이들은 진경시대를 대표하는 화가들로, 겸재는 명대 남종화풍을 바탕으로 진경산수라는 조선 고유색이 짙은 화풍을 남겼으며, 현재는 남종화풍을 조선에 정착시킨 새로운 화풍을 남겼다. 단원은 정조의 후원 아래 연풍현감까지 지냈으며, 산수·풍속·화훼·영모·도석인물 등 다양한 화풍의 그림을 남겼다.

초충도 정선(1676~1759), 비단채색, 30,5×20,8cm, 《초충팔폭》의 부분, 간송미술관 소장.

청화철화동화초충국문병
18세기 후반,
높이 42,3cm,
간송미술관 소장.

여 백자 표면의 흰색과 함께 절묘한 조화를 이루었다. 마치 묵란과 묵 국이 어우러진 초충도 한 폭을 멋들어지게 백자에 재현해 놓은 듯하다. 특히 청화와 철화, 동화까지 채색에 동원한 예는 매우 드물고, 기술적 으로 상당히 어려운 일인데도 각각의 발색이 어느 것 하나 빠지거나 두 드러지지 않는다. 병의 목 부분은 시원스레 여백으로 남겨 두었고 넉넉 한 몸통부에 포치된 문양에서는 서정적인 고요함이 흐를 뿐 긴장감이 라고는 전혀 찾아볼 수 없다.

　처음 이 병을 보면서 그 매무새를 직접 손으로 만졌을 때의 감흥은 지금도 쉽게 잊혀지지 않는다. 우윳빛 유색에 당당한 달항아리 같은 몸 통부, 곧게 뻗은 목과 구연부, 여기에 당대 최고 화가인 겸재의 화풍으

로 초충도를 그리고, 조선 백자에서 낼 수 있는 온갖 채색 기법을 총동원하였으면서도 전혀 도식적이거나 화려하지 않은 그 품격에 반하지 않을 수 없었던 것이다.

19세기 이후에는 아쉽게도 과도한 장식성으로 인해 이러한 세련된 공간감과 여백의 아름다움을 더 이상 볼 수 없게 된다. 대신 어떤 의미에서는 좀더 대중적이고 단순화된 구도와 추상적인 표현 등으로 또 다른 미의 세계를 펼쳐 나가는데, 이는 회화에서 민화가 유행한 것과 궤를 같이한다.

철화백자줄문병

넥타이병으로도 불리는 이 병은 가지런한 기형에 한 줄의 끈을 철화로 그려내어 마치 술병에 노끈이 달려 있는 듯한 느낌을 준다. 단출한 갈색 줄에 매달린 새하얀 백자 술병은 사대부 미감의 정수를 보여준다.

제 5 부

기형과 문양을 통해 본 백자의 변천사

18세기는 이른바 영·정조대의 문예 부흥기로 정치·경제적인 안정에 힘입어 많은 분야에서 화려한 문화의 꽃을 피운 시기이다. 이 시기에 제작된 대다수의 백자들 역시 단아한 색상에 다양한 기형과 문양 등 독특한 조형미를 지니고 있었다. 특히 17세기에 생산이 부진했던 청화백자가 다시 제작되어 크게 유행하였고, 사번의 허용과 양반 수의 증가 등으로 왕실뿐 아니라 문인 사대부 취향의 그릇들도 다수 제작되었다. 이에 따라 청화백자에 새롭게 산수문이 등장하고, 조선 고유의 달항아리와 떡메병이 출현하였으며, 시정(詩情)이 넘치는 작고 아담한 각종 연적과 필통 등 문인을 상징하는 문방 기명의 생산이 확대되었다. 또한 앞시대에 유행했던 매죽문이나 송죽문과 더불어 초화문으로 이루어진 사군자 문양도 새롭게 등장하였으며, 자기 위에 시·서·화를 함께 묘사하는 방식과 각종 길상문도 등장하였다.

1

절제 뒤에 숨은 화려함

15~16세기

미술사에서 양식이란 일반적으로 작품상에 드러난 각각의 형식이 모여서 이루는 독특한 특징을 말한다. 자기의 경우에 색상이나 기형, 문양, 제작 기법 등을 각각의 형식이라 한다면 이 모든 것이 실낱처럼 서로 얽히고 모여서 한 작품의 독특한 양식을 이루는 것이다. 양식은 대개 작가 개인의 특징이 드러나는 개인 양식과 공간과 시간의 차이에 따른 지역 및 시대 양식 등으로 나눌 수 있다.

그러나 분원 백자의 경우 국가가 생산, 유통, 판매를 총괄하는 관영 수공업 체제 아래에서 생산된 것이므로 개인 양식을 논하기는 불가능하다. 지역의 경우도 분원과 지방 가마 사이에 많은 차이가 있긴 하지만 이 책에서는 일단 지방 가마에 대한 논의는 보류하기로 하겠다. 그렇다면 시대 양식만이 남게 되는데, 여기서는 각 시기별 양식의 특징을 기형과 문양의 틀 속에서 살펴보고자 한다.

조선 전기는 상감백자와 순백자, 음·양각백자, 청화백자가 유행하던 시기다. 분원 가마터를 조사해 보면 백자 중에서는 상감백자가 가장 먼

저 유행하였고, 이후 순백자와 철화백자, 청화백자가 그 뒤를 이은 것으로 보인다.

조선 초기에 등장하는 상감백자는 상감청자와 마찬가지로 문양을 음각하고 그 부분에 흑상감토를 바르고 건조시킨 후 긁어 내어 문양을 나타내는 상감 기법을 사용한 백자를 말한다. 그러나 고려시대의 상감청자와는 달리 조선 초기에는, 백상감토를 사용하거나 문양 이외의 부분을 상감하는 역상감 기법은 보이지 않는다. 상감백자의 제작 시기는 조선 초기인 15세기 초반에서 16세기 중반으로 추정된다.

경기도 광주 일대 초기 관요 부근에서 출토된 상감백자 도편들은 태토의 질과 유약의 정제 등으로 미루어 보아 아주 고급 자기는 아니었던 것으로 생각된다. 조선 초기에는 고려 백자와 유사한 연질(軟質)의 그릇들이 제작되었지만, 그 이후 광주 분원 일대에서는 경질(硬質)의 백자가, 경상도 지역에서는 연질의 백자가 주로 생산되었다. 그런데 그외 지역에서는 상감백자가 잘 나타나지 않는 것도 흥미롭다. 이것은 앞에서 살펴본 것처럼 『세종실록』「지리지」에 상품(上品) 자기소의 위치가 경기도 광주와 경상도 고령·상주로 기록된 것과 연관이 있어 보인다.

상감백자에는 경질의 것도 있지만, 고려 백자와 유사한 연질의 태토에 약간 황색기를 띠는 유약을 입혀 같은 시기 백자와 다른 모습을 보여주는 작품도 있다. 이후 분원이 본격적으로 활동을 개시하고 청화백자와 철화백자의 생산이 활발해지면서 상감백자는 광주 분원 일대에서 점차 설 땅을 잃게 되었다. 결국 상감백자는 경남 산청 방목리 가마터 등 경상도 지역에서 생산되다가 15세기 말과 16세기 초를 지나면서 점차 소멸의 길을 걸었다.

상감백자의 기법은 고려 청자의 상감 기법과 동일한데, 개중에는 문양을 음각하고 상감토를 묻힌 붓으로 음각 부위를 살짝 바르는 것으로 끝을 맺는 경우도 있다. 이는 고려 상감청자의 기법과 달리 붓의 터치를 강조한 것으로, 흡사 철화백자를 보는 듯한 느낌을 준다.

상감백자가 고려 청자나 분청사기에 사용된 상감 기법에 연원을 둔

것이라면, 청화백자는 조선시대에 새롭게 등장한 그릇이다. 원래 청화백자는 중국 원대 후반기인 14세기에 본격적으로 제작되었다. 중국인들은 이슬람에서 수입한 코발트 안료를 정제하여 백자의 표면에 그림을 그린 후 유약을 입혀 고온에서 구워 청화백자를 만들었는데, 이러한 청화백자는 명대에 들어 경덕진을 중심으로 본격적으로 제작되었다.

『세종실록』과 『문종실록』을 보면 당시 중국 사신이 주고 간 백자의 대부분이 청화백자였으며 종류도 다양했다고 기록되어 있다. 세조 원년(1455)에는 중궁 주방에서 금잔 대신 화자기(花磁器)를 사용토록 하였는데, 여기서 화자기란 청화백자를 일컫는 것으로 보인다. 결국 세조 원년 이전 시기부터 조선에서도 청화백자를 직접 제작한 것으로 생각되는데 정확한 시기는 알 수 없다.

상감백자모란문병 상감토를 살짝 붓으로 칠하기만 하여 철화백자와 같은 느낌을 준다. 15세기, 높이 32.5cm, 일본 오사카 시립동양도자미술관 소장.

중국에서 코발트 안료를 수입해야 하는 조선의 입장에서는 중국의 상황 변화에 따라 청화백자의 생산에 큰 영향을 받았다. 중국의 내부 사정으로 인해 1435년에서 1464년까지 30년간 경덕진의 운영이 사실상 공백기에 접어들면서 황실용 자기 생산이 중단되는 사태가 벌어지자, 세종 연간에 조선 안에서 회회청(回回靑)[1]을 찾기 위한 노력이 시작되었다는 사실이 그 예이다.

청화백자의 근원인 회회청을 구하기 위한 노력은 세조 연간에 집중적으로 나타났다. 전라도 강진과 순천, 경상도 울산·밀양·의성 등지에서 회회청과 유사한 돌을 채취·실험하였고, 예종 원년(1469)에도 강진에서 회회청을 시험하여 보고하였다. 그러나 이들은 엄밀히 이야기하면 코발트가 아니라 산화철이나 산화크롬으로 여겨진다. 수입품이 아닌 국산 토청(土靑)으로 청화백자를 생산했다면 이보다 더 좋은 일이 없겠지만 아쉽게도 지금까지 코발트 안료는 외국에서 수입하여 사용하고 있으며 국내에서는 충분한 양이 생산되지 않는다. 결론적으로 조선

1 청화백자의 안료에 사용되는 코발트를 중국 원대 이후 이슬람, 즉 회회국(回回國)에서 수입해 왔던 탓에 회회청 또는 회청이라 불렀다. 이에 반해 조선에서 나오는 청화 안료를 별도로 토청(土靑)이라 불렀는데, 문헌 기록이나 현재까지의 코발트 산출 현황으로 볼 때 토청은 실제 코발트 안료가 아니라 철분이 다량 함유되고 크롬이 일부 섞인 광물로 여겨진다.

시대에는 국산 코발트인 토청을 찾지 못했고, 명 현종(憲宗) 성화(成化, 1465~1487) 연간에 중국이 다시 안정을 되찾자 자연히 코발트의 수입이 재개되었다. 이에 따라 회회청을 찾으려는 기록 역시 이후에는 보이지 않는다.

철화백자는 철화청자의 안료 중에서 산화철을 제외한 보조제를 백자의 번조 온도와 유약에 맞게 교체하여 제작한 것이다. 남아 있는 유물을 보면 철화백자는 순백자와 청화백자에 비해 소량으로 생산되었다. 초기에는 보조제를 제대로 정제하지 않아서인지 안료가 휘발하여 색상이 제대로 발현되지 않은 경우도 있었으며, 색상에 대한 선호도가 청화에 비해 낮았기 때문이다. 반면 산화철이 토종 안료인 탓에 청화백자에 비해 제작 비용은 훨씬 적게 들었을 것이다. 한편 현종 연간의 『승정원일기』를 보면, 철화 안료인 산화철을 석간주(石間朱)로 표기하였다.

15세기에 제작된 분원 자기의 굽에는 '內用', '見樣'이나 '天', '地', '玄', '黃'의 글자를 한 자씩 음각한 것이 발견된다. 궁중에서 사용한다는 뜻인 '내용'과 왕실 공예품의 견본이라는 '견양'은 각각 대전(大殿)에서 사용하던 것임을 의미하며, '天', '地', '玄', '黃'은 경복궁 내 창고를 지칭하는 것으로 여겨진다.

이보다 좀더 늦은 시기에는 '別', '左', '右' 명도 발견되는데 '別'은 별번(別燔), 즉 원래 진상할 기명 이외에 왕실의 행사가 있을 때 별도로 제작하는 그릇에 표기된 것으로 보이며, '左'와 '右' 명은 좌우로 나누어 분원을 관리했다는 『용재총화』의 기록으로 보아 분원 가마를 좌우 두 부류로 나눈 것을 의미한다고 생각된다.

번조 때에는 태토와 모래받침을 사용하였고 포개서 구운 것도 상당량 발견되는 것으로 보아 갑발 속에 하나씩 넣어 구운 갑번과 갑발을 사용하지 않고 포개 굽거나 바닥에 하나씩 놓고 구운 상번(常燔)으로 나누어 생산한 것으로 여겨진다.[2]

15~16세기에는 전체적으로 제기와 완(碗), 접시 등 생활 기명을 주로 하는 일반 백자가 가장 많이 제작되었다. 시기가 지날수록 백자 묘

천(天)명 백자발 순백의 기면 바닥에 음각으로 '天'을 새겨 놓았다. 15세기 백자의 순백 색상과 단단한 태질이 특징이다. 15세기, 높이 12cm, 개인 소장.

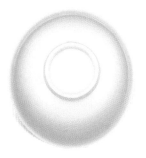

지(地)명 백자발 넓은 굽과 밖으로 살짝 벌어진 구연부를 가진 전형적인 15세기 발이다. 굽바닥에 '地' 명이 음각되어 있다. 15세기, 높이 10.5cm, 개인 소장.

2 조선시대 문헌 기록에는 갑번과 상번뿐 아니라 예번(例燔), 갑기(匣器), 상기(常器) 등도 등장한다. 연례적으로 진상할 기명을 굽는 것을 예번이라 하는데, 예번에도 갑번과 상번이 있었다. 시대에 따라 갑번과 상번의 비율이 다르므로 일률적으로 예번이 어떠한 그릇이라고 말하기는 어렵다. 이에 비해 추가로 제작하는 별번(別燔)은 왕실의 가례나 연회에 사용하는 경우가 많았기 때문에 갑번이 주를 이루었다. 또한 그릇의 품질에 따라 갑기와 상기로 나뉘는데, 이는 상품과 하품의 의미였다.

지석(墓誌石)과 명기(明器)의 제작이 증가하였으며, 기형과 문양은 중국의 것을 모방한 외래 양식과 우리의 전통적인 고유 양식이 혼재하였다. 조선 전기의 대표적인 가마터로는 경기도 광주의 번천리, 우산리, 도수리, 도마리, 무갑리, 곤지암리, 관음리, 정지리 등이 있다.

기형

조선 전기 백자에 나타나는 대표적인 기형으로는 대접·병·항아리·묘지석 등이 있다.

대접이나 완은 고려 청자와는 달리 구연부가 밖으로 벌어진 것이 대부분이며, 굽은 높고 밖으로 벌어지거나 낮고 수직으로 뻗은 두 종류로 구분된다. 접시는 구연부가 밖으로 벌어진 것이 대부분인데 청화백자보상당초문접시가 대표적인 예다. 잔의 경우 특이하게 양옆에 귀가 붙은 형태가 있는데 1466년(세조 12) 진양군영인정씨묘지석(晉陽郡令人鄭氏墓誌石)과 동반 출토된 태일전(太一殿)[3]명 상감백자잔탁을 들 수 있다. 이밖에 고족배(高足杯)와 합, 각배(角杯) 등이 있다.

병은 목이 짧고 몸체가 통통하며 구연부가 외반(外反: 밖으로 벌어짐)되었는데, 중국 원대에 유행하던 S자 기형의 이른바 옥호춘(玉壺春)[4]과 유사하다. 고려 청자와 분청사기에 많이 보이는 S자형 매병은 백자에서는 보이지 않는다.

편병은 상감백자초화문편병과 같이 접시 두 장을 별도로 제작하여 접합한 형태가 새로 등장하였는데, 이런 편병은 분청사기로도 활발히 제작되었다. 또한 분청사기로 제작된 자라병과 장군이 있는데, 이 기형은 백자에서는 찾아보기 어렵다.

항아리는 매병형의 입호(立壺)와 둥근 원호(圓壺)로 나눌 수 있다. 입호는 다시 구연부가 직립하고 S자형의 몸체를 가진 것과 구연부는 외반하여 도톰하게 말리면서 당당한 어깨를 이루다가 굽 부근에서 변곡점(變曲點)을 형성하면서 마무리된 것으로 나뉜다. 원호는 구연부가 밖으로 말려 있으며 전반적으로 구연부의 지름이 굽의 지름보다 크다. 몸체는 타원형으로 주판알과 흡사하고 무게 중심이 약간 밑으로 처져 있다.

3 태일전은 조선시대에 국가 제사를 위해 소격서(昭格署)에서 삼청동에 설치한 전각이다. 소격서란 도교의 보존과 도교 의식을 위해 설치한 예조의 속아문이다. 태종 이전에는 소격전이라 하여 하늘과 별자리, 산천에 복을 빌고 병을 고치며 비를 내리게 기원하는 제사를 맡았는데, 1466년(세조 12)에 소격서로 개칭되었다. 그후 유신들의 반대와 조광조의 주장에 따라 1518년(중종 13)에 폐지되었다가 1525년 복설(復設)되었으나 임진왜란 후 다시 폐지되었다.

4 옥호춘이란 원대부터 명나라 초기까지 유행한 병의 기형을 가리키는 말로, 구연부가 작고 밖으로 벌어져 있으며 목이 가늘고 몸통이 풍만하게 벌어진 것이 특징이다.

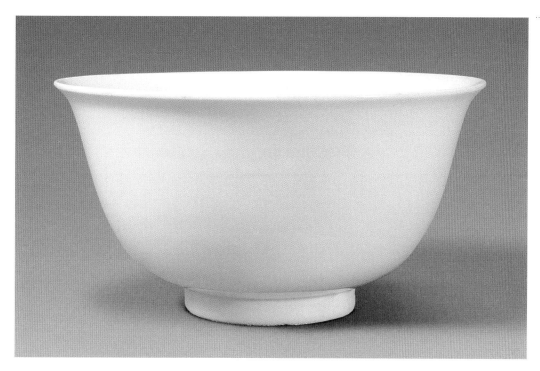

백자완 완과 발은 구분이 애매하긴 하나 구연부의 지름이 상대적으로 넓은 것을 발이라 한다. 부드러운 몸체 곡선이 15세기 백자의 또 다른 아름다움을 느끼게 한다. 15세기, 높이 11.2cm, 호림박물관 소장.

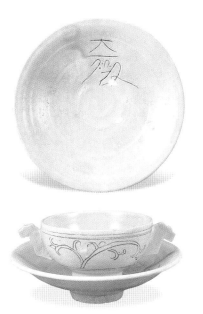

태일전(太一殿)명 상감백자잔탁 전체적으로 황색기가 도는 유색을 띠고 있으며 잔 외면에 간략한 초화문을 이중의 선으로 상감하였다. 15세기, 총 높이 9.7cm, 국립중앙박물관 소장.

청화백자보상당초문접시 중국 원·명대 청화백자와 유사한 보상당초문이 접시 한가운데 화려하게 시문되어 있다. 15세기, 입지름 22.7cm, 일본 오사카 시립동양도자미술관 소장.

입호의 대표적인 작품으로는 청화백자매죽문항아리(115쪽 참조)와 1489년(성종 20) 작품인 홍치이년(弘治二年)명 청화백자송죽문항아리(113쪽 참조)를 들 수 있는데 모두 15세기 말의 작품들로 여겨진다. 16세기 작품으로는 청화백자송죽인물문항아리와 뚜껑이 있는 청화백자매조문항아리가 있다.

끝으로 묘지석과 명기(明器)에 대해 살펴보자. 묘지석은 죽은 사람의 생애나 무덤의 소재, 제작 배경 등을 적어 무덤에 시신과 같이 묻는 판석이나 자기를 지칭한다. 이전까지는 오석(烏石: 흑요암) 등의 석재를 이용하였으나 조선시대 들어 자기로 묘지석을 제작하는 사례가 증가하였다. 제작 양상을 보면, 15세기에는 분청사기와 청자로 제작된 묘지석이 대부분인데, 1466년에 진양군영인정씨묘지석과 같은 상감백자와 음각백자도 만들어졌고, 15세기 말에는 철화백자로도 제작되었다. 형태는, 상단부에 마치 연꽃을 엎어 놓은 것 같은 위패형과 직사각형의 판형 두 종류다. 16세기 들어서는 대부분의 묘지석이 백자로 제작되었는데 음각백자가 가장 많고 청화백자와 철화백자가 그 다음을 이었다. 이 시기에는 위패형이 사라지고 직사각형이 주를 이루었다.

명기는 묘 안의 편방(便房)에 안치하는 것으로, 조선 전기에는 순백자로 제작된 것이 대부분이었다. 대부분 명문이 없어 확실한 편년 추정이 어려운데 일괄품들은 20여 점 정도가 한 세트를 이룬다. 묘의 주인이 생시에 사용했을 각종 그릇과, 친분 관계에 있던 인물이나 집안에 있던 소·말 등의 짐승이 마치 인형처럼 제작되어 있다. 16세기 후반에는 청화백자 명기 일괄품도 제작되었다.

이상에서 살펴본 것처럼 조선 전기의 백자 기형은 같은 시기 분청사기에 나타나는 전통적인 기형과 백자에만 새롭게 등장하는 기형이 혼재되어 있다. 또한 15세기 상감백자의 경우에는 전통적인 기형이 좀더 많은 편이며, 청화백자는 반대로 외래 기형이 많이 제작되었다. 특히 이러한 새로운 기형들은 중국 원·명대 자기와 유사한데, 이로 보아 중국에서 전래된 새로운 양식이 조선 전기 백자에 적지 않은 영향을 미친

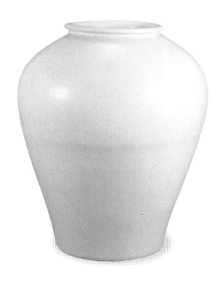

백자항아리(원호) 마치 물풍선을 위아래에서 힘껏 누른 듯한 형태로, 구연부가 낮고 밖으로 벌어진 것이 특징이다. 조선 전기 원호의 특징을 잘 나타내고 있다. 16세기, 높이 23cm, 일본 오사카 시립동양도자미술관 소장.

백자항아리(입호) 딱 벌어진 당당한 어깨와 굽으로 이어지는 곡선이 조화를 이루고 있다. 16세기 백자항아리 중 대표작이라 할 수 있다. 16세기, 높이 38cm, 개인 소장.

상감백자모란문편병 사방형의 긴 굽이 특이한 편병으로, 모란꽃의 윤곽선을 선명하게 상감하고 그 안에 몇 개의 점을 찍어 간결하게 처리하였다. 상감백자이지만 철화백자의 추상적인 분위기가 더 강하다. 15세기, 높이 14.8cm, 호림박물관 소장.

청화백자매조문항아리 잘 빚은 항아리와 뚜껑에 솜씨 좋은 화원이 매화나무에 앉아 있는 한 쌍의 새와 국화, 매화가지를 그려 넣었다. 이러한 문양의 청화백자는 조선 전기에는 매우 드물다. 16세기, 높이 16cm, 국립중앙박물관 소장.

진양군영인정씨묘지석 명문이 새겨진 직사각형 판형의 윗부분에는 연꽃이 엎어져 있고, 반대로 아래 부분의 사각에는 위를 향한 연꽃이 새겨져 있어 앙련과 복련 형태를 이루고 있다. 1466년, 20.4×38.6×1.8cm, 호암미술관 소장.

청화백자초화칠보문명기 일괄 편병, 병, 항아리, 잔탁, 연적에 심지어 향로와 주자까지 청화백자로 제작된, 조선 전기의 명기 중 돋보이는 작품이다. 문양도 초화문, 초충문, 칠보문이 다채롭게 시문되었다. 16세기 후반, 높이 3.5~6.5cm, 호암미술관 소장.

것으로 여겨진다. 이때까지만 해도 사대부 계층의 수요가 많지 않아서 인지 문방구류로는 남아 있는 백자 유물이 거의 없다.

문양

15~16세기 백자에 나타나는 문양은 고려 청자나 분청 사기에서도 보이는 전통적인 것이 있는가 하면 새롭게 등장한 것들도 있다. 문양의 종류를 살펴보면, 왕실을 상징하는 운룡문과 천마와 같은 동물을 그린 화훼·영모(翎毛), 각종 당초문, 매죽·송죽 같은 사군자, 길상문과 기타 문양 등이 있다. 참고로 운룡문은 원래 화훼·영모에 포함되는 것이지만 운룡문의 중요성과 남아 있는 작품의 수량 등으로 보아 이 책에서는 별도로 분리하여 설명하고자 한다.

먼저 왕실을 상징하는 운룡문은 중국 명대 청화백자의 운룡문과 유

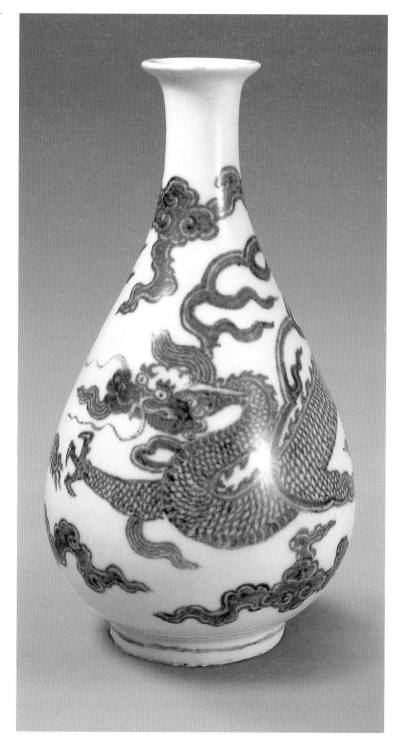

청화백자운룡문병 휘날리는 머리털과 턱수염, 규칙적인 비늘과 세 개의 발톱이, 명의 도상에서 영향을 받았음을 보여준다. 조선 전기 운룡문의 대표작이다. 15세기 후반, 높이 25cm, 호암미술관 소장.

중국 청화백자용파도문편병 중국의 운룡문 중에는 조선에서는 보기 힘든, 파도를 헤치고 다니는 용의 형태가 자주 나타난다. S자형의 구부정한 몸체와 톱니바퀴형의 가시와 서기(瑞氣) 등이 조선의 용 문양과 유사하다. 명 영락(1403~1424), 높이 45.3cm, 중국 베이징 고궁박물원 소장.

사한데, 명의 운룡문이 대체로 다섯 개와 세 개의 발톱을 하고 있는 데 비해 조선의 운룡문은 발톱이 세 개라는 점이 달랐다. 이러한 기형과 용 문양의 유사점은 아마도 건국 초기에 명의 문물 제도를 참고하는 과정에서 이루어진 것으로 여겨진다. 즉, 『세종실록』 「오례의」와 성종 연간에 편찬된 『국조오례의』 모두 중국의 『예서』(禮書)와 『예제』(禮制) 등을 참고한 것이어서, 이를 바탕으로 한 기명의 양식도 유사한 면면을 보여주는 것이다. 용의 비늘은 딱딱하고 경직된 느낌이며 갈기는 용이 나아가는 방향, 즉 앞으로 뻗어 있다. 전체적으로 명의 도상(圖像)을 수용해서 모방하는 단계였으나 점차 여기서 벗어나 조선식의 운룡문 표현이 등장하기 시작하였다. 또한 최근 광주 번천리의 가마터 발굴 조사에서 발견된 천마도 도상은 영모문으로, 원 말에서 명 초까지 청화백자 매병의 종속문에 자주 나타나는 것이어서 명의 도상을 모방하였음을 다시 한번 확인할 수 있다.

당초문으로는 조선시대에 새롭게 등장하는 S자형의 연화당초문과 보상화당초문을 들 수 있다. 연화당초문은 중국 원·명대 청화백자에 많이 나타나는데, 절지문(折枝文)의 형태로 간략하게 표현되었으며, 다소 추상적으로 변형된 당초문 등도 눈에 많이 띈다. 또한 상감백자에는 소량이긴 해도 복선 초화문, 나무가 서로 몸을 비틀며 뻗어 올라가는 형상을 문양으로 나타낸 연리목문(連理木文), 승렴문(繩簾文) 등 다른 백자에서는 찾아보기 힘든 독특한 문양이 시문되었다. 특히 복선 초화문은 귀얄 조화문[5] 계통의 분청사기에도 나타나고 있어서 같은 시기에 제작된 분청사기의 전통적인 문양 요소와 중국풍의 외래적인 문양 요소를 상감백자가 겸비하고 있다고 할 수 있다.

다음으로 매죽이나 송죽 등을 그린 사군자류의 문양을 살펴보면, 이들은 주로 청화백자에 대나무와 매화, 송죽, 매죽과 같은 형태로 표현되었다. 간송미술관 소장의 정식(鄭軾)명 청화백자매화문완에는 Z자형으로 날카롭게 꺾어진 가지에 매화 잎이 달려 있는 문양이 그릇 외면에 시문되어 있다. 정식은 세조를 도운 공신으로, 죽은 해가 세조 13년인

5 귀얄 기법은 분청사기에 나타나는 장식 기법으로, 비교적 큰 붓을 사용하여 그릇 표면을 백토로 서너 차례 분장(粉粧)하는 것을 말한다. 조화 기법은 백토로 분장한 부분에 문양을 음각한 것이다.

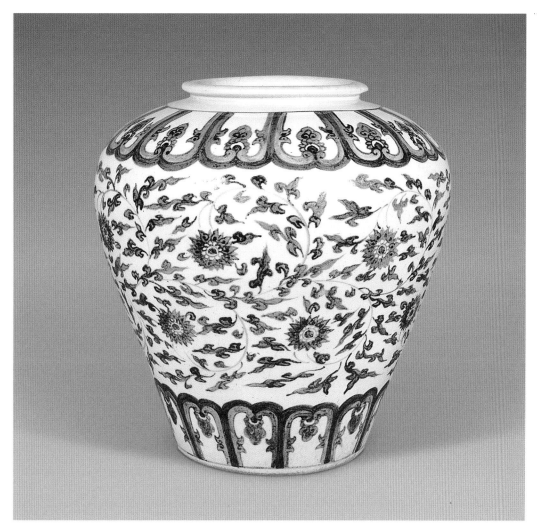

청화백자보상화당초문항아리 이슬람에서 유래된 연판문이 항아리 위아래
에 종속문으로 사용되었고, 그 사이에 해바라기형의 보상화당초문이 바람에
휘날리듯 어지럽게 묘사되었다. 15세기 전반, 높이 28cm, 개인 소장.

중국 청화백자보상화당초문항아리 직립한 구연부에는 S자형의 당초문이
시문되었고 몸체에는 만개한 보상화가 규칙적으로 배열되어 있다. 몸체 위아
래에는 종속문으로 연판문이 여백 없이 빽빽하게 배치되어 있다. 명 선덕
(1426~1435), 높이 35.8cm, 일본 오사카 시립동양도자미술관 소장.

❶

❷

1467년이므로 1467년을 그 하한으로 생각할 수 있다. 또한 청화백자매죽문항아리(그림 ❶)와 1489년 작품인 홍치이년명 청화백자송죽문항아리(그림 ❷)는 모두 15세기 말의 작품들로 여겨진다.

16세기 작품으로는 청화백자송죽인물문항아리가 있다. 홍치이년명 청화백자송죽문항아리와 유사한 기형에, 직립한 구연부에는 여의두형의 구름을 군데군데 배치하였고, 소나무 아래에 고사(高士) 인물을 묘사하였는데 조선 전기에 유행하던 절파계 화풍을 그대로 보여준다. 중국 명대 자기의 인물문은 사녀도(仕女圖)나 고사도(高士圖), 동자도(童子圖)와 선인도(仙人圖) 등이 여백 없이 종속문을 동반하면서 빽빽하게 시문되는 것이 일반적이다. 반면 청화백자송죽인물문항아리는 기형에 어울리도록 문양을 배치하여 그림과 그릇이 일체가 되도록 시문하였는데 이러한 경향은 조선 백자 문양 구성의 한 특성이다. 이처럼 여백을 중시하고 공예 의장적인 문양 구성을 회피하는 경향은 이후 청화백자, 특히 산수문이 시문되는 18세기 백자에 많이 나타난다.

그외에 철화백자줄문병처럼 추상적인 붓의 터치를 그대로 느끼게 하는 독특한 문양을 시문한 것도 있다. 이른바 넥타이병으로도 불리는 이 병은 가지런한 기형에 한 줄의 끈을 철화로 그려내어 마치 술병에 노끈이 달려 있는 듯한 느낌을 준다. 단출한 갈색 줄에 매달린 새하얀 백자 술병은 사대부 미감의 정수를 보여준다. 그밖에 칠보문 등의 길상문이 간략하게 시문되기도 하였다.

6 중국에서 유래한 사녀도는 원래 봉건사회 상층 사대부 부녀자들의 생활을 제재로 한 그림이다. 후에는 인물화 중에서 상층 부녀 생활을 제재로 한 그림만을 가리키는 말로 바뀌었다. 고사도 역시 인물화의 한 장르로, 도교의 고사(高士)를 주제로 한 그림이다. 그러나 후에는 도교와 상관없이 도포 차림의 인물 그림을 고사도라 부르기도 했다.

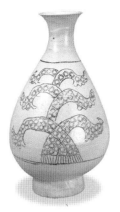

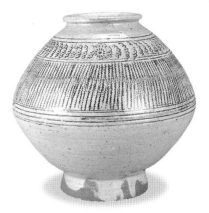

상감백자당초문병 윤곽선을 두 줄로 표시한 독특한 초화문이 주제문으로 사용되었다. 풍부한 여백과 간결한 시문에서 조선 상감백자의 특징을 잘 보여준다. 15세기, 높이 14.7cm, 국립중앙박물관 소장.

상감백자수목문병 두 그루의 나무가 서로 몸을 꼬며 올라가는 특이한 연리(連理) 문양이 시문되어 있다. 구연부로 올라갈수록 기형에 맞게 나무의 크기도 조절되었다. 15세기, 높이 30.6cm, 국립중앙박물관 소장.

상감백자승렴문항아리 새끼줄을 그릇의 표면에 대고 문지른 듯한 기하학적인 승렴문 위에 국화문이 오른쪽으로 돌아가며 시문되었다. 주판알 같은 몸체와 잘 어울린다. 15세기, 높이 22.5cm, 국립중앙박물관 소장.

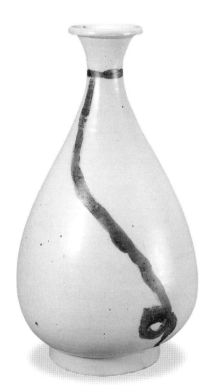

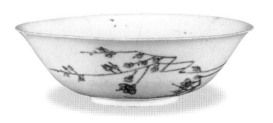

철화백자줄문병 옥호춘 형태의 병으로, 굵은 붓에 철화 안료를 듬뿍 묻혀 단번에 병의 목을 한 바퀴 돌리고 굽 부분에서 작은 원을 그려 마무리하였다. 15세기 철화백자의 대표작이다. 15세기, 높이 31.4cm, 국립중앙박물관 소장.

정식(鄭軾)명 청화백자매화문완 15세기 청화백자 중 상당히 이른 시기의 작품이다. 날카롭게 꺾어진 매화가지가 간결하게 시문되었으며 굽바닥에 청화로 '鄭軾'(정식)이라 적혀 있다. 15세기, 높이 4.4cm, 간송미술관 소장.

2

철화백자에 담긴 해학과 여유

17세기

17세기에 들어서면서 전대까지 제작되던 상감백자는 사라지고, 중반 이후에는 청자 역시 자취를 감추게 된다. 이 시기에는 주로 순백자와 청화백자, 철화백자가 생산되었다. 그런데 양란 이후의 경제적 어려움과 중국과의 불편한 관계 등으로 인해 안료로 사용하던 회회청의 수입이 원만치 못하게 되면서 청화백자의 생산은 커다란 위기를 맞았다. 그러자 안료를 구하기 쉬운 철화백자가 청화백자를 대신하게 되었으며, 이러한 철화백자의 유행은 17세기 내내 이어졌다. 이 당시 제작된 철화백자에는 해학이 넘치는 운룡문을 비롯해 사대부 화가의 솜씨로 여겨지는 시가 곁들여진 매죽문 등이 시문되어 있어 독특한 아름다움을 느끼게 한다.

한편 17세기 전반에는 간지(干支)명 자기가 등장하였다. 간지명 자기란 굽 안에 음각으로 간지를 새기고 '左' 또는 '右', 혹은 숫자를 첨가한 자기를 일컫는다. 그릇에 간지를 새긴 것은 제작시 원활한 관리를 위해서이거나 진상 과정에서의 중간 유출 같은 문제점을 해결하기 위한 것으로 짐작된다. 번조 방법으로는 모래받침 번조가 주를 이루었고

굽은 전반적으로 안으로 파진 오목굽이 유행하였다.

17세기 말인 숙종 후반부터는 다시 청화백자를 제작하기 시작했다. 이는 청과의 관계가 점차 긴장 국면에서 벗어나고 중국·일본과의 중계무역이 활발해짐에 따라 조선의 경제 사정이 호전되었고, 이로써 청으로부터 문물을 수입할 수 있는 여지가 생겼기 때문이다. 하지만 수입되는 회회청은 매우 고가여서, 극히 일부분의 문양과 특별히 주문된 묘지석을 사번(私燔)할 때만 사용하였다. 또한 이 시기에는 분원 장인들에게 사사로이 그릇을 구워 판매할 수 있도록 허락한 사번의 영향으로 수요층의 증대와 양식의 변화가 뒤따랐다.

기형 17세기의 대표적 기형으로는 대접과 접시, 항아리, 병, 합, 연적, 제기 등을 비롯해서 묘지석과 명기가 있다. 조선 전기와 비교할 때 새로이 추가된 기형은 없으나 연적과 제기의 생산이 증가한 것이 특징적이다. 연적과 같은 문방구 제작이 늘어난 것은 양반 수요층이 증가했기 때문이며, 제기 제작의 증가는 전쟁으로 파손된 제기의 보수 과정에서 재제작이 늘어났기 때문이다. 기형은 이전과 유사한 기형에 새로운 기형이 추가되었는데, 전반적으로 많은 변화를 보여준다.

우선 대접은, 구연부가 밖으로 벌어져 있으나 굽 지름과 구연부의 지름이 큰 차이를 보이지 않으며, 굽은 대부분 수직굽이다. 초기에는 그릇 내면에 음각 원문이 새겨져 있었으나 17세기 후반에 들어서면서 점차 사라졌다. 그러나 드물게는 1640년에서 1660년까지 제작된 중국풍의 햇무리굽[7] 대접이 발견되었다.

접시 역시 초기에는 내면에 음각 원문이 조각되었으나 점차 사라지고 후기에는 전혀 발견할 수 없게 되었다. 1640년대로 추정되는 광주 선동리 가마터에서 수집된 자료에 따르면 접시의 굽은 4종류로, V자형의 높은 굽과 낮은 굽, U자형의 넓은 굽, 안으로 파진 오목굽 등이 있다. 대부분 가는 모래받침 번조를 하였는데, 청화가 시문된 접시를 참

간지(干支)명 백자편 17세기 분원에서 생산된 자기 중에는 간지가 적혀 있는 경우가 많으며, 고려 청자에서나 볼 수 있는 햇무리굽 형태도 있다. 특히 햇무리굽은 중국 도자의 영향을 받은 듯하다. 17세기, 국립중앙박물관 소장.

7 햇무리굽은 대접의 바깥쪽 바닥에 붙어 있는 넓고 둥근 모양의 굽이다.

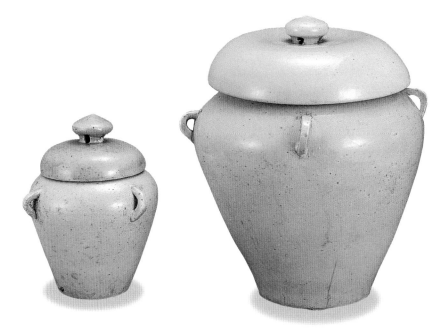

**왕자인흥군제이소주아지씨태항아리(입
호)** 태항아리는 편년이 확실하다는 점
때문에 도자사 연구에 매우 중요한 자
료다. 보주형의 뚜껑 손잡이 역시 시대
마다 변한다. 1627년, 높이 29.4cm, 국
립중앙박물관 소장.

**경□우육십(庚□右六十)명 백자항아리
(원호)** 달걀을 푹 삶아 약간 눌러놓은
듯한 형태로, 17세기 항아리의 대표적
인 모습이다. 간지(庚□)에 우(右), 숫자
가 음각되어 있는데 17세기 중반 광주
관요에서 제작되었을 것으로 보인다.
17세기, 높이 5.6cm, 개인 소장.

고해 볼 때 높은 굽의 기명이 가장 고급이었을 것으로 여겨진다.

항아리는 키가 높은 입호와 둥그런 원호로 나누어진다. 이 시기의 대
표적인 입호로는 1626년(인조 4)에 제작된 병우(丙右)명 태항아리와 왕
자인흥군제일녀태항아리, 1627년에 제작된 왕자인흥군제이소주아지씨
태항아리가 있는데, 모두 날카롭게 외반된 구연부와 회백색의 유색, 둔
중한 어깨 곡선이 특징이며 곡선미보다는 직선미가 강조되었다. 이보
다 30년 뒤인 1656년(효종 7)에 제작된 병신우(丙申右)명 태항아리는
굵은 모래받침 번조에 정선되지 않은 태토와 유약, 팽만한 어깨 곡선을
특징으로 한다. 이 항아리는 어깨에서 굽으로 내려오는 곡선이 굽 위에
서 변곡점을 이루고 있어 이전에 비해 부드러운 느낌을 준다. 구연부는
역시 외반되었지만 날카로움이 둔화되었고, 굽은 안굽의 형태인 오목
굽이다. 이후 17세기 후반에는 입호의 구연부가 직립하고 굽도 수직굽
인 형식이 대부분을 차지하였다.

둥근 원호는 조선 전기의 주판알 같은 형태에서 점차 동글동글한 모
양으로 바뀌었으며 구연부는 다이아몬드형으로 깎아 만든 것이 주를

이루었다. 조선 후기에 이르면 점차 달항아리에 가까운 둥그런 형태가 주를 이루고 구연부도 밖으로 벌어진 형태로 바뀌게 된다.

병은 목이 길고 몸통이 둥그란 일반적인 주병(酒甁)과 몸체가 납작한 편병(扁甁)이 있다. 17세기의 주병은 몸통이 조선 전기에 비해 날씬해지고 목 부분이 길어져서 전반적으로 세장(細長)한 분위기를 자아낸다. 다른 기명에 비해 남아 있는 유물은 적은 편이며, 대표적인 작품으로는 철화백사죽문병이 있다. 편병은 조선 전기와 거의 유사한 기형을 유지하였으나 후기로 갈수록 구연부에 비해 굽의 지름이 넓어져서 안정감 있는 형태로 바뀌었다.

합은 분원 가마터에서 다량 출토되었는데 조선 전기와 큰 차이가 없다. 다만 후기로 갈수록 전체적으로 납작한 형태에서 둥그런 형태로 바뀌었으며 측면 곡선도 좀더 둥그렇게 바뀌었다. 이 중에는 묘지석을 넣는 묘지합도 새롭게 선을 보였다.

묘지석은 대부분이 철화백자로, 직사각형 형태가 주를 이루었고 새롭게 원통형과 접시형 묘지석도 등장하였다. 명기 역시 철화백자명기 일괄품이 대부분이고 일상 기명과 인물, 가마, 말이나 소 등이 함께 제

철화백자죽문병 전면에는 철화로 '九月初一'(구월초일)이라 적었고 뒷면에는 간략하게 대나무를 그렸다. 구월 초하루 어느 잔치에 사용된 술병이 아닐까 추정된다. 17세기, 높이 35.6cm, 일본 오사카 시립동양도자미술관 소장.

백자계 제기를 흉내내기 위해 거치문 돌기와 갈라진 굽, 턱이 진 구연부 등을 별도로 만들었다. 그릇 표면에 물레 작업 때 생긴 손자국이 그대로 남아 있다. 17세기, 높이 16.9cm, 국립중앙박물관 소장.

철화백자인형명기 묘 주인공의 살아 생전 가족들의 모습을 손으로 빚어 철화로 채색한 인형 명기들이다. 17세기, 높이 6.7~7.7cm, 국립중앙박물관 소장.

철화백자죽문편병 태토와 유약의 정제가 미비했는지 유색은 회색에 가깝지만 날카롭게 뻗은 댓잎과 굵은 마디의 묘사는 당대 최고 화원의 솜씨로 보인다. 17세기, 높이 18.4cm, 국립중앙박물관 소장.

철화백자보주형연적 연꽃봉오리를 형상화한 연적으로, 물이 나오는 구멍으로부터 세 갈래로 뻗어 나간 가지와 꽃잎이 철화로 그려져 있다. 17세기, 높이 13cm, 일본 오사카 시립동양도자미술관 소장.

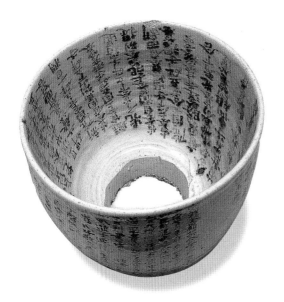

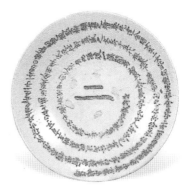

철화백자원통형묘지석 17세기에 새롭게 등장한 원통형 사발 묘지석으로 그릇 내외면에 묘지석의 주인공과 후손에 관한 글들이 철화로 빼곡하게 적혀 있다. 1675년, 높이 20.3cm, 일본 오사카 시립동양도자미술관 소장.

동화백자접시형묘지석 시계 방향으로 깊게 음각의 글씨를 새기고 그 위에 동화 안료로 채색을 하였다. 1684년, 입지름 20.5cm, 일본 오사카 시립동양도자미술관 소장.

작되었다.

연적은 이전에 비해 제작 숫자가 증가하였는데, 철화백자보주형연적이 대표적이다. 제기의 일종인 보(簠)와 궤(簋)에는 그릇 표면에 거치문(鋸齒文: 톱니 문양)을 부착하고, 굽에는 네 갈래 정도로 삼각형의 홈을 팠다. 보의 경우 그릇 측면의 선은 직선에 가까운데 이는 점차 부드러운 곡선으로 대체되었다.

이상과 같이 17세기의 백자 기형은, 조선 전기의 기형을 그대로 계승한 것도 있고, 햇무리굽 대접처럼 중국의 영향을 받은 기형도 등장하였다. 그러나 점차 초기의 기형은 사라지고 중국풍의 기형이 변화하면서 17세기 고유의 새로운 기형으로 바뀌어 나갔다.

17세기는 철화백자의 전성기답게 철화 문양이 다채롭게 시문되었다. 그 중 대표적으로 시문된 것은, 종속문으로 주로 쓰인 당초문을 비롯해서 운룡문, 각종 꽃과 호랑이와 사슴 등 동물을 그린 화훼·영모문, 매죽문과 같은 사군자류의 문양이다. 이 시기에는 같은 시기 중국이나 일본과는 달리 산수문이 백자에 시문되지 않았으며 길상문도 그 종류가 적은 편이었다.

운룡문이 시문된 대표적 자기로는 17세기 초기 작품인 국립중앙박물관에 소장된 철화백자운룡문항아리를 들 수 있다. 이 항아리에는 종속문으로 위쪽에 당초와 연판문을, 아래쪽에 삼각문과 당초문을 시문하였다. 용은 약간 굴곡진 목 부분과 직선에 가까운 몸통을 지니고 있으며 발톱은 세 개이다. 조선 전기에는 촘촘하던 비늘이 넓은 부채꼴 형태로 성글게 시문되었고, 입이 짧고 머리가 우스꽝스러운 모양이다. 용은 전체적으로 신비함과 위엄이 느껴지기보다는 약간 어설픈 모습으로 그려졌으며, 철화로 바뀐 시문 상황에 익숙지 않은 탓인지 선이 중간중간 끊어지거나 채색이 고르지 못하다.

이후 현종 말에서 숙종대에 접어들면 운룡문의 도상이 일대 변화를 겪는데 그러한 모습을 보여주는 것으로 개인 소장의 또 다른 철화백자

단의왕후 혜릉의 무인석 툭 튀어나온 광대뼈와 엄청난 주먹코, 귀밑까지 벌어져 이를 다 드러낸 입 모양에서 무인석의 위엄보다는 이웃집 아저씨 같은 친근감이 더 느껴진다. 1718년, 경기도 구리시 인창동 소재, ⓒ 방병선

8 혜릉은 경종 즉위 후 왕후에 추봉(追封)된 단의왕후 심씨(沈氏, 1686~1718)의 능이다. 단의왕후 심씨는 1686년(숙종 12)에 심호(沈浩)의 딸로 태어나 11세 때 세자빈에 책봉되었으나, 왕비에 오르지 못하고 33세의 나이로 소생 없이 생을 마감하였다.

운룡문항아리가 있다. 종속문으로 위쪽에는 당초와 연판을, 아래쪽에는 물결문을 배치하였고, 용의 목 부분은 커다란 고리를 그리면서 몸통과 이어져 있다. 굵은 선묘로 표시되었던 등의 가시는 작고 가는 것으로 대체되었으며 비늘은 더욱 촘촘하고 정교하게 시문되었다. 복선의 종 모양으로 표현된 구레나룻은 부드러운 곡선으로 크게 시문되었고 갈기는 한껏 멋을 부린 익살스런 형태로 바뀌었다.

17세기 말 숙종대에는 용을 표현하는 데 신비와 위엄 외에도 독특한 익살과 해학이 더해졌다. 국립중앙박물관에 소장된 또 다른 철화백자 운룡문항아리는 앞니를 다 드러내고 있는 용의 주먹코와 쑥 들어간 듯한 눈동자의 표현에 익살과 해학이 가득한데, 이러한 이미지는 1718년 (숙종 44) 단의왕후(端懿王后) 혜릉(惠陵)[8]의 무인석에 나타난 표현과도 일맥 상통한다. 이로써 과감한 생략과 단순화를 통해 극도로 양식화된 운룡문 도상이 지방 장인의 치기로 탄생된 것이 아니라 바로 왕실 취향의 한 단면임을 알 수 있다.

17세기에는 여러 화훼·영모문이 철화백자에 그려졌다. 대표적인 자기인 철화백자호로문항아리를 보면 공간의 구획 없이 자유롭게 호랑이를 해학적으로 표현하였고, 다른 면에는 두 마리의 백로를 시문하였다. 수준 높은 화원이 일필휘지로 그려낸 듯 호랑이 주변에 뭉게구름을 빠른 선묘로 묘사하였고 호랑이의 주요 특징을 잘 포착하였다. 뭉툭한 발, 우스꽝스럽게 삐져나온 이빨과 눈동자에서는 오히려 친근함과 천진함을 느낄 수 있다. 이 항아리의 문양에서 보이는 해학과 대상의 특징을 두드러지게 묘사한 묘법 등은 이른바 민화의 선구적인 모습으로 제시될 수 있을 것이다.

일본에 소장된 동화백자까치호랑이문항아리 역시 호랑이의 특징을 잘 포착하여 간략하고 굵은 선으로 묘사하였다. 호랑이가 앉아서 뒤를 돌아보는 모습은 19세기 민화의 표현과 유사한데, 이를 어느 시기로 추정해야 할 것인가는 앞으로의 연구 과제로 남아 있다. 그러나 작품의 기형과 대담한 묘사는 이미 앞에서 살펴본 것처럼 17세기에 표현된 문

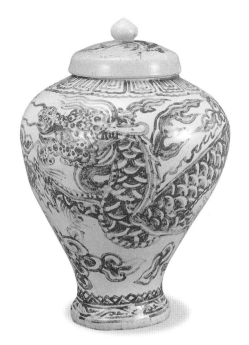

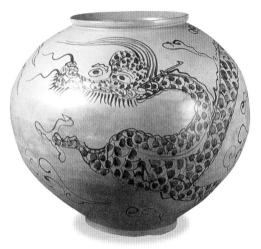

철화백자운룡문항아리 공상과학 영화의 주인공 동물 같은 모습의 용으로 둔중한 몸체와 콧김에 날리는 짧은 콧수염, 너무도 큰 구름 등 부조화의 조화를 추구한 작품이다. 17세기 전반, 높이 41.5cm, 국립중앙박물관 소장.

철화백자운룡문항아리 연체 동물 같은 몸매와 머릿기름을 잔뜩 발라 앞으로 쭉 내민 머릿결에서 웃음이 절로 나온다. 선으로만 표현한 구름에서 그린 이의 필력을 느낄 수 있다. 17세기 후반, 높이 33.9cm, 국립중앙박물관 소장.

동화백자까치호랑이문항아리 (좌) 궁중 취향의 문양으로, 길게 늘인 꼬리와 매서운 눈빛이 인상적이다. 17세기, 높이 28.9cm, 일본 민예관(民藝館) 소장.

까치호랑이 (우) 복을 전한다는 까치호랑이 그림은 18세기 후반에서 19세기에 걸쳐 많이 그려졌다. 이러한 도상은 이미 17세기의 의궤와 백자에 먼저 나타났다.

철화백자호로문항아리 조선 사람들이 가장 무서워하던 호랑이를 마치 집안
부엌 한 켠에서 기르는 고양이보다 더 만만하게 묘사하였다. 호랑이 뒤편으
로 대나무와 백로를 철화로 시문하였다. 17세기, 높이 30.1cm, 일본 오사카
시립동양도자미술관 소장.

철화백자포도원숭이문항아리 단아한 형태의 항아리에 큼직하게 포도넝쿨을 그리고, 원숭이는 상대적으로 비례를 무시하여 작게 그려 넣었다. 안료의 농담 조절에 실패했는지 철화 색상은 진한 편이다. 18세기 전반, 높이 31cm, 국립중앙박물관 소장.

양과 유사하다. 또한 앉아 있는 자세가 현종 14년(1673)에 편찬된 『영릉천릉산릉도감의궤』(寧陵遷陵山陵都監儀軌)[9]의 사수도(四獸圖) 중 백호도와 유사하여 숙종대의 작품으로 추정해도 무리는 없을 듯하다.

한편 국립중앙박물관에 소장된 철화백자포도원숭이문항아리는 18세기 전반의 작품으로 보이는데, 포도 나뭇가지를 타고 뛰노는 원숭이를 네 그룹의 포도송이와 함께 진한 철화로 표현하였다. 위아래에 종속문이 있으나 오목한 허리 아래 부분은 여백으로 남겨 두었다. 둥근 어깨에 펼쳐진 포도넝쿨과 가늘게 늘어진 가지에는 작가의 세련된 솜씨가 그대로 드러나 있다.

원래 원숭이를 뜻하는 한자어인 후(猴)가 제후의 후(侯)와 발음이 같은 이유로 포도원숭이문은 관직에 봉해지거나 승급되는 것을 상징한다. 중국에서는 원숭이가 벌집에서 꿀을 따거나 단풍나무에서 열매나 관인(官印)을 받는 도상을 그리는 데 반해 우리 백자에서는 대신 포도를 사용하였다. 이 작품은 숙종 후반에 관직 승급을 염원한 어느 사대부의 사랑방에 있었음 직하다. 4부에서 살펴본 철화백자포도문항아리(120쪽 참조)도 이 시기의 대표적인 화훼·영모문이다.

사군자 문양이 시문된 백자로는 4부에서 소개한 철화백자매죽문항아리(117쪽 참조)와 철화백자매죽문시명항아리(95쪽 참조), 그리고 1677년 작인 정사조명 철화백자전접시(97쪽 참조)를 들 수 있다. 끝으로 길상문의 경우 수복(壽福)을 기명에 직접 쓰는 형식의 자기가 대부분이나 종류는 그리 많지 않다.

9 산릉도감은 왕이나 왕비가 승하하여 국상을 당했을 때 임시로 설치하는 관청으로, 이때 각종 행사와 사용품 등을 그림과 기록으로 남긴 책자가 산릉도감의궤이다. 경기도 여주에 있는 영릉(寧陵)은 효종과 인선왕후의 쌍릉이다.

3

회화와 도자의 만남

18세기

18세기는 이른바 영·정조대의 문예 부흥기로 정치·경제적인 안정에 힘입어 많은 분야에서 화려한 문화의 꽃을 피운 시기이다. 이 시기에 제작된 대다수의 백자들 역시 단아한 색상에 다양한 기형과 문양 등 독특한 조형미를 지니고 있었다. 특히 17세기에 생산이 부진했던 청화백자가 다시 제작되어 크게 유행하였고, 사번의 허용과 양반 수의 증가 등으로 왕실뿐 아니라 문인 사대부 취향의 그릇들도 다수 제작되었다.

이에 따라 청화백자에 새롭게 산수문이 등장하고 조선 고유의 달항아리와 떡메병이 출현하였으며, 시정(詩情)이 넘치는 작고 아담한 각종 연적과 필통 등 문인을 상징하는 문방 기명의 생산이 확대되었다. 또한 앞시대에 유행했던 매죽문이나 송죽문과 더불어 초화문으로 이루어진 사군자 문양도 새롭게 등장하였으며, 자기 위에 시·서·화를 함께 묘사하는 방식과 각종 길상문도 등장하였다.

그뿐 아니라 중국과의 관계가 개선되면서 사대부 관리들의 거듭된 연행을 통해 중국 그릇의 수입도 증가하였다. 이에 따라 중국 자기의 양식적 특징인 각형 기형이나 여러 장식 기법이 조선 백자에 응용되어 나

청화백자동정추월문접시 접시 오른쪽
에 악양루를 커다랗게 배치하고, 왼쪽
으로 달빛 아래 뱃놀이를 즐기는 모습
을 그린 소상팔경 동정추월의 전형적인
도상이다. 18세기 후반, 입지름 29cm,
국립중앙박물관 소장.

타났다. 영조 전반기에 분원이 있었
던 금사리와 영조 28년(1752)에
이동한 분원리에서 출토된 도
편들을 보면 각형 기형들이
많이 발견된다.

백자의 색상은 우윳빛의
맑은 유백색이 주를 이루었고,
조선의 고유 양식이든 중국에
서 유래된 외래 양식이든 조선 후
기 최고 품질의 백자가 이 시기에 집중적으로 제작되었다. 이는 영조와
정조 같은 든든한 후원자와 자기의 수요층으로 새롭게 등장한 사대부
문인의 미적 취향이 그릇에 그대로 반영되었기 때문이다.

기형

18세기의 대표적인 기형으로는 이전 시기에 이어서 대
접과 접시, 항아리와 병, 합, 문방구와 제기, 묘지석과 명
기 등이 있으며, 여기에 각형 기형과 달항아리, 떡메병
등이 새롭게 추가되었다.

먼저 대접과 접시는 남아 있는 유물이 적은 편이라 그 전모를 파악하
는 것이 쉽지 않다. 그 중 청화백자동정추월문접시를 보면 내면에 음각
원문이 없고 굽이 상대적으로 넓어졌으며, 지름이 29cm로 이전 시기에
비해 접시의 크기가 커진 것을 알 수 있다.

항아리는 키가 큰 입호와 둥그런 원호가 제작되었다. 특히 이 시기
에는 높이 40cm 이상의 대형 입호들이 활발히 제작되었는데 아쉽게도
편년을 파악할 수 있는 작품이 단 한 점도 없다. 따라서 유색과 문양들
을 전반적으로 참고하여 양식의 흐름을 파악해야 한다. 이런 의미에서
각종 의궤도 속에 나타난 운룡문항아리의 기형 변화를 참고할 필요가
있다.

정조 19년(1795)에 편찬된 『원행을묘정리의궤』(園幸乙卯整理儀軌)[10]

10 정조는 을묘년(1795)에 어머님
혜경궁 홍씨의 회갑을 맞아 사도
세자의 무덤인 현륭원을 함께 전
배하고 화성(지금의 수원)에서 회
갑연을 성대하게 베풀었다. 당시
상황을 상세히 기록해 놓은 보고
서가 바로 『원행을묘정리의궤』이
다. 8일간의 행차 전모를 한눈에
파악할 수 있을 만큼 치밀하게 기
록돼 있으며 단원 김홍도의 유려
한 필치로 그려진 반차도(班次圖)
가 수록되어 있다.

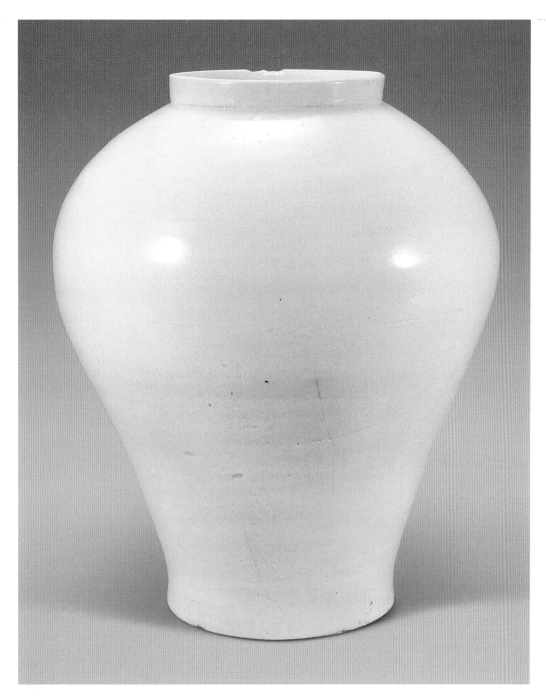

백자항아리 18세기 백자항아리(입호)는 구연부가 직립하고 어깨가 당당하며 전체적으로 둥근 맛을 준다는 것이 특징이다. 우윳빛의 광택이 은은하다. 18세기, 높이 37.5cm, 호림박물관 소장.

화룡준(畵龍樽) 희미하긴 하나 그릇의 상하 종속문으로 여의두문과 연판문이 보이며, 18세기 입호와 거의 유사한 형태를 지니고 있다. 『원행을묘정리의궤』에서 인용.

의 화룡준(畵龍樽)을 보면, 구연부는 직립해 있고 구연부에서 내려오는 곡선은 원형을 이루다가 어깨 부근에서 팽창해 벌어지고 다시 오므라들어, 다리 부근에서 직사선을 이루면서 굽까지 내려온다. 실제 작품들을 보아도 거의 유사한 S자 형태를 이루고 있다. 이에 반해 대개 높이가 30cm 미만인 항아리들은, 구연부와 어깨는 부드럽게 처리되었지만 어깨에서 굽까지 바로 식사선으로 내려오므로 더욱 강렬한 식선의 느낌을 준다.

둥그런 항아리, 즉 원호는 최대 지름과 높이가 거의 1대 1을 이루는 달항아리가 대세를 이루었다. 간송미술관 소장의 백자항아리는 곡선의 흐름이 하얀 유색과 조화를 이루며 조선 민족이 애호하던 둥근 맛을 그대로 보여준다. 이런 달항아리는 숙종 말부터 약 100여 년간 집중적으로 제작되다가 사라진 기형으로, 항아리뿐 아니라 병이나 다른 기형에서도 달항아리와 같은 원형미가 주류를 이루었다.

달항아리가 조선 고유의 독특한 기형이라면 면각 기법의 팔각항아리는 중국 양식의 외래 기형으로 유추된다. 면각 기법은 중국의 명·청 교체기를 전후해서 급격히 증가한 양식인데, 이전에는 일부 제기류에서만 보이던 것이 일반적인 병이나 항아리에도 응용되어 더욱 보편화되었다.

병은 주병과 편병이 주류를 이루었는데, 주병은 목이 길게 똑바로 올라가서 구연부에서 도톰하게 밖으로 말린 형태와 바로 잘린 형태 두 가지가 있다. 몸체는 둥그런 달항아리 형태와 각형의 두 종류가 주를 이룬다. 주로 팔각 형태인 각병은 각항아리와 마찬가지로 중국의 영향을 받아 제작된 것으로 보인다. 편병은 굽이 구연부에 비해 상대적으로 넓어져서 안정감을 주는데, 몸의 측면에 고리나 다람쥐 같은 것을 별도로 제작하여 부착한 것이 종종 눈에 띈다.

이밖에 떡메병이라는 조선 고유의 독특한 기형이 등장하였고, 표주박을 형상화한 중국풍의 각형 표형병도 등장하였다. 특히 떡메병은 달항아리와 함께 18세기를 대표하는 고유 기형이었으나, 19세기에 들어 자취를 감추었다. 각병 가운데는 사각병처럼 몸체뿐 아니라 굽 자체도

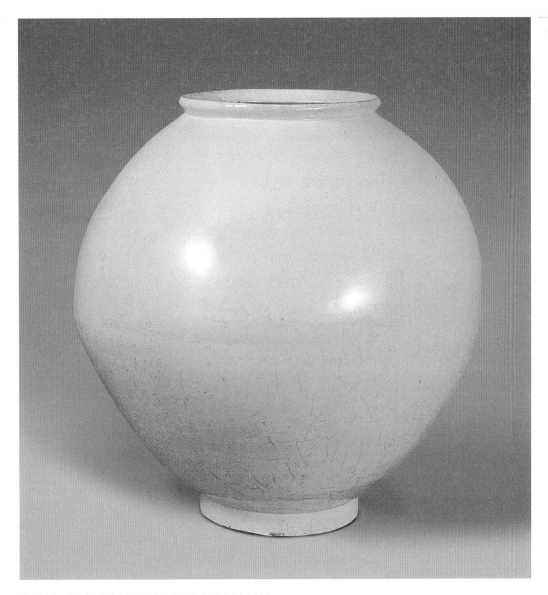

백자항아리 상하 좌우가 거의 대칭을 이루는 전형적인 달항아리이다. 신기하게도 이런 형태의 항아리는 같은 시기 중국이나 일본 등지에서는 나타나지 않는다. 18세기, 높이 40.7cm, 국립중앙박물관 소장.

각을 이루어 전체가 다각형인 것도 있다.

해강도자미술관 소장의 진상다병(進上茶甁)명 철화백자병(69쪽 참조)은, 『승정원일기』 영조 3년(1727)의 기록으로 보아 영조가 보위에 오르기 전 분원 도제조로 활약했던 1710년에서 이 기록이 씌어진 1727년, 나아가 1730년대까지 제작 연대 추정이 가능하다. 이 병의 형태를 보면, 조선 전기에 비해 목 부분이 길어졌고 몸통의 곡선은 굽에서 작은 타원을 그리면서 올라가다가 목 부분에 와서 변곡점을 형성하는데, 여기서부터 구연부까지는 거의 직선에 가깝다. 몸통이 둥근 원을 그리는 이후의 병들에 비해 세장(細長)한 감을 주지만 전체적인 선의 흐름에서 원형미를 찾아볼 수 있다.

18세기에 접어들면 묘지석을 넣어 두는 합이 세트로 제작된 것을 많이 볼 수 있는데 이전의 둥글납작한 기형에서 둥그런 형태로 바뀌었다. 뚜껑에는 양각의 선문이 조각된 경우가 많다. 묘지석은 대부분 청화백자로 직사각의 판형이지만, 모서리가 둥글게 처리된 것이 새롭게 등장하였다. 명기 역시 청화백자로 제작되었으며 일상 기명이 대부분으로, 인물이나 동물 형태의 명기들은 많이 줄어들었다.

또한 이 시기에는 문인 수요층이 확대되어 문방 기명의 제작 수량이 늘어나고 종류도 다양해졌다. 연적을 보면 기존의 기형 이외에 팔각·사각 같은 각형이 등장하였고 조선 고유의 두꺼비나 개구리연적, 무릎연적, 복숭아연적처럼 다양하고 정감 어린 작품들이 제작되었다. 필통과 지통(紙筒) 역시 이전에 비해 제작 수량이 증가하였으며 그밖에 꽃꽂이에 사용되는 수반과 향로 등도 제작되었다.

백자묘지합 묘지합과 묘지석이 한 세트를 이루는 것으로, 이 묘지석의 주인공이 홍성민(洪聖民)이라는 등의 내용이 청화로 정갈하게 씌어져 있다. 유색이 맑고 청화 색상과 서체도 빼어나다. 1710년, 높이 23cm, 해강도자미술관 소장.

청화백자팔각병 원통형으로 성형한 후 팔각의 면을 내어 각병으로 만들었다. 팔각의 몸체 두 면에 걸쳐 각기 국화, 난초, 패랭이꽃, 부채꽃 등을 청초하게 시문하였다. 18세기 중반, 높이 11.3cm, 일본 오사카 시립동양도자미술관 소장.

청화백자동자조어문떡메병 무릎까지밖에 안 차는 시내에서 떠꺼머리 총각이 낚싯대를 드리우고 있고, 그 오른쪽에는 바위 절벽과 풀이 사실적으로 묘사되어 한적한 분위기를 자아낸다. 18세기 중반, 높이 25cm, 간송미술관 소장.

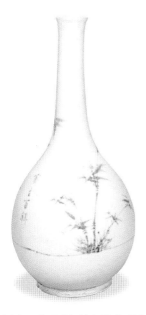

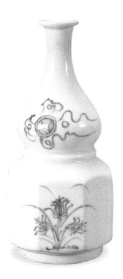

청화백자죽문병 몸체의 3분의 1쯤 되는 곳에 지표면을 상징하는 선을 긋고 가느다란 대나무를 멋들어지게 그려 넣었다. 길게 뻗은 병의 목과 대나무가 서로 키 자랑을 하는 듯하다. 18세기, 높이 35.2cm, 일본 오사카 시립동양도자미술관 소장.

청화백자팔보문표형병 주병과 팔각병을 별도로 제작하여 부착한 병이다. 위쪽에는 팔보문(八寶文)이, 아래쪽에는 난초 등 초화문이 시문되었다. 18세기, 높이 21.1cm, 국립중앙박물관 소장.

동화백자복숭아연적 탐스런 천도복숭아의 모습을 그대로 연적으로 옮겨 놓았다. 빨간 동화 안료가 주구를 중심으로 끝부분에 채색되었다. 18세기 후반, 높이 12cm, 국립중앙박물관 소장.

문양

18세기에는 이전 시기에 주를 이루던 운룡문과 화훼·초충문, 사군자 이외에 산수문이 새롭게 등장하였다. 또한 각종 길상문도 다채롭게 시문되었으며 문자도 도안화되어 문양의 한 요소로 자리하였다.

18세기의 운룡문은 사실성에 바탕을 둔 정교한 묘사가 두드러진다. 그러나 17세기 철화백자의 용 같은 대담하고 성성한 모습은 보이지 않는다. 일본에 소장된 청화백자운룡문항아리에는 위엄과 기개가 가득하고, 정교한 필선과 채색으로 다듬어진 용맹스런 용의 모습이 나타난다. 위쪽에는 당초문과 복선의 영지형 여의두문이, 아래쪽에는 규형(圭形)[11]의 연판문과 영지문이 종속문으로 시문되었다. 구름은 영지형 구름과 이른바 만(卍)자형 구름이 구륵 기법으로 시문되었다. 이전에 비해 다섯 개로 늘어난 용의 발톱은 매와 같고, 호랑이 같은 발은 여의주를 잡아채기 직전의 생생한 모습이다. 양쪽 눈가와 입 주위를 뒤덮은 바늘 모양의 하얀 털은 용의 위엄을 강조하기 위한 것으로 보이며, 비늘은 마치 잉어의 그것을 연상시키듯 진한 청화와 묽은 청화, 흰 여백의 3등분으로 나뉘어 농담의 효과를 연출하였다. 이전보다 크기가 줄어든 여의주는 아래위로 화염이 연결되고 옆에 고리가 달려 있는 형상으로 짙게 채색되었다.

이와 달리 국립중앙박물관에 소장된 청화백자운룡문항아리의 용은 전반적인 분위기는 앞의 것과 흡사하지만 세부 표현은 사뭇 다르다. 우선 종속 문양에 나타나는 여의두문이 좀더 화려한 영지형 문양으로 바뀌었으며, 아래쪽 종속문은 3단으로 늘어났다. 주 문양인 용을 보면, 목 두께와 몸통 두께가 거의 유사해서 둔중한 느낌을 준다. 몸통의 움직임이 둔화되어 엉금엉금 여의주를 쫓아가는 형상이고, 눈은 동그랗고 작은 안경 모양이며 눈꺼풀의 표현도 도식화되었다. 머릿결은 방사선 모양을 이루는 사선형으로 대체되어 가장 큰 변화를 느낄 수 있는데, 17세기 중국 자기의 용문에서 이런 표현을 많이 찾아볼 수 있다. 또한 이전에 보이지 않던 등의 서기(瑞氣)가 선명하게 등장하였고, 구름은 만

11 규(圭)는 홀(笏)이라고도 하는데, 왕이나 왕세자가 연회 때 손에 드는 물건이다. 대개는 옥으로 제작하며, 청옥과 백옥의 두 종류가 있다. 끝은 삼각형 모양이고 몸통은 직사각형이다.

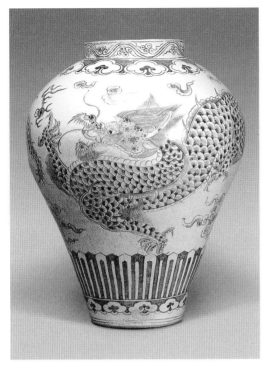

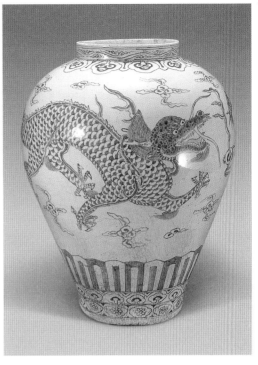

청화백자운룡문항아리 "내가 정말 조선의 용이다"라고 외치듯 당당한 자태를 뽐내고 있으며, 각 부분의 명암과 농담 처리가 일품이다. 18세기 청화백자의 운룡문 중 가장 사실적이고 정교하게 묘사되었다. 18세기 중반, 높이 56.2cm, 일본 오사카 시립동양도자미술관 소장.

청화백자운룡문항아리 엉금엉금 기어가는 듯한 자세, 방사선 모양으로 옆으로 뻗은 머릿결과 짧은 다섯 개의 발톱, 안경을 쓴 듯한 눈 모양 등이 매우 해학적인 분위기를 자아낸다. 18세기 후반, 높이 54.6cm, 국립중앙박물관 소장.

(卍)자형만 표현되었다.

이처럼 18세기에는 사실적인 용의 묘사를 기본으로 하면서도 용맹스런 이미지를 강조한 표현과, 그러면서도 해학적인 면이 남아 있는 두 가지의 도상이 공존하였다.

다음으로 영모문에는 학·사슴·거북 같은 문양뿐 아니라 모란공작문과 분재화조문, 까치호랑이문 등이 시문되었다. 포도원숭이문 또한 계속 등장하였으며 새로운 매조문의 형태도 선을 보였다. 한편 초충문은 의미상으로 볼 때 길상문의 일부로, 화려하고 장식적인 채색이 특징이다. 전체 화면 구성상 생명이 짧은 곤충이나 일년생 국화가 주 문양을 차지한 것은 자손 번영과 영원한 생명을 우의적으로 표현한 것으로 해석할 수 있다.

청화백자팔각병의 패랭이꽃

초충도 오이밭의 청개구리를 그린 장면으로, 청화백자에 자주 등장하는 패랭이꽃과 나비, 영락없는 조선의 청개구리가 정교한 필치로 그려져 있다. 정선, 30,5×20,8cm, 《초충팔폭》의 부분, 간송미술관 소장.

12 경기도 화성시에 소재한 사찰. 본래는 신라 문성왕 16년(854)에 창건된 갈양사로서 청정하고 이름 높은 도량이었으나, 병자호란 때 소실된 후 폐사되었다. 정조는 부친인 사도세자의 넋을 위호하기 위해 경기도 양주 배봉산에 있던 부친의 묘를 천하제일의 복지(福地)라 하는 이곳 화산으로 옮겨 와 현륭원(뒤에 융릉으로 승격)이라 하고, 용주사를 세워 현륭원의 능사(陵寺)로 삼았다.

호암미술관 소장의 청화백자모란공작문항아리는 네 부분을 단선 능화형의 얇은 음각선으로 구획하고 그 안팎으로 문양을 시문하였으며, 종속문으로 이중의 여의두문대를 돌렸다. 능화형 밖에는 마름모꼴 안에 '壽' 자를 도안화하여 쓴 후 여백에 빈틈없이 배치하였다. 능화형 안에는 꽃 중의 왕이며 부귀를 상징하는 모란에 공작과 수석까지 곁들이고 여백에는 구름을 시문하였다. 이런 모란공작문은 중국에서 이미 원대를 거쳐 명대에 크게 유행하였으며 청대 건륭제(1736~1795) 때의 백자에 많이 등장하였다.

청화백자까치호랑이문항아리는, 옆으로 길게 뻗은 상단의 소나무 가지가 화면 중앙까지 내려와서 호랑이의 머리와 닿을 듯하고 바로 위의 가지에는 까치가 호랑이를 놀리는 듯한 모습이 청화로 시문되었다.

사군자문으로는 패랭이꽃, 붓꽃, 국화, 난초, 선인초 등이 사군자의 형식을 갖추고 새롭게 시문되었다. 일본에 소장된 청화백자초문팔각항아리(74쪽 참조)에는 능화형을 사면에 배치하여 공간을 사등분하였고, 능화형 안에 난초와 패랭이꽃, 선인초, 국화를 시문하였다. 아래 부분에는 지면을 연상시키는 점을 서너 개 찍어서 야생의 자연스러운 모습을 강조하였다. 이 문양들은 겸재의 《초충팔폭》에 나타난 패랭이꽃이나 국화와 유사한 모습을 지니고 있어서 당시 화풍을 반영했을 가능성을 시사한다. 초화문이 아닌 매란국죽의 전통적인 사군자도 사각병에 청화로 시문되었다.

정조 이후에는 백자의 문양에 분재문도 등장하는데, 이는 당시 도시적인 분위기에 편승하여 분재가 유행함에 따라 생긴 자연스러운 결과로 해석된다. 일본에 소장된 청화백자매수문(梅樹文)각항아리에는 매화가 분재된 모습으로 그려져 있다.

일본에 소장된 청화백자동화연화문항아리에는 연꽃과 봉오리를 붉은 동화로, 잎과 가지를 청화로 채색하였다. 이 작품은 용주사(龍珠寺)[12]에 비장되어 오다가 일제시대에 일본으로 건너간 것으로 추정되며, 혹 정조대 후반 용주사 불화 제작에 참여했던 김홍도가 문양 시문에 간여

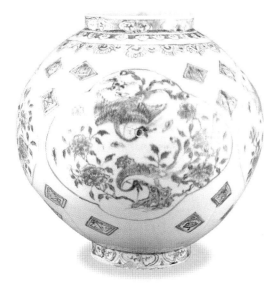

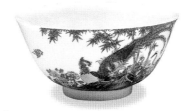

청화백자모란공작문항아리 청화가 시문 과정에서 번진 탓으로 일부 문양이
흐릿하긴 하나 온갖 길상문이 항아리 가득 시문되어 당시 수요층의 경향을
그대로 보여준다. 18세기 후반, 높이 29.5cm, 호암미술관 소장.

중국 분채모란공작문완 부귀와 안녕을 상징하는 모란공작문은 조선뿐 아니
라 중국에서도 크게 유행하여 이처럼 분채로 화려하게 시문되었다. 청 옹정,
높이 7.7cm, 대만 타이베이 고궁박물원 소장.

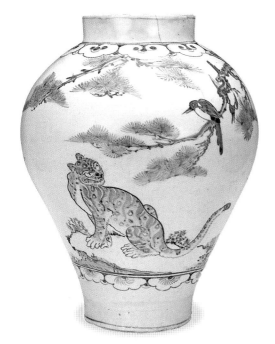

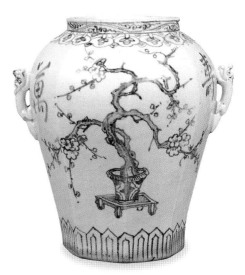

청화백자까치호랑이문항아리 17세기 동화백자에 나타난 호랑이와 비교하
여 매우 사실적으로 표현된 호랑이가 손을 뻗으면 금세라도 낚아챌 위치의
까치를 노려보고 있다. 구수한 옛날 이야기의 한 부분 같은 장면이다. 18세기
후반, 높이 42.5cm, 국립경주박물관 소장.

청화백자매수문(梅樹文)각항아리 화분 위에 흐드러지게 핀 매화나무를 화면
가득 묘사하였고, 다람쥐 두 마리를 양 측면에 부착하여 장식 효과를 한층 두
드러지게 하였다. 18세기 후반, 높이 28.7cm, 일본 오사카 시립동양도자미술
관 소장.

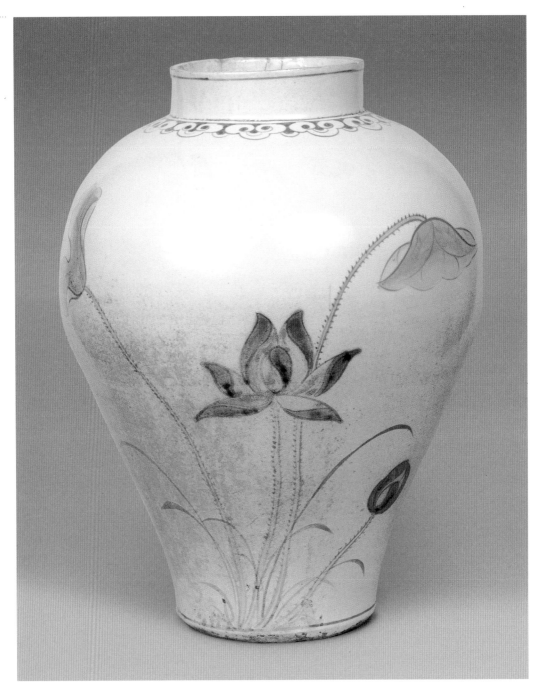

청화백자동화연화문항아리 누가 봐도 한 폭의 문인화를 연상시키는 작품으로, 청화와 동화의 농담 처리가 뛰어나며 연꽃의 모양도 항아리에 맞게 조절되었다. 18세기 후반, 높이 44.6cm, 일본 오사카 시립동양도자미술관 소장.

하지 않았나 하는 추측이 들 만큼 명품이다. 빨갛게 만개한 연꽃과 좌우 아래로 내려뜨린 파란 연잎은 색상의 대비가 부드러워 마치 수채화를 보는 듯한 느낌이다. 또한, 가지 하나하나에 나타난 사실성은 붉은색과 푸른색의 호화스러운 색상 배합과 함께 아취와 품격을 그대로 자아낸다.

18세기에 들어서면서 산수문이 시문된 자기 제작이 활발해졌다. 사대부 계층이 백자의 주 수요층으로 부상한 요인도 있었지만, 중국에서 《개자원화전》(芥子園畵傳) 등의 화보(畵譜)가 전래되고[13] 진경산수화와 남종(南宗) 문인화[14]가 유행하는 등 회화에서도 괄목할 만한 변화가 일어났으며, 계속된 연행(燕行)에 따른 중국 자기의 유입도 그 요인으로 한몫했을 것으로 짐작된다. 백자에 산수문이 시문되면서 바야흐로 회화와 공예의 본격적인 만남이 이루어진 것이다.

산수문 중에서 가장 주목되는 것은 소상팔경문이다. 호암미술관에 소장된 청화백자산수운룡문연적의 여덟 면에는 동정추월(洞庭秋月)에서 소상야우(瀟湘夜雨)와 강천모설(江天暮雪)에 이르기까지 여덟 개의 주제 문양을 사각의 테두리 안에 시문해 놓았다. 그림의 제목은 따로 적지 않았는데 보기만 해도 화제를 다 알 정도로 각 장면의 특징을 잘 묘사하였다.

국립중앙박물관 소장의 청화백자산수매죽문항아리에는 양면에 각각 동정추월과 산시청람(山市晴嵐)을 묘사해 놓았다. 먼저 동정추월도의 경우 복선의 능화형 안에 악양루(岳陽樓)[15]로 보이는 누각을 화면 오른쪽 아래에 배치하였고, 원경에는 물결에 휩싸인 봉우리와 달을 뚜렷이 그려 넣어 동정추월임을 쉽게 확인할 수 있다. 중경은 거의 비워 놓다시피 하였고 간간이 가로로 그은 선은 달빛 고요한 강 풍경에 운치를 더해 준다. 산시청람도 역시, 복선의 능화형 안의 왼쪽에 바위가 있고 그 위에 환담하는 두 사람이 배치되었으며, 원경의 산 위로는 달이 걸려 있다. 산시청람의 주제에서 가장 핵심적인 소재인 이야기하는 두 사람을 길게 뻗어 나온 근경의 바위 위에 배치하여 산시청람도임을 암시

13 18세기 초반에 조선 화단에 전해진 중국의 화보는 조선의 남종 문인화 등에 많은 영향을 미쳤다. 대표적으로 《개자원화전》, 《당시화보》(唐詩畵譜), 《고씨화보》(顧氏畵譜), 《십죽재화보》(十竹齋畵譜) 등이 있다. 대개 17세기에 편찬된 이 화보들은 중국 각 시대별 중요 화가들의 그림이 도해(圖解)되어 있어 그림을 배우는 교재로서뿐 아니라 백자에 그림을 그리는 데 더없이 좋은 참고서 역할을 하였을 것이다.

14 전문적인 화가가 아닌 사대부 계층이 여기(餘技)로 그린 그림을 문인화라 한다. 처음에는 특정한 양식이 없었으나 원 말 4대가의 출현으로 산수화 양식의 전형이 완성되었다. 이를 남종화, 남종 문인화, 또는 남화(南畵)라고 한다. 우리나라에서는 조선 전기에 강희안(姜希顔) 등의 문기(文氣) 넘치는 문인화가가 있었으나, 남종화가 본격적으로 수용되고 유행하였던 17세기 이후부터 강세황(姜世晃)·이인상(李麟祥) 등의 남종 문인화가가 나왔고, 조선 후기에는 김정희(金正喜) 같은 대가가 나오기도 하였다.

15 중국 호남성 동정호 주변에 위치한 누각으로, 소상팔경 중 동정추월에 등장하는 모티프이다.

하고 있다. 두 장면 모두 평면의 회화에서는 느끼지 못하던 무한한 공간감과 입체감을 둥근 항아리의 기형을 잘 응용하여 표현하였다.

1776년에 제작된 것으로 추정되는 호암미술관 소장의 병신(丙申)명 각병은 도식화된 소상팔경문을 보여준다. 능화형 안에 산시청람과 동정추월의 두 장면을 시문하였는데 동정추월의 경우 ㅋ자형으로 근경·중경·원경을 배치하였다. 누각이 위치한 바위 절벽이 화면 중앙으로 이동하여 중경이 근경과 원경의 흐름을 막아 답답한 느낌이다. 근경으로 옮겨진 강물과 배의 표현에서도 공간 확대는 보이지 않고 도식화된 표현이 감지된다. 산시청람의 경우도 근경의 바위와 원경의 산이 상·하로 화면 전체를 구획하여 공간의 확대가 이루어지지 못했다. 나무의 표현은 사실성이 줄어들었고 수파묘와 강에 떠 있는 배 역시 형식화되어 공간감을 지향하기보다는 도안화된 요소들로 종합된 느낌을 준다.

한편 간송미술관 소장의 청화백자동자조어문떡메병에 그려진 동자조어도(童子釣魚圖)는 두루마리 형식으로 그림을 감상하도록 시문되어 있다. 바위는 부벽준(斧劈皴)[16]에 가까운 필법을 사용하였고, 드리워진 낚싯대는 사실적으로 윤곽선을 표시하여 조선 사대부의 미적 취향을 유감없이 발휘하였다.

길상문은 '福', '祿', '壽', '壽福疆寧', '萬壽無康' 등이 해서체의 준수한 서체로 시문되다가 점차 도안화된 형태로 바뀌었다. 또한 기면 전체에 길상적 의미의 동물이나 사물이 등장하는 경우가 빈번해졌다. 국립중앙박물관 소장의 청화백자가구선인용봉문항아리는 어깨 부분에 단선의 원이 셋 배치되어 있는데 그 안에 정갈한 서체로 福·祿·壽를 각각 써넣었고, 몸통 중앙부에 위치한 세 개의 능화형 안에는 가구선인(駕龜仙人)[17]과 운룡문, 운봉문을 시문하였다. 호암미술관 소장의 거북연적은 하도(河圖)를 거북의 등에 청화로 시문하였는데 이로 미루어 주역에 관한 당시의 취향을 알 수 있다. 『주역』 팔괘의 근원인 하도낙서(河圖洛書) 도상은 『서경』(書經) 「홍범구주」(洪範九疇)의 기원이 되는 것으로, 중화 문화의 원류를 상징한다.[18] 따라서 진경시대 조선 중화를

16 마치 도끼로 찍어 낸 듯 깎아지른 바위를 표현하는 데 사용하는 준법으로, 붓을 힘차게 내려그어 표현한다.
17 거북을 타고 바다를 가로지르는 선인과 구름을 묘사한 것으로, 조선시대 왕의 행차용 깃발에도 이 문양이 시문되었다.
18 옛날 중국의 우(禹) 임금이 물을 다스릴 때, 낙수(洛水)에서 나온 거북의 등에 쓰여 있었다는 글씨를 말한다. 『서경』의 「홍범구주」는 이 글씨의 이치에 따라 만든 것이라 한다. 「홍범구주」는 기자(箕子)가 가르친 위대한 법인 홍범(洪範)과 아홉 가지 강령인 구주(九疇)를 합쳐 부르는 말이다.

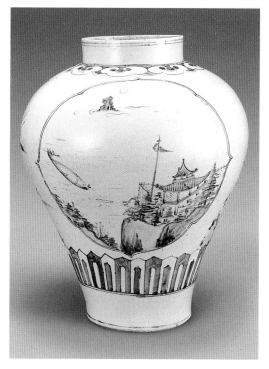

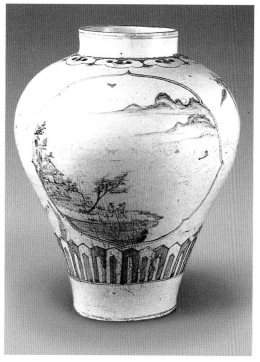

청화백자산수매죽문항아리(동정추월)　오른쪽 하단에는 악양루가 정교하게 시문되었고 악양루 옆의 나무들은 빠르게 좌우로 붓질하여 마치 겸재 정선이 소나무를 그릴 때 사용한 필법과 유사하다. 18세기 중반, 높이 38.1cm, 국립중앙박물관 소장.

청화백자산수매죽문항아리(산시청람)　대각선으로 마주 보고 있는 근경의 바위와 원경의 산 사이로 한적하게 노를 젓는 사공이 보인다. 조선 백자만이 갖는 독특한 공간감을 연출하고 있다. 18세기 중반, 높이 38.1cm, 국립중앙박물관 소장.

청화백자산수운룡문연적　윗부분에는 구름 사이를 헤치고 나오는 용이 사실적으로 그려졌고 몸체 팔면에는 소상팔경 여덟 장면이 오른쪽으로 돌아가면서 차례로 묘사되었다. 18세기 후반, 높이 11.8cm, 호암미술관 소장.

청화백자가구선인용봉문항아리　구름을 타고 날아가는 선인을 힘차게 쫓아가려는 듯 바다 위의 거북 주위로 물결이 거세게 일어나는 모습이 사실적으로 표현되었다. 18세기 전반, 높이 38.2cm, 국립중앙박물관 소장.

사상적 기반으로 여기던 이 시대 사대부들에게는 더 없이 좋은 작품이었을 것이다.

이처럼 18세기 백자에는 새로이 산수문이 추가되어 사군자류의 문양에만 국한되었던 회화적 표현이 더욱 다양하게 나타났다. 시문 형식도 주제문의 테두리를 원형·사각·능화형으로 구획한 후 그 안에 문양을 시문함으로써 입체적인 그릇 표면이 마치 평면의 한 폭 화면으로 기능하도록 하였다. 또한 청화와 철화·동화 안료를 그릇 장식에 적절히 혼합하여 화려한 분위기를 연출하였다.

4

길상문에 띠운 조선의 꿈

19세기

19세기에 접어들면서 상품 경제의 발달과 국경 무역 등으로 많은 중인들은 부를 축적하게 되었고, 신분제의 동요와 맞물리면서 양반층의 증가로 이어졌다. 이는 전반적인 자기 수요층의 확대로 이어졌는데 당시에는 시대 미감과 기호의 변화에 따라 장식적이고 화려한 자기가 유행하였다. 청화백자의 생산과 유통은 이전에 비해 훨씬 활발해졌고 앞시기에 이어 문방 기명의 생산이 증가하였다. 경기도 광주 분원리 가마터에서는 이 시기의 청화백자 파편이 그 어느 때보다도 많이 발견되었는데, 당시에는 일부 지방 가마에서도 청화백자를 생산하였다. 각양각색의 연적과 필통이 조선시대를 통틀어 가장 많이 제작되었으며, 음식기명의 수요도 늘어 칠첩이나 구첩 같은 반상기의 제작이 증가하였다.

한편 청 문물에 대한 호상(好賞)은 18세기 정조 이후부터 심화되어 19세기에는 청 자기의 장식 기법을 조선 백자에 그대로 응용하고자 하는 성향이 양식에 드러난다. 그릇 전면에 청화나 철화·동화 안료를 채색하여 중국의 단색유(單色釉) 자기를 모방한 그릇을 비롯해 중국의 기형이나 문양을 그대로 모사하는 경우도 있었다. 중국에서 유행한 복고

풍의 자기 제작에 영향을 받아 중국 명대 연호를 새긴 대명선덕년제(大明宣德年制)명의 청화백자들이 등장하였다.

이와 함께 한글로 간지(干支)와 그릇의 사용 목적, 사용처, 수량 등을 끌로 새겨 넣은 그릇들이 남아 있는데 이를 통해 당시 대전(大殿) 등에 어떠한 그릇들이 어떻게 납품되었는지 그 양상을 알 수 있다. 이처럼 한글로 명문을 새기는 것은 자기뿐 아니라 당시 궁중 공예품에 전반적으로 나타나는 현상이었다. 또한 청화로 명문을 새긴 그릇들도 이전에 비해 증가하였다.

결국 19세기에는 기형과 문양에 있어 18세기보다 중국풍에 훨씬 가까운 그릇들이 제작되었다.

기형 19세기는 가장 다양한 기형이 출현한 시기로 전대에 유행하던 대접과 접시, 항아리와 병, 묘지석, 각종 연적과 필통 이외에도 촛대, 향로, 합, 주자, 떡살, 양념통 등 자잘한 생활 기명들이 제작되었다. 이는 수요층의 확대와 상품 경제의 발달에 힘입은 것이다.

대접은 반상기의 일부로 많이 제작되었다. 이 시기의 대접을 보면 전체적인 형태는 이전 시기의 대접들과 유사하지만 기벽(器壁)이 두껍고 크기가 커졌다. 또한 이른바 '왕사발'이라 불리는, 지름이 30cm가 넘는 대형 대접도 제작되었다. 굽 지름은 넓은 편이며 구연부는 살짝 밖으로 벌어졌고 측면 곡선은 부드럽게 반전되어 구연부와 굽을 연결시키고 있다.

접시는 원형 접시뿐 아니라 사각, 팔각 등의 각접시가 새롭게 제작되었다. 특히 굽 지름이 이전에 비해 상대적으로 넓어져서 더욱 안정적이며, 전체 형태는 중국의 접시와 유사하다. 한편 이 시기의 접시와 대접 중에는 간지와 그릇의 사용 목적, 사용처, 수량 등이 한글로 음각되어 있어 당시 그릇이 만들어진 배경을 이해하는 데 도움을 준다. 예를 들어 일본에 소장된 청화백자복(福)자문접시에는 '갑진가례시큰뎐고간뎍

중국 분채매죽문접시 홍매화와 대나무에 시 한 수가 어우러진 분채접시로 굽바닥이 상대적으로 이전 시기에 비해 넓다. 이러한 기형은 19세기 조선 백자에 등장한다. 청 건륭, 입지름 17.2cm, 대만 타이베이 고궁박물원 소장.

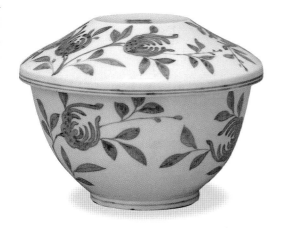

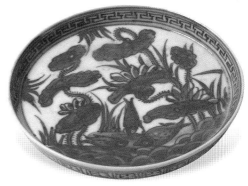

청화백자불수감수문대접(합) 대접에 뚜껑이 씌워져 합의 형태를 하고 있는 것으로 복을 상징하는 불수감이 큼직하게 시문되었다. 19세기 청화 시문의 특징을 잘 보여준다. 19세기, 높이 12.7cm, 일본 오사카 고라이(高麗)미술관 소장.

청화백자연어문접시 소위 '빈대떡 접시'라 불리는 접시로, 굽이 평굽 형태이며 바닥이 넓고 평평하다. 안쪽에는 연어문이 시문되었다. 19세기, 입지름 17.8cm, 일본 도쿄 국립박물관 소장.

둥쇼칠십듁'이라고 되어 있어 1844년(헌종 10) 작품임을 확인할 수 있다. 명문을 한문으로 옮겨 보면 "甲辰嘉禮時大殿庫間大中小七十竹"(갑진가례시대전고간대중소칠십듁)이며, 풀이해 보면 "갑진년 가례[19] 때 대전 곳간에서 사용한 대·중·소 칠백 개의 그릇 중 하나"라는 뜻이다.

1852년(철종 3) 작품으로 추정되는 '임자큰뎐고간오' 명 접시는 정사각의 모서리 부분을 둥글게 처리하여 이국적인 형태를 보여준다. 명문을 한문으로 옮겨 보면 "壬子大殿庫間五"(임자대전고간오)로 "임자년 대전 곳간에서 사용한 다섯 개의 그릇 중 하나"라는 뜻이다.

접시 중에는 청화백자연어문접시처럼 바닥이 평평하고 구연부가 직립해 마치 빈대떡 접시와도 같은 형태가 많이 제작되었다. 음식 기명으로 사용하기 편리한 이러한 기형은 그릇의 실용성이 강조된 결과로 여겨진다.

항아리는 입호와 둥그런 원호 등이 제작되었다. 대형 입호의 경우 청화백자운룡문항아리처럼 구연부의 높이가 상대적으로 높아졌으며 굽 부근의 측면을 깎아 내는 방식이 명쾌하게 드러나 있어 세장(細長)한 분위기를 자아낸다. 입호의 또 다른 형태인 어깨에서 굽까지 직사선으

'갑진가례시큰뎐고간듸둥쇼칠십듁' 명 청화백자복(福)자문접시 접시 안쪽 한 복판에 청화로 두 줄 원문을 두르고 그 안에 '福'자를 적어 넣었다. 접시 외면 굽 근처를 끌로 쪼아 글씨를 새겨 넣었다. 1844년, 입지름 17.2cm, 일본 개인 소장.

19 갑진년인 1844년에는 헌종의 두번째 왕비인 명헌왕후(明憲王后) 홍씨의 책봉식이 있었다.

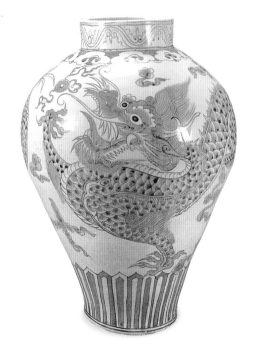

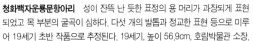

청화백자운룡문항아리 성이 잔뜩 난 듯한 표정의 용 머리가 과장되게 표현되었고 목 부분의 굴곡이 심하다. 다섯 개의 발톱과 정교한 표현 등으로 미루어 19세기 초반 작품으로 추정된다. 19세기, 높이 56.9cm, 호림박물관 소장.

'낙동김서방댁ᄃ라히항' 명 백자항아리 주문자와 그릇의 명칭이 철화로 씌어진 특수한 그릇이다. 18세기에 유행하던 떡메병의 변형으로 추정되는 원통형의 모습을 하고 있다. 19세기 전반, 높이 22cm, 간송미술관 소장.

20 청연군주는 정조의 여동생으로, 1754년에 태어나 1821년에 세상을 떠났다.

21 철화로 씌어진 명문을 한문으로 옮겨 보면 "駱洞 金書房宅 茶禮缸" 정도로 추정된다. 여기서 낙동은 지금의 서울 소공동 맞은편 일대인 중앙우체국 부근이다. 19세기 당시 이 일대에 안동 김씨들이 모여 살았던 것을 생각하면 김서방은 안동 김씨 중 누군가를 지칭한 것으로 보인다. 다례는 머루·다래와 같은 과실로 보이며, 다례항은 다래로 술을 담은 항아리라 생각할 수도 있다.

로 내려오는 형태는 광주 탄벌리에서 출토된 청연군주묘(淸衍郡主墓)[20] 명기(銘器) 항아리들에서 볼 수 있는데, 묘지문에 "崇禎紀元後四辛巳"(숭정기원후사신사)라고 적혀 있어 순조 21년(1821)에 묻은 것임을 알 수 있다. 모두 다섯 개의 원통형 항아리로 구성되어 있는데 구연부가 높고 약간 바깥으로 기운 것이 특징이고 담청색 유약이 시유되었다. 이러한 구연부는 간송미술관에 소장된 '낙동김서방댁ᄃ라히항' 명[21] 백자항아리에서도 나타난다. 이들 항아리들은 18세기 떡메병의 변형 형태로도 볼 수 있다.

둥그런 원호는 18세기의 달항아리에서 위아래를 약간 누른 듯한 형태로 바뀌었다. 고종 연간의 작품으로 추정되는 운현(雲峴)명 청화백자 모란문항아리는 이 시기에 달라진 원호의 형태를 보여준다. 구연부는 밖으로 벌어졌으며 굽지름과 입지름은 거의 1:1에 가깝다. 이러한 유형

은 19세기 후반 항아리들에서 공통적으로 찾아볼 수 있다.

병은 일반적인 주병과 편병, 표형병, 다각병(多角甁) 등이 제작되었다. 주병은 무게 중심이 전체적으로 내려오면서 목이 상대적으로 길어지고 하반부의 풍만함이 중시되었다. 1820년(순조 20) 작품으로 추정되는 고려대학교 박물관 소장의 '동묘치성병경진삼월일'(東廟致誠甁庚辰三月日)명[22] 백자양각병의 형태를 살펴보면, 긴 목과 구연부로 갈수록 넓어지는 입지름, 풍만하지만 밑으로 주지않은 몸체, 동그랗게 말려서 외반된 구연부 등의 특징을 보이는데 이는 당시의 공통된 양식 특징이다.

편병은 굽의 지름이 구연부 지름보다 상대적으로 더욱 넓어져서 안정감이 있어 보인다. 구연부의 모양은 직립해서 밖으로 말린 형식과 그 위에 마치 조그만 대접을 올려놓은 것 같은 형식의 두 종류가 있는데, 모두 중국의 편병과 유사하다. 다각병의 제작은 더욱 활발해져서 사각이나 팔각병뿐 아니라 구연부와 목은 직립하고 몸통은 다각으로 이루어진 새로운 기형도 등장하였다. 또한 다각병 중에는 목가구의 다리와 유사한 굽의 형태를 지닌 것도 있다.

묘지석은 대부분 청화백자로, 직사각의 판형 이외에 원형이 새로 등장하였으며, 이들을 넣는 묘지합도 함께 출토되었다. 또한 철화백자로 제작된 원통형의 묘지석도 일부 출토되었다.

이 시기에 접어들면서 문방구류 수요층의 급격한 확산에 힘입어 갖가지 기형들이 출현하였다. 연적을 보면 똬리·잉어 모양을 비롯해 풍류를 상징하는 금강산 모형의 작품이 있고, 붓을 꽂아 놓을 수 있는 필가(筆架)와 연적의 역할을 동시에 하는 작품도 보이는데, 대명선덕년제(大明宣德年制)명 청화백자투각연당초팔괘문연적이 그것이다. 바깥쪽 둘레에 구멍이 뚫려 있어 필가로서의 기능이 가능하도록 제작되었다. 이처럼 이중의 기능을 하도록 제작된 문방 기명은 복합적이고 기능 중심적인 면면을 나타낸다. 붓을 씻을 수 있는 필세(筆洗)나 필가 역시 장식적이고 화려하면서도 복합적인 기능을 지니고 있는 것들이 많았다.

22 동묘는 중국 촉한(蜀漢)의 명장 관우(關羽)를 모시는 묘사(廟祠)로서, 원래는 동관왕묘(東關王廟)라 하며, 현재 서울 종로구 숭인동에 위치한다. 임진왜란 때 왜군을 물리치는 데 관우 신령의 힘이 컸다고 생각한 명나라의 신종(神宗)이 친필로 쓴 현액과 비용을 보내고 조선 왕조에서도 협조하여 선조 32년(1599)에 착공한 뒤 2년 후에 완공하였다. 본전 내부에는 관우의 목조상과 그의 권속인 관평(關平), 주창(周倉) 등의 조각상이 배향되어 있다.

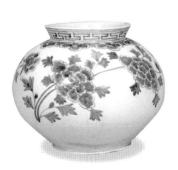

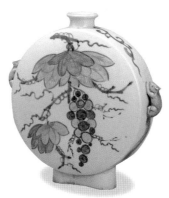

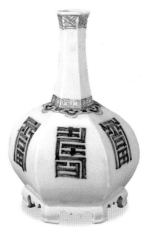

운현(雲峴)명 청화백자모란문항아리 달항아리를 위에서 약간 누른 듯한 형태로, 19세기 특유의 커다란 모란이 그릇 전면에 청화로 시문되었다. 19세기 후반, 높이 18cm, 일본 개인 소장.

청화백자포도문편병 편병의 측면에 별도로 제작한 다람쥐가 부착되었는데 이러한 기법은 중국의 영향을 받은 것이다. 포도잎과 송이의 표현이 어색해서 화원보다는 장인의 솜씨로 여겨진다. 19세기, 높이 21.3cm, 일본 오사카 고라이미술관 소장.

수복(壽福)명 청화백자육각병 이른바 장롱 다리 형태의 굽을 보여주는 다각병으로, 사랑방의 사방탁자 위에 장식용으로 그 자태를 뽐냈을 것이다. 19세기, 높이 24.1cm, 호림박물관 소장.

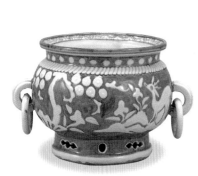

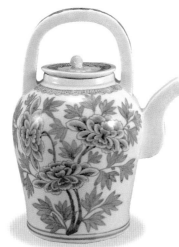

청화백자향로 십장생을 주제문으로 묘사하였다. 문양 이외의 부분을 청화로 채색한 점이 특이한데, 이러한 시문 방식은 중국의 영향이다. 19세기 후반, 높이 13cm, 일본 오사카 고라이미술관 소장.

청화백자매화모란문주자 원통형의 입호에 둥그런 손잡이와 물대를 부착한 주자로, 몸체에는 커다란 모란을, 뚜껑에는 매화를 시문하였다. 19세기, 높이 21.3cm, 호림박물관 소장.

청화백자철화금강산형연적 금강산 일만이천봉을 나타내듯 심산계곡 안에 암자까지 잘 묘사하였고, 청화와 철화를 이용하여 화려함을 더했다. 19세기, 높이 8.9cm, 국립중앙박물관 소장.

필통도 청화백자와 투각백자를 비롯해서 원형, 각형 등 다양하게 제작되었다.

이밖에 향로도 귀가 짧아지고 뚜껑이 비대해지거나 원형미가 현저히 줄어들었다. 향로나 병에 귀걸이를 부착하는 방식은 18세기에 중국에서 주로 유행하던 양식으로, 조선에는 19세기 이후에 등장한다. 합은 국립중앙박물관 소장의 청화백자보상화문사각합처럼 원형이 아닌 각형 합이 새로 제작되었다. 또한 19세기 후반이 되면 세 개의 합을 포개놓은 삼층합도 새롭게 등장하였다.

주자는 둥그런 몸체에 손잡이와 물대를 부착한 형태가 대부분이지만 몸통이나 손잡이, 물대가 각형을 이루거나 손잡이가 대나무 형태로 된 것도 있다. 이런 기형들은 중국의 주자와 유사하다. 이밖에 양념통과 잔대, 자라병, 떡살 같은 다양한 생활 기명이 제작되었다. 이렇듯 18세기보다 다양해진 기형들은 중국 자기의 기형들과 유사한 형식을 많이 보여주고 있다.

문양

19세기 백자에 나타나는 문양은 각종 당초문을 비롯해 운룡문, 화훼·초충문, 사군자문, 산수문, 길상문 등이다. 이 중에서도 길상문이 가장 많이 시문되어 19세기는 가히 길상문의 전성시대라고 해도 과언이 아니다. 왕실 취향의 운룡문이나 사대부 취향의 사군자문, 산수문과 달리 길상문이 가장 유행한 것은 이 시기 수요층들의 취향이 반영된 결과로 보인다. 또한 중국 자기에 나타나는 문양과 유사한 문양들이 많이 등장하여 시대 조류를 반영하고 있다.

운룡문은 전대의 양식을 계승하면서도 세부적으로는 생략과 이완, 과장과 왜곡이 나타났다. 해강도자미술관 소장의 청화백자운룡문항아리의 용은 발톱의 수가 넷으로 줄었지만 여의주를 잡아채려는 동작이나 비늘의 농담 표현, 갈기의 방향과 표현 수법은 이전과 거의 유사하다. 또한 여의두문을 위쪽의 종속문으로 삼은 점이나 영지형 구름이 화

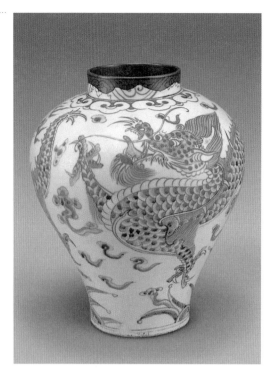

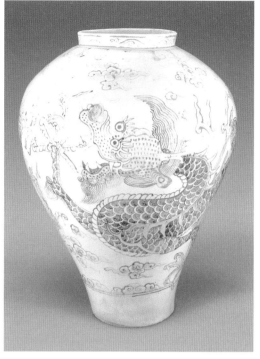

청화백자운룡문항아리 정교한 비늘 표현과 날렵하게 잡아챌 듯한 용맹스런 네 개의 발톱이 인상적이다. 아래쪽의 종속문이 생략되어 이전과 다른 새로운 문양 구성을 보여주고 있다. 19세기 전반, 높이 39.1cm, 해강도자미술관 소장.

철화백자운룡문항아리 지나치게 과장된 발톱이 로봇의 그것을 연상시킨다. 18세기 이후에 철화백자운룡문항아리를 보기 힘든 점을 감안하면 이 항아리는 매우 독특한 제작 배경을 지니고 있었을 것으로 추정된다. 19세기 전반, 높이 57.5cm, 국립중앙박물관 소장.

면 가득 둥둥 떠다니는 것 역시 앞시기의 형식을 그대로 계승한 것으로 보인다. 그러나 아래쪽에는 연판문 대신 영지가 종속문의 역할을 하고 있고 만(卍)자형 구름은 보이지 않는다. 용틀임은 과장이 심하여 배를 앞으로 심하게 구부린 형태다.

국립중앙박물관 소장의 철화백자운룡문항아리에는 두 줄의 가로선 위에 엄청난 크기의 오조룡(五爪龍: 발톱이 다섯 개인 용)을 시문하였고, 구름과 여의주를 상대적으로 작게 그렸다. 비례가 맞지 않는 머리와 서기, 배와 비늘, 눈동자와 눈썹의 표현은 정교함이나 사실성보다는 형식의 과장 혹은 생략에 치우쳤다. 따라서 청화백자의 제작을 금지하던 정조 후반이나 순조 초반에 대체품으로 제작된 것이 아닐까 추정된다.

이러한 운룡문들은 이전보다 더욱 다양한 기명에 시문되었는데 연적

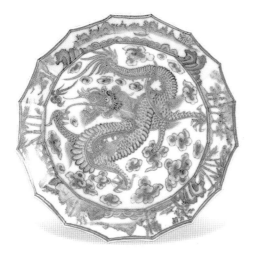

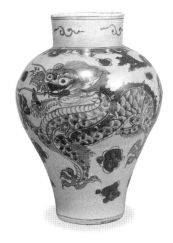

함풍년제(咸豐年制)명 청화백자다각접시 덥수룩한 수염과 비비 꼬인 몸체 등 가장 중국적인 용의 모습을 하고 있다. 뭉게구름과 접시 테두리의 산수문 도 도식화되었다. 1850년대, 입지름 21.3cm, 국립중앙박물관 소장.

청화백자동화운룡문항아리 운룡문이 청화나 철화, 동화 단독이 아닌 두 가 지 이상이 혼재되어 사용될 경우에는 대개 종속문이 생략되고 표현이 간략한 경우가 많다. 19세기, 높이 39.5cm, 일본 오사카 고라이미술관 소장.

이나 병·합 등에도 나타났으며, 중국에서 이전부터 자주 등장하던 비늘 과 뿔이 없는 도롱뇽의 형태도 19세기 들어 조선 백자에 처음 나타났다.

19세기 전반까지 앞시기의 양식이 일부 잔존해 있던 것과는 달리 1860년대인 고종대부터는 새로운 변화가 나타난다. 그 좋은 예가 국립 중앙박물관 소장의 함풍년제(咸豐年制)명[23] 청화백자다각접시다. 이 접 시는 굽바닥에 '咸豐年制'라고 청화로 씌어 있어 1850년대 작품으로 추정해도 좋을 듯하다. 접시 내면 중앙에 그린 용은 얼굴이 온통 털로 뒤덮여 있어 위엄이나 권위보다는 복잡하고 번잡스런 느낌을 준다. 발 톱의 수는 넷이며 앞으로 힘껏 내민 복부의 비늘은 옥수수 알갱이를 연 상시킬 정도로 과장되었다. 방사선의 머릿결은 평행의 짧은 모습으로 바뀌었고, 여의주는 대폭 축소되어 구름보다 작게 표현되었으며 눈동 자는 좌우의 크기가 다르고 눈두덩이가 부풀어오른 느낌을 준다.

용 문양이 가장 도식화된 예로는 궁중유물전시관에 소장된 청화백자 운룡문항아리를 들 수 있다. 과장된 머리와 발, 치졸하기까지 한 채색, 종속문의 소멸로 인해 정교함과 사실성은 어디에서도 찾을 수 없다. 이 항아리는 19세기 말의 조선 사회를 그대로 비춰 주는 듯한 모습이다.

23 함풍은 중국 청나라 문종(文宗) 의 연호로, 1851년에서 1861년 사 이를 가리킨다.

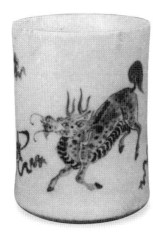

또한 철화나 동화를 청화와 함께 시문하여 마치 중국의 오채자기를 연상케 하는 것도 있지만 그 시문 기법은 치졸하다.

화훼·초충문과 영모문은 이전에 비해 너 도안화된 문양과 함께 이전에 보이지 않던 새로운 문양들도 출현하였다. 국립중앙박물관 소장의 음각대(大)명 청화백자사자기린문필통에 나타나는 기린은 뿔이 두 개 달린 용의 형태다. 기린의 반대편에는 당사자(唐獅子)가 청화로 시문되어 있다. 기린과 사자는 민화의 사신도에서 청룡과 백호 대신 시문되기도 하는데, 이 시기에 유행했던 문양 소재로, 각각 태평성대를 상징한다. 일본에 소장된 청화백자포도다람쥐문항아리에는 포도가지를 타고 노니는 다람쥐가 그려져 있다. 포도송이와 잎은 도안화된 것이 역력하고 가지와 넝쿨에서는 이전의 문기(文氣)를 찾아보기 어렵다. 포도다람쥐 문양은 회화에서 초충도의 일환으로 이전 시기부터 등장하였지만 조선 백자에는 19세기에 처음 등장하여 중국이나 일본에 비해 출현 시기가 늦은 편이다.

매죽이나 국죽, 초문 사군자는 19세기 들어 단순한 종속문의 일종으로 나타나거나 점차 시문의 유형이 축소되었다. 1848년(헌종 14) 작품으로 추정되는 호암미술관 소장의 '무신경수궁二' 명[24] 청화백자초화문항아리를 보면, 위쪽에는 여의두문대를 종속문으로 두었고 아래쪽에는 두 줄의 가로선을 그어 그 안에 국화와 패랭이꽃을 괴석과 한데 모아 번갈아 시문하였다. 위쪽에는 둥그런 어깨 부분에 여백이 집중되어 있고 아래쪽에는 괴석 위에서 좌우로 뻗은 풀잎이 괴석과 괴석 사이를 이어주는 역할을 하고 있다.

한편 양각으로 매화를 시문한 뒤 청화나 동화, 철화 등으로 채색한 작품도 있는데 연적이나 잔 등 소형 기명에 잎과 가지, 나무가 분리된

음각대(大)명 청화백자사자기린문필통
(우) 원통형의 필통에 사자와 기린이 청화로 정교하게 시문되어 있다. 굽바닥에 음각으로 '大' 자가 새겨져 있어 대전에서 사용된 고급품으로 보인다. 19세기 후반, 높이 11.5cm, 국립중앙박물관 소장.

기린도(좌) 기린은 상상 속의 동물로 19세기 이후에는 사신도의 하나로 종종 등장하였다.

24 경수궁은 정조의 후궁 화빈(和嬪) 윤씨의 궁호(宮號)인 '慶壽宮'으로 추정된다. 화빈은 정조 4년(1780)에 책봉되어 순조 24년(1824)에 세상을 떠났다.

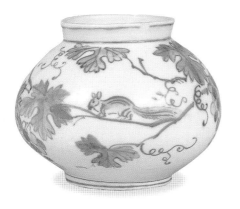

청화백자포도다람쥐문항아리 (좌) 포도넝쿨을 타고 노니는 다람쥐 문양은 17세기 중국이나 일본 도자에도 많이 나타난다. 잎맥의 표현은 간략화되었다. 19세기 중반, 높이 15cm, 일본 하기(萩) 미술관 소장.

죽수령모어해(竹樹翎毛魚蟹) 병풍 (우) 탐스런 포도 알을 따먹고 있는 다람쥐를 묘사하였다. 도자기와 비교할 때 원근과 명암 표현이 확실히 다름을 알 수 있다. 한용간(1783~1829), 비단채색, 122.4×46.4cm, 국립중앙박물관 소장.

채 도식화된 형태로 자주 등장하였다. 또한 운현(雲峴)명 청화백자모란문항아리에는 부귀를 상징하는 커다란 모란문이 화심(花心: 꽃술이 있는 부분)과 꽃봉오리를 자랑하며 절지문의 형태로 시문되었다. 이러한 커다란 모란문은 왕실에서 사용하는 병풍이나 민화에 이르기까지 크게 유행한 것으로 보인다.

산수문에서는 이전처럼 소상팔경문 등을 주요 소재로 하였지만 그 표현 방식은 공예 의장화되어 전 시기와 같은 품격이 느껴지지 않는다. 국립중앙박물관 소장의 청화백자소상팔경문호형주자는 소상팔경문이 변모되어 가는 모습을 잘 보여준다. 커다란 여의두문의 종속문 아래에 복선의 능화형을 배치하였고 그 안에 소상팔경 중 연사모종(煙寺暮鐘)과 소상야우(瀟湘夜雨)를 앞뒤 주제문으로 시문하여, 동정추월이나 산시청람을 주로 시문하였던 다른 청화백자와 달리 흔치 않은 내용을 화제로 삼고 있다. 먼저 연사모종의 장면에는 원경의 왼쪽에 '煙沙暮鐘'이라고 청화로 시문하였는데, 연사모종의 '사'를 원래는 사(寺)로 해야 함에도 사(沙)로 기록하고 있어 흥미롭다. 소상야우의 장면 역시 복선의 커다란 능화형 안에 비 내리는 밤 풍경을 그려 놓았는데, 원경과 중경에는 가을비를 굵은 단선으로 표현하였다. 그러나 청화가 번져 산뜻하고 정결한 느낌이 잘 우러나지 않는다.

일본에 소장된 청화백자산수문편병에 나타난 산수문은 소상팔경 중 두 개 이상의 장면들이 한 화면에 어떻게 융합되었는지를 잘 보여준다.

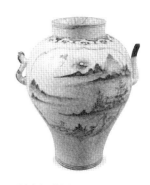

청화백자소상팔경문호형주자(연사모종) 커다란 몸집에 어울리지 않는 자그마한 다람쥐형 손잡이와 물대를 부착하여 기능상으로 볼 때 주자보다는 항아리라고 하는 편이 낫다. 청화가 번져서 문양이 선명하지 않다. 19세기 전반, 높이 45cm, 국립중앙박물관 소장.

먼저 기면을 따라 복선의 원문을 긋고 그 안에 여백을 무시한 채 원경에는 산과 달을, 근경에는 배를 묘사하였다. 동정추월을 그린 것으로 추정되지만 중경에 범선을 제법 사실적으로 그려 놓아 원포귀범의 이미지를 강조하였다. 결국 이전에 보이지 않던 각 장면별 특징을 함께 모아 놓은 듯하다. 중첩된 산의 표현도 마치 한 폭의 민화를 대하는 듯해서 소상팔경도나 산수분 자체가 하나의 장식적 제재로 이용될 뿐 자체의 형식은 그리 중요하게 여기지 않았음을 알 수 있다. 결국 19세기 산수문은 사실적이고 공간감을 강조한 18세기의 화풍과 달리 과장이 심하고 간략화된 좀더 대중적인 문양으로 탈바꿈하였다.

다음으로는 길상문을 살펴보자. 19세기의 문양은 그야말로 장식화된 길상문의 전성기이다. 길상문의 형식 중 먼저 문자를 시문하는 경우는 대부분 원형이나 사각의 한 줄 테두리 선 안에 써넣은 방식으로 표현되었으며, 서체의 품격보다는 공예 의장을 더 중시하였다. 수복강녕(壽福康寧)뿐 아니라 새로이 연년익수(延年益壽)나 다남자(多男子)와 같은 직접적인 표현도 사용되었다. 또한 쌍희문의 희(囍)자가 합 등에 시문되었으며 장생문뿐 아니라 쌍룡과 쌍학, 쌍봉문 등도 새로 등장하였다. 상징 의미를 지닌 문양들도 많이 시문되어 다산과 다남을 상징하는 밤이나 등용문을 뜻하는 잉어문이 자주 등장하였는데 이는 중국에서 전래된 《개자원화전》 같은 화보에 나타나는 것과 유사하다. 서화문(瑞花文)은 보상화의 일종으로, 오염되지 않은 성결(聖潔)을 상징하며 합, 병, 대접, 접시 등에 다양하게 시문되었다.

중국어 발음상 길상의 의미를 지닌 문양을 시문하는 경우 역시 이전에 보이지 않던 문양들이 대거 등장하였다. 예를 들어 불수감(佛手柑)의 불(佛)은 복(福)과 중국어 발음이 같아 시문되었는데, 청화백자불수감수문대접이 좋은 예이다. 특히 불수감은 복숭아·석류와 함께 삼다(三多)의 의미, 즉 다복(多福)·다수(多壽)·다자손(多子孫)의 의미로 사용되었다. 또한 연년유여(連年有餘)의 의미로 연꽃에 물고기를 시문하는 경우를 들 수 있다. 이때 연(蓮)은 연(連), 어(魚)는 여(餘)와 발음이

불수감 문양

동화백자양각매화문연적 연적 상부에 매화문을 별도로 양각하고 그 위에 동화로 채색하였다. 연적 측면에는 '囍(희)자가 양각되어 길상문의 역할을 톡톡히 하고 있다. 19세기 후반, 높이 3.8cm, 국립중앙박물관 소장.

청화백자산수문편병 날렵한 몸체에 원통형의 고리를 좌우 측면에 부착하고 목을 쭉 잡아 뺀 듯한 구연부가 이채롭다. 굽은 사다리꼴 형태로 안정감이 있다. 19세기 후반, 높이 23.3cm, 일본 오사카 시립동양도자미술관 소장.

청화백자쌍희문합 합의 뚜껑과 몸체 모두를 청화로 채색한 뒤 백자 유약을 시유한 네모 반듯한 합으로, 사랑방의 목가구들과 조화를 이루었을 것으로 추정된다. 19세기 후반, 높이 7.5cm, 일본 오사카 고라이미술관 소장.

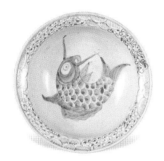

청화백자잉어문발 과거 급제, 등용을 상징하는 잉어가 청화백자의 문양이나 연적의 형태로 본격적으로 제작된 것은 19세기이다. 19세기, 입지름 24.9cm, 일본 오사카 고라이미술관 소장.

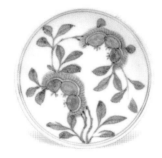

청화백자밤문접시 다산을 상징하는 밤송이가 벌어진 채로 토실토실한 자태를 뽐내고 있다. 이 접시에 무엇을 담은들 맛있지 않을까. 19세기 후반, 입지름 14cm, 일본 오사카 시립동양도자미술관 소장.

청화백자박쥐문발 일정한 크기의 박쥐문이 사발 전면에 세 줄로 시문되었다. 이러한 박쥐문은 백자뿐 아니라 목공예품이나 금속공예품 등 조선 후기 공예품에 공통적으로 등장하였다. 19세기, 입지름 32cm, 일본 오사카 고라이미술관 소장.

같아서 사용된 것이다. 박쥐문의 경우도 박쥐의 복(蝠)이 복(福)과 발음이 같아 단독으로 접시와 대접 등에 커다랗게 시문되어, 이전에 좁은 범위의 종속문으로 사용되던 것과는 차이를 보인다.

대접 · 완 · 발		
접시		
항아리(입호)		
항아리(원호)		
주병		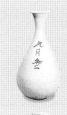 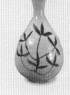
편병		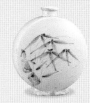
연적		

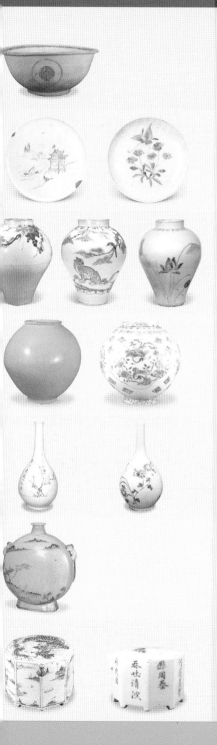

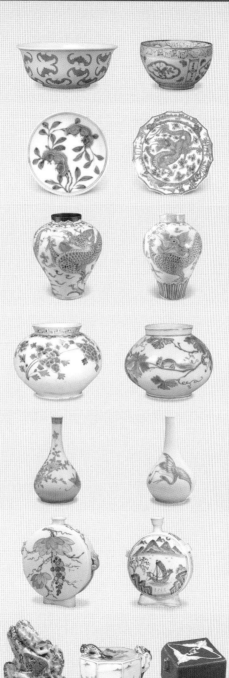

● 조선 전기에는 굽에서부터 완만하게 올라가다가 구연부에서 살짝 밖으로 벌어진 형태가 많았다. 17세기 이후 구연부의 지름이 조금씩 커지면서 굽에서 구연부까지의 곡선도 더욱 완만해졌다. 19세기에는 왕사발이라 불리는 입지름이 큰 대접이 제작되어 실용 기명으로 사용되었다.

● 17세기까지는 구연부에서 밖으로 넓게 벌어진 전접시가 유행하였다. 18세기에는 이전까지 20cm대에 머물던 접시의 지름이 30cm대로 넓어졌다. 19세기에는 굽 높이가 높아지고 내면이 오목하게 파인 중국풍 접시가 제작되었으며, 사각·십이각 등 각형 접시도 등장하였다.

● 입호는 고려시대 매병의 형태에서 구연부가 직립되고 넓어졌으며, 몸체의 S자형 곡선이 갈고리 모양으로 바뀌었다. 18세기로 갈수록 어깨와 몸체의 곡선이 훨씬 더 부드럽게 변하였다. 19세기에는 구연부의 높이가 이전에 비해 높아지고 몸체도 길고 가늘어졌다.

● 전기의 원호는 통통한 타원형에 구연부가 밖으로 말린 형태가 많았다. 17세기에는 주판알 모양에, 구연부가 더 날카롭게 벌어졌다. 18세기에는 구연부와 굽, 높이와 몸체 지름이 거의 같은 달항아리가 제작되었다. 19세기에는 달항아리를 위에서 눌러 놓은 듯하고 구연부가 직립해서 밖으로 기운 형태가 많았다.

● 조선 전기의 주병은 목이 짧고 구연부가 벌어졌으며 몸체는 통통하다. 17세기에 목이 길어지다가 18세기에 목이 몸체와 같은 비례로 길어지고, 몸체는 달항아리처럼 원만한 형태를 이루었다. 19세기에는 목은 그대로이나 풍만한 타원형의 몸체에 무게 중심이 아래로 처진 형태를 보인다.

● 편병은 접시 두 장을 별도로 제작하여 부착한 형태로 조선 전기와 17세기까지는 구연부와 굽이 좁고 어깨에는 별도 장식이 없었다. 18세기 후반 이후에는 어깨에 다람쥐나 원통 등의 장식이 부착되고 각형 굽이 등장하였다. 타원형의 굽도 더 넓어지는 경향을 보인다.

● 조선 전기까지는 보주형의 연적이 주를 이루었다. 18세기 이후 양반 수가 증가함에 따라 다양한 연적과 필통, 필가 등이 제작되었다. 특히 연적은 사각·팔각 등의 각형과 집·무릎·금강산·감·잉어 등의 모양을 다양한 기법으로 제작하여 조선 사대부들의 미감을 그대로 반영하고 있다.

백자의 문양은 어떻게 변화해 갔나?

	15~16세기	17세기
운룡문		
화조 · 영모문	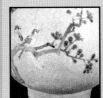	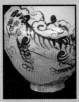
화훼 · 초충문	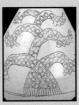	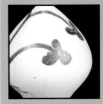
사군자문	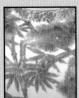 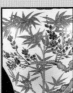 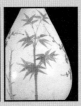	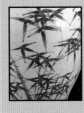 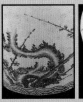
길상문		
산수문		

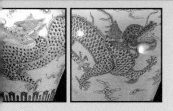 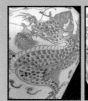 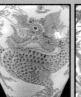 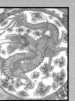

● 조선 전기에는 딱딱한 비늘과 휘날리는 머릿결 등 명나라 자기의 문양과 흡사하나, 17세기에는 길게 뻗은 수염과 호물호물한 몸체, 특이한 눈동자 표현 등 해학과 익살이 가득한 모습으로 변하였다. 18세기에는 다섯 개의 발톱을 지닌 사실적이고 위엄 있는 모습으로, 19세기에는 용틀임이 심하고 여의주가 작은 중국풍의 용으로 바뀌었다.

● 조선 전기에는 매화나무 위에 두 마리 새가 있는 매조문이 보이며, 17세기에는 호랑이와 원숭이 등이 철화백자에 새롭게 등장하였다. 18세기에는 송학문, 모란공작문 등 소재가 다양화되었고 정교한 표현이 주를 이루었다. 또한 청화뿐 아니라 철화·동화로도 시문되었는데 이러한 경향은 19세기까지 지속되었다.

 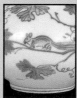

● 조선 전기에는 보상화문과 연화문 등이 당초문의 형태로 많이 나타났으며, 상감백자에는 나무가 서로 몸을 비튼 연리목문도 등장하였다. 17세기에는 포도문과 간략한 초문 등이 철화로 표현되었으며, 18세기 이후에는 벌·나비 등이 꽃 주위를 맴도는 초충문이 등장하였다. 19세기에는 커다란 모란과 간략한 포도문 등이 특징이다.

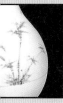

● 사대부를 상징하는 문양답게 가장 정교하게 시문되었다. 조선 전기까지는 송죽문·매죽문 등이 주를 이루었고, 17세기에는 당대 화풍을 반영한 매죽문이 철화백자에 시문되었으며, 국화문이 새롭게 등장하였다. 18세기 이후 매란국죽의 본격적인 사군자문이 나타났는데, 특히 대나무는 당대 화풍에 따라 댓잎이나 마디의 표현 방식이 바뀌었다.

● 도자기에 시문되는 문양들이 대부분 길상의 의미를 지니고 있지만, 수복 등의 글자를 직접 삽입한 문양이나 불수감문, 박쥐문, 설화적인 의미를 지닌 까치호랑이문, 팔괘문, 팔보문 등을 별도로 길상문으로 분류하였다. 조선 전기나 17세기에 비해 18세기와 19세기에 더욱더 다양화되고 크게 유행하였다.

 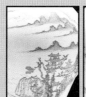 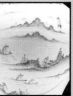 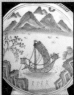

● 산수문은 18세기 이후에 등장하였다. 산수문의 근간은 소상팔경문으로, 특히 동정추월과 산시청람 두 장면이 가장 많이 시문되었으며, 능화형이나 원형 또는 사각형의 테두리 안에 그림을 그려 넣듯이 표현하였다. 19세기에는 장면 묘사의 정교함이 사라지고 두 가지 이상의 화제가 혼용되어 장식 문양으로 바뀌었다.

불길이 타오르는 가마

온도 측정은 가마 안의 갑발과 불꽃의 색상을 보고 예측하거나,
유약을 바른 파편을 가마 안에 넣고 시간마다 꺼내어
유약이 녹은 정도를 보고 판단했을 것이다.
정확한 온도 측정기가 없던 당시로서는 경험을 가장 중시했으므로,
불꽃의 흐름 파악과 온도 측정에
상당한 식견이 있었던 전문 장인이 이를 맡았다.

조선 백자는 어떻게 만들어졌나?

성형과 조각이 끝난 자기는 일단 약간의 건조 과정을 거친 후 초벌구이를 한다. 온도는 900℃ 전후로 하루 정도가 소요되지만, 조선시대에는 대부분 초벌구이를 별도로 하는 것이 아니고 본구이를 하는 가마의 가장 위칸에서 초벌구이를 하였다. 이는 가마의 가장 위칸이 상대적으로 온도가 낮기 때문이다.

초벌구이 때는 갑발은 필요 없고 단지 바닥에 개떡과 같은 받침만 깔고 굽는다. 또한 그릇을 포개 구워도 아무 표시가 남지 않기 때문에 가마 안에 최대한 많은 양의 그릇을 겹겹이 포개 굽는다.

초벌구이 후에는 표면을 다듬은 후 유약을 입히고 본구이를 한다. 이때는 표면에 바른 유약이 흘러내려 바닥에 들러붙지 않도록 하기 위해 굽 받침을 사용하는데, 조선 전기에는 태토와 내화토·모래 등을 사용하다가 조선 후기에 들어서면 모래받침을 주로 사용하였다. 용하다가 조선 후기에 들어서면 모래받침을 주로 사용하였다.

백자의 제작 과정

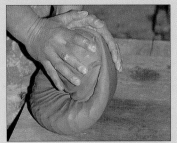

백자 태토의 제작

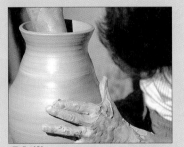

물레 성형

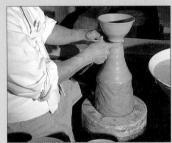

성형 완료

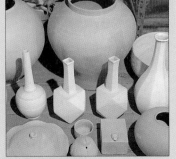

초벌구이를 한 도자기들

조선 백자의 제작 기술은 고려 청자나 분청사기와 비교할 때 성형이나 조각에는 큰 차이가 없다. 그러나 백자와 청자라는 근본적인 차이로 인해 태토와 유약, 안료 등의 성분이 다르고 번조 온도가 다르며 가마의 구조 또한 좀더 효율적으로 바뀌었다.

　그러면 그릇을 실제로 어떻게 만드는지 살펴보자.

1. 제작 계획의 수립

그릇을 만들 때 제일 먼저 할 일은 제작 계획을 짜는 일이다. 그릇의 크기와 문양 배치, 장식 기법을 정해서 도면에 스케치해 보아야 하는데, 마지막으로 구웠을 때 수분 증발 등으로 인해 원래의 크기보다 대개 15~25% 정도 축소되므로 크기를 정할 때는 이를 감안해야 한다.

　같은 백자 유약이라도 청백색으로 할 것인지, 우윳빛이 감도는 유백색이나 순백으로 할 것인지에 따라 유약의 제조 방식이 다르므로 초기에 유약의 색상을 결정해야 한다. 또한 청화·철화·동화 중 어떤 안료를 사용할지를 정해서 도면상에 채색을 해보아야 한다.

2. 원료와 안료의 준비

이러한 계획이 세워졌으면 사용할 원료를 점검하고 제작에 들어간다. 태토와 안료, 유약을 살펴보고 여러 가지 광물과 안료를 혼합하여 원하는 원료를 제작한다. 백자의 경우 철분량이 적고 높은 온도에서도 잘 구워지는 백토와 카올린(Kaolin)* 등을 선별해서 혼합, 분쇄한 후에 백자 태토를 제작한다.

　안료는 정선된 코발트, 산화철, 산화동 등을 골라 분쇄한 후에 보조제와 혼합한다. 안료를 만들 때 사용하는 보조제는 청화·철화·동화에 따라 다르다. 유약은 색상과 표면 광택, 표면 균열에 따라 철분이나 재, 물토, 규석의 함량 등이 달라지므로 경우에 맞게 배합 비율을 조정한다.

● 중국 남방의 고령산(高嶺山)에서 나오는 점토를 영어로 부른 데서 유래한 말이다. 규석과 알루미나가 다량 함유되어 있으며 내화도가 높아서, 이와 유사한 특성을 갖는 점토를 카올린이라고 부르게 되었다.

청화 안료의 채색

3. 성형과 건조

원료가 준비되면 성형을 물레에서 할 것인지 아니면 형틀을 사용할 것인지를 결정한다. 대부분은 물레 성형을 하지만 연적이나 향로 등을 만들 때는 형틀을 사용해야 하므로 모본(模本) 제작부터 해야 한다. 성형과 건조 과정을 거치면 음각, 양각, 투각 등의 기법을 정해 조각을 한다.

4. 초벌구이와 채색

조각이 끝나면 가마 안에 그릇을 쟁이고 초벌구이를 한다. 초벌 온도는 대개 850~900℃ 정도이며 20여 시간쯤 소요된다. 초벌구이가 끝나면 표면을 사포로 곱게 다듬은 후 안료로 그림을 그리는데, 일단 연필로 본을 뜬 후 그 위에 채색을 한다. 특히 철화나 동화는 휘발성이 강하므로 안료의 두께 조절에 신경을 써야 한다.

유약 입히기

5. 유약 입히기

채색이 끝나면 유약을 입히는데, 기명을 유약 안에 그대로 담갔다가 30초에서 1분 후에 꺼내는 경우가 대부분이고, 붓으로 칠하거나 그릇 표면에 직접 붓는 경우도 있으며 대롱 등에 유약을 담았다가 뿌리는 경우도 있다.

6. 본구이

시유가 끝나면 한 번 더 가마 안에 넣고 굽는데, 처음에는 산화염으로 불을 때다가 900℃ 전후에서 환원염으로 전환하여 1,250~1,300℃ 정도로 때면 하얀 백자가 완성되어 나온다.●● 번조할 때는 갑발을 사용하여 불순물이 그릇에 닿지 않도록 해야 하며, 불을 때는 온도와 시간은 주위 온도와 습도에 따라 매번 달라질 수 있다. 그릇은 가마의 불이 꺼지고 난 후 이틀 정도 식혔다가 꺼내면 된다.

유약을 입힌 도자기들

　이와 같은 제작 공정은 그릇의 종류와 크기, 장식 여부에 따라 약간씩 달라질 수 있다. 그럼 태토, 안료, 유약, 가마, 번조 등 각 공정별 제작 기술을 살펴보기로 하자.

●● 산화염 번조란 가마 안에 장작을 적당량 넣어 산소가 부족하지 않게 번조하는 방법이다. 이때 유약 속의 금속 산화물이 가마 안의 산소를 받아들이는 산화 작용이 일어난다. 그런데 장작량을 급격히 늘려 산소가 필요량보다 부족하게 되면 장작이 탈 때 발생하는 탄소가 유약 속에 포함된 산소를 빼앗아 간다. 이 경우를 환원염 번조라 한다.

본구이

사진 © 양영훈

도자기를 만드는 데 쓰이는 도구들

도자기는 기본적으로 흙과 물과 불을 이용하여 제작하는 것이지만 이밖에도 여러 가지 보조 도구들이 필요하다. 우선 원료를 수비·정제할 때는 쇠망치, 수비통, 건조대 등을 사용하며 성형할 때에는 물레를 사용한다. 물레 성형에는 물레 외에도 목이 긴 그릇을 성형할 때 쓰는 곰방대, 구연부를 다듬을 때 쓰는 고무, 그릇 바닥을 자르는 칼과 실, 크기를 측정하는 각종 자와 건조 후 굽을 깎을 때 사용하는 칼이 있다.

조각에는 각종 모양의 조각칼이 필요한데, 대나무칼과 쇠칼의 두 가지 재질을 사용한다. 또한 인화문을 시문할 때는 각 문양별 도장을 사용한다. 그림을 그릴 때는 여러 종류의 붓이 있어야 하며, 안료와 유약을 잘게 가는 유발(乳鉢)과 유봉(乳棒)도 필수 도구이다. 유약을 제조할 때는 일정한 크기로 원료를 갈기 위해 체가 있어야 하며, 무게 측정을 위한 저울도 빼놓을 수 없다. 또한 유약을 입힐 때는 유약을 담아 놓을 커다란 통이 필요하다. 번조할 때는 도자기 위에 씌우는 갑발과 흘러나온 유약으로 인해 그릇 바닥과 가마 바닥이 붙었을 때 떼어 내기 편하도록 내화토, 모래 등이 있어야 한다.

물레

조각칼

인화문 도장

갑발

사진 ⓒ 양영훈

1

마음으로 캐낸 흙, 태토

백자의 태토는 성형하기 좋은 점력(粘力)과 높은 온도에서 번조할 수 있는 화도(火度), 그리고 흰색을 내기 위한 백색도(白色度)를 요구한다. 따라서 점토질이 많고 철분이 적당히 포함된 청자나 분청사기의 태토와는 다르다. 청자와 분청사기의 태토는 논바닥이나 낮은 산비탈, 강가와 바닷가 인근의 지층 등에서 구할 수 있었으나, 백자의 태토는 산 정상이나 지층의 깊은 곳에서 구하였다.

백자에 사용되는 점토, 즉 백토는 강도와 경도(硬度), 그리고 내화도(耐火度: 고온에서 잘 견디는 정도)가 높은 카올린류의 점토인데, 이것이 오랜 기간에 걸쳐 풍화되어 좀더 부드러워지고 점력이 증가하면 청자

하동 카올린(좌) 하동에서 생산되는 카올린에는 핑크와 백색 두 종류가 있는데 둘 다 점성이 뛰어나고 높은 온도에서 구웠을 때 견디는 힘이 좋다. ⓒ 양영훈

백토(우) 우리나라 백토는 장석과 규석이 주를 이루며 중국이나 일본의 백토에 비해 철분이 많고 입자가 두껍다. ⓒ 양영훈

나 분청사기의 점토가 된다. 백토는 높은 온도에서 구울 수는 있지만 점력이 떨어지거나 백색이 제대로 표현되기 어렵기 때문에 이를 보완하기 위해 다른 흙을 섞어야 한다. 대개 한 가지 정도의 점토만으로 만드는 청자와 분청사기의 태토와는 근본적으로 다르다.

다음은 태토의 정제 과정에 대해 알아보자. 캐낸 점토는 먼저 쇠망치 등으로 내충 분쇄한 후 수조(水曹)에 담근다. 이때 망사가 있는 통으로 굵은 입자나 불순물을 걸러 내고, 수조에 일정 시간 동안 담가 찌꺼기를 걸러 낸 다음 건조대에서 말린다. 건조 시간이 길수록 강도가 높아지고 불에 견디는 힘도 강화되므로 되도록이면 몇 개월에 걸쳐 오랜 시간 동안 건조하는 것이 좋다. 그 다음에는 건조된 흙을 성형실로 옮겨 물을 섞어 반죽한 후 발로 밟거나 방망이로 두들겨서 입자 간의 기포를 없애고 점력과 강도를 높이는 작업을 한다.

조선 전기에 관요용 백자를 제작할 때에는 경기도 양근 부근과 충청도와 사현(沙峴)의 백점토, 그리고 16세기 박상(朴祥)의 『눌재집』(訥齋集)[1]에 나오는 충주토가 사용된 것으로 보인다. 이밖에 사료에 기록되지 않았다 하더라도 분원 부근 이외 여러 지역의 점토가 사용되었을 것으로 추정된다.

조선 후기에는 20여 곳 정도로 다양한 출토지의 점토가 사용되었다. 그 중 원주토와 서산토가 비교적 이른 시기인 인조대부터 『비변사등록』과 『승정원일기』 등에 나타나고 있으며, 선천·진주·양구·춘천·과천토가 우수했던 것으로 여겨진다. 영조 20년(1744)에 편찬된 『속대전』(續大典)에는 광주·양구·진주·곤양이 가장 우수한 태토가 산출되는 곳으로 기록되어 있는데, 이 중에서 광주와 곤양의 태토는 수을토(水乙土), 즉 물토로서 유약의 원료로 사용되었다.

19세기 이후의 기록 중 이규경의 『오주연문장전산고』에는 백자의 태토로서 진주·양구 이외에 춘천과 과천 관악산의 백토를 추가하였다. 한편 서유구의 『임원경제지』에도 양근의 물산으로 백점토가 기록되어 있어, 조선 전기에 주로 사용되었던 양근 점토가 후기에도 꾸준히 사용

1 박상(1474~1530)의 호는 눌재(訥齋)이다. 연산군과 중종 연간에 활약한 문인으로, 일찍부터 관직에 나아가 벼슬을 했으며, 뛰어난 문학적 재질과 인품을 지녔다. 『눌재집』은 그가 죽은 뒤인 1546년(명종 1)에 그의 제자 임억령이 간행하였다.

되었음을 알 수 있다.

그러면 이러한 태토는 수요처에 따른 질적인 구분 없이 사용되었을까? 실제 광주 관요의 여러 가마터에서 수습된 파편들을 보면, 전·후기 모두 수요자가 누구인가에 따라 질적으로 다른 태토를 사용하였음을 쉽게 알 수 있으며, 대개 두 종류로 구분되었다.

먼저 갑발에 넣어 굽는 갑번 백자와 그냥 굽는 상번 백자의 경우 각각 이용하는 태토가 달랐다. 대개 갑번 백자용 태토는 알루미나 성분이 상대적으로 낮았는데, 카올린과 도석(陶石)[2]을 혼합하면 알루미나 함량치가 낮아져 성형이 수월하고 구웠을 때 주저앉는 경우가 적었다.[3]

『일성록』(日省錄)을 살펴보면, 정조 20년(1796)에 분원에서 백토(白土)와 상토(常土), 두 종류의 태토를 취했다고 기록되어 있는데, 이로 미루어 용도에 따라 성분이 다른 태토를 사용했음을 알 수 있다. 이때 진상용과 별번용 자기에는 백토를, 이보다 중요도가 낮은 일반 사번이나 각 사(司) 납품용 자기에는 상토를 사용했을 가능성이 높다.

동일한 점토라 하더라도 정제 과정에 따라 질이 얼마든지 달라질 수 있으므로 분원을 둘러싼 사회·경제적인 여건이 점토의 질을 많이 좌우했을 것이다. 조선 후기 북학파 이규경은 『오주서종』(五洲書種)[4]에서 성형 점토의 수비 정제 과정의 엉성함을 지적하기도 하였다. 실제로 성분 분석이나 미세 구조를 살펴볼 때, 조선 백자 최고의 색상을 냈던 영조대의 금사리 가마와 분원리 초기 가마의 도자기를 제외하면, 대부분 복합 배합에 필요한 철저한 정제 과정이 미숙하여 치밀도가 떨어진다.

한편 조선 백자 태토의 전체적인 화학 조성은 규석이 70~77%, 알루미나가 17~25% 정도다. 그러나 같은 화학 조성을 갖더라도 철저한 수비 정제가 뒤따르지 않는다면 19세기 후반처럼 백자의 질은 퇴보하게 된다. 철분 성분이 많으면 백색도가 떨어지는데, 영조대 금사리 가마에서 출토된 도편을 분석해 보면 철분 성분이 적게 나타난다. 이를 통해 금사리 특유의 색상인 유백색을 내는 데는 철저한 수비 정제 과정이 결정적인 역할을 했음을 알 수 있다.

2 장석과 규석이 혼합되어 있어 단독으로 백자 제작이 가능한 원료이다.

3 도자기의 태토와 유약에는 사람의 뼈대와 살에 해당하는 부분이 있는데, 뼈대에 해당하는 것이 규석이고 살에 해당하는 것이 알루미나이다. 규석이나 알루미나의 양이 상대적으로 너무 많으면 굽는 온도를 높일 수는 있지만 성형이 어려워 대형 기물을 제작하는 데 영향을 미친다. 카올린의 경우에는 규석 함량이 높기 때문에 이를 상대적으로 낮추기 위해 도석 등을 혼합한다.

4 이규경이 지은 『오주연문장전산고』의 맨 끝에 붙은 『오주서종』 4책에는 자기류를 비롯해 옥류, 골류 등에 관한 변증(辯證)이 실려 있다.

백자의 색상을 좌우하는 철분 성분을 살펴보면, 조선 백자는 대부분 철분을 1% 이상 포함하고 있다. 이는 철분이 1%를 초과하는 경우가 드문 중국 경덕진의 자기나 일본 아리타 자기와 비교된다. 이들 외국 자기들의 가마 인근에서 산출되는 백토의 철분 성분은 0.7~0.9%대로 백색도가 우수한 태토이다. 이러한 철분 함량의 차이는 우리 백자와 중국·일본의 자기가 색상에 있어서 근본적으로 다를 수밖에 없음을 알려준다.

2

흙을 빚는 장인의 손길, 성형

조선 백자를 성형할 때에는 도기와 옹기에 사용되던 코일링(Coiling) 방식이나 판쌓기 방식[5] 대신에 형틀 성형과 물레 성형 두 가지를 주로 사용하였다. 형틀이란 모형을 제작해서 모형 위에 점토를 놓고 압력을 가해 그릇을 만들거나, 모형과 거푸집을 만들어 그 안에 흙물을 주입하여 마치 금속 주물(鑄物)을 제조하듯이 그릇을 만드는 방법이다. 어떤 경우든 동일한 크기의 기명을 신속하게 다량으로 제작하는 데 편리하다. 또한 복잡한 형태의 기명도 형틀을 이용하여 부분 접합하면 된다. 그러나 대부분의 성형은 물레 위에 점토를 놓고 적당한 수분을 첨가하여 물레를 시계 방향으로 돌리면서 손으로 형태를 만드는 작업으로 이루어졌다.

일단 성형이 완료되면 하루 정도 건조시켜 굽과 표면을 다듬은 후 다시 2~3일 정도 그늘에서 건조시켜 조각한다. 문양을 새길 때는 기본적인 음각과 양각 외에 투각 방법이 쓰였는데, 투각이란 속이 훤히 보이도록 완전히 문양 부분을 뚫어 내는 것을 일컫는다. 상감을 할 때는 상감토를 별도로 제작해 두어야 하며, 간혹 별도로 문양을 제작하여 그릇

5 코일링 방식은 점토를 손으로 밀어서 가래떡처럼 가늘고 길게 만든 후 물레 위에 둥그렇게 쌓아 올리면서 내외면을 손이나 넓은 나무 막대로 두드려 성형하는 방식으로, 가장 초보적인 방법이다. 판쌓기 방식은 직사각형의 점토판을 만든 후 만들고자 하는 형태의 지름만큼 잘라 내어 둥글게 말아서 물레 위에 놓은 후, 원하는 높이에 다시 판을 쌓고 내외면을 다듬어 성형하는 방법이다.

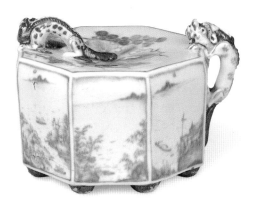

계묘유월일분원명 청화백자철화팔각연
적(첩화) 원통형으로 성형한 후 팔각
면을 만들고 뚜껑과 굽, 별도로 만든 용
을 부착하였다. 여덟 면에는 소상팔경
도가 청화로 그려져 있다. 1843년, 높
이 12.8cm, 일본 오사카 시립동양도자
미술관 소장.

청화백자투각운룡문연적(투각) 여의주
를 품은 용을 투각한 후 문양 이외의 부
분을 청화로 채색하였고, 안에는 물을
담을 수 있는 원통이 물레로 연결되었
다. 19세기, 높이 11.5cm, 국립중앙박
물관 소장.

표면에 부착하는 경우도 있는데, 이를 '첩화'(貼花)라 한다. 굽을 깎을
때는 물레 위에 받침대를 놓고 그 위에 기명을 올려놓아 성형 때와는
반대 방향으로 물레를 돌리면서 깎는다.

건조할 때에는 급격한 온도 변화가 없도록 온돌방에서 건조한다. 이
때 백자의 경우 크기가 10% 정도 작아지므로 이를 고려하여 처음에 성
형 크기를 결정해야 한다. 또한 초벌구이와 재벌구이를 거치면서도 전
체적으로 20~25% 정도 수축하므로, 장인들은 항상 흙의 성질을 고려
하여 성형에 임해야 했다.

조선시대 물레가 어떤 형태를 지니고 있었는가는 확실치 않다. 구한
말의 풍속화가 기산(箕山) 김준근(金俊根)[6]의 그림 중에 〈자기 만드는
모양〉이라는 물레 성형도가 있어 당시의 물레와 성형 방법을 어느 정도
알 수 있다. 그림에 보이는 물레 역시 요즘의 재현 공장에 남아 있는 물
레처럼 발로 회전시키는 물레다. 앉아서 발을 사용하지 않고 손으로 돌
리는 일본이나 중국의 물레와는 다르다. 중국에도 간혹 유사한 물레가
있지만 손물레와 발물레를 겸하는 것이고, 우리나라는 주로 발물레를
사용하였다.

다음은 일반적인 원형 그릇이 아닌 각형 자기의 성형 과정을 살펴보
자. 제작 방법은 대략 두 가지로, 물레 작업과 판형 작업이 있다. 물레
작업으로 면각을 만들 때는 형체를 원형으로 제작한 후 각 면을 깎아
낸다. 판형 작업은 사각화병처럼 예리한 각을 이루고 굽도 방형(方形)

6 19세기 후반에 활약한 풍속화가
로, 생몰년은 알려져 있지 않으며
주로 원산이나 부산 같은 항구에
서 활약한 것으로 추정된다. 그의
그림들은 국내뿐 아니라 미국이나
유럽 등지에 여럿 소장되어 있다.
그림의 소재로 19세기의 각종 놀
이 장면이나 농경, 도자를 비롯한
각종 공방, 형벌, 의례 등을 다루고
있어 당시 풍속을 이해하는 데 귀
중한 자료가 된다.

을 이루는 경우에 주로 하는데, 각 면을 판으로 만들어 접합시킨다. 사각접시를 만들 때에도 원형을 먼저 만든 후 모서리를 구부려 사각과 유사하게 만들어 나가고, 팔각·십이각·십육각 같은 다각접시들은 면을 더 깎아 내어 각을 만든다.

한편, 기명이 큰 항아리를 성형할 때는 위아래 둘로 나누어 성형한 후 접합한 것으로 보인다. 그런데 조선 백자의 경우 높은 내화도와 점력을 요구하기 때문에 접합 부분이 드러나거나 가마 안에서 주저앉는 경우가 많아, 중국이나 일본에 비해 접합 성형에 많은 문제점이 있었다. 또한 사각합은 뚜껑과 몸체가 잘 들어맞지 않는 경우가 있었는데, 이는 건조 때 수축하는 정도가 서로 달랐기 때문이다. 따라서 초기 성형 때 밖으로 넓게 휘어진 곡면을 이루도록 사각합을 만들어야만 번조 과정에서 수축되면서 외각선이 직선을 이루게 된다. 이는 많은 경험과 노련한 기술이 필요한 작업이었고, 흙이 일정한 점력과 강도를 유지해야 하므로 꽤 어려운 일이었다.

자기 만드는 모양(좌) 물레대장은 열심히 그릇을 빚고 보조로 보이는 사람은 성형된 그릇을 건조장으로 옮겨 가는 장면인 것 같다. 김준근, 19세기 말, 대영도서관 소장.

물레 성형도(우) 중국의 물레는 주로 손잡이가 달려 있는 손물레로, 두 발을 치켜들고 성형하는 모습이 우리와 다르다. 『경덕진도록』에서 인용.

청화백자산수문사각화병 각 면을 별도로 제작한 후 서로 붙인 사각병이다. 사각의 단선 테두리 안에 섬세한 필치의 고사인물도〔하정납량도(荷亭納涼圖)와 채국동리도(採菊東籬圖)〕를 그려 넣었다. 19세기, 높이 22.9cm, 일본 오사카 시립동양도자미술관 소장.

3

순백에 입힌 채색 옷, 안료

조선 백자에는 유약 위에 채색하는 상회(上繪) 안료의 사용은 없었고, 오직 유약을 입히기 전에 채색하는 하회(下繪) 안료만이 사용되었다. 하회 안료로는 청화와 철화, 동화가 있는데 각기 산화철과 산화코발트, 산화동이나 탄산동이 주원료이다.

하지만 이러한 광물 자체만으로는 안료로 사용하기 힘들었고 적절한 보조제와 혼합, 연마해서 사용해야 했다. 따라서 실제로 안료를 사용하기 위해서는 각종 광물들을 잘게 부수는 분쇄 과정과 불순물을 제거하기 위한 수비 과정이 필요하였다.

고려시대 청자에도 여러 안료가 사용되었는데 철화청자에는 산화철, 동화청자에는 산화동이 주요 금속 산화물로 사용되었다. 이것들은 모두 국내에서 쉽게 출토되는 광물들이었다. 보조제로는 점토나 유약, 재 등이 사용되었으며 여기에 금속 산화물을 반반 정도로 섞어 분쇄, 혼합하면 안료가 되었다.

조선시대에는 안료의 채색 과정이 대부분 초벌구이 후에 이루어지는 데다 높은 내화도와 점력을 요구하므로 사용하는 보조제의 성분이 안

료에 따라 달랐다. 이는 앞으로 살펴볼 청화, 철화, 동화의 발색과 제작 시기 등과도 어느 정도 관련이 있다.

청화(靑畵) 청화란 산화코발트가 주원료인 안료를 이용하여 그림을 그린 장식 기법을 말하는데, 백자 점토와 초벌구이 파편, 규석 등을 보조제로 혼합, 사용한다. 청화는 조선 전기부터 꾸준히 사용되었지만 원료인

코발트, 즉 회회청(回回靑) 자체를 전적으로 중국에서 수입하였기 때문에 수입 가격과 청화의 정제 상태에 따라 사용량과 색상이 좌우되었다.

청화백자가 원대 경덕진에서 처음 제작될 당시에는 이슬람에서 수입한 안료로 만들었기 때문에 조선은 중국이 수입한 안료를 재수입하였다. 이후 명대까지는 이슬람산 소마리청(蘇麻離靑)이 주류를 이루었지만, 점차 중국이 자체 개발한 운남(雲南) 청료(靑料: 청화 안료)와 경덕진 부근의 절강(浙江) 청료 같은 무명이(無名異) 회회청으로 바뀌었다. 절강 청료의 보급이 확산되면서 점차 가격이 하락되었는데 이는 조선의 청료 수입에도 영향을 미쳤을 것이다.

청화 안료가 어느 정도의 가격으로 조선에 수입되었는지는 정확히 알 수 없다. 조선 후기 북학파 이규경의 『오주연문장전산고』에는, 한 돈에 한 냥 정도로 금처럼 비싸던 것이 당시에는 가격이 하락하여 하품은 50푼 정도라고 적혀 있다. 어쨌든 안료 가격의 하락은 조선 후기 청화의 장식이 난만해지는 데 결정적인 역할을 했던 것 같다.

청화 안료는 광물 상태의 안료를 한 번 구운 후 유발에 넣어 유봉으로 잘게 부수고 화수(畵水)라 불리는 보조제와 적당히 섞어 만들었는데, 붓으로 자기 위에 시문할 때 붓이 잘 나가게 하기 위해 오동기름을 섞기도 하였다. 이러한 방법은 청료뿐 아니라 다른 안료도 동일했을 것

이며 현재도 마찬가지다. 또한 일단 코발트 원광(原鑛)을 고온에서 한 번 번조하면 원광 안의 산화망간과 산화철의 함량비가 떨어져 순도를 높이는 데 도움이 되었다.

이슬람산 청료와 중국산 청료의 차이는 흔히 코발트의 철과 망간의 상대 비율로 구분하는데, 이슬람산 청료에는 철 함량이 상대적으로 높아서 좀더 밝은 느낌이 든다. 중국의 경우 이슬람산 청료를 사용하는 원대와 명대 전반에는 철의 비율이 높다가, 절강 청료를 사용하는 청대에 들어서면 망간의 구성 비율이 높아진다.

청화의 색상은 온도에 민감해서 밝은 청색에서 검정색까지 다양하다. 따라서 적당한 발색 온도를 찾기 위해서는 오랜 연구와 실험이 필요하다. 온도뿐 아니라 유약의 두께와 광택, 투명도 등도 발색에 영향을 미치므로, 이를 종합적으로 고려하는 체계적이고 과학적인 작업이 뒤따라야 한다.

철화(鐵畵) | 철화는 석간주(石間朱)라는 산화철이 주성분인 안료를 이용하여 그림을 그린 장식 기법을 말한다. 철화 안료를 사용한 장식 기법은 고려시대 철화청자에 기원을 두고 있다. 고려 초기부터 꾸준히 등장

하는 것을 보면 철화 기법의 역사는 실로 천여 년에 가까운 유구한 것이다. 철화백자는 조선 초기부터 꾸준히 사용되었지만 특히 17세기인 인조에서 숙종대에 전성기를 맞이한다. 관요는 물론 지방 가마까지 폭넓게 사용되었는데, 현재 알려진 많은 지방 가마 가운데 철화 도편이 발견되는 곳은 매우 많다. 이는 원료 자체를 손쉽게 구할 수 있고 다루기도 쉬웠기 때문일 것이다.

조선 백자에 철화 안료를 사용할 때는 철화청자보다 번조 온도가 높

으므로 이를 보완하기 위해 카올린과 규석 등을 분쇄, 혼합해야 한다. 이런 이유로 초기의 조선 백자 중에는 아직 안료의 정제가 원활하지 않아 색상이 제대로 발현되지 않은 철화백자가 적지 않게 발견된다.

철화는 번조 상태에 따라 까맣게 되기도 하고 노랗게 될 수도 있다. 이는 안료와 유약의 두께, 환원염이냐 산화염이냐 하는 번조 상태에 따라 달라지는데 휘발성이 강한 철화를 채색할 때에는 많은 실험이 필요했을 것이다. 안료를 너무 두껍게 채색하여 그 부분이 까맣게 탄 경우도 있는데, 이는 유약의 두께가 얇아 안료가 유약 밖으로 흘러나와 불에 직접 닿을 때 발생하는 현상이다.

동화(銅畵) | 동화란 진사(辰砂)로도 불리는데, 산화동이나 탄산동이 주원료인 안료를 이용하여 그림을 그린 장식 기법을 일컫는다. 고려 청자에도 동화를 사용했으나 백상감토 위에 일부 채색하거나 간략한 선이나

점으로 시문하는 경우가 많았고, 문양 전체가 동화로 나타나는 경우는 거의 없었다. 특히 조선 백자와 달리 고려 청자에는 초벌구이 전에도 채색을 하므로, 안료의 내화도나 점성이 조선 백자 때와는 다를 수밖에 없다. 또한 고려 청자가 조선 백자보다 50℃ 정도 낮은 온도에서 번조되므로, 조선 백자의 동화 안료는 훨씬 높은 내화도를 지녀야 한다.

현존하는 유물로 볼 때 조선 전기에는 동화백자가 거의 나타나지 않고 17세기에 이르러서야 나타난다. 같은 시기 중국에서 경덕진을 중심으로 원대 후반에서 명·청대까지 동화 안료를 사용한 유리홍(釉裏紅)자기[7]가 크게 유행했던 것에 비해 조선은 다른 양상을 보인다.

그런데 조선 전기에는 철화청자에 이어 철화백자가 꾸준히 제작된 반면 동화백자는 왜 제작되지 않았을까? 이를 해결해 줄 문헌 기록은

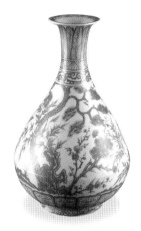

중국 유리홍송죽매문병 옥호춘 기형에 위아래 종속문으로 파초문과 연판문이 시문되었고, 괴석을 사이에 두고 대나무와 소나무·매화가 흐드러지게 피어 있다. 명 홍무(1368~1398), 높이 33cm, 중국 북경 고궁박물원 소장.

7 유리홍이란 말 그대로 유약 아래의 붉은색이라는 뜻으로, 유리홍자기는 중국에서 백자에 산화동으로 그림을 그린 후 그 위에 유약을 입혀 환원염으로 번조한 자기를 말한다. 원대와 명대 초기에 걸쳐 크게 유행하였다.

아직 발견되지 않았고, 단지 몇 가지 추론을 해보면 다음과 같다.

먼저 기술적인 문제인데, 청자보다 고온에서 번조하는 백자는 산화동을 환원염으로 번조하면 제대로 색을 내기가 쉽지 않다. 화학적으로 볼 때 동은 고온에서 상태가 불안정하고 휘발성이 강하기 때문이다. 특히 초벌구이를 한 백자 위에 안료를 사용하여 채색하는 기법이 제대로 뿌리내리지 못한 조선 선기에는 청화나 철화보다도 휘발성이 강한 동화의 색상 표현이 가장 어려웠을 것이다. 붉은색을 내고자 했으나 검붉은색이 되는 경우도 있고, 불 조절에 실패해서 산화가 되면 초록색을 내는 경우도 있었을 것이다.

고려 청자의 동화 안료는 백상감토와 같은 점토에 산화동과 주석을 혼합하면 어렵지 않게 제작할 수 있지만, 백자에 사용되는 경우는 다르다. 점토 한 가지로는 어렵고 상당한 내화도를 갖춘 백토에다 카올린, 장석, 규석, 주석 등을 혼합해야만 비로소 번조 후에 제대로 색상을 낼 수 있다. 그러나 이러한 제작 기술상의 어려움을 극복하는 데 무려 수백 년이 걸렸다고 보는 것은 무리가 있다. 안료 제작의 어려움이 있다 하더라도 동화백자에 대한 수요가 빈번했다면 충분히 제작되었을 것이기 때문이다.

그런데 청화백자나 철화백자와는 달리 왕실 행사용 자기로서 동화백자를 사용한 예는 거의 찾아보기 힘들다. 정확한 이유를 알기는 어렵지만 선명치 못한 색상과 동화의 붉은색에 대한 반감 등을 이유로 분원에서는 제작이 거의 이루어지지 않았던 것 같다. 『태조실록』을 보아도 진상 기완(器玩)에 붉은색의 사용을 금하는 내용이 있어 이러한 풍조가 자기에도 그대로 적용되었을 확률이 높다.

그러나 안평대군이나 연산군이 강화도에서 선홍(鮮紅), 주홍(朱紅) 사기 등을 굽게 했다는 기록도 있어서, 조선 초기에 왕실 행사용으로 동화백자를 전혀 제작하지 않았다고 확신하기는 어렵다. 단지 남아 있는 유물 중에서는 1684년(숙종 10)에 제작된 숭정갑자(崇禎甲子)명 동화백자묘지석이 최초의 작품이어서, 17세기에 가서야 본격적으로 제작

된 것이 아닐까 추정된다. 또한 17세기에 접어들어 붉은색 칠기가 많이 사용된 것으로 보아, 이전에 비해 붉은색에 대한 반감이 수그러든 것을 확인할 수 있다. 이러한 시대적 분위기의 변화로 동화백자의 제작이 점차 이루어진 것이 아닐까 여겨진다.

실제 동을 안료로 사용할 때는 보조제와의 혼합과 유약의 두께 조절이 무엇보다 중요하다. 보조제로는 주석이 가장 많은 부분을 차지하며 그밖에 장석과 규석·백토 등을 정제, 가공해서 이용했을 것으로 추정된다. 유약의 두께가 너무 얇으면 안료가 유약 밖으로 튀어나올 수 있으며, 반대로 너무 두꺼우면 색상이 굴절되어 나타날 수 있다.

장식 기법으로는 문양을 시문하는 방식과 함께 기명 전체를 채색하는 방식도 사용되었다. 다만 철화와 달리 동화는 유약으로 사용된 경우가 발견되지 않는데, 이는 동의 휘발성 때문에 유약 제조가 힘들었기 때문이 아닐까 추정된다. 동화는 한 기명에 청화나 철화 등과 함께 시문되기도 하였다.

동화백자양각쌍학문연적 장수의 의미를 지닌 쌍학 주위의 여백을 모두 동화로 채색하였다. 굽은 19세기의 목가구 등에 나타나는 모양과 유사하다. 19세기, 높이 5.4cm, 국립중앙박물관 소장.

4

순백·유백·청백의 아름다움, 유약

그릇 위에 덧씌우는 유약은 수분을 함유한 슬립 상태(일종의 젤리 상태)의 유리질 물질이다. 유약을 입히면 자기의 물리적 강도가 높아져 수분이나 화학 물질로 인한 부식을 방지할 수 있으며, 장식 면에서도 보기에 좋았다.

동서양을 막론하고 유약에는 납과 재를 매용제(媒熔劑: 유약 원료가 빨리 녹도록 하는 재료)로 이용하는데, 납을 기본으로 하는 것을 연유(鉛釉), 재를 기본으로 하는 것을 회유(灰釉)라 한다. 우리나라의 경우 통일신라시대에는 고화도(高火度) 회유와 저화도(低火度) 녹유(綠釉)[8]를 사용하였으며, 이후 고려 청자와 조선 백자에는 회유를 사용하였다. 회유는 대략 1,200℃ 이상의 온도에서 구울 때 표면에 잘 밀착되며, 유약 안에 포함된 금속 산화물에 의해 색상을 낸다.

유약 속의 금속 산화물은 금속에 따라 산화·환원 때의 색상이 달라지는데, 특히 철의 경우 환원이 되면 고려 청자에서처럼 푸른색을 내지만 산화가 되면 노란색이나 검붉은색으로 바뀐다. 또한 산화동은 환원 때는 동화백자에서처럼 붉은색을 내지만 산화 때는 녹색을 낸다. 반면

8 녹유란 납을 매용제로 하되 구리를 넣어 녹색으로 만든 유약이다.

백자에 쓰이는 투명유에는 철분 성분이 거의 없기 때문에 장석이나 석회석 등으로 인해 주로 백색을 띤다. 또한 가마 안의 번조 분위기, 즉 산화냐 환원이냐에 따라 색상이 달라지는데 우리나라의 자기는 청자건 백자건 모두 환원 상태에서 번조되었다.

유약을 만드는 과정은 먼저 준비한 유약 원료를 쇠망치 등으로 잘게 부수는 분쇄 과정부터 시작된다. 분쇄가 끝난 후에는 체를 통해 불순물을 거른 후 커다란 통에 일정한 비율의 물과 함께 섞어 사용한다.

원래 조선시대 기록에는 유약이란 단어를 찾아보기 어렵다. 정조 이후의 기록인 이희경의 『설수외사』에는 자수(磁水)로, 이규경의 『오주서종』에는 수수(銹水)나 번수(燔水) 또는 분수(粉水) 등의 중국식 표현만이 적혀 있다. 그러나 여기서는 유약으로 통일해서 부르기로 한다.

조선 전기에 사용된 유약 원료에 대해서도 문헌 기록이 남아 있진 않지만, 광주에서 유약 원료인 수을토(水乙土)가 나오는 것으로 보아 이것을 재와 함께 사용했던 것 같다. 조선 후기에는 재와 곤양 수을토, 광주 수을토가 주원료로 등장하였다. 우리말의 물토를 한문으로 풀이한 수을토는 현재에도 백자 유약 성분의 70% 이상을 차지하는 주원료로 꾸준히 사용되고 있다.

『비변사등록』과 『승정원일기』에 따르면, 곤양 수을토가 17세기에서 18세기까지 사용된 것으로 보이며 이후에는 광주 수을토가 상대적으로 많이 사용되었다. 특히 물토의 품질이 유약의 질을 좌우하기 때문에 좋은 물토는 곧 좋은 색상을 내는 바탕이 되었다. 물토는 장석과 석회석, 규석 등이 풍화하여 결합된 것으로, 물에 풀면 마치 가루약을 물에 탄 듯이 풀어진다. 따라서 손으로 만지면 딱딱한 돌덩어리가 부드러운 가루처럼 바로 분쇄된다.

조선시대 회유에 쓰이는 재를 어떤 나무로 만들었는지는 정확히 알 수 없다. 또한 숙종 연간의 『승정원일기』를 보면 청회(靑灰), 즉 석회석도 유약의 매용제로 사용되었다고 한다. 이외에 활석이나 규회석 등이 첨가되기도 하였는데 일반적인 것은 아니었다.

경기도 광주의 물토 문헌에 수토, 수을토라고 등장하는 물토는 유약의 원료로, 물에 타면 미숫가루처럼 그대로 풀어진다. 장석과 석회석, 규석 등으로 이루어져 있다. ⓒ 양영훈

금사리 백자 도편(좌) 18세기 전반의 도편으로, 우윳빛의 맑은 색상에 청초한 청화 색상이 대비를 이룬다. 각형의 굽이 여럿 발견된다. 국립중앙박물관 소장.

분원리 백자 도편(우) 19세기의 도편으로, 유색은 청백색이 주를 이루고 모래받침을 사용한 그릇이 많다. 국립중앙박물관 소장.

백자 유약의 주성분은 규석·알루미나·칼슘·칼륨·마그네슘 등이며, 색상에 영향을 미치는 것은 산화철·티타늄·망간 등이다. 이 중에서 색상을 주로 변화시키는 것은 대부분 산화철이다. 실험에 따르면 조선 백자의 유약에는 백색도를 떨어뜨리는 철분 성분이 중국이나 일본에 비해서 상당히 많은 편이다. 따라서 북학파 학자들이 부러워하던 중국이나 일본 자기의 백옥 같은 색상을 조선 백자에 재현하는 것은 태토와 유약의 철분 성분 때문에 근본적으로 힘들 수밖에 없었다. 대신 우윳빛의 유백색 백자가 18세기 영조 전반기 금사리 요지에서 많이 발견되는데, 이는 마그네슘 성분이 많이 함유된 활석을 사용했기에 가능했다. 17세기에는 원료의 정제 과정이 충실하지 못해 철분 성분이 많이 함유된 회백색이 나타났으며, 19세기에는 청백색이 주류를 이루었다.

5

불과 혼의 조화, 가마와 번조 기술

조선시대의 가마는 고려시대 가마를 기본으로 좀더 효율적으로 발전하였다. 조선 전기 분원이 있던 도마리와 번천리 9호·5호의 가마를 보면 가마의 바닥 면적이 늘어나 점차 대형화 추세를 보이는데, 16세기 이후에는 전체 바닥 면적이 50㎡ 이상으로 넓어져서 대량 생산에 유리한 구조가 되었다. 이는 수요층의 확대와 조선 내부의 사회·경제적인 발전과 맞물린 결과이다. 또한 지방에서도 16세기를 지나면서 분청사기 대신 백자만을 생산하는 전용 가마가 늘어나기 시작하였는데, 이것은 분청사기의 소멸과 백자의 확산이 같은 시기에 일어났기 때문이다.

가마 내부는 불꽃의 흐름을 효율적으로 조절하고 환원염 번조가 용이하도록 고려시대의 단실(單室) 가마인 통가마에서 연실(連室) 가마인 칸가마로 발전하였다. 즉, 각 칸과 칸 사이의 구분이 거의 없이 가마 전체가 마치 하나의 칸으로 이루어진 고려시대 가마와 달리 칸 사이의 구분이 확실해졌던 것이다. 칸과 칸 사이에 화염이 통과하는 불창의 숫자가 늘어났으며, 각 칸의 경사도에도 약간의 차이가 생겼다.

이러한 구조는 불꽃이 가마 안에서 어느 한 방향으로 쏠리는 것을 방

광주 번천리 가마터 바닥에는 도자기를 올려놓는 받침인 도짐이가 펼쳐져 있다.

불창 기둥(상) 칸과 칸 사이에 화염이 통과하는 기둥을 말하는데, 대개 칸이 시작되는 앞부분에 세워진다. ⓒ 양영훈

백자를 굽는 전통 가마(우) 각 칸의 바닥을 평평하게 만들어 불꽃이 가마 안에서 어느 한 방향으로 쏠리는 것을 방지하고, 각 칸을 독립적으로 운용하여 불꽃의 흐름과 온도 조절을 쉽게 하였다. ⓒ 양영훈

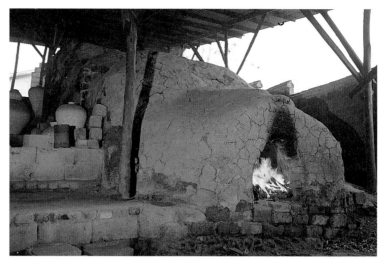

9 유자광(?~1512)의 자는 우복(于復)이다. 1467년(세조 13)에 온양 별시 문과에 급제하였고, 1468년에 남이·강순 등이 모반한다고 무고하여 이들을 숙청한 공으로 무령군에 봉해졌다. 명에 사신으로 다녀온 후 1491년에 황해도 관찰사가 되었다. 그후 중종반정에 참가하여 정국 일등공신으로 무령부원군에 봉해졌으나, 홍문관·예문관 등의 거듭된 탄핵으로 유배되었으며, 눈이 먼 후 유배지에서 사망하였다.

10 등요는 오름가마라고도 하는데, 산이나 구릉의 경사를 이용하여 도염식 가마를 여러 개 연결시킨 모양의 가마이다.

지하였으며, 각 칸을 독립적으로 운용하였기 때문에 불꽃의 흐름과 온도를 용이하게 조절할 수 있었다. 또한 불창은 대개 칸이 시작되는 앞부분에 세워졌는데, 19세기 말이나 20세기에 접어들면 칸의 끝부분에 세워져서 불꽃이 가마 천장을 타고 쉽게 올라가서 순환할 수 있도록 하였다.

한편, 지금까지 지붕이 함께 남아 있는 가마가 발굴된 적이 없어서 조선시대 가마의 지붕 구조를 구체적으로 알 수는 없다. 그러나 『성종실록』에는 성종 24년(1493)에 사옹원 제조 유자광(柳子光)[9]이 입부(立釜)와 와부(臥釜)라는 명칭을 사용하면서 가마 구조를 중국과 비교하는 부분이 등장한다. 여기서 와부는 조선식 등요(登窯)[10]이고, 입부는 사람이 서서 들어갈 정도의 출입구를 가진 타원형의 중국 경덕진식 가마로 추정된다. 와요(臥窯)는 입요(立窯)에 비해 지붕의 높이가 낮고 길게 뻗어 있어 불꽃이 바닥 면을 타고 옆으로 퍼지는 경우가 많다. 이 경우 불꽃이 위아래로 순환하기 어렵기 때문에 번조할 때 그릇이 이지러지거나 환원염 상태를 제대로 유지하기 힘들다.

조선 후기의 관요로는 17세기 광주 선동리 가마터에 칸 바닥의 일부가 남아 있을 뿐이어서 자세한 구조는 알 길이 없다. 지방 가마로는 17~18세기에 걸쳐 순백자와 철화백자를 생산한 전남의 장성 대도리와

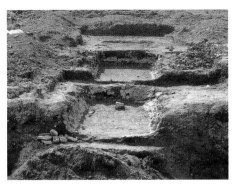

장성 대도리 가마터(좌) 17세기의 지방 가마로 철화백자와 순백자가 다량 출토됐는데, 철화백자에는 초문과 간략한 선문 등이 추상적으로 시문되었다.

광주 선동리 가마터(우) 1640년대에 제작되었을 것으로 추정되는 가마로, 칸과 칸 사이의 간격이 계단식에 가까워서 가마 구조의 일대 혁신을 보여준다.

승주 후곡리, 지방 가마로는 드물게 청화백자를 생산한 경기도 산본의 가마 등이 남아 있다. 남아 있는 가마터들을 검토해 보면, 조선 후기의 가마 구조는 불꽃이 일부는 옆으로 이동하고 일부는 위아래로 순환한 후 다음 칸으로 이동하는 반도염식(半倒焰式)이고, 바닥이 경사 계단을 이루는 칸가마라고 할 수 있다.

이러한 변화를 가장 뚜렷이 보여주는 것이 관요인 선동리 가마다. 선동리 가마의 각 칸은 계단식이나, 바닥은 조선 전기와 같이 경사진 형태를 이루고 있다. 층급을 이루는 칸과 칸 사이의 구분이 더욱 뚜렷하고 높아졌으나, 칸 내부 바닥의 경사도는 이전에 비해 한층 낮아졌다. 즉, 조선 전기에 보이는 경사 계단에서 이른바 평행 계단으로의 이전이 아닐까 추정되지만 확실하지는 않다. 전체적으로 가마 각 칸의 길이가 폭보다 길어서 가마를 축조할 때 측면에서 쌓아 올리고 칸만 불창으로 나누는 연실식(連室式) 형태를 취한 것으로 보인다. 또한 바닥이 경사

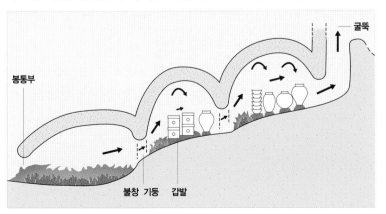

반도염식 가마의 구조 불꽃이 일부는 옆으로 이동하고 일부는 위아래로 순환한 후 다음 칸으로 이동하는 구조로, 바닥이 경사 계단을 이루는 칸가마이다.

를 이루고 있어서 지붕을 높이 쌓아 올리는 것이 힘들고, 반도염식이라 하더라도 바닥이 경사지고 천장이 낮아 불꽃이 위로 올라가는 데 어려움을 겪게 된다. 불꽃의 흐름이 가마 위로 올라갔다 내려오면서 골고루 퍼지는 것이 아니라 옆으로 치우쳐서 곧바로 다음 칸으로 올라갈 확률도 있었다.

아직까지 18세기 주요 가마터인 금사리와 분원리의 가마가 제대로 발굴되지 않아서 단언할 수는 없지만, 조선의 가마 구조는 경사 계단식의 형태가 조선 말기까지 그대로 유지된 것으로 보인다.

그러면 이제 가마에서 백자를 굽는 번조 기술에 대해 살펴보자. 성형과 조각이 끝난 자기는 일단 약간의 건조 과정을 거친 후 초벌구이를 한다. 온도는 900℃ 전후로 하루 정도가 소요되지만, 조선시대에는 대부분 초벌구이를 별도로 하는 것이 아니고 본구이를 하는 가마의 가장 위칸에서 하였다. 이는 가마의 가장 위칸이 상대적으로 온도가 낮기 때문이다.

초벌구이 때는 갑발은 필요 없고 단지 바닥에 개떡과 같은 받침만 깔고 굽는다. 또한 그릇을 포개 구워도 아무 표시가 남지 않기 때문에 가마 안에 최대한 많은 양의 그릇을 겹겹이 포개 굽는다.

초벌구이 후에는 표면을 다듬은 후 유약을 입히고 본구이를 한다. 이때는 표면에 바른 유약이 흘러내려 바닥에 들러붙지 않도록 하기 위해 굽 받침을 사용하는데, 조선 전기에는 태토와 내화토·모래 등을 사용하다가 조선 후기에 들어서면 모래받침을 주로 사용하였다.

본구이에는 갑발을 사용하는 갑번과 갑발 없이 굽는 상번이 있다. 상번은 바닥에 하나씩 굽는 경우와 포개 굽는 경우로 나뉜다. 이는 가마의 운영 시기와 기형별로 차이가 있었으며, 같은 기형이라도 지방 가마일 때 포개 굽는 경우가 더 많았다. 그러나 자기가 점차 상품화되는 18세기 이후에는 포개 굽는 경우가 현저히 줄어든다. 이는 상품 가치를 높이기 위한 당연한 조치였다. 이 시기에 연례적으로 진상하는 예번(例燔) 그릇은 갑번과 포개 굽지 않는 상번이 주류를 이루었으며, 청화백

태토받침(상) 태토를 동글동글하게 빚어서 가마 바닥이나 갑발받침 위에 놓고 그 위에 그릇을 올려놓은 뒤 구우면 유약이 흘러내려도 그릇을 떼어 내는 것이 수월했다.

모래받침(하) 시유한 그릇에 모래를 묻히거나 가마 바닥에 모래를 깔고 그 위에 바로 그릇을 올려놓고 구우면 된다. 17세기 이후에 관요에서 주로 사용하던 방법이다.

자는 대부분 갑번을 했던 것으로 보인다.

가마 구조로 볼 때 번조 방식은 아궁이인 봉통부에서 시작하여 일정한 온도에 이르면 각 칸에 장작을 투입하여 번조하는 다연소실(多燃燒室) 방식을 채택한 것으로 보인다. 또한 번조 초기에는 산화염으로 불을 때다가 약 850℃와 900℃ 사이에서 불꽃을 환원염으로 바꾸었던 것 같다. 규석질이 많은 관계로 번조 온도는 당연히 청자보다 높은 1,250℃ 이상으로 여겨지며, 번조 시간도 고온 번조 탓에 하루에서 하루 반 정도로 청자에 비해 긴 시간을 요했을 것이다. 하루 정도 불을 때는 데는 8톤 트럭 서너 대 분량의 장작이 소요되었을 것으로 짐작된다.

한편 온도 측정은 가마 안의 갑발과 불꽃의 색상을 보고 예측하거나, 유약을 바른 파편을 가마 안에 넣고 시간마다 꺼내어 유약이 녹은 정도를 보고 판단했을 것이다. 정확한 온도 측정기가 없던 당시로서는 경험을 가장 중시했으므로, 불꽃의 흐름 파악과 온도 측정에 상당한 식견이 있었던 전문 장인이 이를 맡았다. 19세기의 『분주원보등』(分廚院報謄)에는 '남화장' (覽火匠)[11]이라는 장인 명칭이 등장하는데, 아마도 이러한 번조 작업 전반을 관장했던 장인이 아닐까 추정된다.

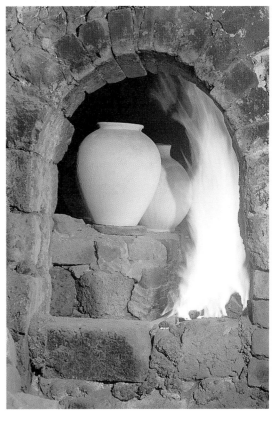

불길이 타오르는 가마 아궁이인 봉통부에서 장작을 넣고 굽기 시작하여 일정한 온도에 이르면 각 칸에 장작을 투입한다. 백자를 굽는 데는 보통 하루에서 하루 반 정도의 시간이 필요했다. ⓒ 양영훈

11 가마에서 불을 땔 때 가장 중요한 일은 정확한 온도 측정과 불꽃과 바람 등 주변 분위기를 감안해 산화에서 환원으로의 전환 시점을 보는 것, 그리고 불을 끌 때를 정하는 것 등이다. 불을 관찰하는 직책인 남화장은 주로 이러한 임무를 담당했을 것이다.

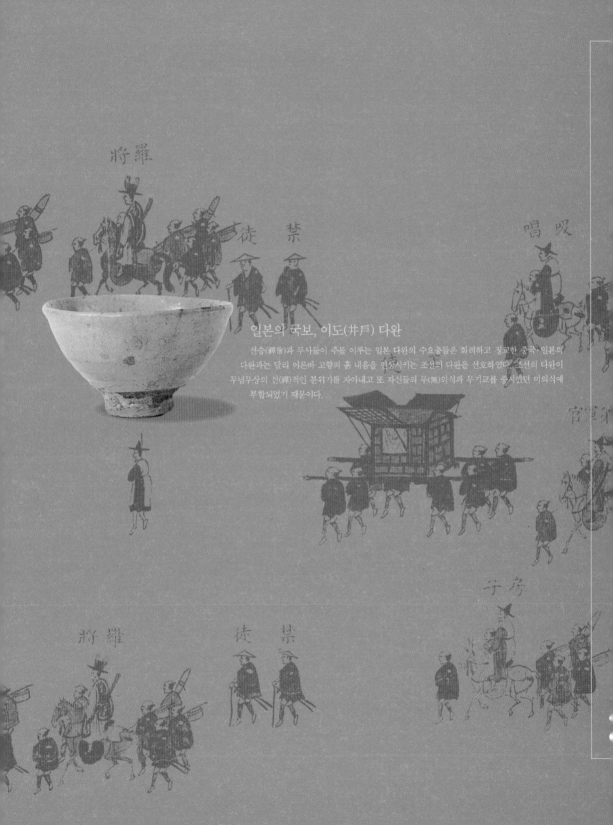

일본의 국보, 이도(井戶) 다완

선승(禪僧)과 무사들이 주를 이루는 일본 다완의 수요층들은 화려하고 정교한 중국·일본의 다완과는 달리 이른바 고향의 흙 내음을 연상시키는 조선의 다완을 선호하였다. 조선의 다완이 무념무상의 선(禪)적인 분위기를 자아내고 또 자신들의 무(無)의식과 무기교를 중시했던 미의식에 부합되었기 때문이다.

제 7 부

도자기를 통한 조선시대 대외 교류

임진왜란 이후 일본은 납치해 간 조선 장인들을 통한 기술과 인력 제공에 힘입어 규슈 지역을 중심으로 도기에서 자기 생산의 번성시대를 맞이하였다. 지금까지 도기 생산에 만족했던 일본으로서는 엄청난 변화를 맞이한 셈이다.

임진왜란에 참가했던 일본의 여러 무장(武將)들은 귀국과 함께 자신들의 영지(領地)로 조선 장인들을 납치하여 자기 생산에 투입하였다. 따라서 조선 장인들은 이국 땅에서 망국의 한을 삭이며 오직 자기 제작에 전념을 다하였다. 또한 백자를 제작할 수 있는 태토광(胎土鑛)을 찾아내어 안정된 백자 생산의 토대를 마련하였으며 가마 구조를 비롯한 제작 기술에서도 한 차원 높은 기술을 선보였다.

1

무역과 진헌품을 통한 대중 교류

조선시대 도자기의 대외 교류는 중국과 일본에 국한되어 있었다. 조선 초에 유구(琉球: 지금의 오키나와)를 통해 중국 자기가 유입되었고, 유구에서도 조선의 그릇들이 출토되긴 하지만 양국 간의 자기 교류 자체는 찾아보기 힘들다.

교류의 형태로는 무역 외에도 사신이나 통신사가 해당국에 진헌품(進獻品)이나 선물을 주고받는 물적 교류와 인적 교류가 있었다. 특히 인적 교류는 임진왜란과 정유재란을 전후해 일본으로 납치됐던 장인들의 경우가 주를 이루었다.

무역이 그다지 활발하지 못했던 조선시대의 대외 무역은 조공 무역의 성격이 강했으나, 조선 후기에 들어 국경 무역이 활기를 띠면서 이를 통해서도 중국의 자기들이 조선에 많이 유입되었다. 진헌품이나 선물은 조선 초기부터 그 유례를 찾아볼 수 있는데, 중국 사신들이 황제의 선물로 조선 조정에 건넨 순백자와 청화백자는 조선 백자에 많은 영향을 미쳤다. 또한 조선 후기에는 청나라에 갔던 연행사들이 청의 자기를 국내에 가지고 돌아오는 경우도 있었다.

일본과는 왜관(倭館)을 통해 직접 다완(茶碗)을 번조하여 물물교환을 하였으며, 통신사들이 일본에 직접 가지고 가서 선물로 준 조선 자기들도 적지 않았다. 반대로 19세기 이후에는 일본의 자기들이 무역품으로 조선에 유입되었으며, 급기야 조선 안에서 일본의 기술을 이용한 자기들이 생산·소비되기에 이르렀다.

중국과는 제작 기술 전파의 핵심인 인적 교류가 활발하지 못했으나, 일본과는 전쟁 기간 중의 강제 납치 등을 통해 방법상의 문제에도 불구하고 17세기에 인적 교류가 가장 활발하였다. 중국과의 관계와 양식의 유사성은 이미 앞에서 여러 차례 언급한 적이 있기 때문에 여기서는 비교적 간단히 정리하고 주로 대일 관계에 대해서 자세히 살펴보려 한다.

조선 전기에는 황제의 하사품으로 중국의 자기가 유입되었다. 명나라 사신이 직접 중국의 자기를 가지고 들어온 경우도 있었지만 유구와 일본을 통한 전래도 있었다. 또한 세종 5년(1423)에는 일본의 구주(九州, 규슈) 총관이 다른 예물과 함께 화자(花磁)를 예조에 전하였다. 이밖에도 세종 11년에서 12년에 명 사신이 적지 않은 숫자의 자기를 가지고 들어왔다고 한다.

또한 명 사신들이 조선에 백자를 요구하여 조정에서 하사품으로 주기도 하였는데 이로 미루어 보면, 이들이 중국과 다른 조선의 백자에 대해 나름대로 호감을 지니고 있었던 것이 아닐까 추측된다. 이러한 경향은 세종과 문종·세조대를 거쳐 16세기 중종 연간에도 나타난다. 그러나 수량이나 횟수는 이전에 비해 크게 줄어들었다.

조선 전기에 유입된 중국 자기들의 양식을 정확히 알 수는 없지만 순백자와 음각백자, 청화백자가 주를 이루었던 것으로 여겨진다. 이들은 조선의 백자 제작, 특히 청화백자의 제작에 많은 영향을 미쳤다.

조선 후기, 즉 명·청 교체기를 지나 18세기 이후로 접어들면서는 국경 무역을 통하거나 중국에 사신으로 간 사대부들이 중국 자기들을 들여오는 새로운 현상이 벌어졌다. 당시 무역을 도맡았던 역관(譯官)과

1 왜관은 조선시대에 쓰시마번 사람들을 중심으로 한 일본인들의 생활을 보장해 주고, 약탈 행위 등을 다스리기 위해 설치한 일종의 무역 특구이다. 태종 7년(1407)에 부산포와 제포(현 진해의 웅천) 두 곳에 처음 문을 열었으나 임진왜란으로 없어졌고, 이후 절영도(현 부산의 영도)에 임시 왜관이 들어섰다가 두모포(현 부산의 동구청 부근)로 옮겼다. 1678년에는 다시 초량 왜관(현 부산의 용두산 부근)으로 옮겨 1876년 개항 때까지 198년 동안 존속했다.

사상(私商)들이 중국의 화려한 채색 그릇을 조선으로 유입하였던 것이다. 이들 대부분은 사치품으로 분류되었는데 19세기에 이르면 수입 금지 품목으로까지 게시될 정도로 성황을 이루었다.

중국에 간 많은 연행사들이 다투어 중국의 그릇을 사 가지고 들어온 사실은 이들의 연행 일기에 잘 남아 있다. 반대로 후기에 들어 조선의 그릇이 중국으로 전해진 기록은 찾아보기 힘들다. 또한 실제 제삭을 담당했던 기술 인력의 교류가 없어서 아쉽게도 조선에는 중국의 발달된 장식 기법이나 가마 축조법이 전래되지 못하였다.

조선시대 외교 역할의 중심, 역관

역관은 중국어·여진어(청어)·일본어·몽고어 등 외국어에 능통한 사람들로 역관 시험을 통해 선발되었으며, 사신과 함께 직접 외교 업무를 맡았다. 이들은 단순히 통역 임무만 맡은 것이 아니라 실질적인 외교 업무를 수행하다시피 했다. 역관의 신분은 중인층으로, 조정에서는 그들을 잡류(雜類)로 대우하여 자신들의 반열에 끼는 것을 허용치 않았다.

임진왜란을 거치면서 역관의 활동과 위상은 더욱 커졌는데, 전쟁이라는 상황하에서 동아시아 국제 관계가 더욱 밀접해졌기 때문이다. 명나라에 원군을 요청하거나 일본과 강화하려고 할 때는 특히 그러했다. 사행(使行) 때는 수행 역관의 관직을 높여 주었으며, 때로는 역관들에게 군량 비용의 마련을 위한 목화 무역을 주관케 하였다.

역관들은 17세기 이후 활발해진 사행 무역을 통해 막대한 부를 축적하였다. 그들은 정치·경제 부분에서의 활동 외에 새로운 문물을 국내에 도입하는 선구자 역할도 함께 하였다. 각종 시설을 견학하고, 북경유리창(琉璃廠)의 서점에서 과학·윤리·지리·종교 등에 관해 한역된 서양 학술 서적을 구매해서 국내에 반입하였다. 조선 후기 지식인들은 이들이 들여온 서양 학술서를 탐구하며 새로운 학문적 감흥과 많은 자극을 받았다. 이처럼 중요한 역할을 했던 역관들은 점차 자신들의 신분의식을 자각하였는데, 위항(委巷)문학*으로 불리는 적극적인 시사(詩社) 활동이 그 단적인 예이다. 또한 역관들은 자신들을 얽매는 구체제에 대해 강렬한 개혁 의지를 불태우기도 하였다.

1876년 병자수호조약의 체결과 개화당의 형성, 1880년대 초반 개화 정책의 수행 및 1884년 갑신정변 등에 그들이 미친 영향력은 적지 않았다. 실로 급변하는 동아시아 국제 정세, 물밀듯이 밀려오는 서구, 그리고 근대화의 물결은 역관들에게 새로운 역할과 위상을 가져다 주었다. 그들은 지난날의 신분제와 양반 문화에 집착할 이유가 없었던 만큼 의식 또한 자유로울 수 있었으며, 그들이 갖추고 있는 지식은 새로운 시대와 문물에 친화력을 갖추고 있었다.

● 조선 선조 때 싹트기 시작한 중인, 서얼, 서리 출신의 하급 관리와 평민들에 의해 이루어진 문학을 말한다.

2

다완 무역과 기술 전수를 통한
대일 교류

일본에서 자기를 생산하기 시작한 것은 17세기 전반부터다. 그 이전에는 각 지역에서 중국이나 조선 자기를 모방하거나 일본 고유 기형의 도기를 생산하였을 뿐이다. 또한 고급 자기가 필요한 경우에는 중국이나 조선에서 수입하여 사용했고 이에 대한 동경을 오랜 기간 간직하였다. 임진왜란 전후로 조선인 도자 장인들을 일본으로 납치해 간 뒤 그들을 통한 자기 제작과 다완 수출이 활발해지면서 일본 자기는 급속하게 발전하였다. 17세기 중반 들어 본격적인 자기 생산 체제를 갖추고 유럽에 수출을 하면서부터 일본은 우리와 다른 차별성을 보였다. 또한 조선의 다완 수출이 중단되는 18세기 이후에는 사정이 역전되어 일본의 자기들이 간간이 조선에 유입되었고, 19세기 후반부터는 본격적으로 국내에 수입되었다.

다완 무역 일본인들이 조선의 그릇 중에서 가장 관심을 기울였던 것은 차와 관련이 있는 다기(茶器)였다. 사발·대접·차보시기 등이 대표적인데, 이들은 공사(公私) 무역을 통해 일본에 조달

되었다. 일본의 문헌 자료를 검토해 보면, 조선 초기부터 분청사기를 비롯한 백자 등이 일본으로 건너갔던 것으로 나와 있다.

일본의 다도(茶道)는 13~14세기에 걸쳐 중국에서 선종(禪宗)과 함께 음다법(飮茶法)이 전래되면서 시작되었고, 중국의 천목다완(天目茶碗)[2]이나 청자다완 등이 찻잔의 주를 이루었다. 그러나 16세기 무로마치(室町)시대에 접어들어 자유로운 예술 의욕의 고취와 개성을 강조하는 미의식이 주창되면서 다인(茶人)의 기호도 변모하였고, 음다의 형식과 다기류도 바뀌었다. 당시에는 조선의 청자나 분청계 다완이 이들의 미의식에 부합되어 많은 다인들에게 애용되었다.

조선 다완은 도쿄대학교 구내와 나고야성 부근에서 주로 출토되었는데, 백자가 대부분이며 상감청자와 분청사기도 소량 출토되었다. 이로 미루어 보면, 조선 전기에 적지 않은 조선의 그릇들이 일본으로 전해졌음을 알 수 있다. 그러나 당시의 구체적인 수입 경로와 양상에 대한 문헌 기록이 거의 없어 자세한 사항을 파악하기 어렵다. 단지 일본 선승(禪僧)들의 일기나 다회기(茶會記)[3]에 조선 다완에 관한 언급이 간혹 등장할 뿐이다.

17세기 들어 일본은 쓰시마번(對馬藩)을 통해 다완을 비롯한 조선의 여러 물품을 구하였다. 무역 창구로는 임진왜란 전에 사용하던 왜관을 이용하였는데, 이곳을 중심으로 무역을 재개하였다. 여기서 흥미를 끄는 것은 왜관 안에 설

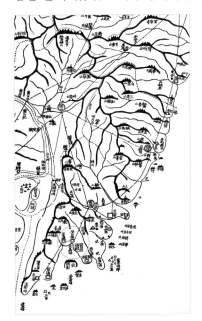

천목다완 중국 천목산 부근에서 생산된다 하여 천목다완이라 명명된 흑유자기의 일종이다. 망간유를 입힌 나뭇잎에 화학 처리를 한 후 다완 위에 올려놓고 다시 철유를 입힌 다음 다완에 차를 부으면 나뭇잎이 실재 찻잔에 떠 있는 듯한 착각을 느끼게 한다. 남송(13세기), 입지름 15cm, 일본 고토(五島) 미술관 소장.

〈대동여지도〉의 초량 왜관 이 왜관 안에 가마를 짓고 경상도 일대의 장인들을 모아 일본인들의 주문대로 그릇을 만들어 보냈다.

2 천목다완은 중국 송대에 천목산(天目山) 부근에서 생산된 흑유다완의 애칭이다. 일본의 선승들이 중국으로 유학 가서 천목산 부근에서 수련을 마친 후 본국으로 돌아갈 때 흑유다완을 가지고 갔는데, 이를 후대에 천목다완이라 하였다.

3 일본의 선승들은 다회(茶會)를 연 후 참석자와 사용 그릇 등을 기록해 놓는데 이를 다회기라 한다.

조선통신사행렬도(부분) 통신사 중에는 일본인들에게 선물로 주기 위해 혹은 부탁을 받아 조선 다완을 지니고 일본에 간 경우도 있었다. 이러한 다완을 한스(判事) 다완이라 불렀다. 작가 미상, 종이채색, 19세기, 30.7×595cm, 국립중앙박물관 소장.

4 왜관 부근에 설치된 가마의 이름으로, 쓰시마번에서는 화관왜관요(和館倭館窯)라고 불렀다. 일본인 아사카와 노리다카가(淺川伯教)가 처음으로 부산요라는 명칭을 사용하였다.

치했다는 이른바 부산요(釜山窯)[4]의 역할이다. 부산요는 그 설치 연대가 확실치 않으나, 1639년(인조 17)에 문을 열어 1717년(숙종 43)에 문을 닫을 때까지 80여 년간 다완 수출의 본거지가 되었다.

당시에는 쓰시마번에서 파견된 사자(使者)들이 다완을 주문했을 뿐 아니라, 많은 왜인들이 개인적으로도 다완을 구매했을 것으로 보인다. 그런데 주로 견본을 통한 주문 생산이었으므로, 왜인들로서는 어떤 형태로든 자신들이 직접 제작에 참여하는 것만큼 마음에 드는 작품을 대하기는 어려웠을 것이다. 결국은 이러한 불만이 왜관 안에 직접 가마를 열어 왜인들이 생산에 참여하는 동기가 되었으리라 여겨진다.

처음에는 왜관 안이 아니라 왜관 밖에 가마를 설치하였으며, 왜인들의 구청(求請)에 따라 제작 과정에 참관할 수 있게 해주었다. 그 결과 왜인들은 자신들의 취향에 더욱 맞는 다완을 번조할 수 있었다. 6~10개월 정도 걸려 주문한 다완의 제작이 끝나면 조선 장인들은 원래의 가

마로 돌아갔다. 파견된 장인의 수는 5~6명으로 규모도 크지 않았으며, 또 해마다 이러한 구청이 받아들여진 것도 아니었다.

그후 1644년(인조 22)에는 왜관 안에 가마 설치가 승인되었다. 이에 따라 왜인의 입장에서는 다완 제작이 더욱 용이해졌고, 쓰시마번의 소가(宗家)⁵에서 다두(茶頭)와 도공두(陶工頭)⁶를 파견하여 그들의 기호와 유행에 따라 주문을 하였다. 즉, 제작을 감독하는 감역왜(監役倭), 성형을 담당한 것으로 보이는 공장왜(工匠倭), 그림을 그렸던 화공왜(畵工倭)와 조각을 담당한 조각왜(雕刻倭) 등이 국내에 파견되어 왔다. 또한 번조 장인 중의 우두머리라 할 수 있는 번조두(燔造頭)나 번조왜(燔造倭)뿐 아니라 솜씨 좋은 장인〔善手匠人〕과 작업 보조격인 종군(從軍)들도 왜관으로 운송·파견되었고, 조선의 원료와 나무도 운송되었다.

이들의 번조량은 17세기 초반보다는 17세기 말인 숙종 후반으로 갈수록 점차 증대되었다. 특히 왜인들은 사기장으로 지정된 솜씨 좋은 장인들의 파견을 조선에 요구하였는데, 당시 자기 제작 기술이 발달하지 못한 일본으로서는 어찌 보면 당연한 요구였다. 조선 조정은 여러 불편함과 불이익에도 불구하고 이들의 요청을 들어주었는데 이는 일본보다 앞선 기술에 대한 문화적 자부심이 뒷받침되었기 때문일 것이다.

일본에서는 쓰시마 번주, 조선에서는 부산과 동래의 부사(府使)나 역관이 당시 왜관에서 진행된 다완 번조의 실무 역할을 담당하였다. 이들은 왜관 부근인 김해·하동·진주·울산·경주·곤양(昆陽) 등지에서 장인들을 모으고, 백토·나무 등을 주문해서 사용하였다. 이처럼 조선이 여러 어려움에도 불구하고 경상도 일대에서 백토와 옹기토, 유약의 원료인 약토(藥土)⁷ 등을 수급하여 왜인들의 다완 번조를 도와주었던 데에는 일본과 선린 관계를 유지하기 위한 정책적 배려 또한 큰 몫을 차지하였다.

숙종 말기 일본의 도자기 주문 실태를 보여주는 『어조물공』(御誂物控)에는 주문 도자기의 형태, 치수, 문양 등이 기록되어 있다. 여기에는 1701년부터 1705년까지 쓰시마번의 주문 사양인 어본(御本)이 포함되

5 소가는 원래 쓰시마 번주(藩主)들의 가문을 일컫는 말인데, 번주 자체를 가리키기도 한다. 이들은 조선과의 무역 창구 역할을 맡아 다완 제작에 대한 자신들의 주문뿐 아니라 오사카나 도쿄의 장군들의 주문을 받아 조선에 전달하였다.

6 다두는 다회를 주관하며 다회에 사용하는 다완을 선별하는 일을 하는 사람으로, 이들의 취향이 다완 선택에 많은 영향을 미쳤다. 도공두는 도공 중의 우두머리로, 우리나라의 변수에 해당된다.

7 도기와 옹기의 유약 원료로 사용되는 흙이다. 낮은 온도에서 녹아 내리므로 단독으로 자기에 사용하기는 어렵고 다른 원료와 혼합해서 사용한다.

일본에 전래된 조선 다완

일본에 전래된 조선 다완은 대략 네 그룹으로 나뉘어진다. 분청사기와 백자류의 전통적인 조선식 다완, 이와는 전혀 다른 변형 다완, 일본의 주문에 의해 왜관 부근에서 제작된 다완, 조선 통신사가 일본으로 건너 기면서 가져간 다완 등이 그것인데, 각각의 그룹에 속하는 다완의 특징 들을 살펴보면 다음과 같다.

먼저 이도(井戶) 다완은 두터운 유약과 잔잔한 균열, 다양한 기형이 특징이다. 코모가이(熊川) 다완은 구연부가 외반되고 굽 부근에는 시유 가 안되었다. 이들과 더불어 인화문과 상감분청 계열의 다완들이 첫번 째 그룹에 속한다. 이들은 가장 이른 시기인 15~16세기에 일본으로 유입된 것으로 보인다.

다음 두번째 그룹인 고쇼마루(御所丸) 다완은 오각·육각의 인위적인 굽 모양에 백토 분장을 한 것으로, 유약에는 흑유·백유 두 종류가 있 다. 김해(金海) 다완은 백자 다완으로, 김해라는 지명이 음각되어 있다. 넓고 높은 굽에 구연부를 인위적으로 변형시켰다. 또한 일본인들에게 오늘날까지도 인기가 높은 이라보(伊羅保) 다완은 철분이 많은 태토에 철유를 두껍게 시유한 탓에 굽 주변과 바닥 부분에 매화 껍질 같은 유 약 말림 현상이 있다. 이들은 모두 일본식의 두번째 그룹에 속한다.

세번째 그룹에 속하는 고혼(御本) 다완은 일본의 주문품으로, 왜관 내외에서 번조하여 일본으로 건너간 것이다. 네번째 그룹인 한스(半使, 判事) 다완은 1655년에서 1681년경까지 조선에서 파견된 역관이 쓰시 마번에 가지고 온 다완류를 말하는데, 한스는 조선 역관을 지칭한다.

한편 이들 다완에 대한 우리 측 기록으로는 이규경의 『오주연문장전 산고』가 유일하다. 이 책에는 정호(井戶)를 비롯하여 인화문 분청사기 인 삼도수(三島手), 웅천(熊川) 등이 3, 4백 년 전부터 일본인들의 관심 을 끌었다고 기록되어 있다. 이것들은 전부 첫번째 부류인 전통적인 조 선 다완들이다. 그러나 정작 이들 다완들에 대한 조선 내에서의 평가나 자신의 견해는 실려 있지 않다.

결국 이들 다완들이 일본에서 선풍적인 인기를 끌었고 나아가 이도 다완은 국보로 지정될 만큼 추앙받았지만, 정작 조선에서는 지방의 질

낮은 사기 정도로 여겼던 것 같다. 이는 양국 수요층의 미감의 차이로 이해된다. 선승(禪僧)과 무사들이 주를 이루는 일본 다완의 수요층들은 화려하고 정교한 중국·일본의 다완과는 달리 이른바 고향의 흙 내음을 연상시키는 조선의 다완을 선호하였다. 조선의 다완이 무념무상의 선(禪)적인 분위기를 자아내고 또 자신들의 무(無)의식과 무기교를 중시했던 미의식에 부합되었기 때문이다. 이런 특수한 배경 탓에 조선 다완들이 일본에서 그토록 각광을 받았던 것이다.

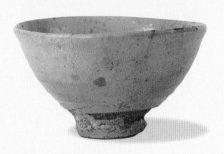

오오이도(大井戶) 다완 15~16세기, 높이 8.2~8.9cm, 일본 교토 다이도쿠지(大德寺) 소장.

오오이도(大井戶) 다완의 아랫면

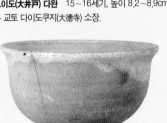

코모가이(熊川) 다완 16세기, 높이 7.7cm, 일본 도쿄 노무라(野村)미술관 소장.

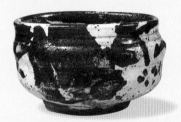

고쇼마루(御所丸) 다완 16~17세기, 높이 7.3cm, 일본 도쿄 미쯔이 분코(三井文庫) 소장.

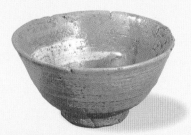

이라보(伊羅保) 다완 16~17세기, 높이 7.9cm, 일본 미쯔이 분코 소장.

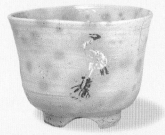

고혼(御本) 다완 17세기, 높이 10.1cm, 일본 교토 키타무라(北村)미술관 소장.

어조물공(御誂物控) 조선에 대한 일본인들의 다완 주문은 17세기 말부터 수량이 늘어나지만 양식은 점차 일본식으로 바뀌고 있었다. 1701~1705, 일본 나가사키현(長崎縣) 쓰시마 역사민속자료관 소장.

어 있는데, 주문 기명의 기형과 문양으로 보아 주문품은 조선식이 아닌 일본식 그릇이었음을 알 수 있다. 또한 이보다 약 10여 년 후인 1713년부터 1719년까지의 주문 도록인 『諸方ゟ御好之御燒物御注文溜』[8]에 따르면, 주문 도자기는 다도구(茶道具)뿐 아니라 화병과 향로, 항아리 등 다양한 기종에 일본식의 기형과 문양을 띠고 있다. 제작지만 조선일 뿐 일본식 자기임을 확인할 수 있다. 이는 특히 18세기 이후 분청 계열의 조선 다완에 대한 일본 다도계의 인식의 변화를 나타낸다. 즉, 17세기 말에 들어서면 일본 내 여러 지역에서 조선 다완과 유사한 자기의 제작이 가능해져 조선 다완에 대한 희귀성이 급락하고 일본에서의 시장성도 악화되었다.

결국 조선의 빈번한 도토(陶土) 구청의 거부와 쓰시마번의 악화된 경제 사정, 일본 도자기의 급속한 확산과 발전 등이 어우러져 숙종 43년(1717)에 부산요는 문을 닫게 되었다. 그러나 부산요는 조선과 일본 간의 합법적인 도자 무역의 공식적인 창구 역할을 했고, 이를 통해 양국이 다완 생산에 직·간접적으로 참여했다는 점에서 의의가 있다.

납치된 장인들을 통한 조선 자기의 전파

임진왜란 이후 일본은 납치해 간 조선 장인들을 통한 기술과 인력 제공에 힘입어 규슈 지역을 중심으로 도기에서 자기 생산의 번성시대를 맞이하였다. 지금까지 도기 생산에 만족했던 일본

8 숙종 39년인 1713년부터 1719년까지 쓰시마번에서 주문한 여러 그릇의 모양을 그린 도록으로, 당시 일본인이 주문한 다완과 이들의 취향을 파악할 수 있다.

9 다카도리야키는 임진왜란 당시 후쿠오카(福岡)의 구로다번(黑田藩)으로 납치된 장인들이 짚재유와 철유를 사용하여 다기를 생산한 가마이다. 번의 어용요(御用窯)로 도기를 주로 제작하였고, 조선인 팔산(八山)이 시조로 전한다.

으로서는 엄청난 변화를 맞이한 셈이다.

임진왜란에 참가했던 일본의 여러 무장(武將)들은 귀국과 함께 자신들의 영지(領地)로 조선 장인들을 납치하여 자기 생산에 투입하였다. 따라서 조선 장인들은 이국 땅에서 망국의 한을 삭이며 오직 자기 제작에 전념을 다하였다. 또한 백자를 제작할 수 있는 태토광(胎土鑛)을 찾아내어 안정된 백자 생산의 토대를 마련하였으며, 가마 구조를 비롯한 제작 기술에서도 한 차원 높은 기술을 선보였다.

일본의 조선계 가마들은 주로 규슈를 중심으로 분포하였다. 그러나 다카도리야키(高取窯)[9]처럼 그들을 납치해 간 무장들과의 관계에 따라 여러 곳으로 이동하기도 하였다. 또한 사쓰마야키(薩摩窯)[10]처럼 여러 부류의 장인들을 데려간 지역도 있고, 아카노야키(上野窯)[11]처럼 백자와 분청계 도기뿐 아니라 상감 기법으로 제작한 곳도 있으며 청자를 제작한 예도 상당히 많다.

납치된 장인들이 제작한 도자기의 기형, 수직굽과 오목굽의 형식, 번조 때의 굽받침 등을 보면 조선의 16, 17세기 양식과 유사한 것이 많고, 기술에 있어서는 당시 일본 도공들의 기술보다 우월했던 것으로 보인다. 이러한 기술 우위로 인해 1637년(인조 15) 나베시마번(鍋島藩)에서는 대부분 일본 도공을 배제하고 조선 장인을 중심으로 13개의 가마로 체제를 재편하였다.

나베시마번은 청화백자와 오채자기 생산의 효율성을 높이기 위해 가마를 아리타(有田) 분지 기슭에 집중 배치한 후 이를 관리하는 대관(代官)을 설치하였고, 주변에 진사마을을 형성하여 분업 체제를 완성하였다. 또한 납치된 조선 장인의 우두머리인 이삼평(李參平) 등이 백자 제작의 기본이 되는 백자광(白瓷鑛)을 발견한 것이라든가, 가라쓰야키(唐津窯)[12]를 대표로 하는 철화와 상감 기법의 도입, 동(銅)을 사용한 유약

일본 철화갈대문항아리 구연부가 굽에 비해 상대적으로 넓으며 아몬드 형태의 몸체를 하고 있다. 조선의 철화백자 문양과 유사한 추상적인 문양이 양국 간의 도자 교류를 말해 준다. 17세기, 높이 13.9cm, 일본 아이치현 도자 자료관 소장.

10 사쓰마야키는 규슈 남부 사쓰마의 시마즈번(島津藩)으로 납치된 장인들이 난백색(卵白色)의 백사쓰마와, 철유·회유를 사용한 흑사쓰마를 제작한 가마이다. 김해(金海)와 박평의(朴平意)가 시조로 전한다.

11 아카노야키는 도요젠(豊前)의 호소까와번(細川藩)으로 납치된 장인들이 상감분청과 도기를 제작한 가마이다. 존해(尊楷)가 시조로 전한다.

12 가라쓰 지역은 조선에서 가까운 지리적 여건 때문에 16세기 이후로 조선의 제작 기술과 자기 등이 유입되었다. 특히 가마의 구조는 조선식의 연실 등요가 도입되었으며, 철화백자와 상감분청다완 등이 제작되었다.

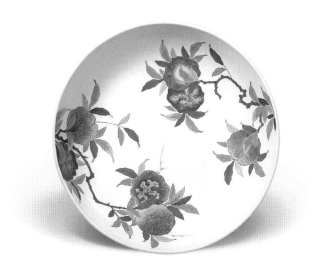

일본 석류문접시 접시의 정확한 규격과 자로 잰 듯한 기하학적인 문양 구도가 특징으로, 조선 백자에 비해 산업품 같은 느낌이 훨씬 더하다. 17세기, 입지름 30cm, 일본 아이치현 도자자료관 소장.

과 안료의 개발 등에서 당시 일본의 자기 기술과 장식 기법의 수준을 한 단계 끌어올리는 데 조선 장인[13]들이 일조했음은 의심의 여지가 없다. 그러나 이들도 17세기 중반 이후에는 중국 명대의 도자 양식과 기법에 바탕을 두면서, 일본 회화와 공예에 등장하는 화려한 색상과 면분할 위주의 문양이 시문된 청화백자와 오채자기를 제작하는 데 주력하였다.

일본 자기의 수입 이상에서 살펴본 것처럼 17세기까지 일본과의 교류는 일방적인 것이었다. 이는 일본에 대한 우리의 시각이 화이관(華夷觀)에 입각한 문화적 우위를 바탕으로 비우호적이고 적대적이었기 때문으로 여겨진다. 따라서 그들의 요청에 따른 시혜적 차원의 교류였기 때문에 우리가 그들에게 받은 영향은 찾아보기 힘들다.

그러나 이러한 상황은 영·정조 시기를 거치면서 반전되었다. 정조 이후에는 북학파들이 중국뿐 아니라 일본의 기예(技藝)도 배움의 대상으로 여겼는데, 그 정도로 당시 일본의 자기는 이전과 판이하게 변모하였다. 일본은 17세기 유럽과의 무역이 활기를 띠면서 비약적인 발전을 거듭하였고, 청화백자와 오채자기는 물론 식기류 등의 대량 생산을 위

13 자기를 제작하는 사람을 가리키는 말에는 도공(陶工)과 장인(匠人)이 있다. 일본의 기록에는 모두 도공으로 기록된 반면, 우리 기록에는 사기장·자기장처럼 장인으로 되어 있다. 따라서 일본식 표현인 도공보다는 자기장이나 사기장, 또는 장인으로 부르는 것이 더 바람직하다.

해 규격화와 표준화에 힘을 기울였다. 19세기에는 유럽에서 자동화 기계를 수입하여 대량 생산에 더욱 박차를 가하였고, 19세기 후반 들어서는 개항장을 중심으로 조선인의 취향에 맞는 생활 용기를 대량 수출함으로써 조선의 수요층 속으로 파고들었다.

일본 자기의 메카, 아리타와 이삼평

일본의 규슈 지역은 임진왜란 후 도자 생산의 중심 지역으로 새롭게 떠올랐다. 이 중 아리타 지역에서 생산된 자기는 인근 이마리(伊万里) 항구에서 선적되어 유럽으로 대량 수출되면서 '이마리야키'(伊万里窯)라는 명칭으로 세계에 널리 알려졌다. 아리타 자기가 에도(江戶)시대를 통해 종전 최대의 도기 생산지인 세토(瀨戶)와 미노(美濃) 지역을 능가하면서 발전을 이룰 수 있었던 데는 여러 가지 원인이 있는데, 특히 조선에서 납치돼 온 장인들의 활약과 나베시마 나오시게(鍋島直茂) 번주의 후원을 빼놓을 수 없다.

1592년(선조 25)과 1597년, 지리적으로 조선과 가깝고 해전에 능한 규슈 지역의 번주들은 조선 출병에 다수 참가하였다. 그들 중 사가현(佐賀縣)의 번주 나베시마 나오시게는 1597년 정유재란 후 다수의 조선 장인들을 납치해 갔다. 조선 장인의 우두머리였던 이삼평은 1616년(광해군 8) 아리타 부근 이즈미야마(泉山)에서 백자광을 발견하여 일본 최초의 백자를 만들어 냈다. 이삼평이 조선의 어느 지역 출신이며 구체적으로 어떤 인물인지는 확실치 않은데, 현재로서는 충청도 금강 부근 출신이 아닐까 추정된다.

어쨌든 이를 계기로 아리타 지역에는 많은 자기 가마들이 난립하게 되었다. 그후 1637년에 이르러 나베시마번은 아리타 지역에서 일본인 도공들을 추방하고 조선 장인들 중심으로 도자기를 생산했으며, 산재해 있던 가마터를 13개소로 통합하였다. 이 사건은 나베시마번이 자기의 생산을 보호 육성하여 번의 재원으로 삼고자 했던 정책의 일환이었다. 이후 나베시마 자기는 청자와 오채자기를 중심으로 하였는데, 규격화된 크기와 색과 면을 중시하는 공예 의장적인 디자인이 특징이다.

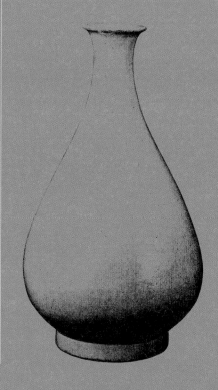

부록

자주 나오는 용어 해설

갑발(匣鉢) 유약을 입힌 백자 그릇을 최종적으로 구울 때, 가마 안의 나뭇재와 여러 불순물 등이 그릇 표면에 부착되는 것을 방지하고, 불꽃이 직접 그릇에 닿지 않고 안정적으로 그릇 주위를 순환하도록 하기 위해 자기 위에 씌우는 그릇. 그릇보다 10~20% 정도 큰 부피로 만들며, 높은 온도에서 견디는 힘이 강한 내화토(耐火土)로 제작한다. 원통형의 몸체에 뚜껑이 있으며, 초벌구이만으로 완성된다. 10~20회 정도 사용하면 이지러지거나 터지므로 다시 제작해서 썼다.

갑발

갑번(匣燔) 유약을 입힌 백자 그릇을 최종적으로 구울 때, 갑발을 씌워 굽는 것을 말한다. 왕실용 고급 자기의 경우 이 방법을 취했다.

거치문(鋸齒文) 톱니 문양.

백자궤의 거치문

고군굴토제(雇軍掘土制) 조선 후기에는 인부를 고용하거나 지역민에게 급료를 지급하는 고립(雇立) 노동의 방식으로 태토를 채취하였는데, 이를 고군굴토제라 한다.

구연부(口緣部) 도자기의 부분 명칭으로, 사람의 입이 닿는 맨 윗부분.

굴토가(掘土價) 굴취한 흙의 가격.

귀얄 기법 분청사기의 장식 기법으로, 비교적 큰 붓을 사용하여 그릇 표면을 백토로 서너 차례 분장(粉粧)하는 기법이다.

내화토(耐火土) 고온에서 잘 견디는 점토.

도화시(陶畫詩) 도자기에 그려진 그림과 한시.

동화(銅畵) 산화동이나 탄산동이 주원료인 안료를 이용하여 그림을 그린 장식 기법. 진사(辰砂)로도 불린다.

명기(明器) 묘 안의 편방(便房)에 안치하는 그릇으로, 조선 전기에는 순백자로 제작된 것이 대부분이었다.

철화백자인형명기

모래받침 그릇을 구울 때 유약이 흘러 갑발이나 가마의 바닥에 들러붙지 않도록 굽바닥에 받침을 사용하는데, 17세기 이후에는 모래받침을 많이 사용하였다.

묘지석(墓誌石) 죽은 사람의 생애나 무덤의 소재, 제작 배경 등을 적어 무덤에 시신과 같이 묻는 판석이나 자기.

백자묘지합 속에 든 묘지석

물레 성형 물레 위에 점토를 놓고 적당한 수분을 첨가하여 물레를 시계 방향으로 돌리면서 손으로 그릇의 형태를 만드는 작업이다.

물레

물토 장석, 규석, 도석 등이 풍화하여 결합된 천연의 유약 원료이다. 수토(水土)의 순 우리말로 수을토(水乙土)라고도 한다. 물에 섞으면 마치 가루약을 물에 탄 듯이 풀어지며 손으로 만지면 딱딱한 돌덩어리가 부드러운 가루처럼 바로 분쇄된다.

물토

백태청자 백자 태토에 청자 유약을 입힌 자기.

백태청자인 청자항아리

번조(燔造) 구워서 만들어 냄.

법랑채(琺瑯彩)자기 유리와 동(銅)에 사용하던 법랑 안료를 자기에 응용한 것이다. 유약을 입힌 뒤 법랑 안료를 칠해 다시

한 번 구우면 완성되는데, 세밀한 색상 묘사와 농담 처리가 가능해서 마치 한 폭의 유화를 보는 듯한 느낌을 준다.

변수(邊首) 분원 장인의 우두머리로 지금의 공장장과 같다. 분원의 제반 사무를 맡아보는 번조관들을 상대하여 분원을 이끌어 가는 사실상의 리더이다.

별번(別燔) 왕실 행사 때 별도로 그릇을 제작하는 것.

부벽준(斧劈皴) 마치 도끼로 찍어 낸 듯 깎아지른 바위를 표현하는 데 사용하는 준법으로, 붓을 힘차게 내려그어 표현한다.

분채(粉彩)자기 오채 안료에 산화주석을 첨가하여 좀더 다양한 색상을 표현한 자기. 청대 강희제 말부터 크게 유행하였다.

산뢰(山罍) 조선시대 길례(吉禮)에 사용하는 제기로, 술항아리이다. 『예서』(禮書)에 따르면 그릇 표면에 산과 뇌문(雷文)을 그렸고, 형태가 항아리와 같다고 한다.

청화백자철화산형문신뢰

산화염 번조 가마 안에 장작을 적당량 넣어 산소가 부족하지 않게 번조하는 방법이다. 이때는 유약 속의 금속 산화물이 가마 안의 산소를 받아들이는 산화 작용이 일어난다.

상번(常燔) 유약을 입힌 백자 그릇을 최종적으로 구울 때, 갑발을 사용하지 않고 그냥 굽는 것을 말한다.

상회(上繪)자기 백자 유약을 입혀 한 번 구운 뒤에 다시 안료로 그림을 그린 후 재차 굽는 자기.

석간주(石間朱) 돌 사이에 빨간 철분이 끼어 있는 광물을 지칭한다. 산화철이 다량 함유되어 붉은색을 낸다. 잘게 부수어 불화(佛畵)나 철화백자의 안료로 사용하였다.

소문(素文)백자 아무 문양이 없는 백자.

백자병

수비(水飛) 원료를 정선하는 과정. 자연에서 채굴한 백자의 원료를 잘게 부수고 물에 풀어 불순물을 제거하는 과정이다. 이때 사용하는 통을 수비통이라 한다.

연유(鉛釉) 납을 매용제(媒熔劑)로 하는 유약.

예번(例燔)자기 연례적으로 진상하는 그릇.

오채(五彩)자기 에나멜에 산화금속을 혼합하여 적·황·녹·흑·자색 등의 색상을 표현한 자기.

오채연지수금문접시

옥호춘(玉壺春) 원대부터 명 초까지 유행한 병의 기형을 가리키는 말로, 구연부가 작고 밖으로 벌어져 있으며 목이 가늘고 몸통이 풍만하게 벌어진 특정을 지니고 있다.

철화백자줄문병

외반(外反) 밖으로 벌어짐.

원호(圓壺) 구연부가 밖으로 말려 있으며 구연부의 지름이 전반적으로 굽의 지름보다 크다. 몸체는 타원형으로 주판알과 흡사하며 무게 중심이 약간 밑으로 처져 있다.

백자항아리(원호)

유리홍(釉裏紅)자기 유리홍이란 유약 아래의 붉은색이란 뜻으로, 유리홍자기는 중국에서 백자에 산화동으로 그림을 그린 후 그 위에 유약을 입혀 환원염으로 번조한 자기를 말한다.

유리홍모란당초문병

유상채(釉上彩) 안료를 사용하여 자기의 표면에 다양한 문양을 그리는 방법 중에서, 시유 후에 채색하는 것을 말한다.

유하채(釉下彩) 안료를 사용하여 자기의 표면에 다양한 문양을 그리는 방법 중에서, 시유 전에 채색하는 것을 말한다.

입호(立壺) 매병형 항아리로, 구연부가 직립하여 S자형 몸체를 가진 것과, 구연부가 외반하여 말리면서 당당한 어깨를 이루다가 굽 부근에서 변곡점을 형성하며 마무리된 것으로 나뉜다.

백자항아리(입호)

전접시 구연부가 예리하게 꺾어서 밖으로 넓게 벌어진 접시.

청화백자시명전접시

조화 기법 백토로 분장(粉粧)한 부분에 문양을 음각하는 기법.

종속문(從屬文) 그릇에 문양을 그릴 때, 구연부나 굽 부근에 마치 주제문을 둘러싼 울타리처럼 배치한 문양.

주제문(主題文) 그릇에 문양을 그릴 때, 몸통과 같은 주요 부분에 크게 그린 문양.

주해(酒海) 커다란 술항아리.

철화(鐵畵) 석간주라는 산화철이 주성분인 안료를 이용하여 그림을 그린 장식 기법.

첩화(貼花) 별도로 문양을 제작하여 그릇 표면에 부착하는 장식 기법.

계묘유월일분원명 청화백자철화팔각연적(첩화)

청화(青畵) 산화코발트가 주원료인 안료를 이용하여 그림을 그린 장식 기법.

카올린(Kaolin) 중국 남방의 고령산에서 나오는 점토를 영어로 부른 데서 유래한 말이다. 규석과 알루미나가 다량 함유되어 있어 내화도가 높다.

코일링(Coiling) 방식 점토를 손으로 밀어서 가래떡처럼 가늘고 길게 만든 후 물레 위에 둥그렇게 쌓아 올리면서 내외면을 손이나 넓은 나무 막대로 두드려 성형하는 방식이다.

태토(胎土) 도자기를 만드는 데 쓰는 흙.

토청(土青) 조선에서 나오는 청화 안료. 실제로는 코발트 안료가 아니라 철분이 다량 함유되고 크롬이 일부 섞인 광물로 여겨진다.

투각 속이 훤히 보이도록 완전히 문양 부분을 뚫어 내는 것.

청화백자투각운룡문연적

판쌓기 방식 직사각형의 점토판을 만든 후 만들고자 하는 형태의 지름만큼 잘라내어 둥글게 말아서 물레 위에 올려놓은 후, 원하는 높이에 다시 판을 쌓고 내외면을 다듬어 성형하는 방법이다.

편병(扁瓶) 몸체가 납작한 병. 접시 두 장을 별도로 제작하여 서로 붙여 만들기도 한다.

상감백자모란문편병

형틀 성형 모형을 제작해서 모형 위에 점토를 놓고 압력을 가해 그릇을 만들거나, 모형과 거푸집을 만들어 그 안에 흙물을 주입하여 마치 금속 주물(鑄物)을 제조하듯이 그릇을 만드는 방법이다.

화자(花磁) 그림이 그려진 자기.

환원염 번조 번조할 때, 가마에 투입하는 장작을 급격히 늘려 산소가 필요량보다 부족하게 하면 장작이 탈 때 발생하는 탄소가 유약 속의 산소를 빼앗게 되는데 이 방법을 환원염 번조라 한다.

회유(灰釉) 재를 매용제로 하는 회색 유약.

회회청(回回青) 청화백자의 안료로 사용되는 코발트. 중국 원대 이후 이슬람, 즉 회회국(回回國)에서 수입해 왔으므로 회회청 혹은 회청이라고 불렀다.

이밖에 더 읽을 만한 책들

『한국도자사』

도자사 분야 최초의 단행본 서적으로, 한국 도자사를 통시적으로 살펴보는 데 큰 도움이 되는 책이다. 신석기시대에서 조선시대까지 각 시대별로 도자사의 배경과 요업 상황을 설명하고 대표적인 유물을 도판과 함께 설명하였다. 특히 발굴 보고서를 중심으로 대표적인 가마 유구를 도면과 함께 게재하여 각 시대별 제작 상황을 이해하는 길잡이 역할을 한다. 도자사를 본격적으로 연구하고픈 연구자들에게 입문서로서의 역할을 충분히 해낼 것이다. (강경숙, 일지사, 1989)

『조선전기 도자의 연구』

저자의 박사학위 논문을 수정·보완한 연구서로, 문헌 분석을 통해 왕실용 자기 공장인 분원의 설치 시기를 추적하여 그 시기의 폭을 좁혔다는 점에서 도자사적 의의가 큰 책이다. 또한 분원 설치를 전후로 15, 16세기에 걸쳐 왕실에 진상된 자기의 양상이 어떻게 달라지는가를 다양한 도판 사진을 통해 제시하여 조선 전기의 도자 양상을 파악하는 데 유익한 정보를 제공한다. (김영원, 학연문화사, 1995)

『조선후기 백자 연구』

필자의 박사학위 논문을 수정·보완한 조선 후기의 도자사 관련 전문 서적이다. 17세기부터 19세기까지 각종 사료와 문헌을 중심으로 왕실의 직영 자기 공장인 분원의 변천 과정을 살펴보았고, 이에 따른 양식의 변화를 유물 분석을 통해 제시하였다. 사료의 원문과 유물 사진을 게재하여 조선시대 백자가 왕실의 영향을 얼마나 많이 받았는가를 체계적으로 이해하는 데 도움이 된다. (방병선, 일지사, 2000)

『토기·청자』 Ⅰ·Ⅱ

토기부터 고려 청자까지 우리나라의 도자기 중 명품만을 모아 작품 설명을 해놓은 해설서이다. 도판 하나하나마다 누구라도 이해하기 쉽게 평이한 작품 설명과 약간의 도자사적인 설명을 덧붙였다. 이 책을 다 읽고 나면 선사시대부터 고려시대까지 우리 그릇의 변천이 한눈에 들어온다. (최건 외, 예경, 2000)

『백자·분청사기』 Ⅰ·Ⅱ

조선시대 분청사기와 백자 중 명품들을 모아 놓은 작품 해설서이다. 아름답고 독특한 문양과 기형을 파악할 수 있는 풍부한 도판과 저자의 알기 쉬운 해설은 조선시대 우리 도자기의 진면목을 다시 한번 발견하게 한다. 일반인들이 짧은 시간에 우리 도자의 흐름을 파악하는 데 유익한 책이다. (김재열, 예경, 2000)

이 책을 만드는 데 도움을 받은 문헌들

원사료

『경국대전』(經國大典)
『경국대전주해』(經國大典註解)
『경덕진도록』(景德鎭陶錄)
『고려사절요』(高麗史節要)
『국조오례의』(國朝五禮儀)
『국조오례의서례』(國朝五禮儀序禮)
『국조속오례의』(國朝續五禮儀)
『규합총서』(閨閤叢書)
『눌재집』(訥齋集)
『담헌서』(湛軒書)
『대전통편』(大典通編)
『도야도설』(陶冶圖說)
『동국여지승람』(東國輿地勝覽)
『동포집』(東圃集)
『두타초』(頭陀草)
『만기요람』(萬機要覽)
『변례집요』(邊例集要)
『북학의』(北學議)
『분원각항문부초록』(分院各項文簿抄錄)
『분원변수복설절목』(分院邊首復設節目)
『분원자기공소절목』(分院磁器貢所節目)
『비변사등록』(備邊司謄錄)
『산릉도감의궤』(山陵都監儀軌)
『설수외사』(雪岫外史)
『세종실록지리지』(世宗實錄地理志)
『속대전』(續大典)
『승정원일기』(承政院日記)
『어제집경당편집』(御製集慶堂編輯)
『어조물공』(御誂物控)
『연행기사』(燕行記事)
『열하일기』(熱河日記)
『오주연문장전산고』(五洲衍文長箋散稿)
『왜인구청등록』(倭人求請謄錄)
『원행을묘정리의궤』(園幸乙卯整理儀軌)
『용재총화』(慵齋叢話)
『육전조례』(六典條例)
『이존록』(彝尊錄)
『일성록』(日省錄)

『임원경제지』(林園經濟志)
『정유집』(貞蕤集)
『조선왕조실록』(朝鮮王朝實錄)
『증보문헌비고』(增補文獻備考)
『증보산림경제』(增補山林經濟)
『진연의궤』(進宴儀軌)
『진찬의궤』(進饌儀軌)
『천공개물』(天工開物)
『홍재전서』(弘齋全書)

단행본

국문

강경숙, 『한국도자사』, 일지사, 1989
_____, 『한국도자사의 연구』, 시공사, 2000
권병탁, 『전통도자의 생산과 수요』, 영남대학교출판부, 1979
강만길, 『조선시대 상공업사연구』, 한길사, 1984
김영원, 『조선전기 도자의 연구』, 학연문화사, 1995
김영진, 『조선 도자기사 연구』, 한국문화사, 1996
김재열, 『백자·분청사기』 I·II, 예경, 2000
방병선, 『조선후기 백자 연구』, 일지사, 2000
송찬식, 『이조후기 수공업에 관한 연구』, 서울대학교출판부, 1973
유봉학, 『연암일파북학사상연구』, 일지사, 1996
윤용이, 『한국도자사연구』, 문예출판사, 1993
전해종, 『한중관계사연구』, 일조각, 1970
정양모, 『한국의 도자기』, 문예출판사, 1991
정양모·윤용이·김득풍, 『한국백자도요지』, 한국정신문화연구원, 1986
진홍섭 편저, 『한국미술사자료집성』 5·7, 일지사, 1996
최완수, 『겸재정선진경산수화』, 범우사, 1993
하우봉, 『조선후기 실학자의 일본관 연구』, 일지사, 1989
홍희유, 『조선 중세수공업사 연구』, 지양사, 1989
_____, 『조선수공업사』, 백산자료원, 1991

일문

內藤匡, 『古陶磁の科學』, 雄山閣, 1969
滿岡忠成, 『茶陶』 BOOK OF BOOKS 日本の美術 28, 小學館, 1973
小林太市郞 譯注·佐藤雅彦 補注, 『中國陶瓷見聞錄』 東洋文庫

363, 平凡社, 1979

林屋晴三, 『高麗茶碗』 陶磁大系 32, 平凡社, 1972

佐藤雅彦, 『中國陶磁史』, 平凡社, 1978

中島浩氣, 『肥前陶磁史考』, 靑潮社, 1985

泉澄一, 『釜山窯の史的硏究』, 關西大學出版部, 1986

淺川巧, 『朝鮮陶磁名考』, 朝鮮工藝刊行會, 1931

淺川伯敎, 『釜山窯と對州窯』, 彩壺會, 1930

香本不苦治, 『朝鮮の陶磁と古窯址』, 雄山閣, 1976

중문

野崎誠近著 郭立誠譯, 『中國吉祥圖案』, 古亭書屋, 1977

閻冬梅編, 『中國明淸瓷器』, 臺北 藝術圖書公司, 1996

熊海堂, 『東亞窯業技術發展與交流史硏究』, 南京大學出版社, 1995

中國硅酸鹽學會主編, 『中國陶瓷史』, 文物出版社, 1982

영문

S. W. Bushell, *Oriental Ceramic Art*, New York, 1899

도록

국문

『간송문화』 50, 한국민족미술연구소, 1996

『간송문화』 54, 한국민족미술연구소, 1998

『간송문화』 58, 한국민족미술연구소, 2000

『간송 전형택』, 한국민족미술연구소, 1996

『광주 분원리요 청화백자』, 이화여자대학교박물관, 1994

『국립광주박물관』, 국립광주박물관, 1998

『국립중앙박물관』, 국립중앙박물관, 1997

『국립중앙박물관한국서화유물도록』 제10집, 국립중앙박물관, 2000

『궁중 유물(하나)』, 대원사, 1995

『동원 이홍근 수집명품전』 도자편, 한국고고미술연구소, 1997

『동원선생수집문화재』, 국립중앙박물관, 1982

『민화걸작전』, 국립전주박물관·호암미술관, 1991

『생활속의 도자기』, 해강도자미술관, 1998

『수정선생수집문화재』, 국립중앙박물관, 1988

『오얏꽃 황실생활유물』, 궁중유물전시관, 1997

『용―신화와 미술』, 호암미술관, 2000

『유럽박물관소장 한국문화재』, 한국국제교류재단, 1992

『조선백자전』 Ⅰ, 호암미술관, 1983

『조선백자전』 Ⅲ, 호암미술관, 1987

『조선백자 항아리』, 이화여자대학교박물관, 1985

『조선백자요지 발굴조사보고전』, 이화여자대학교박물관, 1993

『조선시대도자명품도록』, 덕원미술관, 1992

『조선시대 문방제구』, 국립중앙박물관, 1992

『조선전기국보전』, 호암미술관, 1996

『조선후기국보전』, 호암미술관, 1998

『조선후기통신사와 한·일교류사료전』, 국사편찬위원회, 1991

『해강도자미술관』 제1책, 해강도자미술관, 1990

『호림미술관소장품선집』, 성보문화재단, 1984

『호림박물관명품선집』 Ⅰ, 호림박물관, 1999

『호암미술관명품도록』 Ⅰ, 호암미술관, 1996

일문

『藝術新潮』, 新潮社, 1997. 5

『故宮博物院』 第7卷 明の陶磁, NHK 出版, 1998

『故宮博物院』 第8卷 淸の陶磁, NHK 出版, 1999

『東洋陶磁の展開』, 大阪市立東洋陶磁美術館, 1990

『東洋陶磁名品展』, 愛知縣陶磁資料館, 1994

『文字を伴つた李朝陶磁』, 大阪市立東洋陶磁美術館, 1993

『世界陶磁全集』 7·8, 小學館, 1981

『世界陶磁全集』 13 遼·金·元, 小學館, 1981

『世界陶磁全集』 14 明, 小學館, 1976

『世界陶磁全集』 15 淸, 小學館, 1983

『世界陶磁全集』 19 李朝, 小學館, 1980

『世界美術大全集』 東洋編 9, 小學館, 1998

『世界美術大全集』 東洋編 11, 小學館, 1999

『安宅コレクション東洋陶磁名品圖錄 李朝』, 日本經濟新聞社, 1980

『安宅コレクション李朝名品展』, 日本經濟新聞社, 1979

『遺跡出土の朝鮮王朝陶磁』, 茶道資料館, 1990

『李朝の文房具』, 大阪市立東洋陶磁美術館, 1994

『李朝の秋草』, 大阪市立東洋陶磁美術館, 1988

『李朝の皿』, 大阪市立東洋陶磁美術館, 1991

『李朝工藝』, 平凡社, 1999

『李朝陶磁500年の美』, 大阪市立東洋陶磁美術館, 1987

『李朝染付』, 高麗美術館, 1991

『李朝辰砂展』, 大阪市立東洋陶磁美術館, 1985

『李朝鐵砂展』, 大阪市立東洋陶磁美術館, 1986

『日本の陶磁』, 東京國立博物館, 1985

중문

『靖江藩王遺粹』, 上海人民美術出版社, 2000

『中國明淸瓷器』, 藝術圖書公司, 1996

『淸代陶瓷大全』, 藝術家出版社, 1991

『華麗的淸瓷』, 國立故宮博物院, 1995

영문

KOREAN ARTS OF THE EIGHTEENTH CENTURY, THE
ASIA SOCIETY GALLERIES, 1993

Korean Ceramic, The Metropolitan Museum of Art, 2000

NATIONAL MUSEUM OF KOREA, THE NATIONAL
MUSEUM OF KOREA, 1993

*SELECTED TREASURES OF NATIONAL MUSEUMS OF
KOREA*, THE NATIONAL MUSEUM OF KOREA, 1985

보고서

강경숙·이윤석, 『군포 산본동 청화백자요지 발굴보고서』, 한국
　도로공사·충북대학교선사문화연구소, 1993

강경숙·이윤석·남진주, 『충주 미륵리 백자가마터』 조사보고
　제45책, 충북대학교박물관, 1995

국립경주박물관, 『慶南地域 陶窯址 調査報告』, 1985

국립중앙박물관, 『光州 忠孝洞窯址』, 1992

國立中央博物館, 『廣州郡 道馬里 白磁窯址 發掘調査報告書』道
　馬里 1號 窯址, 1995

國立中央博物館·京畿道博物館, 『京畿道廣州中央官窯』 窯址地
　表調査報告書 圖版篇, 1998

國立中央博物館·京畿道博物館, 『京畿道廣州中央官窯』 解說篇,
　2000

기전문화재연구원·광주군, 『광주군의 역사와 문화유적』 지표조
　사보고서, 2000

목포대학교박물관·장성군, 『장성대도리 가마유적』, 1995

이화여자대학교박물관, 『도요지 발굴 성과 20년』, 2001

이화여자대학교박물관·한국도로공사, 『광주 조선 백자요지 발
　굴조사보고-번천리 5호, 동리 2·3호』, 1986

朝鮮總督府中央試驗所, 『朝鮮總督府中央試驗所報告』 第十三回
　第一號, 1932

최숙경·나선화, 「후곡리 백자도요지」, 『주암댐 수몰지역 문화
　유적 발굴조사보고서』 V, 전남대학교박물관·전라남도,
　1988

충북대학교선사문화연구소, 『군포 산본동 청화백자 요지 발굴
　보고서』, 1993

海剛陶磁美術館, 『廣州 建業里 朝鮮白磁 窯址』建業里 2號 가마
　遺蹟 發掘調査報告書, 2000

海剛陶磁美術館·天眞庵聖域化委員會, 『廣州 牛山里 白磁窯址』,
　1995

호암미술관, 「도요지유적」, 『산본지구 문화유적 발굴조사 보고
　서』, 1990

논문

국문

姜敬淑, 「朝鮮 初期白磁의 文樣과 朝鮮初·中期 繪畵와의 關係」,
　『梨花史學硏究』, 第13·14 合輯, 梨花史學硏究所, 1983

_____, 「朝鮮中期白磁와 有田天狗谷窯의 編年」 33회 전국역사
　학대회발표요지, 역사학회, 1990

姜寬植, 「正祖代 奎章閣 差備待令畵員 祿取才의 人物畵 畵題」,
　『澗松文華』 57, 한국민족미술연구소, 1999

_____, 「眞景時代 肖像畵 樣式의 基盤」, 『澗松文華』 50, 한국민
　족미술연구소, 1996

고경신·도진영, 「충주 미륵리 백자가마터 출토 철화백자와 청
　화백자의 과학기술적 연구」, 『충주 미륵리 백자가마터』, 충북
　대학교박물관, 1995

權素玄, 「朝鮮 15世紀 象嵌白磁의 硏究」, 홍익대학교 석사학위
　논문, 2000

金寅圭, 「15世紀 朝鮮白磁의 器形과 文樣에 대한 考察」, 서울대
　학교 석사학위논문, 1995

金智淑, 「조선백자의 성분분석 및 미세구조 연구」, 중앙대학교
　석사학위논문, 1994

金載悅, 「論評-朝鮮白磁, 靑畵白磁」, 『韓國美術史의 現況』, 藝
　耕, 1992

方炳善, 「孝·肅宗時代의 陶磁」, 『강좌 美術史』 6호, 한국미술사
　연구소, 1994. 12

_____, 「17·18세기 동아시아 도자교류사연구」, 『미술사학연
　구』 232, 한국미술사학회, 2001

_____, 「18세기 조·청 관요의 운영체제와 제작기술」, 『한국사
　학보』 11호, 고려사학회, 2001

_____, 「고종 연간의 분원 민영화 과정」, 『역사와 현실』 33호,
　한국역사연구회, 1999

_____, 「雲龍文 분석을 통해서 본 조선 후기 백자의 편년체제」,
　『美術史學硏究』 220, 한국미술사학회, 1999

_____, 「朝鮮 後期 白磁의 製作技術 硏究」, 『美術史學硏究』
　214, 한국미술사학회, 1997

_____, 「朝鮮時代 後期 白磁의 硏究」, 동국대학교 박사학위논
　문, 1998

裵永東, 「朝鮮時代 誌石의 性格과 變遷」, 『朝鮮時代誌石의 調査
　硏究』, 온양민속박물관, 1992

송기쁨, 「韓國 近代陶磁 硏究」, 홍익대학교 석사학위논문, 1998.
　12

安輝濬, 「韓國의 瀟湘八景圖」, 『韓國繪畵의 傳統』, 문예출판사,

1988

吳美一, 「1910~1920년대 공업발전단계와 조선인자본가층의 존재양상」, 『韓國史硏究』 87, 韓國史硏究會, 1994

禹京美, 「朝鮮前期 粉靑沙器의 새로운 器形硏究」, 홍익대학교 석사학위논문, 1995

유봉학, 「正祖代 政局 동향과 華城城域의 추이」, 『규장각』 19, 서울대학교규장각, 1996

柳承宙, 「朝鮮後期 對淸貿易의 展開過程—17·8世紀 赴燕譯官의 貿易活動을 中心으로」, 『韓國史論文選集』(朝鮮後期篇), 일조각, 1976

尹龍二, 「朝鮮時代分院의 成立과 變遷에 관한 硏究」, 『考古美術』 149·151, 1981

李相起, 「朝鮮前期의 靑華白磁—編年에 대한 試考」, 홍익대학교 석사학위논문, 1984

李泰鎭, 「國際貿易의 성행」, 『韓國史市民講座』 제9집, 일조각, 1991

張慶姬, 「燕山君朝 王室工藝品 製作 硏究」, 『重山 鄭德基博士 華甲記念韓國史叢叢』, 경인문화사, 1996

_____, 「朝鮮王朝 王室嘉禮用 工藝品 硏究」, 홍익대학교 박사학위논문, 1998. 12

張起熏, 「朝鮮時代 17世紀 白磁의 硏究」, 홍익대학교 석사학위논문, 1996

_____, 「朝鮮時代 白磁龍樽의 樣式變遷考」, 『미술사연구』 12호, 미술사연구회, 1998

張南原, 「18世紀 靑畵白磁의 硏究」, 이화여자대학교 석사학위논문, 1988

田勝昌, 「15世紀 朝鮮 粉靑沙器·白磁의 移行硏究」, 홍익대학교 석사학위논문, 1995

鄭良謨, 「18세기 청화백자」, 『조선백자전』 Ⅲ, 호암미술관, 1987

_____, 「京畿道 廣州分院 窯址에 대한 編年的 考察」, 『韓國白磁陶窯址』, 한국정신문화연구원, 1986

_____, 「司饔院과 分院」, 『白磁·粉靑沙器』 國寶 8, 藝耕産業社, 1984

_____, 「朝鮮白磁, 靑畵白磁」, 『韓國美術史의 現況』, 藝耕, 1992

鄭良謨·崔健, 「조선시대 후기백자의 쇠퇴요인에 관한 고찰」, 『한국현대미술의 흐름』, 石南李慶成先生古稀紀念論叢, 일지사, 1988

鄭玉子, 「18세기 조선사회와 사상」, 『조선후기 역사의 이해』, 一志社, 1993

崔健, 「朝鮮時代 後期 白磁의 諸問題」, 『陶藝硏究誌』 5호, 漢陽女專陶藝硏究所, 1990

_____, 「大韓帝國時代의 陶磁器」, 『오얏꽃 황실생활유물』, 궁중유물전시관, 1997

崔敬和, 「19세기 청화백자의 연구」, 이화여자대학교 석사학위논문, 1994

崔公鎬, 「서구 산업문명의 유입과 工藝觀의 변모」, 『美術史學』 11, 한국미술사교육연구회, 1997

_____, 「朝鮮初期의 工藝政策과 그 理念」, 『美術史學硏究』 194·195, 한국미술사학회, 1992

蔡孝珍, 「朝鮮 鐵繪白磁의 硏究」, 홍익대학교 석사학위논문, 1985

홍승주, 「朝鮮 後期 銅畵白磁 硏究」, 이화여자대학교 석사학위논문, 1999

일문

高鶴元, 「上野·高取」, 『日本のやきもの』, 講談社, 1976

堀內明博, 「日本出土の朝鮮王朝陶磁」, 『MUSEUM』 503, 東京國立博物館, 1993

宮崎法子, 「中國花鳥畵の意味」, 『美術硏究』 364, 東京國立文化財硏究所, 1996 3

大橋康二, 「十七世紀における肥前磁器の變遷」, 『MUSEUM』 415, 東京國立博物館, 1985

西田宏子, 「明磁の西方輸出」, 『世界陶磁全集』 14 明, 小學館, 1976

矢部良明, 「景德鎭民窯の展開」, 『世界陶磁全集』 14 明, 小學館, 1976

野村惠子, 「李朝陶磁における祭器の變遷」, 『李朝の祭器』 朝鮮陶磁シリ-ズ 11, 大阪市立東洋陶磁美術館, 1991

林屋晴三, 「高麗茶碗」, 『世界陶磁全集』 19 李朝, 小學館, 1980

鄭良謨, 「李朝陶磁の編年」, 『世界陶磁全集』 19 李朝, 小學館, 1980

佐久間重男, 「淸朝陶磁文化の特質とその展開」, 『世界陶磁全集』 15 淸, 小學館, 1983

佐賀縣窯業試驗場, 「天狗谷古窯址發掘磁器片の理化學的分析」, 『有田天狗谷古窯』, 有田町敎育委員會, 1972

蔡和璧, 「淸宮庭の琺瑯彩」, 『故宮文物』 3 日本語版, 故宮華夏文化史, 1994

香本不苦治·鄭良謨·尹龍二編, 「李朝陶磁窯跡表」, 『世界陶磁全集』 19 李朝, 小學館, 1980

중문

童依華, 「淸代單色釉瓷器」, 『淸代單色釉瓷器特展目錄』, 國立故宮博物院, 1981

王耀庭, 「裝飾性與吉祥意」, 『故宮文物』 146, 國立故宮博物院,

1995

劉藍華, 「康熙朝青花瓷器分期」, 『清代陶瓷大全』, 藝術家, 1987

_____, 「談康雍乾時期的琺瑯彩瓷器－兼論琺瑯彩與粉彩的關係」, 『文物』 第11期, 文物出版社, 1984

영문

Julia Curtis, "Chinese Porcelains of the Seventeenth Century: Landscape, Scholars, Scholar's Motifs and Narratives", *Chinese Porcelains of the Seventeenth Century: Landscape, Scholars, Scholar's Motifs and Narratives*, China Institute in America, 1995

Margaret Medley, "Trade, Craftsmanship, and Decoration", *SEVENTEENTH CENTURY CHINESE PORCELAIN*, ART SERVICES INTERNATIONAL, 1990

Nigel Wood, "Recent Researches into the Technology of Chinese Ceramics", *New Perspectives on the Art of Ceramics in China*, Los Angeles County Museum of Art, 1989

Stephen Little, "Narrative Themes and Woodblock Prints in the Decoration of Seventeenth－Century Chinese Porcelains", *Seventeenth Century Chinese Porcelain*, Art Services International, 1990

도판 목록

238

- 상감백자모란문편병 15세기, 높이 14.8cm, 호림박물관 소장
- 청화백자매조문항아리 16세기, 높이 16cm, 국립중앙박물관 소장
- 진양군영인정씨묘지석 1466년, 20.4×38.6×1.8cm, 호암미술관 소장
- 청화백자초화칠보문명기 일괄 16세기 후반, 높이 3.5~6.5cm, 호암미술관 소장
- 청화백자운룡문병 15세기 후반, 높이 25cm, 호암미술관 소장
- 중국 청화백자용파도문편병 명 영락(1403~1424), 높이 45.3cm, 중국 베이징 고궁박물원 소장
- 청화백자보상화당초문항아리 15세기 전반, 높이 28cm, 개인 소장
- 중국 청화백자보상화당초문항아리 명 선덕(1426~1435), 높이 35.8cm, 일본 오사카 시립동양도자미술관 소장
- 상감백자당초문병 15세기, 높이 14.7cm, 국립중앙박물관 소장
- 상감백자수목문병 15세기, 높이 30.6cm, 국립중앙박물관 소장
- 상감백자승렴문항아리 15세기, 높이 22.5cm, 국립중앙박물관 소장
- 철화백자줄문병 15세기, 높이 31.4cm, 국립중앙박물관 소장
- 정식(鄭軾)명 청화백자매화문완 15세기, 높이 4.4cm, 간송미술관 소장

2. 철화백자에 담긴 해학과 여유 – 17세기
- 간지(干支)명 백자편 17세기, 국립중앙박물관 소장
- 왕자인흥군제이소주아지씨태항아리(입호) 1627년, 높이 29.4cm, 국립중앙박물관 소장
- 경□우육십(庚□右六十)명 백자항아리(원호) 17세기, 높이 5.6cm, 개인 소장
- 철화백자죽문병 17세기, 높이 35.6cm, 일본 오사카 시립동양도자미술관 소장
- 백자귀 17세기, 높이 16.9cm, 국립중앙박물관 소장
- 철화백자인형명기 17세기, 높이 6.7~7.7cm, 국립중앙박물관 소장
- 철화백자죽문편병 17세기, 높이 18.4cm, 국립중앙박물관 소장
- 철화백자보주형연적 17세기, 높이 13cm, 일본 오사카 시립동양도자미술관 소장
- 철화백자원통형묘지석 1675년, 높이 20.3cm, 일본 오사카 시립동양도자미술관 소장
- 동화백자접시형묘지석 1684년, 입지름 20.5cm, 일본 오사카 시립동양도자미술관 소장
- 단의왕후 혜릉의 무인석 1718년, 경기도 구리시 인창동 소재, ⓒ 방병선
- 철화백자운룡문항아리 17세기 전반, 높이 41.5cm, 국립중앙박물관 소장
- 철화백자운룡문항아리 17세기 후반, 높이 33.9cm, 국립중앙박물관 소장
- 동화백자까치호랑이문항아리 17세기, 높이 28.9cm, 일본 민예관(民藝館) 소장
- 까치호랑이
- 철화백자호로문항아리 17세기, 높이 30.1cm, 일본 오사카 시립동양도자미술관 소장

- 철화백자포도원숭이문항아리 18세기 전반, 높이 31cm, 국립중앙박물관 소장

3. 회화와 도자의 만남 – 18세기
- 청화백자동정추월문접시 18세기 후반, 입지름 29cm, 국립중앙박물관 소장
- 백자항아리 18세기, 높이 37.5cm, 호림박물관 소장
- 화룡준(畵龍樽) 『원행을묘정리의궤』에서 인용
- 백자항아리 18세기, 높이 40.7cm, 국립중앙박물관 소장
- 백자묘지합 1710년, 높이 23cm, 해강도자미술관 소장
- 청화백자팔각병 18세기 중반, 높이 11.3cm, 일본 오사카 시립동양도자미술관 소장
- 청화백자동자조어문떡메병 18세기 중반, 높이 25cm, 간송미술관 소장
- 청화백자죽문병 18세기, 높이 35.2cm, 일본 오사카 시립동양도자미술관 소장
- 청화백자팔보문표형병 18세기, 높이 21.1cm, 국립중앙박물관 소장
- 동화백자복숭아연적 18세기 후반, 높이 12cm, 국립중앙박물관 소장
- 청화백자운룡문항아리 18세기 중반, 높이 56.2cm, 일본 오사카 시립동양도자미술관 소장
- 청화백자운룡문항아리 18세기 후반, 높이 54.6cm, 국립중앙박물관 소장
- 초충도 정선, 비단채색, 30.5×20.8cm, 《초충팔폭》의 부분, 간송미술관 소장
- 청화백자모란공작문항아리 18세기 후반, 높이 29.5cm, 호암미술관 소장
- 중국 분채모란공작문완 청 옹정, 높이 7.7cm, 대만 타이베이 고궁박물원 소장
- 청화백자까치호랑이문항아리 18세기 후반, 높이 42.5cm, 국립경주박물관 소장
- 청화백자매수문(梅樹文)각항아리 18세기 후반, 높이 28.7cm, 일본 오사카 시립동양도자미술관 소장
- 청화백자동화연화문항아리 18세기 후반, 높이 44.6cm, 일본 오사카 시립동양도자미술관 소장
- 청화백자산수매죽문항아리(동정추월) 18세기 중반, 높이 38.1cm, 국립중앙박물관 소장
- 청화백자산수매죽문항아리(산시청람) 18세기 중반, 높이 38.1cm, 국립중앙박물관 소장
- 청화백자산수운룡문연적 18세기 후반, 높이 11.8cm, 호암미술관 소장
- 청화백자가구선인용봉문항아리 18세기 전반, 높이 38.2cm, 국립중앙박물관 소장

4. 길상문에 띄운 조선의 꿈 – 19세기
- 중국 분채매죽문접시 청 건륭, 입지름 17.2cm, 대만 타이베이 고궁박물원 소장
- 청화백자불수감수문대접(합) 19세기, 높이 12.7cm, 일본 오사카 고라

◉ 이 책의 저자와 도서출판 돌베개는 모든 사진과 그림 자료의 출처 및 저작권을 찾고, 정상적인 절차를 밟아 사용하기 위해 최선을 다했습니다. 일부 빠진 것이 있거나 착오가 있다면 다음 쇄를 찍을 때 수정하도록 하겠습니다.

찾아보기